# L'ACADÉMIE DE FRANCE A ROME

CORRESPONDANCE INÉDITE DE SES DIRECTEURS

PRÉCÉDÉE D'UNE ÉTUDE HISTORIQUE

PAR

## A. LECOY DE LA MARCHE

ARCHIVISTE AUX ARCHIVES NATIONALES
LAURÉAT DE L'INSTITUT

PARIS
LIBRAIRIE ACADÉMIQUE
DIDIER ET C<sup>e</sup>, LIBRAIRES-ÉDITEURS
35, QUAI DES AUGUSTINS, 35

# L'ACADÉMIE
# DE FRANCE
## A ROME  1846

DU MÊME AUTEUR

# LA CHAIRE FRANÇAISE AU MOYEN AGE

SPÉCIALEMENT AU XIII<sup>e</sup> SIÈCLE

D'APRÈS LES MANUSCRITS CONTEMPORAINS

OUVRAGE COURONNÉ PAR L'ACADÉMIE DES INSCRIPTIONS
ET BELLES-LETTRES

1 vol. in-8°. — Prix : 7 fr. 50.

---

Fontainebleau. — Imprimerie de ERNEST BOURGES.

# PRÉFACE

Le règne de Louis XIV a vu surgir une multitude d'institutions qui ont duré et durent encore : c'est leur plus grand éloge et le meilleur témoignage de leur utilité. Lorsqu'une œuvre humaine a traversé des désastres politiques et financiers comme ceux des dernières années du grand roi, de la minorité de Louis XV et de la Révolution, sa vitalité est surabondamment démontrée. Son état peut se modifier ; elle peut même vaciller sur ses bases : les secousses ne font que la consolider, et, justifiée par l'expérience, elle demeure.

Tel est le cas de la célèbre Académie de France

fondée à Rome par Colbert, et qui depuis deux cents ans a donné au monde tant de grands artistes. Personne, cependant, n'a jusqu'ici scruté d'une manière approfondie les annales de cet établissement, et l'on a pu dire qu'à l'instar des peuples heureux il n'avait point d'histoire. Le *Dictionnaire de l'Académie des beaux-arts,* dans un article qui renferme d'ailleurs d'utiles renseignements, n'a guère traité que de la fondation de l'Académie et de son organisation moderne. L'éditeur des *Lettres de Colbert,* M. Pierre Clément, qui lui consacre aussi quelques pages dans l'introduction de son cinquième volume, a dû naturellement s'arrêter à l'époque de la mort du grand ministre. M. Ballard, dans sa publication artistique de la *Villa Médicis,* a tracé à grands traits l'historique de l'institution, mais sans le secours de ses archives. Les matériaux à l'aide desquels on peut reconstruire le

passé de l'École de Rome sont restés oubliés, inconnus même des amateurs et des curieux, qui, dans leurs recherches, les ont effleurés sans y faire attention.

Ces documents, perdus dans l'immense fonds des Archives nationales désigné sous le titre de *Maison du roi*, m'ont paru présenter trop d'intérêt pour être laissés plus longtemps dans l'ombre. Ils consistent surtout dans la série des correspondances adressées par les directeurs de l'Académie à leur supérieur immédiat, qui était autrefois le surintendant ou le directeur général des Bâtiments de la Couronne. Ces lettres contiennent, année par année, et presque jour par jour, le récit de ce qui s'est passé non-seulement dans l'Académie, mais dans la ville de Rome, depuis une époque très-voisine de la fondation de l'École jusqu'à sa désor-

ganisation en 1792. Elles éclairent donc deux ordres de faits très distincts, se rapportant l'un aux beaux-arts, l'autre à l'histoire générale; et dans cette double mine de renseignements, je ne sais trop quel est le filon le plus riche. Mais je me suis contenté d'exploiter d'abord le premier, et j'ai essayé d'en extraire, malgré mon impéritie, les échantillons les plus précieux, non toutefois sans y joindre à l'occasion de courts fragments relatifs aux évènements publics.

Le commencement de la correspondance, pour la période du ministère de Colbert, nous manque presque totalement. Par bonheur, les statuts, les règlements, les comptes de l'Académie, conservés avec les lettres aux Archives nationales, peuvent aider à combler cette lacune. J'ai retrouvé aussi à la Bibliothèque nationale, grâce à l'obligeance iné-

puisable de M. Léopold Delisle, un long et intéressant rapport du premier directeur. Un secours encore plus utile m'a été fourni, pour cette période de début, par la volumineuse collection de M. Pierre Clément, qui m'a permis de restituer, au moyen de certaines dépêches de Colbert, les lettres des directeurs auxquelles ces dépêches répondaient, de manière à en donner au moins l'analyse; et l'expédient ne semblera pas téméraire à qui connaît la minutieuse régularité des correspondances administratives du dix-septième siècle, régularité telle, que chacun des deux interlocuteurs répétait à peu près toutes les phrases de l'autre. J'ai donc constitué, de la façon la plus complète possible, une histoire de l'Académie de Rome par lettres, annotée à l'aide des autres pièces dont je viens de parler, principalement des réponses adressées de Paris à ces lettres, et de quelques sources d'une

nature différente, comme les procès-verbaux de l'ancienne Académie de peinture, conservés à l'École des Beaux-Arts. En tête, j'ai placé une notice historique résumant la substance de tous ces matériaux et prolongée jusqu'à notre époque : mais elle ne saurait dispenser de lire les extraits reproduits à la suite. Ceux-ci, en effet, renferment seuls une foule de particularités ignorées sur la vie et les travaux des peintres, sculpteurs et architectes qui ont passé par l'Académie de France. Et que de talents, de génies même, sont venus se développer dans cette pépinière, qu'un de ses chefs appelait si bien le *séminaire des arts!* Aujourd'hui encore, que de jeunes âmes, saisies de l'amour du beau, vont réchauffer et mûrir leurs inspirations au grand soleil de l'Italie, au milieu des splendeurs dont l'École de Rome leur procure la vue et la jouissance !

En ce moment même, l'opinion publique a les regards tournés vers cet établissement ; des réformes s'accomplissent, des perfectionnements sont à l'étude. Puisse ce livre ne pas être tout à fait inutile dans la restauration d'une des gloires les moins contestées de la France ; puisse-t-il, en mettant sous les yeux des administrateurs et des artistes des leçons ou des modèles trop oubliés, servir à la fois à l'étude du passé et à la préparation de l'avenir !

# L'ACADÉMIE DE FRANCE
## A ROME

### NOTICE HISTORIQUE

A qui est due la première idée de la fondation de l'Académie de France à Rome? Cette question préliminaire a été plus d'une fois posée, et on l'a résolue successivement en faveur du Poussin [1], d'Errard [2] et de Le Brun [3]. Il semble pourtant qu'on doive s'en tenir au témoignage précis de Guillet de Saint-Georges, le contemporain de ces artistes et le collègue des deux derniers à l'Académie de peinture. Dans le mémoire qu'il a consacré à Le Brun, il ne dit pas un mot de la nouvelle institution; au contraire, dans celui qu'il lut en 1690 sur

---

1. Dumesnil, *Hist. des plus célèbres amateurs français*, II, 146
2. *Biographie générale* de Didot, au mot ERRARD.
3. P. Clément, *Lettres de Colbert*, V, Introd.; *Dict. de l'Académie des beaux-arts*, article ACADÉMIE DE ROME.

la vie et les ouvrages d'Errard, il en indique très-clairement l'origine : « Dans ce temps-là, M. Colbert, qui a été protecteur de l'Académie, étant entré dans le ministère, établit un Conseil des Bâtiments, où il appela M. Le Brun, pour contribuer à une partie des ouvrages qui dépendent du dessin. M. Errard, voyant que M. Colbert lui donnait un compétiteur, fit la proposition de l'établissement de la nouvelle Académie de Rome, projetée en faveur des étudiants français, qui vont se prévaloir de ce que l'Italie conserve de plus remarquable pour la peinture et la sculpture. M. Colbert agréa la proposition de M. Errard, lui donna la conduite de cet établissement et l'y envoya[1]. » Sans conclure de là que Charles Errard ait eu tout le mérite de l'inspiration et de l'initiative, il faut du moins lui en accorder une part. L'idée était dans l'air, le projet s'élaborait; depuis quelque temps même, on envoyait à Rome, avec une subvention, les jeunes gens dont les œuvres avaient eu du succès aux Expositions de Paris. L'Académie de peinture déclarait certains lauréats « en état de

---

1. *Mém. inédits sur les membres de l'Académie de peinture*, I, 81.

profiter en l'étude des arts en Italie quand il plairait à Sa Majesté de les y envoyer, » et Colbert leur faisait ordonner une pension « en attendant qu'il y ait à Rome une Académie française établie[1]. » De cet état de choses à la création de l'école projetée, il n'y avait qu'un pas : Colbert saisit avec empressement l'occasion de le franchir, en donnant du même coup satisfaction à un artiste qu'il estimait. Mais, s'il lui laissa l'honneur d'une proposition dont l'adoption était résolue dans son esprit depuis que Louis XIV lui avait déclaré l'intention « de se procurer dans toutes les sciences et les arts les plus habiles gens du monde[2] », il se réserva un rôle plus important. Durant les dix-huit années qu'il demeura encore à la tête des affaires, ce vaste génie fut l'âme de l'Académie de Rome. Étudiez sa correspondance : les soins vigilants, les instructions pratiques, la sagesse, les lumières ne viennent pas du chef qu'il a établi, mais de lui-même. Ici, l'homme d'État, l'homme de goût éclipse l'homme de l'art. Il est vrai qu'un zèle ardent pour la gloire du roi ne le stimule pas moins que l'amour du-

---

1. Ballard, *La villa Médicis*, p. 16.
2. V. ci-après la lettre de Poerson en date du 21 juillet 1708.

grand et du beau : c'est surtout pour éterniser le nom de son maître qu'il veut se procurer les meilleurs pinceaux du monde; mais peu importe le mobile, en face du résultat de ses efforts.

Les premiers statuts de l'Académie furent arrêtés par Colbert le 11 février 1666. Il serait inutile d'en reproduire le texte, imprimé déjà deux fois[1]. Les principaux articles portent sur le respect de la religion et des choses saintes, nécessaire dans un établissement « dédié à la vertu »; sur l'union des élèves; sur leur nomination, attribuée au surintendant des Bâtiments, Arts et Manufactures, à la condition qu'il les choisirait parmi les lauréats de l'Académie de Paris; sur leur nombre, fixé à douze (six peintres, quatre sculpteurs, deux architectes[2]);

---

1. *Dict. de l'Acad. des beaux-arts*, art. cité ; P. Clément, V, 510.

2. M. Baltard prétend (*Villa Médicis*, p. 19) que les architectes ne furent pas admis, dans l'origine, au nombre des pensionnaires, et cite, comme le premier d'entre eux qui eut cet honneur, Derisel, nommé en 1720. Ces statuts prouveraient le contraire si les noms de quatre architectes figurant dès 1676 dans un rapport d'Errard, qu'on trouvera plus loin, ne le démontraient mieux encore. L'éminent artiste avance également (p. 20) que les architectes furent privés de leur droit, de 1767 à 1772, par un acte arbitraire du marquis de Marigny et que

sur les heures du travail et de la prière ; sur l'objet des études. Les jeunes artistes, entretenus aux frais du roi, devaient s'occuper à faire pour lui seul, et sous les ordres d'un recteur, des copies de tous les beaux tableaux de Rome, des statues d'après l'antique, des plans et élévations de tous les édifices remarquables. Ils étaient obligés de suivre, en outre, des cours de mathématiques, de perspective et d'anatomie. Il leur était laissé un jour de congé par semaine, le jeudi. Un prix devait être décerné chaque année, le jour de la Saint-Louis, au plus méritant. Enfin, l'Académie était ouverte gratuitement à tous les gens du dehors qui voudraient y venir dessiner au moment de la pose du modèle ; disposition libérale, qui amena par la suite la création de places d'externes, donnant droit au logement seul, sans la pension.

Le poste de recteur, réservé aux peintres du roi et aux anciens officiers de l'Académie de Paris, fut confié, comme on l'a vu, à Charles Errard.

Terray le leur rendit en 1773. On verra cependant qu'il n'y eut pas de privation absolue dans cet intervalle, et cette affirmation, trop générale, ne peut guère s'expliquer que par l'expulsion trop méritée de deux pensionnaires architectes, advenue vers la même époque.

Cet artiste, à la fois peintre et architecte, avait déjà visité l'Italie en 1627, en compagnie de son père, peintre comme lui, de son frère et de Claude Le Lorrain[1]; il y était retourné une seconde fois, envoyé par Sublet des Noyers, alors surintendant des Bâtiments et protecteur des arts[2]. Il avait donc une connaissance très-suffisante des merveilles de Rome, et, s'il n'était pas lui-même un maître de premier ordre, il pouvait, mieux que beaucoup d'autres, diriger la jeunesse dans l'étude des chefs-d'œuvre anciens et modernes. Il fit ses adieux à l'Académie de peinture le 6 mars 1666, après lui avoir présenté les douze jeunes gens qu'il emmenait avec lui[3]. Les noms de ces premiers pensionnaires ne sont pas tous venus jusqu'à nous: mais on comptait parmi eux les peintres Corneille jeune et Monnier, le sculpteur Raon, et sans doute aussi l'un des fils de Jacques Sarrazin, peintre et sculpteur du roi[4].

1. Jal, *Dictionn.*, art. ERRARD.
2. *Mém. inédits*, etc., I, 74.
3. V. les procès-verbaux conservés à l'École des beaux-arts.
4. *Arch. de l'art français*, V, 275; lettre d'Errard du 13 août 1669.

En arrivant à Rome, Errard se trouva en face d'embarras de plus d'un genre : il avait tout à faire, tout à chercher, tout à installer. Aussi l'Académie fut-elle longtemps avant d'être organisée conformément aux statuts. Elle ne fut pas immédiatement placée, comme on l'a cru, dans le palais Capranica, situé sur l'emplacement où s'éleva depuis le théâtre de ce nom, près de l'église de Saint-André-della-Valle[1] : ce fut bien là sa première résidence fixe ; mais elle n'y fut transférée que par le successeur d'Errard, et elle occupa d'abord plusieurs locaux provisoires[2]. En 1682, Colbert demandait encore si les pensionnaires couchaient à l'Académie, et à quelle heure ils y venaient[3]. Malgré toutes ces difficultés, Errard les mit sans retard à la besogne : l'année même de son arrivée, il envoyait à Paris de leurs dessins, l'Académie de peinture les examinait et lui transmettait son jugement[4]. Le duc de Chaulnes, ambassadeur de France, vint avec sa femme

1. V. Pinarolo, *Antichità di Roma*. P. Clément, V, 290.
2. V. la lettre de Coypel en date du 23 août 1673.
3. P. Clément, V, 431.
4. Procès-verbal du 6 novembre 1666, à l'École des beaux-arts.

encourager les jeunes artistes, et le cavalier Bernin daigna se déranger pour corriger leurs essais. Moins de trois ans après, la colonne Trajane était moulée tout entière, et l'on commençait la même opération pour les figures et les chevaux de Monte-Cavallo[1]. En même temps, les peintres copiaient au Vatican les tapisseries de Raphaël ; le recteur, tout en les surveillant, s'occupait d'acquérir pour le roi des objets d'art et pressait l'achèvement de la statue de Louis XIV par le Bernin, cette fameuse statue qui, après avoir été demandée, pour ainsi dire, comme une faveur, payée et prônée à l'avance comme un chef-d'œuvre, fut jugée si médiocre qu'on la relégua dans un coin des jardins de Versailles, en remplaçant le royal visage par une tête de fantaisie. Errard trouvait encore assez de loisirs pour exécuter les plans et les dessins de l'église de l'Assomption, qui n'est pas son plus beau titre de gloire, mais qui, enfin, ne prouve pas de sa part une inaptitude complète à remplir sa mission, comme en conclut avec trop de sévérité Mariette. Quelle que fût la lourdeur de sa manière, elle ne pouvait influer beaucoup sur le talent des pen-

---

[1]. V. la lettre d'Errard du 13 août 1669.

sionnaires de l'Académie, qui étaient venu étudier, non pas ses ouvrages, mais ceux des grands maîtres italiens.

Malheureusement, la santé chancelante d'Errard ne devait pas tarder à ralentir cette activité. Quoiqu'il ne fût pas encore bien âgé (il avait environ soixante ans), plusieurs maladies vinrent l'assaillir coup sur coup, et, en 1670, il essuya une attaque d'apoplexie qui mit ses jours en péril. Colbert appréhenda de le perdre, et écrivit à cette occasion qu'il aurait « beaucoup de peine à trouver un sujet aussi bon pour mettre à sa place[1]. » Lui-même exprima la crainte de ne pouvoir continuer à remplir ses fonctions, et le regret de voir son ami Girardon quitter Rome dans un pareil moment[2]. Son énergie diminua, la discipline de l'Académie se relâcha, le nombre et l'ardeur des élèves décrurent ; si bien que le surintendant, qui avait su par son fils, voyageant en Italie, le véritable état des choses, fit entendre, en 1671, d'assez vives remontrances[3]. Errard venait cependant d'expédier en France toute une cargaison d'œuvres d'art,

1. P. Clément, V, 280, 293.
2. V. sa lettre du 3 avril 1669.
3. P. Clément, V, 313.

d'études, de moulages, qui comprenait entre autres les creux de la colonne Trajane. Le sculpteur Raon, qui avait terminé pour le roi une figure d'Apollon en pierre de Tonnerre, fut chargé d'accompagner cet envoi jusqu'à Dieppe pour avoir soin des caisses et des ballots, et reçut même, en récompense, une gratification de 1,200 livres[1].

Il paraît que la force fut rendue subitement au recteur de l'Académie, car il demanda lui-même, en 1672, à revoir la terre natale. Et pour quel motif? Ce jeune vieillard (le croirait-on?) voulait se marier, et se maria en effet bientôt après, en secondes noces, avec Marie-Marguerite-Catherine Goy, âgée de dix-huit ans[2]! Avant de partir, il se fit délivrer, par le duc d'Estrées et l'abbé de Bourlemont, des certificats, très-mérités d'ailleurs, attestant le zèle et l'honnêteté qu'il avait apportés dans la conduite de l'École de Rome. Les Italiens eux-mêmes rendirent hommage à son savoir-faire, et le cavalier Bernin écrivit à Colbert une lettre

---

1. Comptes des Bâtiments (Arch. nat.), années 1670 et 1671.
2. V. Jal, *Dict.*, et la lettre de N. Vleughels en date du 10 octobre 1731.

non moins flatteuse pour les élèves que pour le maître[1].

Errard reçut pour son voyage une assez forte indemnité, et à son retour, au mois de septem-

1. Voici ces trois pièces inédites, qui se trouvent dans les *Lettres à Colbert* conservées à la Bibliothèque nationale :

« Monsieur, je n'ay pas voulu laisser partir le sieur Erard sans vous rendre les tesmoignages qu'il mérite d'un homme de bien et d'honneur, très-affectionné au service de S. M. et très-recognoissant des obligations qu'il vous a, et je profite avec bien de la joye de cette occasion pour vous supplier d'estre tousjours bien persuadé que l'on ne peut pas estre avec plus de respect et de ressentiment que je suis,

» Monsieur,

» Votre très-humble et très-obéissant serviteur.

» LE DUC D'ESTRÉES.

» A Rome, ce 13 may 1673. »

» Monseigneur, je dois ce témoignage à la vérité que M. Erard part de Rome avec grande estime, et sa bonne et sage conduitte a acquis beaucoup d'honneur à l'Académie royalle et de louanges au Roy, qui, en mesme temps que S. M. triomphe à la guerre, fait aussi refleurir les arts et les sciences.

» Je suis, etc.

» LOUIS DE BOURLEMONT.

» A Rome, le 5 may 1673. »

« I presenti giovani dell' Academia di S. M., che sono ritornati in Parigi, hanno voluto farmi quest honore di presentare a

bre 1673, il fut hautement félicité du succès de son administration par l'Académie de peinture [1].

Noël Coypel, désigné pour le remplacer, s'était rendu à Rome dès le mois de janvier de la même année, avec dix jeunes artistes : Antoine Coypel, son fils, Charles Hérault, Louis-Henri Hérault, Simon Chupini, Farjat, Charles Poerson, Tortebat, Pierre Monnier, Voulan et Jouvenet [2]. Le peu de temps qui s'écoula entre son arrivée et le

V. E. una mia lettera, nella quale non posso abastanza esprimere quanto ne i buoni costumi della vita e nell' amore dello studio siano sempre stati obedientissimi e diligentissimi, non tralasciando fatica ne incomodo veruno, ma sempre con una assiduita e amore indicibile; e di cio, dopo Dio, si deve la lode all' esquisita directione di monsu Erar, al quale non so io se in cio si potesse trovar compagno. Basta dire che sia stato scelto dal purgatissimo giudicio di V. E., alla quale inchinandomi profondissimamente fo riverenza.

» Roma, primo giug⁽ⁿ⁾ 1672.

» GIO. LORENTO BERNINI. »

1. Procès-verbal du 2 septembre 1673. Errard avait déjà reparu et signé à la séance du 25 août précédent.

2. V. leur passe-port dans P. Clément, V, 541. Vers la même époque furent envoyés, comme pensionnaires, Goy, Lespingola, Rabon, Verdier, Boulogne aîné, Ubeleski, Dorigny. (V. les Comptes des Bâtiments, et les *Arch. de l'art français*, V, 275 et suiv.)

départ de son prédécesseur suffit pour amener entre eux des difficultés[1]. Mais Coypel n'était là que provisoirement : il avait, paraît-il, limité lui-même la durée de son séjour à deux ans[2], et au bout de ce temps, rappelé avec instances par sa famille, il remit à son tour la direction à celui qui la lui avait cédée. Son passage ne fut guère marqué que par l'installation de l'Académie dans le palais Capranica, qui se fit au mois d'août 1673. Ce déménagement coûta cent pistoles, et le loyer fut fixé à quatre cents écus romains, valant à peu près 1,400 livres de France. Il y eut, en outre, deux ateliers loués pour les travaux des élèves; l'un d'eux se trouvait dans la Longara[3]. Coypel, tout en faisant reprendre et continuer les travaux de moulage et de copie, peignit alors ses quatre meilleurs tableaux, représentant *Solon*, *Trajan*, *Alexandre Sévère* et *Ptolémée Philadelphe*.

La seconde nomination d'Errard est du mois de mai 1675, et c'est alors que l'Académie de Paris fit changer le titre de recteur pour celui de *directeur*, qui impliquait, paraît-il, des pouvoirs plus

---

1. V. la lettre du 31 mai 1673.
2. *Mém. inédits*, etc., I, 83.
3. Comptes de l'Académie (Arch. nat., O¹, 1944).

étendus[1]. Mais il ne partit qu'à l'automne, emmenant avec lui quatre élèves peintres : Boulogne (Louis), Toutain, Prou, Lhotisse, et quatre sculpteurs : Lecomte, Cornu, Flamen, Carlier[2]. Avec un pareil renfort, il avait de quoi remonter l'École; et, en effet, soit qu'il fût réellement rajeuni, soit que l'expérience d'une première gestion et l'entretien du grand ministre lui eussent fourni des lumières nouvelles, il sut donner, cette fois, une organisation stable aux études et à la discipline. Dès l'année suivante, l'Académie comptait treize élèves (les cinq nouveaux étaient un sculpteur et

1. C'est du moins ce que donne à entendre le procès-verbal de l'Académie de peinture en date du 11 mai 1675 : « M. Lebrun a dit qu'ayant proposé à M. Colbert que l'Académie, considérant l'honneur que le Roy faict à M. Errard de le renvoyer une seconde fois à Rome pour la conduite de l'Académie que S. M. y a establie, avoit la penssée de luy donner la qualité de directeur pour y agire en ceste qualité-là, mondit seigneur avoit aprouvé de donner ladite qualité à mondit sr Errard, et pour témoignage avoit signé la lettre de provision, laquelle a esté montrée et leue en ceste assemblée. L'Académie a approuvé la conduite desdits députés, et, se soumettant aux sentiments de mondit seigneur, a signé ladite expédition et a aresté qu'elle sera présentée à mondit sr Errard par les officiers en exercice. »

2. Comptes des Bâtiments (Arch. nat.), année 1673.

quatre architectes), et le directeur envoyait sur leur compte un rapport plein de détails curieux, quoique sentant un peu trop le professeur[1]. Colbert lui prêta un concours efficace en lui transmettant un règlement plus précis, un peu sévère peut-être, dont voici le texte :

Le sieur Erard, peintre de Sa Majesté, ayant esté establi directeur de ladite Académie, tous les eslèves qui y sont et seront cy-après envoyez par ordre de Sa Majesté obéiront audit s' Erard et aux autres directeurs qui seront cy après establys par ses ordres; et en cas de refus ou de retardement, Sa Majesté leur donne pouvoir et authorité de les mettre hors de ladite Académie, à condition de rendre compte à Sa Majesté aussy tost des raisons qu'ils auront eu de les chasser.

Tous les ouvrages auxquels lesdits directeurs ordonneront auxdits eslèves de s'appliquer seront par eux exécutez sans difficulté ni retardement; sinon, ils seront exclus de ladite Académie.

Enjoint Sa Majesté auxdits directeurs de luy rendre compte exact tous les mois de la conduite et des mœurs desdits eslèves, pour recevoir ses ordres sur tout ce qui les concerne.

Lesdits eslèves se rendront aux heures réglées par les-

1. V. la lettre du 2 décembre 1676.

dits directeurs, tant pour le travail que pour les repas et pour la retraite du soir; et en cas qu'aucun desdits eslèves manque aux heures jusqu'à trois ou quatre fois dans un mois, il sera mis hors de ladite Académie par lesdits directeurs.

Les portes de ladite Académie seront fermées à neuf heures du soir précises; et en cas qu'aucun desdits élèves ne soit point retiré à ladite heure, il ne sera plus receu dans ladite Académie.

Lesdits directeurs tiendront soigneusement la main à l'exécution du présent réglement, et donneront advis à Sa Majesté de tout ce qui se passera dans ladite Académie et des ordres qu'il sera nécessaire de donner pour le bien, l'advantage et l'instruction desdits eslèves, et pour les rendre capables de servir Sa Majesté, affin qu'elle y puisse pourvoir.

Fait à Saint-Germain-en-Laye, le quatriesme jour de décembre 1676 [1].

Par un nouvel arrêté, signé le 28 octobre de l'année suivante, la durée du séjour des pensionnaires, qui était indéterminée, fut fixée à trois ans [2]. En même temps, l'on voit se régulariser la situation financière de l'Académie : le directeur

[1]. Archives nationales. O¹, 1935.
[2]. V. P. Clément, V, 395.

reçoit annuellement 3,000 livres pour sa pension, 600 pour l'entretien de chaque élève (au lieu de 300 accordées primitivement), environ 700 pour le traitement des professeurs de mathématiques et d'anatomie; 200 livres de *viatique* sont accordées à l'artiste qui revient en France après avoir rempli convenablement ses devoirs[1], et, depuis son arrivée jusqu'à son départ, on lui fournit les couleurs, vernis, marbres, terres et autres objets nécessaires à ses travaux. Avec les frais de modèles, de nourriture, de domestiques (deux valets, un cuisinier, un suisse à la livrée du roi), et tous les accessoires, la dépense annuelle monte à peu près à 18,000 livres[2]; mais il faut dire que l'Académie ne compte, en ce moment, que huit pensionnaires, et que cette somme, relativement très-modique, s'élèvera bientôt après au double, malgré de nouvelles réductions du personnel. Quand Errard et Colbert n'y seront plus, les embarras d'argent deviendront, pour leur œuvre, une cause fréquente de dépérissement.

De 1676 à 1683, Errard fit faire les quatre

---

1. Cette gratification, réduite pendant quelque temps à 180 ou même à 150 livres, fut portée à 300 en 1750.

2. Comptes de l'Académie (Arch. nat.), année 1683.

*Termes*, par Théodon et Laviron, sculpteurs; les plans du palais Farnèse et de plusieurs églises, par Davillers; plusieurs grands vases de marbre copiés sur ceux des palais Borghèse et Médicis; une figure d'*Antinoüs*, par Lacroix. Il fit aussi travailler des artistes italiens, entre autres Domenico Guidi, qui exécuta un groupe de marbre pour le roi. Il opéra la jonction de l'Académie de France avec l'Académie romaine de Saint-Luc, et par là chacun de ces deux instituts fut admis à profiter de tous les trésors artistiques de l'autre. L'Académie de Paris fut très-reconnaissante à Errard de cette union désirée, et le lui témoigna en le conservant, malgré son absence, pour son directeur honoraire, qualité qu'elle lui avait déjà décernée en 1675[1]. La liste des ouvrages d'art exécutés sous sa direction peut être complétée à l'aide de l'inventaire des objets remis à son successeur. Il laissa dans l'Académie, en fait de plâtres moulés sur l'antique, deux *Laocoons*, deux *Apollons*, deux *Antinoüs*, le torse du Belvédère, le *Ganymède* et le *Marsyas* de Médicis, l'*Empereur Commode*, le

---

1. Procès-verbaux de l'Acad. de peinture, 11 mai 1675, 19 décembre 1676.

*Mercure* du Capitole (copié en marbre par Rousselet), l'*Apollon* de Médicis (copié en marbre par Frémery), le *Sacrificateur* du Capitole (copié en marbre par Goy), le *Gladiateur* et le *Centaure* de Borghèse, l'*Hercule* de Farnèse, le *Lutteur* de Florence (copiés en marbre par Cornu), le groupe du *Dieu Pan apprenant à jouer de la flûte au jeune Olympe* (copié en marbre aux frais d'Errard lui-même), l'*Uranie* du Capitole (copiée en marbre par Frémery), l'*Hercule-Commode* du Belvédère, la *Paix des Grecs* de Ludovisio, le grand *Faune* de Borghèse (copié en marbre par Flamen), l'*Amazone* de Mattei, *Pyrame et Thisbé* de Ludovisio, la *Vénus* de Médicis (copiée en marbre par Clérion), les deux *Esclaves* de Farnèse, le petit *Faune* et l'*Agrippine* de Borghèse, deux *Baigneuses* de Médicis, les deux *Tireurs d'épine* du Capitole, le *Flûteur* de Borghèse (copié en marbre par Prou et Goy), deux *Vénus* de Farnèse, deux *Bacchus* de Médicis, une *Sibylle* de Borghèse, le *Gladiateur mourant* de Ludovisio (copié en marbre par Monnier), l'*Hermaphrodite* de Borghèse (copié en marbre par Carlier), plus une quantité de bustes, vases et bas-reliefs; en fait de figures de terre cuite, la statue du roi, deux

*Fleuves* et deux *Rivières*, l'*Impératrice de Cesi*, une *Jeune bacchante* (le tout d'après les dessins d'Errard), *Ganymède* (d'après l'antique), une *Victoire* et une *Flore* (composition de Prou), un *Bacchus* (composition de Goy), un bas-relief de *Mars et Vénus*, par Flamen, un autre du *Ravissement des Sabines*, par Cornu, etc. Les copies en marbre avaient été envoyées en France; plusieurs tableaux d'après Raphaël et un de l'invention de Desforêts avaient été expédiés de même, et d'autres étaient en cours d'exécution au moment où fut dressé cet inventaire [1].

Mais Errard luttait en vain contre les glaces de la sénilité et les brusques retours de la maladie. Condamné bientôt à l'inertie, il vit le relâchement se glisser de nouveau dans le travail et la conduite des élèves, et il s'en plaignit lui-même à plusieurs reprises. Pourtant le protecteur de l'Académie et le sien devait le précéder dans la tombe : le 6 septembre 1683, la France perdait Colbert.

Louvois, à qui était échu le poste de surintendant, n'eut rien de plus pressé que de remplacer l'homme de son prédécesseur par un homme à

---

1. Archives nationales. O¹, 1935.

lui. Agit-il par esprit d'opposition, ou simplement pour soulager la vieillesse d'Errard, comme le veut Guillet de Saint-Georges? En tout cas, ce ne fut point l'intérêt de l'art qui sembla le guider, car il choisit pour directeur un ancien précepteur des La Rochefoucauld, amateur distingué, bel esprit, quelque peu poëte, mais étranger, ou à peu près, au maniement du pinceau : c'était de La Teulière[1], qui, après avoir été chargé, dans un premier voyage, de lui acheter des statues à Rome, reçut ensuite la mission d'aller inspecter l'état de l'Académie de France et de lui en rendre compte. Ce personnage a rapporté lui-même, dans une lettre qui sera reproduite en son lieu[2], les circonstances de sa nomination et les instructions qu'il reçut du nouveau ministre. Parti de Paris dans le mois qui suivit la mort de Colbert, il partagea d'abord quelque temps les occupations d'Errard sans caractère officiel, puis fut installé définitivement à sa place le 15 octobre 1684[3].

1. J'adopte ici l'orthographe employée par ce directeur, quoique le petit nombre de ceux qui aient parlé de lui aient écrit *La Tuillière* ou *La Thuillière*, quelquefois même *La Thuillerie*.
2. A la date du 29 juillet 1692.
3. Lettre du 10 février 1699.

L'ancien directeur « se retira, dit Guillet, dans un beau logis qu'il avait à Rome, proche l'église de la Paix, et y mourut avec de grandes marques de piété, en 1689. » Je ne sais où les auteurs de la biographie Didot ont pu voir qu'il avait continué jusqu'à sa mort de régir l'École. Rien ne le fait supposer dans les documents administratifs, où l'on trouve seulement la trace d'une visite que lui fit son successeur dans les derniers temps de sa vie[1]. Il était parvenu à un âge avancé ; mais c'est tout ce qu'on peut affirmer, car personne ne s'accorde sur la date de sa naissance : son épitaphe, conservée dans le cloître de Saint-Louis-des-Français, lui donne quatre-vingt-huit ans, Mariette quatre-vingt-trois, Guillet de Saint-Georges quatre-vingt-deux. D'après une quatrième version, fournie par son acte de mariage, il serait né en 1615, et mort, par conséquent, dans sa soixante-quinzième année tout au plus[2]. Il faudrait sans doute s'en rapporter de préférence à cette pièce authentique,... à moins que, pour la circonstance, le

1. Lettre du 23 novembre 1688.
2. V. Jal, *Dict*. Les notes de Mariette sont, du reste, inexactes pour plusieurs dates de la vie d'Errard : elles le font partir de Rome en 1672 et revenir en 1677.

vieil artiste n'ait éprouvé le besoin de se rajeunir.

A partir des débuts de La Teulière, les lettres abondent, et le lecteur pourra se reporter, pour le détail des faits, aux fragments transcrits plus loin ; je me contenterai d'indiquer les principaux changements survenus dans l'Académie.

Des querelles avec le peintre Bedaut, avec le sculpteur Théodon et même avec le cardinal d'Estrées rendirent pénible l'administration du nouveau directeur. Cependant, tant que vécut Louvois, il se maintint, suppléant par l'activité aux connaissances qui lui manquaient, donnant le conseil à défaut de l'exemple, entretenant avec Paris une correspondance assidue, et même prolixe. Mais, sous le marquis de Villacerf, il lui prit fantaisie d'écrire des vers sur les victoires du roi et de faire graver une médaille en son honneur, qu'il distribua dans Rome[1]. On lui sut mauvais gré de cette inspiration, qui n'avait peut-être que le défaut de ne pas émaner du surintendant lui-même, et sa faveur baissa. Les Romains, de leur côté, lui reprochèrent de leur avoir enlevé, au pro-

---

1. Lettres des 15 juin 1691, 29 juillet et 10 novembre 1696.

fit de la France, deux de leurs plus belles statues : un personnage romain en *Mercure*, et un *Jason*[1]. En même temps, ils voyaient avec un secret plaisir que le roi, dont les finances étaient épuisées par la guerre, lui faisait restreindre les dépenses de l'Académie, et que, sur les ordres formels de Villacerf, il « laissait tout languir. » Enfin, Hardouin Mansard lui donna le coup de grâce en 1699, et lui envoya une destitution polie. Le pauvre La Teulière, très-affecté, n'eut pas le courage de revenir dans son pays : il mourut subitement à Rome, trois ans plus tard.

René-Antoine Houasse, garde du cabinet des tableaux du roi, fut envoyé pour lui succéder, et se montra peu satisfait de ce qu'il trouva en arrivant. Il n'y avait plus dans l'Académie que quatre pensionnaires : son premier soin fut d'en faire admettre de nouveaux. Sous un chef plus compétent et surtout plus habitué à leurs manières, les jeunes artistes reprirent avec confiance leurs travaux in-

---

[1]. Lettre de D. Michel Germain à D. Claude Bretagne, dans les *Archives de l'art français*, V, 84. On ne savait jusqu'à présent sur La Teulière que ce qui est contenu dans la courte note rédigée sur son compte, en ce même endroit, par M. de Montaiglon.

terrompus. Les cours de mathématiques et de perspective, qui avaient été supprimés, furent rétablis. Mais on eut plus de peine à faire rouvrir aux élèves les galeries du Vatican et des palais particuliers, fermées à tous depuis peu, sous prétexte que deux ou trois y avaient commis des dégâts et altéré les tableaux. Il fallait qu'un homme prudent, obséquieux, vînt reconquérir à l'Académie l'estime et l'amitié des Italiens : cet homme fut Charles-François Poerson[1], ancien maître de dessin du duc d'Orléans[2] et professeur à l'Académie de peinture, nommé en 1704 à la place de Houasse, qui, rappelé à Paris sur sa demande, y reprit ses anciennes fonctions, vacantes par le décès de Gabriel Blanchard.

Dans les premières années de sa gestion, Poerson eut les mains complètement liées. Les revers de la France continuaient d'avoir leur contre-coup à Rome : il n'y avait plus d'argent pour l'Académie, et le directeur dut plus d'une fois en avancer

---

1. C'est ainsi qu'il écrivait son nom; mais on le trouve quelquefois sous la forme *Person*, ce qui fait supposer qu'il se prononçait ainsi.

2. Lettre du 28 décembre 1723.

de sa bourse. Au milieu d'une ville et d'une Cour toutes dévouées aux Allemands, le nom français n'était plus entouré de la même considération que par le passé. On avait affaire, en outre, à un surintendant peu soucieux de la prospérité de l'École, puisqu'il y avait donné deux places à ses neveux, dont l'un, dessinateur très-novice, se fit mettre en prison, et dont l'autre, l'abbé Hardouin, ne s'occupait nullement d'art[1]. Le nombre des pensionnaires était retombé à quatre : il tomba bientôt à rien, et pendant six mois l'Académie n'exista plus que de nom. A cette époque, le directeur, pour dissimuler l'abandon où il se trouvait, faisait dessiner et manger dans le palais des jeunes gens du dehors[2]. Mais son découragement était profond : il était prêt à fuir de la ville; il venait même de proposer à Mansard un remède héroïque, qui n'était rien moins que la suppression de l'établissement et son remplacement par un simple magasin, avec un gardien. Ainsi donc, la création de Colbert allait périr, lorsque la mort du surintendant fit mettre à la tête du service des

---

1. Lettre du 21 juillet 1708.
2. Lettre du 28 septembre 1708.

Bâtiments du roi, avec la qualité de directeur général, un administrateur courtisan, mais en même temps amateur zélé, le duc d'Antin (1708). Celui-ci répondit immédiatement à la proposition de Poerson en lui déclarant qu'il entendait maintenir envers et contre tous, et même remettre dans sa splendeur première, une institution aussi utile: il lui ordonnait, en conséquence, de redoubler d'activité. Stimulé par ce coup d'éperon, Poerson obéit, et le duc s'efforça de tenir parole; car jusqu'au rétablissement de la paix, bien que le manque de fonds mît de plus en plus en souffrance toutes les branches de son administration, il ne voulut opérer sur le budget de Rome, déjà trop réduit, aucun nouveau retranchement. Il arrêta un règlement conforme à celui de 1676, et envoya de Paris des étudiants capables, choisis, selon la règle souvent oubliée, parmi les lauréats de l'Académie de peinture. Aidé par l'abbé de Polignac, plus tard cardinal, et qui jouissait déjà d'une grande influence, Poerson entra en relation avec la noblesse romaine, parvint à se faire voir d'un œil plus favorable, et sa position, ainsi que celle des artistes placés sous sa conduite, devint sensiblement meilleure. Créé chevalier de Saint-La-

zare[1], choisi pour vice-prince et ensuite pour prince par l'Académie de Saint-Luc, ce qui lui valut les bonnes grâces du pape et de son entourage, il en profita pour procurer aux pensionnaires du roi tous les avantages et toutes les facilités possibles. Les difficultés que la Cour de Rome eut avec le gouvernement du régent et les désastres financiers de la France n'assombrirent que passagèrement cette situation relativement prospère. Il faut reconnaître, néanmoins, que le désordre apporté dans l'Académie par toute une série de contretemps ou de fautes exerça sur les progrès de l'art une influence fâcheuse, et peut-être doit-on voir là une des causes qui ont déterminé l'infériorité de notre école du XVIII$^e$ siècle sur celle de l'âge précédent. Plus de suite dans la direction des jeunes artistes, plus de génie chez leur guide et leur initiateur eût sans doute prévenu la déviation de leur talent. Mais une raison plus haute plane au-dessus de toutes ces considérations : les mœurs s'altéraient, le goût s'efféminait; le pinceau et le burin

---

1. Cette dignité lui fut conférée en 1711, après de longues instances. Ce n'est donc pas à elle, comme on l'a supposé (*Arch. de l'art français*, II, 150), qu'il dut sa nomination de directeur de l'Académie de Rome.

ne pouvaient que refléter la tendance générale. C'était toujours aux mêmes chefs-d'œuvre que les peintres, que les sculpteurs allaient demander leurs inspirations; et néanmoins cette étude produisait chez eux des résultats tout différents. Pourquoi donc, sinon parce que leur disposition d'esprit n'était plus celle de leurs devanciers?

Poerson avait atteint l'âge de soixante-et-onze ans, lorsque le duc d'Antin, ayant égard à ses longs services, mais trouvant qu'il ne faisait plus que *radoter* (c'est son expression), voulut lui donner un auxiliaire, tout en lui laissant les honneurs et les prérogatives de sa charge, auxquels il tenait beaucoup. Il lui demanda de désigner lui-même la personne qui lui serait agréable. Poerson proposa de Lestache, sculpteur français établi à Rome; d'Antin choisit le peintre Bertin, et ce fut Nicolas Vleughels qui fut nommé [1]. Cet artiste, fils d'un peintre d'Anvers fixé à Paris, avait déjà visité Rome; il y arriva en qualité de directeur adjoint, avec survivance, le 2 mai 1724. Il a fait un récit curieux de sa première entrevue avec Poerson[2]. Du reste, il se conduisit envers lui, dans

1. Lettre du 28 mars 1724.
2. V. la lettre du 6 mai 1724.

cette position difficile, avec beaucoup de délicatesse, et il sut diriger tout par lui-même sans en avoir l'air: ce que le duc lui avait recommandé.

Un des premiers actes de leur administration commune fut l'installation de l'Académie dans le palais Mancini ou de Nevers. Depuis longtemps le délabrement du palais Capranica, où elle était fixée depuis 1673, excitait les plaintes de ses habitants, et l'on cherchait en vain un local plus convenable. A son arrivée, Vleughels entama des négociations pour louer le palais Farnèse, situé sur le bord du Tibre. Mais le duc de Parme, qui en était propriétaire, refusa son consentement, sous prétexte que cette habitation, remplie d'ouvrages de Raphaël et d'autres grands maîtres, serait dégradée par les élèves. Vleughels fit un voyage à Plaisance pour le décider; mais il ne put en venir à bout[1]. Après avoir poussé jusqu'à Venise, il revint à Rome, et finit par découvrir un logis beaucoup plus commode, situé au centre de la ville, à l'angle de la Via Lata et du Corso : c'était une vaste maison appartenant au marquis Man-

---

1. Lettres des 28 août 1724, 15 février, 11 avril, 4 juillet 1725, etc.

cini, qui habitait alors Paris. Cette circonstance facilita les arrangements, et l'édifice, loué par le roi au prix de 1,000 écus romains[1], reçut ses nouveaux hôtes au mois de juin 1725. Fort peu de temps après, le 2 septembre, Poerson mourut presque subitement ; il laissait une femme aveugle, qui lui survécut jusqu'en 1736, et dont son successeur a pu dire : « C'était une sainte[2]. » Le roi lui accorda une pension de 1,500 livres et lui permit de rester logée dans l'Académie, où elle finit ses jours entourée de soins.

Vleughels, resté seul à la tête de l'établissement, lui donna, grâce à la bonne volonté du duc d'Antin, une animation nouvelle. Son directorat fut une des brillantes époques de l'Académie, au dire des artistes contemporains. D'un côté, l'émulation régnait parmi les pensionnaires, et ils attiraient par leurs ouvrages l'attention universelle : il est vrai qu'ils s'appelaient alors Natoire, Adam, Bouchardon, Slodtz, Trémoillière, Francin, Pierre, etc. Animée par leur exemple, une jeunesse studieuse, appartenant à l'Italie, à l'Espagne, à la

1. Et non acheté, comme l'a dit M. P. Clément (V, 290).
2. Lettre du 15 septembre 1736.

France, à l'Angleterre, à l'Allemagne, venait dessiner avec eux et trouvait un accueil empressé[1]. D'autre part, le directeur, qui avait décoré le palais de superbes tentures des Gobelins et d'objets d'art précieux, en faisait les honneurs aux étrangers avec une libéralité, une courtoisie toutes françaises. Les Italiens, éblouis, rendaient avec usure à notre École la considération que les événements lui avaient autrefois ravie. Les princes, les prélats affluaient dans son enceinte au moment du carnaval, et le pape lui-même était séduit par sa magnificence. Les élèves organisaient des mascarades artistiques; il leur arrivait même de donner la comédie et de jouer des pièces de Molière[2]. Tous ces frais de représentation furent reprochés à Vleughels après la mort du duc d'Antin, et l'on prétendit qu'il s'était rendu ridicule; mais il n'avait fait que seconder les vues politiques du Gouvernement. Ce qui put lui faire plus de tort, c'est le mariage qu'il lui prit fantaisie de contracter à plus

1. Deux peintres espagnols étaient même entretenus dans l'Académie sur le pied des pensionnaires, aux frais de leur souverain (lettre du 27 juin 1731).

2. *Mém. inédits*, etc., II. 444. Trémoillière se distinguait surtout dans ce genre d'exercice.

de soixante ans, suivant le bel exemple d'Errard, avec une jeune française qui se trouvait à Rome et qui s'occupait elle-même de peinture[1]. Du reste, il ne jouit pas longtemps de cette union : après avoir fait acheter par le roi le palais Mancini, loué depuis douze ans à l'Académie, il mourut au mois de décembre 1737. Sa femme lui avait cependant donné deux enfants; elle reçut le même traitement que la veuve de Poerson, et vécut à Rome jusqu'en 1756. Son fils conserva encore plus tard une chambre dans l'école; mais il tourna mal, et sa famille fut obligée de le faire enfermer à Civita-Castellana[2]; il revint ensuite à Paris. Vleughels avait obtenu, en 1726, des lettres de noblesse et le cordon de saint Michel, qui fut conféré de même à plusieurs de ses successeurs. Il avait été nommé à son tour prince de l'Académie de Saint-Luc, et, par ses soins, l'union établie entre cette dernière et l'Académie de France s'était étendue à celle de Bologne.

Le sculpteur de Lestache fut chargé par intérim de la surveillance de l'établissement, et reçut

---

1. Lettre du 10 octobre 1731.
2. Lettres des 28 juillet 1756 et 20 septembre 1758.

pour cette mission, qu'il remplit pendant huit mois, une indemnité de 1,000 livres[1]. Jean-François de Troy, successeur de Vleughels, ne put être à Rome que le 3 août 1738. C'était un peintre plus habile que les derniers directeurs, mais dont le pinceau, comme les mœurs, péchait peut-être par trop de facilité. En arrivant, il eut à mettre en vigueur un règlement fait l'année précédente par le nouveau directeur général, Orry, et dicté surtout par une pensée de réaction contre la dernière administration. En voici les articles essentiels :

Le séjour de quatre années pouvant n'estre pas suffisant pour certains sujets qui donnent des espérances de devenir peintres ou sculpteurs du premier ordre, il sera quelquefois fort bon d'en prolonger le terme, comme de le retrancher à d'autres, dont les progrès sont visiblement limittez par foiblesse de génie ou par nonchalance et deffaut d'application ; ces derniers occupent des places privativement à d'autres de grande espérance formez dans l'Académie de Paris. Pour estre instruit du progrès des pensionnaires, le directeur nous envera tous les six

[1]. Lettre du 13 février 1739 ; Comptes des Bâtiments, années 1737 et 1738.

mois de chaque année un état exact et bien circonstancié de ce que chacun desdits pensionnaires aura fait, avec son jugement sur la qualité et progrès du travail, comme sur le deffaut de progrès dans l'art auquel il est destiné : il accompagnera même ces états de desseins de composition de génie, que ceux qui paroissent le plus avancez auront fait...

Un des premiers objets de l'étude des pensionnaires du Roy est de copier les tableaux des grands maitres, particulièrement de Raphaël : le directeur aura soin de les y occuper en deux différentes manières, suivant la portée de leurs talens, les uns par parcelles, afin de les former insensiblement, comme une tête, une figure, un groupe, les autres à des tableaux entiers. Les fragments d'étude des premiers doivent leur rester ; à l'égard des copies de tableaux entiers, elles appartiennent au Roy et doivent rester à Sa Majesté. Le directeur n'en disposera d'aucuns sans un ordre exprès de nous et par écrit. Il pourra cependant, après nous en avoir donné avis, permettre aux pensionnaires de s'occuper quelquefois à des ouvrages demandés par l'ambassadeur du Roy ou par des prélats de la nation résidens à Rome, pourveu que ces occupations ne les détournent pas des études utiles ; cette sorte de travail donne naturellement de l'émulation.

Le directeur n'employera aucune dépense à des représentations publiques, soit dans les temps du carnaval

ou autres fêtes qui surviennent à Rome ; le palais de l'Académie est une maison d'étude. Nous nous réservons, dans des cas où il seroit convenable de représenter, d'en donner nos ordres. Les étrangers que la curiosité attire à l'Académie s'y peuvent recevoir avec toute la décence que leur dignité exige.

Le directeur procurera par son crédit et ses connoissances aux pensionnaires la permission de copier de bons tableaux des grands maîtres dans les églises et palais où il y en a ; et s'il est nécessaire de lettres de nous pour obtenir ces permissions, il nous les demandera. Lorsque les pensionnaires travaillent à ces copies, il doit les y aller voir travailler, les instruire par conseils et corriger leurs deffauts essentiels. Cette même application doit estre à leurs études d'après l'antique, qui se font d'après les belles statues et sur le model que l'on expose publiquement.

Le directeur détachera de l'appartement haut du palais de l'Académie les deux pièces que nous avons marqué sur le plan qui lui a été envoyé, pour servir de salles communes à l'étude et travail de composition des pensionnaires qui n'ont pas les commoditez convenables dans leurs chambres particulières, dont le jour est trop bas...

Notre intention estant que tout l'argent que le Roy donne pour la subsistance des pensionnaires soit employé, le directeur veillera à ce que ceux qu'il en chargera

ne lésinent pas sur ce qu'ils doivent fournir par un trop grand désir de gain, et aura soin que ce qu'on leur donne soit toujours bon[1].

Le séjour de Rome eut une influence favorable sur le talent de François de Troy. C'est là qu'il conçut et exécuta ses plus beaux tableaux, notamment la *Suite de l'histoire d'Esther* et l'*Histoire de Jason*, sur lesquels on trouvera des détails dans sa correspondance. Il fut accusé de ne pas corriger avec assez de soin les études des élèves; il se défendit en disant qu'il était inutile d'employer le pinceau pour le faire[2]. Mais un mémoire lu à l'Académie de peinture par Caffieri le justifie d'une manière plus complète, et montre qu'il apportait, au contraire, dans cette partie de ses fonctions, un tact particulier : « Lorsque des pensionnaires le priaient de venir voir quelque chose qu'ils avaient fait, il s'y prêtait très-obligeamment et leur disait son sentiment avec droiture. Si quelquefois il avait beaucoup à reprendre, la chose ne se passait que tête à tête; mais pour conserver la

---

1. Arch. nat., O¹, 1935.
2. Lettre du 30 déc. 1744.

bonne intelligence et l'estime que les pensionnaires doivent avoir entre eux, il attendait que l'on fût rassemblé dans son cabinet, et disait : « Messieurs, avez-vous vu le tableau ou le morceau de M. un tel? C'est une très-bonne chose. » Ensuite de quoi il en faisait une petite analyse, et renvoyait son auteur content[1]. »

Des malheurs domestiques empoisonnèrent le temps de son directorat : sa femme et ses trois fils lui furent enlevés dans l'espace de deux ans; il ne lui resta plus qu'une fille. Ces coups redoublés affaiblirent son génie. Mais le cœur, chez lui, demeura toujours jeune, trop jeune même, car il ne sut résister à la violente passion que lui inspira, quelques années après, une jeune et belle romaine; folie de sexagénaire, qui semble avoir été véritablement contagieuse dans la place qu'il occupait. Sa liaison fut sans doute une des causes qui déterminèrent son rappel : mais il ne devait pas revoir la France. La perspective d'un prochain départ l'affecta vivement; il essaya de traîner en longueur, demanda des sursis, et finalement, pris d'un mal subit en sortant du théâtre,

---

1. *Mém. inéd.*, etc., II, 283.

il expira, le 24 janvier 1752, à l'âge de soixante-douze ans[1].

Charles Natoire, envoyé pour le remplacer, était déjà depuis trois mois à Rome; il avait pris la direction de l'Académie depuis le 1er janvier. Il apportait à son tour de nouvelles instructions, que lui avait remises de Vandières, et qui l'obligeaient à envoyer, tous les trois mois au moins, un état détaillé de la situation de l'Académie; à prendre ses repas avec les pensionnaires, comme l'avaient fait quelques-uns de ses prédécesseurs, enfin, à leur désigner le sujet de leurs études[2]. Malheureusement, Natoire, artiste distingué, était un fort mauvais administrateur, complétement insuffisant à une époque difficile, où la jeunesse française commençait à méconnaître toute espèce de frein et prenait la subordination pour la servilité. Tandis qu'il se laissait absorber par ses tableaux de *Marc-Antoine* ou par les fresques de Saint-Louis-des-Français, l'indiscipline, l'irréligion, et cette espèce de vagabondage d'esprit, si funeste aux artistes, se glissaient dans les ateliers de l'École,

---

1. *Mém. inéd.*, etc., II, 287 ; lettre du 14 juillet 1751.
2. Arch. nat., O¹, 1935.

où cependant travaillaient alors des célébrités de l'avenir. Il eut avec plusieurs des différends regrettables; mais aucun n'eut autant de retentissement que son procès avec un obscur architecte, appelé Moulon. Ce personnage, qui s'était déjà signalé par des fredaines de plus d'un genre, refusa, en 1767, de se conformer aux ordres du roi et aux usages de Rome concernant l'accomplissement du devoir pascal. Expulsé de l'Académie sur l'injonction formelle du directeur général Marigny, il eut la bizarrerie de s'en prendre à Natoire, qui n'avait été dans tout cela qu'un agent passif, remplit la Cour et la ville de plaintes amères contre lui; bref, l'affaire fut portée devant le Châtelet, et, chose plus singulière encore pour qui examine la procédure, ce tribunal rendit une décision favorable au jeune étourdi. Natoire, condamné par défaut à lui payer une somme importante (20,000 fr. et les dépens), en appela au Parlement de Paris : le débat n'était pas encore terminé au moment de sa mort, et l'administration, intéressée dans la cause, amena une transaction en faveur de ses héritiers[1]. Au fond, toute

1. Arch. nat., O¹. 1943.

question de liberté de conscience mise de côté, il n'y avait là qu'une affaire purement administrative; et si le directeur de l'Académie se couvrit de ridicule, comme l'a prétendu M. Paul Mantz d'après un passage malveillant des *Mémoires secrets*[1], il eut au moins l'excuse de l'irresponsabilité.

Des désagréments plus graves encore furent causés à Natoire par sa négligence. Bien que sa sœur, adonnée elle-même à la peinture, partageât avec lui les soins de sa charge[2], d'incroyables irrégularités s'introduisirent dans ses comptes. Il se prétendait depuis longtemps en avance avec l'État, et Marigny s'était montré disposé à lui accorder un remboursement, quoique sa réclamation montât au chiffre énorme de 60,000 livres. Mais lorsqu'un homme plus clairvoyant, le comte d'Angiviller, eut fait examiner de près ses états de dépenses, on reconnut que ses avances étaient

1. *Archives de l'art français*, II, 304. On trouve dans le même volume (p. 246), une série de lettres écrites par Natoire à Antoine Duchesne, prévôt des Bâtiments du roi, de 1732 à 1761. Ces lettres sont plus familières et le font mieux connaître que les correspondances officielles.
2. Lettre du 28 juillet 1756.

imaginaires, et que son erreur (car on ne douta pas un instant de sa bonne foi) provenait d'un faux calcul prolongé du rapport des monnaies françaises avec les monnaies romaines. Cette découverte engendra mille difficultés. En attendant qu'elles fussent vidées, d'Angiviller s'empressa de faire des loisirs au vieil artiste. Pour ne pas le froisser, il lui donna une retraite égale à ses appointements (6,000 livres), avec un supplément de 1,200 livres pour le loyer d'un appartement dans la ville de Rome, s'il voulait y rester. Natoire prit assez bien la chose, qui lui fut annoncée avec ménagements par le cardinal de Bernis, et mourut deux ans plus tard à Castel-Gandolfo, le 29 août 1777. Un de ses frères ayant poursuivi la réclamation de ses prétendues avances, on finit par accorder à chacun des six représentants de sa succession, en considération de sa loyauté et de ses longs services, une rente viagère de 1,000 livres[1].

1. Lettres des 23 février 1774, 21 juin et 30 octobre 1775; mémoire du 21 mars 1780. On voit que la *démission* donnée par Natoire, suivant M. Jal, est un euphémisme. En outre, ce ne fut pas en 1774, mais seulement au mois de juillet 1775, qu'il quitta la direction de l'Académie.

L'Académie de France avait besoin d'une nouvelle réforme. Le comte d'Angiviller y envoya provisoirement le peintre Noël Hallé, avec le titre de *commissaire du roi*, pour rétablir l'ordre et réviser les statuts. Ce délégué fut bien reçu des élèves, améliora leur condition matérielle, et fit reporter au chiffre de 300 livres la subvention annuelle qui leur était allouée pour leur entretien, somme encore bien modeste, mais supérieure à celle qui leur était payée depuis longtemps[1]. Ayant rempli sa mission à la satisfaction générale, il revint à Paris au bout de quatre mois, et reçut en récompense le cordon de Saint-Michel, avec une gratification de 6,000 livres. Il avait remis la direction à un homme dont le génie devait exercer la plus heureuse influence sur l'Académie et sur l'art français en général[2] : Joseph-Marie Vien, devenu libre par la suppression de l'École des Élèves protégés, ne fut nommé que pour six ans ; c'était une innovation dont plus d'une expérience avait fait reconnaître la nécessité ; aussi fut-elle adoptée désormais comme une règle. Dès son arrivée, au

1. Corresp. génér. des Bâtiments (Arch. nat.), 7 août 1775.
2. Lettres d'Angiviller (*ibid.*), 31 juillet, 28 août, 26 novembre 1775, etc.

mois de novembre 1775, tout changea de face. Quoique le commencement de sa correspondance nous manque, on peut voir par celle du directeur général combien de modifications importantes furent opérées dans les premières années de sa gestion : il astreignit à la discipline des pensionnaires les élèves externes, c'est-à-dire simplement logés dans le palais Mancini, remit en vigueur l'usage, négligé depuis 1770, d'envoyer tous les ans des études à Paris, établit un inspecteur chargé de surveiller les ouvriers, de dresser les devis, d'arrêter les mémoires, etc. (tâche qui fut confiée à un jeune architecte, fils du peintre Subleyras)[1]. Il rétablit ensuite un cours de perspective, défendit d'inviter des étrangers à la table commune, fit condamner certaines petites portes de sortie qui favorisaient le désordre, et obtint la restitution à l'Académie des moulages de la colonne Trajane restés dans la villa de Natoire. Enfin, il détourna les artistes du courant qui les entraînait tous vers la peinture de genre, pour les ramener à la peinture d'histoire, plus sérieuse et plus saine; et, afin de les encourager, il institua une exposition

1. *Ibid.*, 4 mars, 29 avril 1776; 9 février, 7 juillet 1777.

annuelle de leurs travaux, qui excita plus d'une fois l'admiration des Romains. Toutes ces occupations ne l'empêchaient pas de travailler aux grandes toiles qui ont fait en partie sa renommée, entre autres à celles de *Briséis* et de *Priam*, ni de former (on verra en dépit de quelles difficultés), le talent naissant de David. Tant de services lui valurent à son retour une pension de 2,000 livres et un logement au Louvre.

La réorganisation accomplie par Vien fut consacrée par un règlement rédigé d'après ses avis, et remis à son successeur Louis Lagrenée, en 1782. Il est bon de faire connaître ces nouvelles obligations imposées aux pensionnaires du roi :

*Premier article : Heures.*

L'heure du lever sera à cinq heures du matin ; le modèle sera posé à six ; on dessinera d'après jusqu'à huit pendant l'été, et l'hiver on le posera à l'entrée de la nuit... Les pensionnaires seront exacts à se rendre dans l'École à l'heure indiquée pour y dessiner et poser le modèle chacun leur semaine. Les étrangers à qui l'on permet de dessiner à l'Académie ne pourront entrer dans la salle que lorsque la figure sera posée et que les pensionnaires auront pris leurs places.

Au sortir de cette étude, les élèves pourront se livrer à celles qu'ils auront entreprises dans le palais de l'Académie ou dans les églises et les palais de la ville.

Le dîner sera à midi et demi, le souper à huit heures du soir.

Les élèves seront obligés d'être rentrés dans le palais au moins à dix heures du soir en hiver et à onze heures en été, le repos de la nuit étant nécessaire au travail du lendemain.

*Second article : Travaux et études.*

Parmi les études que doivent faire à Rome les élèves peintres et sculpteurs, on doit compter l'anatomie et la perspective. Le livre de perspective du P. Pozzo suffit : il y en aura toujours un exemplaire à l'Académie... On s'instruira de l'anatomie d'après l'écorché que M. Houdon a fait pour l'Académie.

Chaque pensionnaire sera obligé d'envoyer tous les ans un de ses ouvrages faits d'après le modèle ou les grands maîtres ; ils joindront à ces études quelque composition...

Il sera ordonné aux peintres et aux sculpteurs, dans l'espace de quatre années de leur séjour à Rome, de faire pour le Roy une copie d'après quelques ouvrages des plus grands maîtres, pour être placée dans les maisons royales. Pour cela, on fournira aux peintres les

toiles et les couleurs, et aux sculpteurs le marbre et les outils nécessaires.

*Troisième article.*

L'on ne permet aux pensionnaires aucune magnificence dans les habits : on ne doit voir dans leurs vêtements que la propreté, la simplicité et le goût. La ratine et le drap pour l'hiver, le camelot ou ces étoffes italiennes qui jouent la soye pour l'été, c'est à quoi se réduiront leurs habillements ; il ne leur sera pas permis de porter de galons.

On enjoint aux pensionnaires d'avoir la plus grande retenue dans les propos et les conversations qui se tiennent à table..., de se livrer très-modérément à la société, les visites trop fréquentes nuisant à l'étude et aux talens.

*Quatrième article.*

Chaque pensionnaire recevra en arrivant un lit, une table, quatre chaises, un fauteuil et tous les meubles ordinaires nécessaires à leur usage. Les peintres recevront une boëte à couleurs et deux palettes, les sculpteurs une selle et la terre nécessaire pour modeler.

Le Roy accorde aux uns et aux autres le prix que coûte un modèle pendant douze jours pour les exercer...

*Cinquième article : Voyages.*

Il est accordé aux pensionnaires de faire le voiage de Naples pendant les quatre ans de leur séjour en Italie :

leur nourriture leur sera donnée à leur retour en argent, sur le pied de trente baïoques par jour ; mais cette rétribution ne leur sera accordée que pour un mois... La même chose ne sera pas accordée pour les autres séjours qu'il leur plairait de faire en d'autres endroits, comme Tivoli, Frascati, etc. [1].

Lagrenée n'eut pas la même fermeté que son prédécesseur. Il développa même, sur l'indépendance qu'il fallait laisser aux jeunes artistes, des théories qui déplurent vivement à Paris. On lui répondit que, si les entraves sont funestes au génie qui a déjà pris son essor, l'absence de direction ne l'est pas moins à celui qui cherche sa voie. Lagrenée put s'apercevoir par lui-même de l'utilité de la discipline lorsqu'il vit sa fille en butte aux séductions d'un sculpteur libertin ; et mal lui en aurait pris si, comme l'écrit Pierre, « la demoiselle n'eût reçu *l'ancienne éducation*. » Du reste, le passage de ce chef débonnaire ne fut pas sans profit pour l'Académie, qu'il enrichit d'une bibliothèque, ni pour le salon de Paris, auquel il envoya quelques bons tableaux. Il fut traité, en revenant en France, comme l'avait été Vien.

1. Arch. nat., O$^1$, 1935.

Le dernier directeur dont il me reste à parler est Ménageot. Le comte d'Angiviller, toujours soucieux des intérêts de l'art, lui donna encore au moment de son départ, en 1787, des instructions précises, modifiant sur quelques points les anciennes : les élèves devaient respecter scrupuleusement les mœurs et les usages de Rome (recommandation suggérée par le souvenir du procès de Natoire); ils pouvaient, en hiver, ne se lever qu'à six heures et demie ; ils n'avaient plus à espérer de prolongation de séjour, à moins de circonstances tout à fait exceptionnelles; il ne leur était plus permis d'avoir des ateliers hors du palais [1]. Ces règles furent mises en pratique; mais les événements allaient se charger de paralyser les efforts les mieux intentionnés. Dès 1790, la position devenait très-difficile : les pensionnaires, empressés de suivre la mode, s'étaient presque mis en état de révolte, et le malheureux Ménageot en était réduit à implorer sa destitution [2]. Il crut un instant que l'ordre allait renaître et reprit un peu de confiance : mais la tranquillité ne se rétablit ni à l'école ni au

1. Règlement arrêté à Versailles le 11 novembre 1787; lettre du 24 septembre 1788.
2. Lettre du 25 août 1790.

dehors, et il obtint enfin, en 1792, que l'Académie de peinture lui désignât un successeur. Ce fut le peintre Suvée, dont le *Journal* du graveur Jean-Georges Wille raconte ainsi l'élection :

Le 20 [novembre], je me rendis à notre assemblée académique, qui avoit été convoquée extraordinairement. Le sujet étoit d'y élire au scrutin relatif un directeur pour l'Académie de France à Rome (M. Ménageot ayant demandé sa démission pour cause de maladie). Il y eut de grands débats sur le mode de cette élection, qui durèrent un temps infini; mais le calme revint, comme de raison. Enfin, comme nous étions 64 votants et que le scrutin, en premier lieu, portoit 32 voix pour le citoyen Suvée, peintre, et 16 ou 17 pour le citoyen Vincent, également peintre (le reste des voix portoit sur différents membres), alors il fallut absolument un nouveau scrutin, lequel donna au citoyen Suvée la supériorité, par laquelle il étoit nommé directeur de l'Académie de Rome. Deux jours après, le citoyen Suvée vint me voir à l'occasion de son élection, et deux jours après encore, l'Assemblée nationale fit un décret par lequel la place de directeur de l'Académie françoise à Rome fut supprimée. Par conséquent le citoyen Suvée doit rester icy [1]. »

1. Je dois l'obligeante communication de ce fragment à M. Henri Vienne.

Tel fut, en effet, l'unique résultat de cette première élection académique. Le 26 novembre, le député Romme lisait à la Convention un rapport concluant à la suppression, et la proposition était convertie en décret. Ce document servira d'épilogue à toute la correspondance : il faut le lire. Six semaines après, Ménageot, qui n'avait pas encore quitté son poste, s'enfuyait avec tout le personnel de l'Académie, chassé par l'émeute, et se réfugiait à Naples[1]. Ainsi fut renversée, en un jour de tempête, une institution qui depuis cent vingt-six ans faisait l'honneur de la France et l'envie de l'Europe. Elle fut frappée brusquement, à l'heure où des hommes intelligents, dévoués, venaient de lui trouver un chef capable et s'apprêtaient à lui donner une impulsion nouvelle.

L'Académie de Rome devait, toutefois, renaître de ses cendres, modifiée, transformée comme la société toute entière. Mais, à partir de cette rénovation, ses annales sont plus connues, et, à défaut de documents officiels, les souvenirs des artistes

1. Ce personnel était alors composé des artistes suivants : Garnier, Meynier, Girodet, Réatu, Lafitte, Fabre et Gounaud, peintres ; Dumont, Girard, Lemot et Bridan, sculpteurs ; Lefebvre et La Gardette, architectes.

qui ont vécu dans la première moitié du siècle pourraient servir à les reconstituer. Je me bornerai à résumer en deux mots cette période moderne.

Sous le Directoire (le 25 octobre 1795), un premier décret, qui réorganisait l'instruction publique et les corps savants, rendit l'existence à l'Académie, en droit, sinon en fait :

*Art. 5* (titre V). Le palais national à Rome, destiné jusqu'ici à des élèves français de peinture, de sculpture et d'architecture, conservera cette destination.

*Art. 6.* Cet établissement sera dirigé par un peintre français ayant séjourné en Italie, lequel sera nommé par le Directoire exécutif pour six ans.

*Art. 7.* Les artistes français désignés à cet effet par l'Institut et nommés par le Directoire exécutif seront envoyés à Rome. Ils y résideront cinq ans dans le palais national, où ils seront logés et nourris aux frais de la République comme par le passé. Ils seront indemnisés de leurs frais de voyage, etc.

Comme par le passé ! Toutes les destructions, tous les nivellements de la Révolution aboutissaient donc à ce résultat, qu'il fallait remettre les pierres en place et reconstruire sur les bases anciennes. Ce mouvement réactionnaire fut secondé par Bona-

parte, qui, dans le traité de Tolentino, signé le 19 février 1797, stipula le rétablissement de *l'école des arts instituée à Rome pour tous les Français*. En effet, les agitations politiques de la France et de l'Italie avaient maintenu à l'état de lettre morte le décret de 1795 et la nomination de Suvée, confirmée en 1796. Il fallut encore plusieurs années avant que le nouveau directeur pût se rendre à Rome. Il y arriva seulement en 1801, avec les lauréats des derniers concours. Mais il se trouva si mal dans le palais Mancini, qui avait été pillé et dégradé par les Napolitains, qu'une installation nouvelle devint nécessaire. En 1803, cette ancienne résidence des artistes français fut échangée contre la célèbre villa Médicis, plus vaste et admirablement située. Une somme de quarante mille francs fut dépensée pour l'appropriation du local, et les pensionnaires en prirent possession le 1er novembre 1804.

Suvée raconte cette installation dans une lettre à la classe des Beaux-Arts de l'Institut, qui a été publiée ailleurs [1]. C'était le commencement d'une correspondance régulière comme il en avait existé

---

1. Baltard, *La villa Médicis*.

entre ses prédécesseurs et le directeur des Bâtiments du roi : l'influence et la direction se déplaçaient, on le voit, au profit de l'Institut, c'est-à-dire de l'aréopage le plus compétent. Une série de perfectionnements et de réformes, commencée par Suvée et continuée sans interruption après lui, donna dès lors à l'École de Rome cette prospérité et cette légitime renommée dont elle a joui jusqu'à nos jours. La pension des artistes fut fixée à 1200 francs, plus 600 francs pour leur voyage et autant pour leur retour. Des excursions aux environs de Rome et dans le reste de l'Italie furent ajoutées au programme de leurs études. Leurs œuvres, exposées chaque année à la villa Médicis, durent être ensuite envoyées en France et soumises au jugement de l'Institut. Toutes ces dispositions, dont plusieurs ne faisaient que rétablir l'état de choses antérieur, furent confirmées en 1816 par une ordonnance royale réglant les attributions des Académies.

Bientôt les peintres de paysage et les graveurs jouirent régulièrement des mêmes avantages que les peintres d'histoire, sculpteurs et architectes. Les musiciens compositeurs, qu'une décision, signée en 1804 par Méhul et Gossec, avait déjà ap-

pelés au partage des faveurs académiques, furent également envoyés à Rome; mais la durée de leur séjour fut, comme pour les graveurs, limitée à quatre ans au lieu de cinq.

La plupart de ces conditions ont été maintenues dans les règlements actuels, qui reconnaissent six catégories de pensionnaires : peintres d'histoire, sculpteurs, architectes, graveurs en taille douce, graveurs en médailles et en pierres fines, musiciens compositeurs. Les directeurs sont nommés pour six ans. Ceux qui se sont succédé depuis Suvée sont au nombre de dix; quelques-uns figurent parmi les gloires de l'art contemporain, et tous, suivant l'ancien usage, ont appartenu à la peinture (je ne compte pas l'architecte Paris, qui remplit un intérim en 1807) : Guillon-Lethière (1808); Thévenin (1817); Guérin (1822); Horace Vernet (1828); Ingres (1834); Schnetz (1840); Alaux (1846); Schnetz (1852); Robert Fleury (1866); Hébert (1867); Lenepveu (1873).

Il ne m'appartient pas d'apprécier ici l'administration de ces directeurs modernes, ni les changements apportés dans le régime de l'École depuis 1863. Les critiques plus ou moins bruyantes dont ce régime a été l'objet ont d'ailleurs com-

mencé à recevoir satisfaction dans une juste mesure. Des améliorations récentes en font foi. Mais, en somme, la fondation de Louis XIV et de Colbert n'a pas perdu son caractère essentiel. Elle est toujours la pépinière la plus féconde en talents de tout genre. Du haut des vastes terrasses de la villa Médicis, les yeux du jeune artiste contemplent les éternels modèles qu'offrent les monuments et la campagne de Rome ; sous des arceaux de marbre ou sous d'épaisses charmilles, son esprit trouve le calme et la fraîcheur favorables à l'inspiration. Et parfois, après les labeurs du jour, dans une de ces soirées intimes dont il m'a été donné récemment de goûter le charme, la parole d'un camarade *érudit* lui retrace l'histoire des ancêtres, grecs, romains ou français, non sans soulever parfois des applaudissements mérités. C'est là une des dernières et des plus heureuses innovations. C'est par de tels moyens, par l'union étroite de l'art avec la science et l'éloquence, que le premier peut grandir, s'élever, se fortifier. Aussi l'Académie de Rome, espérons-le, demeurera longtemps encore ce qu'elle a été, ce qu'elle est; car l'amour du beau, comme celui du bien, ne s'arrache pas du cœur de l'homme et survit à toutes les révolutions.

# L'ACADÉMIE DE FRANCE
## A ROME

### CORRESPONDANCE DES DIRECTEURS

#### I. LETTRES D'ERRARD ET DE COYPEL

Rome, 3 avril 1669.

M. Girardon, ayant l'honneur d'estre auprès de vous, informera Vostre Excellence de toutes les particularités de l'Académie, tant de l'estude et conduite des pensionnaires du Roy que de tous les ouvrages que j'ay fait faire par vos ordres pour le service de Sa Majesté, le séjour de plus de deux mois qu'il a fait à l'Académie[1] luy en ayant donné une parfaite connoissance, lequel temps il a employé aussy utilement à voir les belles choses et les habiles du pays, et principalement M. le cavalier Bernin, duquel il pourra dire à Vostre Excellence les sentimens. Je crois qu'il aura beaucoup profité en son voyage, ayant vu et examiné les belles choses avec étonnement; ces grands et magnifiques restes de l'an-

1. Le célèbre sculpteur était à Rome depuis la fin de janvier.

tique Rome luy auront assurément inspiré de hautes pensées. Le voyant dans la passion, si Vostre Excellence luy commande de mettre la main à l'œuvre et s'efforcer d'en produire quelqu'une, je luy ay conseillé de remarquer dans ces fragmens antiques que le tout et les parties sont grandes et simples, et que ces beaux esprits ont fuy la confusion des choses petites et tristes, tant dans leurs ouvrages d'architecture que de sculpture; ce qui leur donne la grandeur, netteté et harmonie, avec la résistance aux injures des temps, et qui diminue beaucoup de la dépense, ces grands génies n'ayant mis les ornemens que dans les lieux propres à les recevoir, ne s'estant servi de cette délicatesse que pour faire paroistre leurs ouvrages plus grands et magnifiques.

Je crois que mondit sieur Girardon quitte Rome avec douleur de se détacher si tost de ces belles choses; mais l'ordre qu'il a receu de la part de Vostre Excellence lui a fait prendre en mesme temps résolution d'obéir. Je le vois partir avec déplaisir, principalement dans l'estat où je suis, ayant crainte de ne pouvoir pas bien m'acquitter de la charge dont Vostre Excellence m'a honoré, la guérison de ces sortes de maladies dont j'ay esté atteint estant très-longue et quelquefois incurable. Je soumets le tout à la volonté du Très-puissant, persistant dans le zèle d'obéir aux ordres de Vostre Excellence jusqu'au dernier moment de ma vie[1]...

<div style="text-align:right">ERRARD.</div>

1. *Lettres à Colbert* (Bibl. nat.), année 1669; Depping, *Cor-*

13 août 1669[1]. — Errard informe Colbert qu'il a résolu de faire partir sur-le-champ le marbre destiné à la statue du roi. Ils se dispose à lui envoyer les creux de la colonne Trajane et d'autres ouvrages. Il propose d'acheter pour le roi les bustes et les statues de la vigne du prince Ludovisio, ainsi que deux paysages du Dominiquin, un tableau du Pérugin et d'autres raretés. Il a fourni les matériaux nécessaires aux ouvriers qui doivent mouler les figures et les chevaux de Monte-Cavallo. Sarrazin[2] le soulage considérablement et réussit bien dans ses travaux, de même que les autres élèves. On est à la recherche d'une maison convenable pour installer l'Académie.

20 octobre 1671. — Errard fait de nouvelles propositions au sujet de la vigne Ludovisio : le propriétaire demande 30,000 livres (monnaie de Rome) pour cinq

respondance administrative sous Louis XIV, IV, 565; Jal, Dictionn., au mot ERRARD; P. Clément, Lettres de Colbert, V, 521. Dans sa réponse, en date du 24 mai, Colbert engage Errard à continuer de voir le cavalier Bernin, de l'encourager à finir la statue de Louis XIV et de faire mouler tout ce qu'il y a de beau dans Rome, pour lui envoyer tous les ans une cargaison de plâtres et d'objets d'art (P. Clément, ibid., 281).

1. Les lettres suivantes d'Errard et de Coypel, sauf celles du 23 août 1673 et du 2 décembre 1676, sont seulement analysées et restituées d'après les réponses de Colbert, qui se trouvent dans le recueil de M. P. Clément (t. V), et qui sont pour la plupart tirées des Archives de la Marine.

2. Fils de Jacques Sarrazin et l'un des premiers pensionnaires de l'Académie.

statues seulement, et 748,000 et tant de livres pour le palais, la vigne et les objets d'art. Les héritiers du cardinal Antoine, dont les tableaux et les statues sont aussi à vendre, en veulent 70,000 livres. Le cavalier Bernin se plaît à travailler à la statue du roi.

31 janvier 1673. — Errard informe Colbert de l'arrivée de Coypel, qui est venu le relever. Les tableaux de tapisserie des *Enfans*, de Raphaël, sont entièrement copiés. Il propose d'occuper le pensionnaire Monnier [1] à peindre d'après nature.

31 mai 1673. — Coypel raconte à Colbert qu'Errard et lui se sont mal quittés. Il lui fait part de quelques nouvelles acquisitions. Il demande si les pensionnaires, et particulièrement le sculpteur François [2], ne pourraient pas faire des figures d'après leurs dessins, au lieu de travailler toujours sur l'antique. Il propose d'admettre un nouveau pensionnaire, très-habile dans le dessin. Les élèves ne suffisant pas à faire tous les moulages, il faudra leur adjoindre des auxiliaires.

1. Pierre Monnier, né à Blois en 1639, mort en 1773. Envoyé à Rome lors de la fondation de l'Académie, il la quitta en 1674 pour revenir à Paris, où il fut reçu dans l'Académie de peinture.
2. Il s'agit sans doute de François Lespingola, arrivé à l'Académie au commencement de 1673, et dont Colbert secourait la mère pendant cette même année, pour qu'il pût rester plus longtemps à Rome (V. les Comptes des Bâtiments, aux Archives nationales).

23 août 1673. — Coypel « envoye l'inventaire qui luy a esté demandé [de tout ce qu'Errard a laissé dans l'Académie], avec quelques desseins du palais que l'Académie occupe; envoye aussi les masques de chacun des bustes dont on luy a escrit, et marque qu'il est convenu à mil escus, monnoye de Rome, pour le prix de douze. L'Académie est établie au nouveau logis[1]; il y a fait poser les armes du Roy, dont il envoye le dessein. Les peintres sont dégoustés de copier. La dépense du déménagement et rétablissement de l'Académie monte à cent pistoles. La statue du Roy est presque faite; mais depuis quelques jours le cavalier Bernin est tombé malade[2]. »

4 octobre 1673. — Coypel réclame de la part du cavalier Bernin le payement de sa pension, et donne quelques détails sur la statue du roi à laquelle travaille cet artiste. Il s'applique à la bonne direction des élèves, et propose de faire mouler de grands ouvrages d'après l'antique.

Rome, 2 décembre 1676[3].

Monseigneur,

Suivant l'ordre que Vostre Excellence m'a faict l'hon-

1. Au palais Capranica.
2. Cette analyse est ainsi conçue dans la collection des *Lettres à Colbert*, année 1673 (Bibl. nat.)
3. Cette lettre d'Errard a été récemment retrouvée au

neur de me donner de vous informer tous les mois de l'état de l'Académie, je croy, Monseigneur, que je dois comencer par faire savoir à Vostre Excellence la quantité des pensionères qui sont à présant à l'Académie, leur génie, leur aplication, et ce qu'aparamment l'on peult espérer de chaqun d'eux.

Les pensionères sont treize en nombre, savoir quatre peintres, seinq seculpteurs, quatre architectes.

Le nommé Prou, peintre[1], est un garson de trante-seinq à trante-six ans, lequel a bonne opinion de luy, chef de party, lequel par ses discours se donne du crédict parmy ses camarades, choze peu avantageuze dans une sosiété; a peu de génie et de capasité, et il n'y a pas aparance qu'il face grande réheusite, veu son âge avancé et qu'il l'est peu dans son art.

Le sr Teutein, peintre[2], est à peu près de l'âge de se premier, et en capasité et en génie peu disenblable; est assez soumis et souèteroit faire quelque choze de bon, mais les talantz de la nature luy menque.

Le sr Boulogne, peintre[3], âgé de quelque veinet et

département des Imprimés de la Bibliothèque nationale, et réunie, le 19 juillet 1871, à la correspondance manuscrite de Colbert, conservée au même dépôt (Colb. 173 bis, fos 689 bis et 689 ter). M. Pierre Clément n'a donc pu l'utiliser, et c'est une raison de plus pour en donner ici le texte intégral, en respectant l'étrange orthographe de l'auteur.

1. Amené par Errard en 1675.
2. Pierre Toutain, arrivé avec Errard en 1675.
3. Louis Boulogne, envoyé à Rome en 1675, mort en 1733, directeur de l'Académie de peinture.

scinq ans, est un garson sage, lequel a beaucoup plus de génie et de capasité, s'aplique plus à l'éteude et au travail que ses camarades.

Le petit Lostie, peintre[1], est petit en tout, de figeure, d'espriet et de capasité; bon anfant, mais se n'est pas assez pour réheusir abil homme.

Le s<sup>r</sup> Lecomte, seculpteur[2], l'osteur de la désobéissance aux ordres de Vostre Excellance pour ne faire pas les bustes que vous avez ordonez que les seculpteurs fise pandant set hiver scuivant les meseures que vous en avez envoyez, est un garson des plus présomptueux, lequel a une haute estime de sa capasité, chef de party, insolant et inrespectueux; a de la pratique dans son travail, se qui luy cause sa présomption, peu de génie, et ne sera jamais capable de prodeuire une ouvrage de luy, mais bien de scuivre et l'ecéquter soubz la condeuite d'un abil homme.

Le s<sup>r</sup> Flaman, seculpteur[3], lequel est l'un de seux que s<sup>r</sup> Lecomte a détourné de faire son devoir, lequel cherche d'i rentrer, est un assez bon anfant, de facille impresion; a du talant au travail et s'applique à l'éteude.

Le s<sup>r</sup> Corneu[4], lequel est aussy l'un de seux que le s<sup>r</sup> Lecomte a tiré à son sentimant et désobéisance,

---

1. Ce nom est encore estropié : c'est Lhotisse, amené également par Errard à son second voyage.
2. Entré à l'Académie de Rome avec les précédents.
3. Flamen ou Flaman, arrivé en 1675.
4. Cornu, pensionnaire depuis la même époque.

lequel, à se que l'on m'a dict, comence à s'en repantir aussy bien que le sʳ Flaman, sur quoy j'atanderay, Monseigneur, les ordres de Vostre Excellance comme il lui plaist que l'on en euze pour leur rémision. Sur quoy j'ozerois dire, Monseigneur, à Vostre Excellance que les sʳˢ Leconte, seculpteur, et Mesier, architecte, mérite un chatimant exsemplère et d'estre excleus de l'Académie; car, s'ilz y demeuroits, ilz meteront toujours le trouble, la disansion et la désobéisance parmy leurs camarades.

Le sʳ Simon Ultrel, seculpteur[1], est l'un des plus capable de l'Académie, lequel a plus de facilité au travail, qui s'y aplique davantage et à l'éteude; de bonne condeuite et obéissant; lequel, ausy tost que je luy dis l'ordre de Vostre Excellance, me pria d'ageter du marbre, sur lequel il travaille présantement; se qui est, comme je croy, l'un des plus forts motifs qui comence à faire repantir Flaman et Corneu, seculpteurs, de leur désobéisance.

Pour le sʳ Carlier, seculpteur[2], set un jeune garson qui a peu de génie, poinct de capasité ny de pratique au travail, lequel m'avoit promis de travailer à un buste; mais le sʳ Leconte l'en a détourné aussy, et peult-estre que son peu de capasité luy faict apréhander de l'antreprandre. L'on ne peult rien espérer de se garson.

1. Simon Hurtrelle, reçu à l'Académie de peinture en 1690, et mort en 1724.
2. Pensionnaire depuis 1675.

Le s⁰ Davilers, architecte¹, qui est l'un de seux que Vostre Exselance a délivré de l'exclavage des Teurs, est un garson sage, lequel s'aplique à l'éteude. Il luy manque du dessein, lequel il a besoin d'éteudier, comme je luy faitz présantement apliquer.

Le s⁰ des Gotz, architecte², et neveu de M. Le Nostre, est un jeune garson qui a volonté de faire quelque choze de bon et y faict son posible.

Le sieur Cheupein³ est un garson soumis, qui s'aplique à l'éteude de l'architecteure. Je croy qu'il réheusira mieux à la militère qu'à la civille, n'éant pas de dessein, lequel est la baze et le fondement de se bel art, et sans lequel il est imposible d'y venir bien abil homme.

Le s⁰ Mesier, architecte, est un garson sans espriet et sans espérance qu'il face jamais rien de bien ; extravagant, sans respect, sans aplication à l'éteude, dans laquelle il receulle et n'y faict auqun profict, qui mérite d'estre excleus de l'Académie ausy bien que Leconte, et mesme sans leur donner à l'un et à l'autre les deux cens livres que Vostre Excellance a la bonté d'acorder à seux qui ont faict leur devoir pour leur retour en France, pour servir d'exsemple et tenir les autres dans leur devoir⁴.

1. Envoyé à Rome en 1674.
2. Claude Desgots, arrivé en 1675, quitta bientôt l'Académie, et y rentra en 1679, comme on le verra.
3. Appelé ailleurs Chupini, à l'italienne, et amené par Coypel en 1673.
4. L'avis d'Errard fut sans doute suivi, car on ne retrouve plus trace de ce Mesier dans les papiers de l'Académie.

Je croy, Monseigneur, avoir faict assez resemblant le pourtraict des seunomez peintres, sculpteurs et architectes. Du moins il est très-véritable, et vous pouvez voir, Monseigneur, le grand besoin que l'Académie a de vos ordres et commandements présis pour le règlement et l'observance des setateus que Vostre Excellance veult y estre observez, lesquelz j'atanderay pour les faire excéquter à mon posible, et toutes les chozes qu'il vous plaira me faire l'honneur de me comander, y estant entièrement soumis. Je seuplie la bonté divine de conserver Vostre Excellance et de me permettre de me dire avec profond respect,

Monseigneur,

De Vostre Excellance

Le très-humble, très-obéisant
et très-obligé serviteur,

ERRARD.

28 décembre 1678. — Errard demande des instructions au sujet des pensionnaires. Il propose de fournir au sculpteur Domenico Guidi le marbre qui lui est nécessaire pour le groupe dont il est chargé. Il se plaint de sa mauvaise santé.

" janvier 1679. — Errard donne avis qu'il a fourni

le marbre à Domenico Guidi, que les dessins des *Termes*, entrepris par le sculpteur Théodon[1], réussissent bien, et que le *Terme* de l'*Hiver* est fini. Il a fait rentrer dans l'Académie l'architecte Desgots, et demande à faire rentrer de même Carlier[2]. Il envoie les comptes de l'Académie.

** février 1679. — Errard annonce qu'il a fait venir, outre le marbre de Domenico Guidi, celui qui est nécessaire à Théodon et à Laviron[3], sculpteurs. Il envoie plusieurs dessins des élèves, ainsi que les plans du palais Farnèse et de quelques églises, exécutés par Davillers, jeune homme qui promet beaucoup.

** juin 1679. — Errard fait part des progrès du peintre Verdier[4]. Boulogne et Toulin sont repartis pour la France. Davillers se dit parfaitement au courant des travaux concernant les eaux et fontaines, auxquels Colbert lui avait prescrit de s'appliquer, et désire revenir à Paris.

20 septembre 1679. — Errard instruit Colbert de l'état

1. J.-B. Théodon, mort à Paris en 1713, et dont il sera question plus loin.
2. Ces deux artistes s'étaient sans doute fait exclure peu de temps auparavant.
3. Pierre Laviron, envoyé à Rome en 1678.
4. François Verdier, envoyé à Rome en 1668, devenu plus tard peintre du roi, et mort à Paris en 1730.

des ouvrages de Carlo Maratti et de Domenico Guidi, ainsi que des prétentions exagérées de ce dernier. Il se dispose à faire l'envoi de la pouzzolane qui lui a été demandée et des objets acquis pour le roi. Il demande de nouveaux élèves pour remplacer ceux qui sont partis. Verdier travaille toujours avec ardeur.

7 février 1680. — Errard informe Colbert qu'il a fait voir au duc de Mortemart tout ce qui regarde l'Académie, et qu'il a conclu le marché des marbres nécessaires pour faire douze grands vases de la grandeur de ceux de Borghèse et de Médicis.

21 février 1680. — Errard envoie le détail des ouvrages en cours d'exécution dans l'Académie. Il demande à prendre des sculpteurs romains pour faire les vases (proposition déjà adoptée).

27 août et 18 septembre 1680. — Errard, après avoir rendu compte de l'état de l'Académie, accuse réception des lettres de change à lui adressées. Les vases dont il a envoyé précédemment des dessins sont achevés. Il demande s'il devra recevoir, dans le cas où il viendrait à l'Académie, le nommé Picot, fils d'un employé des Gobelins.

27 novembre 1680. — Errard observe que l'Académie est encore exposée à un déménagement : la maison où elle est établie n'est pas un local assez stable ; mais une

nouvelle installation amènerait des dépenses et des embarras considérables¹.

30 juillet 1681. — Errard demande des fonds pour l'entretien de l'Académie. Les *Termes* du *Printemps*, de l'*Été* et de l'*Automne* sont achevés et bien réussis. La conduite de certains élèves laisse à désirer : les uns se mêlent de porter l'épée ; les autres, victimes de leurs débauches, occasionnent un surcroît de frais d'apothicaire.

4 février 1682. — Errard avertit Colbert que le vaisseau *la Nostre-Dame-des-Anges*, envoyé pour prendre les objets d'art appartenant au roi, n'est pas arrivé à Civita-Vecchia. Il l'entretient du grand vase de Borghèse auquel on travaille.

25 février 1682. — Errard annonce l'arrivée de *la Nostre-Dame-des-Anges* et le départ du pensionnaire Hurtrelle, chargé de prendre soin, durant le trajet, des œuvres d'art embarquées sur ce vaisseau. Il assure que ce jeune artiste est devenu capable de bien travailler pour le roi. Lui-même s'occupe de perfectionner le talent des autres élèves.

1. Colbert conseille dans sa réponse, en date du 18 décembre, de chercher une maison convenable que l'on puisse acheter et garder définitivement.

27 mai 1682. — Errard envoie le compte rendu des travaux de l'Académie. Canouville, peintre, ne se conforme pas à ses décisions [1]. Quelques élèves s'obstinent à porter l'épée.

3 juin 1682. — Errard annonce qu'il a fait lustrer le second vase de Borghèse et qu'il fait avancer celui d'*Iphigénie*. Les élèves continuent à travailler.

17 juin 1682. — Errard avise Colbert que les deux vases de Borghèse et de Médicis seront bientôt achevés, et que le sculpteur Lacroix travaille à la figure de l'*Antinoüs*.

5 août 1682. — Errard donne encore des détails sur le travail des deux vases, et demande quelles sont les antiques qu'il doit faire copier.

2 septembre 1682. — Errard informe qu'il fait travailler à vider et creuser le vase d'*Iphigénie*, et qu'on en continue les ornements. Le pensionnaire Marie, dont

1. Pierre Canovelle ou Canonville avait été envoyé à Rome en 1680, avec Desforêts, Rousselet et plusieurs autres. Il fut expulsé par un ordre transmis avec la réponse de Colbert. Déjà un graveur, Simon Thomassin, avait été l'objet de la même mesure deux ans auparavant (V. P. Clément, V, 427, 428).

le tempérament est contraire à l'air de Rome, demande son congé[1].

\*\* juillet 1683. — Errard envoie l'état des dépenses du dernier trimestre. L'Académie se maintient en bon état ; mais il serait à propos d'en exclure l'architecte Bruand[2].

1. Ce congé fut accordé aussitôt.
2. L'exclusion fut prononcée contre cet artiste, qui était fils d'un architecte des Bâtiments du roi (V. Jal, *Dictionn.*).

## II. LETTRES DE LA TEULIÈRE.

24 juin 1687 [1].

Le s<sup>r</sup> Le Pautre, qui a finy la coppie du petit *Faune* (de la reine de Suède), a commencé de modeller cette belle statue de *Méléagre*, qui a tant de réputation, et qu'on n'avoit jamais voulu laisser mouler ny modeller. Le maistre est si aise de l'avoir veue sur le pied d'estal que je luy ay fait faire pour réussir dans la négociation, que l'on aura apparemment toute sorte de facilité pour achever ce qu'on a commancé et faire une aussy bonne coppie que celle du petit *Faune*, dont j'espère que vous serez content.

18 novembre 1687.

Comme j'ay toujours creu, Monseigneur, que vous aviez de la bonté pour le s<sup>r</sup> Bedaut [2], m'estant apperceu

---

1. A partir de cette date commence la série régulière des lettres des directeurs, dont les extraits suivants sont reproduits textuellement d'après les originaux des Archives nationales indiqués plus haut.
2. Pierre Bedeau, peintre, arrivé en 1685. M. Jal a donné quelques détails sur cet artiste inconnu, qui était déjà marié : on en trouvera d'autres dans les lettres suivantes.

de ce que vous me marquez, je me suis fort appliqué à luy, sans luy cacher aucun de mes sentimens, qu'il a toujours bien receu; il m'a toujours paru très-sincère et d'un bon naturel. Avec la grande application qu'il a, il n'est pas possible qu'il ne réussisse. Il peut voir sans sortir de l'Académie tout ce qu'il y a de plus beau pour l'antique; je luy donneray encore plus de commodité dès lors que je seray desbarrassé de l'embarquement que je dispose. J'ay résolu de mettre en ordre les jets de la colonne Trajane, que nous avons toute entière, mais dispersée : il y a un lieu propre qui est préparé pour un bastelier de peinture, qui est vaste et bien esclairé; je placeray tous ces bas-reliefs sur les murailles. Ils ont demeuré quinze ou seize ans encaissés; c'est cependant la plus belle estude qui soit, dont Raphaël et le Poussin ont bien seu profiter...

Monsieur l'ambassadeur entra avant-hier entre une et deux heures après midy, fort paisiblement. Un religieux italien, qui avoit veu et considéré tout son équipage, me dit assez plaisamment : *El papa non a voluto un ambasciatore d'obedienza; el Re li a mandato un ambasciatore di commando.* En effet, l'entrée sembloit une marche d'armée, et c'est aussy pour cela que les Romains disent n'en avoir jamais veu de si belle, en ce qu'elle estoit *piu vaga.*

10 février 1688.

Les eslèves de l'Académie s'appliquent assez. De quatre

peintres, les trois continuent leurs grands tableaux au Vatican. Le sr Bertin a déjà coppié deux angles de la gallerie du petit Chigi; il dessine présentement au Vatican, ne pouvant travailler à Chigi à cause du froid extrême qu'il fait. Le sr Le Pautre a commancé sa coppie du *Méléagre;* les autres sculpteurs avancent leurs ouvrages, dont j'espère que vous serez content. Le sr Théodon m'a dit qu'il alloit s'appliquer tout entier à ses ouvrages et les presser : il me l'a promis en présence de M. l'abbé de Gesvres, qui est parti ce matin pour aller en France.

M. Bedaut travaille avec un attachement extraordinaire. Son voyage sera d'une grande utilité pour luy... Il a un avantage que l'on acquiert difficilement par l'estude si la nature ne s'en mesle : c'est qu'il peint et colore bien [1] : je ne connois personne à qui il cède en cette partie, et il est morallement impossible qu'il n'acquière les autres par l'attachement qu'il a. Je me fais un plaisir de voir qu'il ayme son art de passion. Comme j'ay passé une partie de ma vie après la lecture de tout ce qu'il y a de curieux dans l'antiquité, je ne luy seray pas peut-estre inutile, particulièrement sur ce que l'on appelle icy *el costume,* en quoy la plupart des peintres manquent, pour ne savoir ny les temps, les habits, les cérémonies, ny les coustumes.

1. En marge, de la main de Louvois : « Il m'a toujours paru que cet homme-là avoit le coloris beau, mais qu'il dessignoit fort mal; ainsy c'est à cela qu'il faut principalement qu'il s'applique. »

5 octobre 1688.

Le *Méléagre* du sr Le Pautre s'avance, aussy bien que le *Tibre* du sr Bourdy[1] ; il y a apparence qu'il sera pour le moins aussy bien que le *Nil* et plus tost achevé, quoique celui qui coppie le *Nil*[2] soit le meilleur sculpteur de Rome après Dominico Guidi, et qu'il ait toujours travaillé luy-mesme à cette figure. Les srs Adam et Doisi[3] sont aussy appliqués l'un et l'autre... Le sr Théodon s'applique un peu mieux depuis que je luy ay dit, Monseigneur, une partie de ce que vous m'avez ordonné sur son extrême lenteur, quoiqu'il m'eût respondu qu'il ne savoit pas aller viste et bien faire, que l'on n'avoit qu'à s'informer aux professeurs. Je ne voulus pas luy dire que l'on seroit obligé de faire finir ses ouvrages par un autre, parce qu'il seroit difficile de le faire, n'ayant pas estudié les parties principales de son grand modelle, s'estant contenté de les mettre ensemble dans leurs proportions et d'arrester seulement les attitudes et les plis des draperies. Quand il ne s'appliqueroit pas tout entier, je croy, Monseigneur, qu'il seroit plus seur de ne luy

1. Sculpteur, arrivé le 8 janvier 1686.
2. Lorenzo Ottone, artiste italien, qui reçut pour cette copie 850 écus romains.
3. Sculpteurs, arrivés le 29 janvier 1686. Le premier est sans doute Sigisbert Adam, père de trois autres sculpteurs, dont deux devinrent célèbres, et dont l'aîné fut plus tard pensionnaire de l'Académie de Rome.

faire payer qu'une partie de sa pension, réservant à payer le reste à la fin, selon la qualité de l'ouvrage et le temps qu'il aura mis à le faire[1]. Estant assez intéressé, c'est le seul secret de le faire appliquer sans qu'il ait lieu de se plaindre, sa bonne et sa mauvaise destinée estant entre ses mains. M. Bedaut est pour le moins aussy habille pour la peinture que le sʳ Théodon l'est pour la sculpture : quand on le payeroit sur le pied de M. Bedaut, supposé qu'il ne s'applique pas mieux qu'il a fait par le passé, il me semble que ce n'est que luy rendre justice...

Le sʳ Bertin travaille après le cinquième angle de la

---

1. Louvois a écrit en marge : « J'aprouve cela. » Théodon, depuis 1685, recevait une pension de 2,000 livres, et de plus un logement à l'Académie pour travailler à un groupe de marbre. Il fut congédié en 1690, et Lepautre fut chargé d'achever son ouvrage, comme on le verra. Ce groupe bien connu, qui fut placé aux Tuileries, et que plusieurs, entre autres Mariette et M. de Clarac, ont pris pour la *Mort de Lucrèce*, représente, d'après l'explication de l'artiste même, « Aria, femme de Pætus, qui présente un poignard à son mari après s'en être percé le sein, semblant lui dire ces paroles si connues : *Pæte, non dolet*. Elle est accompagnée d'une jeune femme qui l'embrasse comme pour la soutenir, et d'un petit Amour assis sur un chien aux pieds de Pætus. » L'ouvrage fut terminé à Rome avant 1697, et non après le retour de Lepautre en France, comme on l'a dit, sans doute par suite d'une confusion avec le groupe du même auteur représentant Énée et Anchise. (V. l'État de l'Académie dressé par La Teulière en 1697, Arch. nat., O¹. 1935).

gallerie du petit Chigi. Le s^r Duvernet[1] avance sa coppie de la *Dispute du Saint-Sacrement*. Le s^r Bocquet[2] a esté malade; la grande application qu'il a eu pendant les grandes chaleurs pourroit bien avoir contribué à son mal. Il reprendra la semaine prochaine sa coppie de la *Donation de Constantin*, pour la finir le plus promtement qu'il pourra. Le s^r Benoist[3] va son train ordinaire. M. Bedaut ne se relasche point : l'on ne sauroit voir une personne plus attachée ny plus amoureuse de sa profession; il est impossible qu'il ne réussisse bien, si sa santé peut seconder et soutenir sa grande application. Carles Marat me dit il y a six jours beaucoup de bien de luy, et me confirma tout ce que je vous ay escrit, Monseigneur, sur le tableau de *Cléopâtre*, qu'il avoit veu deux fois. Quoiqu'il eût esté mortifié de ce que vous n'aviez pas pris son tableau, il ne s'est point rebuté en rien de son travail.

25 novembre 1690.

Le s^r Legros[4] continue toujours à bien faire, et j'espère, de l'humeur dont il est, qu'il ne changera pas, aussy peu que le s^r Lepautre, son cousin, et qu'ils fairont

1. Gabriel Duvernay, envoyé à Rome en 1683.
2. Nicolas-François Bocquet, plus tard peintre du roi (V. Jal). Il était arrivé avant La Teulière.
3. Gabriel Benoist, arrivé le 6 juin 1685. Il s'intitulait, en 1717, « écuyer, peintre du roi. »
4. Pierre Legros, sculpteur, arrivé le 28 juin 1690.

tous deux honneur à leur profession. Sur ce que vous me faittes l'honneur de m'escrire de la pension du sr Théodon, je suivrois vos conseils avec plaisir sy je n'estois pas retenu par les conditions que vous y mettez. Vous jugerez, Monsieur[1], de ce que je puis ou ne puis pas, après que je vous auray dit qu'ayant écrit à monseigneur de Louvois que je croyois qu'il ne trouveroit pas mauvais que je payasse un quartier audit sr Théodon, il me fit l'honneur de me respondre que je ne luy donasse rien qu'après que ses deux figures seroient finies, et que ce fût le moins que je pourrois, après quoy je ne luy fisse plus toucher d'argent sans nouvel ordre. Sy le retardement que j'ay apporté à le payer le préjudicie en quelque chose, j'en suis bien fasché; mais je ne pouvois pas mesnager les intérêts du Roy et les siens... J'ay eu ordre de le licentier sur le peu que j'en ay escrit à monseigneur de Louvois. Je vous supplie très-humblement, Monsieur, de croire, quoiqu'on vous puisse dire d'ailleurs, que cet homme n'est pas propre pour le service du Roy, particulièrement dans une communauté et à gages reiglés. Je crois même estre obligé d'ajouster que c'est une personne d'un commerce dangereux... Il s'est trop naturalisé dans les manières de ce pays, qui n'est que fourberie, artifice, pure comédie, où toute

---

1. Cette lettre ainsi que les suivantes sont adressées à Villacerf, qui devint surintendant des Bâtiments l'année d'après. A en juger par ce passage, Théodon devait s'être plaint de La Teulière, dont il demeura l'ennemi à la suite de cette affaire.

sorte de méchanceté passe pour vertu, pourveu qu'elle porte quelque utilité à celuy qui la fait. Je vous supplie néanmoins, Monsieur, que tout ce que j'escris ne vous empesche pas de le servir pour son entier payement ; je fairay de mon costé tout ce que je pourray pour le faciliter.

27 juillet 1691.

Enfin l'on a fait pape le cardinal Pignatelli[1], napolitain, dont l'on dit généralement beaucoup de bien, particulièrement sur sa charité pour les pauvres, qui n'est pas ordinaire. Il leur donnoit à Naples, dont il estoit archevesque, huit cens escus tous les mois; et après avoir vendu ses biens de patrimoine et payé les dettes de sa maison, il leur avoit encore distribué le reste, ne s'estant réservé que quatre mil escus, qu'il avoit ici au Mont-de-piété et qu'il a commancé de distribuer dès lors qu'il a esté esleu, voulant encore leur donner tout ce qui reviendra de la vente de ses meubles. Tout le monde croit qu'il ne fera de mal à personne.

22 août 1691.

J'ay receu, Monsieur, la lettre que vous m'avez fait l'honneur de m'escrire du 28 juillet. J'ay bien creu que

1. Innocent XII.

la mort d'un si grand ministre[1], qui vous estoit aussy cher, vous seroit incomparablement plus sensible qu'à tout autre, persuadé comme je le suis de la bonté singulière de vostre cœur. Vous m'avez fait justice, Monsieur, de croire que ma surprise a esté grande. Je ne saurois vous exprimer ma douleur qu'en vous disant qu'elle ne cède point à la vostre, et que je ne sens point que le temps la diminue, parce que je regarde cette perte publique et particulière de tous les costés qu'on peut l'envisager, et que je suis persuadé avecque vous, Monsieur, qu'elle est irréparable. Une personne de cette élévation et de cette étendue de génie, de ce travail immense, de cette droiture, de cette pénétration d'esprit, de ce grand et bon cœur, de ce zelle ardant et désintéressé, que rien ne lassoit ny ne rebutoit, et qui lui faisoit trop souvent oublier qu'il avoit un corps périssable, sont des efforts extraordinaires de la nature, qu'elle ne fait que dans une longue suitte de siècles... Je ne saurois sans doute recevoir une plus solide consolation que celle d'apprendre par vous-même, Monsieur, que le Roy vous a choisi pour surintendant de ses bastimens. Ce choix cependant ne m'a pas surpris : je m'y estois attendu sur le bon cœur de Sa Majesté et sur son discernement. Sy je ne regardois que mes intérêts, vous me permettrez de vous dire, Monsieur, qu'ayant receu de vous tant de marques de bonté, j'ay lieu de croire que je ne perds

---

1. Louvois, protecteur de La Teulière, était mort le 16 juillet 1691.

rien d'avoir passé des ordres de monseigneur de Louvois sous les vostres. Je vous supplie aussy très-humblement, Monsieur, d'estre persuadé que je fairay mon devoir auprès de vous avec la même application et le même zelle tandis que mon service vous sera agréable; et pour commancer, je vous envoye le mémoire des ouvrages que la guerre a empesché d'envoyer, de la manière que vous me l'avez ordonné.

Je n'y ay pas mis que le s<sup>r</sup> Bocquet continue à dessiner toute la gallerie du petit Chigi, à dessein de la graver... Pour le s<sup>r</sup> Sarabat[1], de la conduite de qui vous souhaittez d'estre informé, c'est un jeune homme qui a de la disposition à la peinture, en estat de profiter du séjour de Rome et de la manière de dessiner de Raphaël, différente de celle qu'il a apprise en France.

28 août 1691.

En vous rendant compte, Monsieur, de l'estat de l'Académie dans la lettre et dans le mémoire que j'ay eu l'honneur de vous envoyer par le dernier ordinaire, je n'escrivis point qu'il restoit au Vatican deux tableaux à faire qui regardoient notre histoire, croyant qu'il estoit mieux de vous en escrire en particulier. L'un de ces tableaux représente le *Couronnement de Charlemagne*

1. Daniel Sarabat, d'une famille protestante, arrivé à l'Académie le 7 juin précédent.

reconnu empereur des Romains, l'autre le pape Léon III
se purgeant par serment, en présence de Charlemagne,
des crimes dont quelques Romains l'avoient injustement
accusé. J'avois escrit il y a plus d'un an à feu monsei-
gneur de Louvois que, depuis que Carlo Marat estoit
gardien des tableaux du Vatican, et particulièrement
depuis l'élection d'Alexandre VIII, j'avois trouvé quelques
changemens dans la facilité que l'on avoit eu auparavant
de coppier dans le Vatican... L'élection d'Innocent XII
estant faitte, voulant faire achever le tableau du *Baptesme
de Constantin* par le sʳ Sarabal, et ayant veu Carles
Marat comme gardien des peintures, il me dit qu'il faloit
en faire parler au pape par bienséance, qu'il lui fairoit
présenter un mémorial suivant l'avis du *major-domo*,
ce qu'il a fait ; et, sur ce mémorial, le pape a accordé six
mois, comme vous pouvez voir par l'original que je vous
envoye, affin que vous puissiez mieux estre instruit de
l'estat des choses et résoudre ce que vous jugerez à
propos de m'ordonner sur les coppies de ces tableaux.
Sy vous trouvez bon que je suive les ordres receus par
feu monseigneur de Louvois en les faisant faire le plus
promptement qu'il se pourra par des estrangers, pour
oster aux Italiens tout sujet de murmurer sur la longueur
de l'ouvrage et sur l'embarras de cet appartement..., je
croye qu'elles fairont très-bien en tapisserie... Il n'en
coustera pas davantage au Roy ou bien peu, parce
qu'estans faites à prix arresté par des personnes qui ne
sont pas diverties par leurs estudes, et qui sont accous-
tumées à coppier, et habiles comme on les choisira, ils

n'employeront pas la moitié du temps des pensionnaires, et pourront par conséquent les faire à beaucoup moins qu'elles ne coustent, sans comparaison[1].

4 septembre 1691.

Vous me faittes justice, Monsieur, de croire que je prendray les mêmes soings de l'Académie que j'ay pris du vivant de monseigneur de Louvois. J'ayme naturellement à faire toujours mon devoir, et je puis vous asseurer que sous vos ordres je le fairay avec plus de plaisir que

1. Extrait de la réponse que fit de Villacerf, le 27 septembre, après avoir pris l'avis de Mignard et les ordres du roi : « La pensée de faire copier ces deux tableaux fut fort aprouvée de Mgr de Louvois. C'est un monument de la libéralité et de la piété de nos rois envers l'Église romaine... Sa Majesté a fait faire une grande tenture de tapisserie des œuvres de Raphaël en haute lisse aux Gobelins, d'après les tableaux copiés à Rome par les élèves de l'Académie. Cette pensée vint à M. Colbert pour conserver la mémoire de ces beaux ouvrages, qui s'effacent par le temps et qui périssent sur les lieux... Jusqu'à présent cette tenture est composée de dix pièces (l'*Incendie du bourg*, le *Sacrifice de la messe*, l'*Héliodore*, la *Vision de Constantin*, l'*Escole d'Athènes*, la *Bataille de Constantin*, l'*Aisle droite de ladite bataille*, l'*Aisle gauche de ladite bataille*, l'*Attila*, le *Parnasse*), qui font 59 aunes et demie de cours sur 4 aunes et un quart de haut. On peut la continuer sur les mêmes tableaux de Raphaël... Il est plus à propos de se servir d'autres peintres que des françois, pourveu que M. de La Teulière les choisisse bons, premièrement parce que les Ita-

sous personne qui vive. J'avois accoustumé de rendre conte tous les mois de la conduitte des pensionnaires et de leur travail, et d'escrire tous les ordinaires[1] à monseigneur de Louvois, suivant ses ordres ; je continueray de même, sy vous le trouvez à propos...

Pour le s' Théodon, des occupations de qui vous m'ordonnez de vous informer, il est icy sollicitant auprès de M. le duc de Chaulnes à travailler pour luy. Pour le prétendu voyage de Malthe, dont l'on vous a parlé, dans le même temps qu'il en fit répandre le bruit, il avait fait prier un religieux de ma connoissance d'estre son directeur, disant se vouloir retirer dans un hermitage ; et

---

liens sont défiants et qu'ils pourroient peut-estre pénétrer le dessein que l'on a... Les jeunes élèves qu'on envoie de l'Académie de Paris à celle de Rome ne sont pas d'abord assez formés pour entreprendre de si grands tableaux : ils profiteront davantage à estudier les plus beaux morceaux par parties. Je serois d'avis néantmoins que, la dernière année qu'ils demeurent à Rome, alors qu'ils y auront esté fortifiés par ces estudes particulières, ils soient obligés, avant que de pouvoir revenir en France, de copier un grand tableau qui puisse estre utile au service du Roy, soit pour la manufacture des Gobelins, soit pour le cabinet de Sa Majesté... Mais, pour conclusion, on ne peut rien faire copier à Rome de plus important d'après les tableaux de Raphaël que ces deux tableaux du *Couronnement de Charlemagne* et du *Serment de Léon III*, ni rien faire en tapisserie aux Gobelins, pour les meubles de la Couronne, de plus grande importance pour l'honneur de nostre monarchie. »

1. Tous les huit jours.

d'un autre costé il négocioit un mariage à Rome, sans nul dessein apparement de faire ny l'un ny l'autre, particulièrement de travailler, n'ayant jamais aymé le travail, du temps même du sr Errard, qui, à cause de sa méchante conduitte, avoit esté obligé de luy faire oster la pension de deux cens escus qu'il avoit comme un pensionnaire : après quoy il a resté à Rome trois ou quatre ans sans rien faire, aymant mieux servir de maistre d'hostel à M. l'abbé de Gesvres, comme il l'a continué estant à l'Académie, pour satisfaire sans doute plus comodément à ses plaisirs, au lieu de s'appliquer à sa profession, dans laquelle il est bien difficile de s'avancer sans estude...

Les pensionnaires font tous leur devoir, autant pour leur travail que pour les mœurs. L'on ne sauroit rien ajouster à l'application du sr Lepautre à ses estudes et après le groupe[1], qu'il avance à vue d'œil ; c'est un effet de la Providence qu'il soit tombé entre ses mains. L'on ne peut guère plus négliger le marbre que l'avoit esté celuy-là ; mais il est en bonne main, Dieu mercy. J'espère que ce jeune garçon fera honneur à sa profession. Le sr Legros s'applique aussy de son costé, et avec fruit. Le sr Bocquet achève ses desseins de la gallerie de Chigi, et j'espère que l'on sera content du sr Sarabat ; il commance bien.

1. Ce groupe d'*Arria et Pætus* fut très-admiré des artistes et des amateurs romains, qui en firent mouler plusieurs parties. (Lettre du 16 avril 1697.)

6 novembre 1691.

Le sr Bocquet doit partir demain pour aller s'embarquer à Livorne, dans le dessein d'y prendre la première commodité qu'il y trouvera pour retourner en France ; de manière, Monsieur, qu'il ne restera plus que deux peintres et deux sculpteurs, qui sont tous fort appliqués à leurs ouvrages.....

12 février 1692.

Il a fait si mauvais temps depuis douze ou quinze jours, que l'on n'a peu commancer la coppie du Vatican (le *Couronnement de Charlemagne*), le peintre n'ayant peu disposer de Carles Marat pour aller avec luy appliquer le châssis sur le tableau original, affin de le dessiner au petit carré sur la toille, ledit Carles Marat croyant qu'il est de son devoir d'estre présent à cette opération pour pouvoir asseurer que l'on n'a rien gasté. Il est vray, Monsieur, qu'ayant toujours pleu ou neigé pendant tout ce mois, la place où est ce tableau estant fort sombre, il n'eust pas esté possible, pendant un si vilain temps, d'avoir assez de jour pour le bien dessiner avec la justesse qu'il faut. A cause de cela, le peintre m'a prié de vouloir attendre que le temps fust un peu plus propre, craignant d'ailleurs de ne pouvoir pas disposer des officiers du Vatican pendant ce carnaval, le

monde n'estant pas icy plus sage qu'ailleurs. Il m'a promis qu'il commancera la première semaine de caresme ou la seconde, et qu'il travaillera de suitte avec toute sorte d'aplication. Il ayme aussy et a toujours aymé le travail. Il s'appelle Desforêts[1]. Par la passion qu'il a pour la peinture, il a demeuré deux ans et demy à Modène et dans la Lombardie, pour se perfectionner à peindre et à colorer. Il n'y a qu'un an qu'il en est revenu. Il a fait depuis ce temps-là trois coppies pour M. le cardinal de Bouillon, deux depuis le départ de cette Éminence, qui doivent estre chargées cette semaine à Civita-Vecchia pour Marseille sur un vaisseau françois. De ces deux coppies, l'une est après la *Galatée* de Raphaël, du petit Chigi, et l'autre après un tableau de Pietro de Cortone du *Départ de Jacob avec Lia et Rachel*.

8 avril 1692.

J'attendray, avec vostre permission, l'exécution de tous vos ordres, Monsieur, après que vous aurez veu la lettre que le s[r] Bedaut vous escrit sur tout ce qui le regarde[2].

1. Desforêts, qui avait été lui-même élève de l'Académie douze ans auparavant, demanda 300 pistoles pour cet important ouvrage (Lettre du 16 octobre 1691). La Teulière avait dû renoncer à en charger un peintre italien.

2. La Teulière avait avec Bedaut, comme avec Théodon, des difficultés continuelles, qui se terminèrent par le renvoi de cet élève, le 1er juillet suivant. Il avait déjà quitté l'Académie une

Pour ce qui est des six cens livres de sa pension, il les a toujours receux, suivant l'intention de feu M. de Louvois, comme vous pourrez voir, Monsieur, dans mes comptes arrestés. C'est justement ce que chaque pensionnaire dépense au Roy : deux cens cinquante livres pour l'entretien, cela veut dire pour habits, blanchissage. etc.; et trois cens cinquante livres pour leur despense de bouche, que je paye au despensier, lequel est obligé sur cette somme de faire blanchir le linge de table et les draps, fournir la chandelle, petite vaisselle, qui est icy de fayence, verres, bouteilles, tout enfin, hors la batterie de cuisine et les grands plats d'estain et porte-assiettes, qui sont au Roy. Il est obligé, outre cela, d'entretenir un valet pour faire leurs chambres et faire porter leur disner au Vatican et partout ailleurs où les peintres travaillent, affin de les empescher de perdre le temps à aller et venir.

J'apporteray tous mes soings pour faire en sorte que les coppies du sr Desforêts soient aussy bien ou mieux que celles de M. le cardinal de Bouillon. L'on a interrompu son travail au Vatican : depuis quinze jours que le pape a parlé d'y venir, les officiers ont obligé de ces-

première fois, et il y était rentré en 1691. Le surintendant écrivit, le 16 août, qu'il ne voulait plus entendre parler de lui. Bedaut resta encore quelque temps à Rome et y maria sa fille avec un peintre normand, nommé Quesnel, qui gagnait beaucoup d'argent à copier des tableaux dans cette ville (Lettre du 30 septembre). C'était sans doute un descendant de François Quesnel, dont toute la famille s'était consacrée aux arts.

ser et de ranger même les tableaux, quoique l'on en ait usé plus honnestement par le passé, où l'on y a peint en présence même des papes. Le sⁱ Desforêts m'a dit y avoir receu deux fois la bénédiction d'Innocent XI sur son eschaffaut, lorsqu'il estoit à la pension du Roy. Je verray, Monsieur, s'il n'y aura pas quelque moyen d'arrester ou prévenir de pareils accidens, et vous en donneray avis.

29 juillet 1692.

Quoique je sois persuadé, Monsieur, que vous estes moins susceptible qu'un autre de méchantes impressions, néantmoins, pour vous esclaircir pleinement de tout ce qui regarde cette direction, je prendray la liberté de vous dire naturellement et fidellement par quels degrés j'y ay esté establi, et ce qui a peu porter M. de Louvois à me la confier. Ayant eu l'honneur de voir souvent ce grand ministre dans les fréquentes visites que M. le duc de La Rocheguion luy rendoit dans les commancements de leur alliance, m'estant trouvé souvent à Meudon et à Paris dans l'occasion de parler sur les bastimens, peintures, statues et tapisseries, sachant d'ailleurs que j'estois curieux de tableaux, estampes et autres choses de cette nature, il creut, comme d'autres personnes, que j'avois du goust pour les beaux-arts; et sur cette bonne opinion, dans le séjour que je fis à Rome, chargé de la conduitte de MM. de la Rochefoucauld, il m'honora de la commission de luy achepter quelques

statues, ce que je fis assez heureusement..... Cependant, peu de temps après, me croyant inutile chez M. le duc de la Rochefoucauld, craignant d'y estre à charge, ce qu'un homme d'honneur appréhende toujours, je songeay à me faire quelque occupation; et M. de Louvois m'ayant donné assez souvent quelques marques de sa bonté, je creus, par des raisons particulières, devoir luy faire part de la résolution où j'estois avant de me déterminer à rien, et pris la liberté de luy escrire un billet à Meudon, où il estoit. Madame la duchesse de la Rocheguion y estant allée par hazard, il la chargea de me faire savoir qu'il souhaittoit de me parler. M'estant rendu à ses ordres, il me dit qu'il avoit songé de m'envoyer à Rome. Ayant respondu qu'il estoit en droit de me comander et qu'il pouvoit faire de moy usage qu'il trouveroit à propos, il en parla à M. le duc de la Rochefoucauld, et m'expédia avec un mémoire qu'il me donna pour visiter l'Académie et luy en rendre compte, ajoustant qu'il avoit respondu au Roy de ma capacité et de ma fidélité, qu'il estoit persuadé qu'il n'auroit pas lieu de s'en repentir; ce furent ses propres termes. Je partis donc sous sa protection et sous ses ordres. Estant arrivé à Rome, je visitay l'Académie et luy en rendis un conte exact..... Ayant receu et approuvé ce mémoire, il me demanda un homme pour l'exécution. Luy ayant rescrit que je n'en connoissois point dont je peusse luy respondre, il me réittéra ce même ordre par une seconde lettre, et par le même ordinaire, qui fut le 4 septembre 1684, il m'escrivit en ces propres termes :

« Depuis mon autre lettre escritte, j'ay pensé que l'Académie pourroit estre gouvernée par vous, qui choisiriez des peintres, des sculpteurs, des architectes à Rome pour conduire les eslèves en chascun de ces arts, et pourriez, en veillant à leur conduitte, les changer, sy vous trouviez qu'ils ne s'appliquassent pas comme ils doivent à instruire les eslèves. Je say bien que l'on me dira que vous n'estes ny peintre, ny sculpteur, ny architecte : aussy ne désirerois-je de vous dans cet employ que de maintenir l'ordre et la discipline de l'Académie, et de veiller à ce que ceux que vous auriez choisi pour conduire les eslèves dans leurs estudes fissent leur devoir pour leur instruction. Mandez-moy vostre avis sur cela, que je m'attends que vous me donnerez comme s'il estoit question d'un autre que de vous. »

Je luy respondis que je fairois aveuglement tout ce qu'il trouveroit bon, que j'examinerois cependant toutes choses à loysir, que, n'aymant pas moins les arts que les belles-lettres, ayant dessiné dans ma jeunesse et peint même quelquefois pour mon plaisir, je réveillerois cette passion, et donnerois une application nouvelle à ces mêmes arts et à la connoissance des maistres de ce pays..... De manière que j'escrivis enfin à M. de Louvois que, secondé dans les commancemens du s\* Théodon, que je croyois alors plus capable et plus appliqué qu'il n'est, je croyois pouvoir espargner au Roy la despense des maistres, ayant veu par expérience, quoy qu'en puissent dire les partisans de Rome, que le goust

de France pour le dessein et la manière de drapper est beaucoup meilleur que celuy de Rome, et ne luy cède en rien pour les autres parties, persuadé de plus que M. Le Brun et M. Mignard estoient au-dessus de tous les peintres d'Italie, ce dernier même non-seulement pour le dessein, mais pour bien peindre et bien colorer, et MM. Girardon et Puget au-dessus des sculpteurs, sans parler de MM. Coyveaux (sic), Desjardins et autres, dont je n'avois pas veu les ouvrages... C'est ce qui me détermina à prendre le party de me passer d'eux autrement que par manière d'avis.

Voilà, Monsieur, sincèrement, par quels degrés j'ay esté establi et conservé à la place où je suis.

14 octobre 1692.

Le sr Desforêts est mort, comme je l'avois appréhendé[1]. Je fairay estimer son ouvrage par deux peintres, l'un au choix des héritiers et l'autre au mien. Ils ont nommé le sr Merandi, florentin, bon peintre et homme de bien; j'ay choisi le sr Nicolas, qui a les mêmes qualités de l'autre, françois de nation, qui a même un fils en France, bon peintre comme luy. Après avoir payé à la femme et aux enfants du mort ce que l'on aura estimé l'ouvrage, j'attendray vos ordres, Monsieur, sur la pensée que j'ay eu de le faire finir par le sr Sarabat, que je

1. Il était malade depuis quelque temps.

croy capable de le faire... J'ay pensé seulement de faire peindre l'architecture par une personne qui l'entende bien, comme le sⁱ Desforêts l'a faitte esbaucher luy-même pour le mieux, parce que c'est un talent particulier. Le sⁱ Errard a suivi autrefois cette méthode avec succès dans la coppie de l'*Escole d'Athènes*, s'estant servi de la main du sⁱ Goy, peintre françois, qui excelloit dans ce genre de peinture¹.

31 mars 1693.

Je conduisis hier au Vatican le signor Bastian, peintre vénitien, que j'ay arresté pour achever la coppie du *Couronnement de Charlemagne*. C'est un jeune homme d'environ trente ans, qui a une grande facilité de peindre, avec un très bon goust de couleur, beaucoup d'entente du clair-obscur, promettant beaucoup par ces dispositions et par les ordonnances de ses tableaux. Il est d'ailleurs d'inclination françoise, parlant même un peu nostre langue, qu'il a apprise par la grande envie qu'il a de voir la France.

4 août 1693.

Le Sⁱ Sarabat a fini son tableau d'*Iphigénie*; mais il y a quelque chose à réformer, qu'il prétend faire à son

1. On voit que la proposition émise dans la lettre précédente n'eut pas de suite. La Teulière fit prix avec Bastian

loisir. Comme il s'applique fortement quand il travaille, ayant l'imagination assez vive, il a plus de peine à rectifier ou effacer ce qu'il fait, aymant son plaisir et craignant le travail un peu plus qu'un autre... Depuis son tableau d'*Iphigénie*, il en a fait un petit de la *Mort de Méduse* et un troisième du *Changement d'Io en vache*[1]; ils sont l'un et l'autre de quatre à cinq figures et de meilleur goust que le premier... J'avois apréhendé pour la santé du s[r] Lepautre; mais il se porte bien, Dieu mercy, après avoir fait quelques remèdes, sans garder le lit. Il travaille avec assiduité et ferveur après le groupe, dont j'espère qu'il tirera tout ce que l'on peut tirer de bien, parce qu'il ayme son ouvrage, qu'il voudroit s'en faire honneur, qu'il demande et escoute les avis des personnes intelligentes, et qu'il ne néglige rien pour profiter des ouvrages anciens et modernes. Le s[r] Legros est assidu après l'esbauche de sa figure [de *Veturie*]. Les deux autres font leur devoir.

20 avril 1694.

J'ai congédié, suivant vos ordres, les deux ouvriers

(Sebastiano Ricci) à 400 écus romains; il en donna autant à la veuve et aux héritiers de Desforêts. (Lettre du 20 mars 1693.)

1. Ce dernier tableau fut envoyé à Paris et examiné par l'Académie de peinture, dont Villacerf transmit ainsi le jugement à La Teulière : « Il a de la couleur, il est peint facilement; la composition n'est pas bonne et le dessin est débile (27 décembre 1693). »

sculpteurs; les sieurs Lepautre et Legros finiront leurs ouvrages... Par hasard, le maitre de mathématiques est malade, il y a environ deux mois: quand il reviendra, je prendray occasion de le retrancher sur le peu de pensionnaires qu'il y a. Si vous voulez rappeler le s¹ Lignières[1], comme je vous y voy disposé, Monsieur, c'est encore six cens livres de retranchement : le mesnage entier ira à dix huit cens frans à peu près.

Pour ce que vous ajoustez, Monsieur, que vous ne sauriez asseurer si dans la suitte le Roy pourra subvenir aux frais de l'Académie, je puis vous asseurer très-sincèrement et sans aucune veuc d'intérest de mon costé, que, dans l'estat où est l'Académie, elle fait beaucoup d'honneur au Roy et à la nation, bien au delà de la despense sans comparaison. Sa Majesté peut en estre informée par ses ministres et par les religieux françois, les Pères Jésuittes surtout, qui y meinent souvent des estrangers. Il n'y a point de semaine que l'on n'y voye de voyageurs de toute nation; et je puis ajouster que les pensionnaires, outre l'honneur qu'ils font par leur travail et par leur conduitte, gagnent ce qu'ils despensent au Roy... Je prends la liberté de faire ces réflexions, Monsieur, parce que je say qu'il y a eu autrefois des esprits mal faits qui ont tenté de destruire ou renverser l'establissement de l'Académie de Rome [2]...

1. Peintre, arrivé le 3 juin 1692.
2. Cette lettre répond à une dépêche de Villacerf prescrivant des réductions et des économies, et signalant l'inutilité

18 mai 1694.

Il est deux heures de nuit, Monsieur; je viens de chez Mgr le cardinal de Janson, qui m'avoit fait appeler. Il m'a ordonné de vous escrire que, le pape voulant faire un fonds pour l'hospital des pauvres, de l'entretien desquels il est occupé comme un père fort tendre, il avoit jetté les yeux sur la maison où l'Académie du Roy est establie pour y placer le bureau de la douane à ses despens. Ayant communiqué son dessein à Mgr le cardinal de Janson, à cause que la maison estoit au service du

du séjour de Lignières, qui ne s'occupait que du dessin d'ornement. Le surintendant écrit de nouveau, à la date du 10 mai : « Je sais tout aussi bien que vous de quelle conséquence il est de ne point faire cesser l'Académie de Rome: le Roy la connoist mieux que personne, et lorsque Sa Majesté aura vu ce qu'elle lui coustera après les retranchements qui y doivent estre faits, il prendra son party. Sa Majesté avoit fait cesser ses Académies d'architecture, peinture et sculpture à Paris: les recteurs et professeurs ont supplié le Roy de trouver bon qu'ils enseignassent gratis: Sa Majesté l'a agréé. Si la mesme chose se pouvoit faire à Rome, cela seroit bien: mais cela n'est pas possible. »

Le mois suivant, Villacerf est encore plus pressant: les désastres de la guerre découragent le roi, l'argent manque partout : « Ne pressez point, écrit-il, la figure de Jules César: *laissez languir tous les ouvrages et toutes les dépenses.* » Le malheureux directeur entre alors dans de nouveaux détails pour défendre l'Académie et justifier sa conduite, qu'il croit incri-

Roy, et cette Éminence ayant répliqué à Sa Sainteté qu'il pouvoit respondre, par la connoissance qu'il avoit des sentiments du Roy sur Sa Sainteté, qu'elle estoit en droit de disposer de tout ce qui appartenoit à Sa Majesté; le pape ayant fait visiter la maison par le directeur général des douanes et par un architecte; ces messieurs ayant fait le rapport de tout ce qu'ils avoient veu dans l'Académie, statues de plastre, bustes, bas-reliefs, statues de marbre, tables, vases, machines, etc., de l'embarras et de la despense du transport, et de la difficulté de trouver un lieu pour remplacer tout et où l'on trouvât la commodité des hasteliers; le pape changea de sentiment et ordonna sur le champ au directeur général de la douane

minée. Il va même jusqu'à jeter le blâme sur l'administration de son prédécesseur : « Erard disoit aux Italiens que c'étoit lui qui entretenoit l'Académie, et qu'elle finiroit avec lui... J'apprends cependant tous les jours qu'elle avoit esté la pluspart du temps une escole de divisions et de cabales, de goinfrerie et de desreiglemens, jusques là que les jeunes gens se faisoient un divertissement assez ordinaire de faire de la peine à leur directeur; vie d'hastelier justement, où l'on n'épargne rien, non pas même les choses sacrées; etc., etc. » « Vous vous fatiguez terriblement, lui répond le surintendant, par les grandes lettres que vous m'écrivez et par vos grands raisonnements sur des choses inutiles... Vous croyez toujours qu'il y a quelqu'un qui parle contre vous, et rien n'est moins vray... Tous les raisonnements ne servent à rien contre le manque d'argent. Le Roy ne se cache point icy de ses retranchements: il les rend publics, et se soucie fort peu que les estrangers en soient informés (31 mai et 14 juin 1694). »

d'aller trouver Mgr le cardinal de Janson, pour luy dire de la part de Sa Sainteté que, lorsqu'elle avoit fait choix du lieu où est l'Académie, elle n'avoit pas creu que l'establissement fut tel qu'il est, que le rapport qui luy avoit esté fait luy avoit donné lieu d'admirer encore la grandeur du Roy et l'estendue de son génie, de pouvoir, parmy tant de grandes affaires, donner encore son attention à cultiver les arts dans des pays si éloignés. Le directeur avoit ajousté que le pape s'estoit rescrié : *Vedete quel grand Re, che grande testa!*...

20 juillet 1694.

J'ai donné aux s<sup>rs</sup> Lignères et Lorrain[1] cent vingt livres (de viatique) à chascun, suivant vos ordres, et leur ay payé le quartier d'avril passé sur le pied de l'estat nouveau[2]... Le s<sup>r</sup> Lorrain devroit estre bien aise de son séjour à Rome, puisqu'il y a joui plus de deux ans de la pension du Roy sans y avoir rien fait pour son service, n'y ayant travaillé que pour son utilité particulière.

La conduite du s<sup>r</sup> Sarabat me paroit la plus extraordi-

1. Robert Le Lorrain, sculpteur, élève de Girardon, arrivé le 4 juin 1692.
2. Le *viatique* et la pension accordés à chaque élève venaient de subir une réduction. Non content de cette économie, Villacerf en réalisait une autre par le renvoi de Lignières et de Le Lorrain, qui ne laissait plus à Rome que trois élèves.

naire, parce que j'avois espéré qu'il suivroit le bon chemin; vous verrez, Monsieur, que je me suis trompé. Deux jours après qu'il fut informé de l'estat nouveau que vous m'avez envoyé, il me demanda son congé, me faisant entendre qu'il ne pouvoit pas subsister comme un autre, prenant cependant prétexte sur un mal d'estomac qu'il a depuis plus de deux ans, qui ne l'a jamais empesché de suivre son mauvais penchant (pour le cabaret), quoique ce penchant soit la première cause de son mal... Les deux qui restent pourront servir d'exemple à ceux qui viendront, le s$^r$ Lepautre surtout, qui ayme le travail et conserve toujours beaucoup de modestie. Le s$^r$ Legros prend ce mesme chemin : il a profité beaucoup et profite tous les jours ; ses derniers modelles sont de très-bon goust et d'une grande correction, aussy bien que ses desseins [1].

---

1. Réponse du surintendant : « Vous ne deviez jamais souffrir que Le Lorrain travaillât pour luy pendant qu'il a été à l'Académie; quand il sera en France, je luy ferai raporter les ouvrages qu'il a faits, puisqu'ils y sont. Vous pouvez dire à Sarabat que le Roy ne lui veut pas accorder son congé qu'il n'ait achevé le tableau qu'il a commencé au petit Chigi. S'il quitte l'Académie sans congé, S. M. le fera arrester en quelque endroit qu'il soit, et vous ne luy donnerez pas un sol que vous n'ayez de mes nouvelles. » Le Lorrain, en sortant de l'Académie, travailla quelque temps à la journée, sous la direction de Théodon, puis revint en France: Sarabat finit par obtenir son congé, au mois d'octobre suivant. (Lettres des 31 août et 14 septembre.)

7 décembre 1694.

Le s<sup>r</sup> Openhor répond à la bonne opinion que vous avez de luy[1]. Il travaille présentement après le plan de Caprarolle, beau palais appartenant au duc de Parme, à une journée de Rome. Comme le dessein de ce palais est fort extraordinaire et d'un grand architecte (il est de Vignole), je permis au s<sup>r</sup> Openhor, il y a environ six semaines, d'aller sur les lieux, persuadé que vous auriez du plaisir de voir un plan fidelle d'un si beau bastiment. De la manière qu'il l'a commancé, je suis persuadé qu'il réussira, car il y travaille avec plaisir et l'accompagne de certains ornemens de sa façon qui fairont voir son génie et le progrès qu'il fait.

23 août 1695.

Je vous envoye, Monsieur, le dessein du petit groupe

---

1. Gilles-Marie Openhor ou Oppenordt, recommandé particulièrement par Villacerf, qui connaissait son père, ébéniste du roi, avait travaillé à l'Académie environ deux ans sans être pensionnaire; il fut admis à la nourriture au mois d'octobre de cette année, et à la pension complète le 1<sup>er</sup> juillet suivant. Cet artiste, qui acquit une certaine célébrité, avait alors vingt-trois ans. Le surintendant, voulant « se servir de lui » pour l'architecture, avait chargé La Teulière de lui apprendre également l'orthographe, et de l'empêcher de se débaucher ou de se marier. (Lettres des 4 et 20 novembre 1692, 24 août 1694.)

que le sr Lepautre a fait de terre, de son invention. Il l'a dessiné luy-même de trois costés après son modelle, affin que vous le puissiez voir de toutes les veues pour en pouvoir mieux juger. Il a voulu choisir un sujet qui s'écartât un peu de l'ordinaire, à l'imitation du groupe des *Lutteurs* ou du *Combat d'Hercule et du Centaure*, que l'on voit à Florence. Voicy, monsieur, son sujet : Hercule venant d'Espagne, d'où il emmenoit les troupeaux de bœufs de Gérion, roy d'une partie de ce pays, passant auprès du mont Aventin, le brigand Cacus luy ayant volé quelques uns de ces bœufs et enfermé sa prise dans une caverne qu'il habitoit au pied de ce mont. Hercule, les ayant entendu meugler, enfonça la porte de la caverne, et de sa massue assomma Cacus, que les poëtes ont fait fils de Vulcain, fort grand et fort laid, jettant même du feu par la bouche[1].

15 novembre 1695.

Le sr Legros m'apprit par occasion qu'il s'estoit engagé à faire un groupe de quatre figures avec les Pères Jésuites, et me fit voir l'ordre qu'il avoit d'aller recevoir le premier payement... Je luy représentay, comme vous pensez, Monsieur, avec toute sorte de charité, le tort qu'il avoit, ayant l'honneur d'estre à la pension du Roy depuis plusieurs années, de s'estre engagé ailleurs sans

1. Le dessin du groupe de Lepautre fut trouvé fort beau. (Lettre du 12 septembre.)

savoir sy vous l'approuveriez ; qu'il ne devoit pas ignorer que c'estoit un devoir indispensable... L'avanture est honorable pour ce jeune homme, à sa conduite près : le groupe qu'il a entrepris doit estre placé dans une chapelle que les Pères Jésuittes font dans l'église de leur maison professe à l'honneur de S. Ignace. Ils prétendent faire cette chapelle très riche; il y doit avoir quatre grandes colonnes incrustées de lapis ; deux groupes de marbre, de huit à neuf pieds de haut, doivent accompagner ces colonnes. Plusieurs personnes ont produit des modelles pour ces groupes : celuy du sʳ Legros a esté le plus généralement approuvé, tout le monde en ignorant l'autheur[1].

Vous ne serez pas fasché, Monsieur, d'apprendre que le sʳ Fremin, disciple de M. Girardon, a aussy sa part pour orner la chapelle de S. Ignace[2]. Le P. Pozzo, ayant veu ce qu'il fait, luy a ordonné le modelle d'un bas-relief... Par ce que ce jeune homme a commancé, je voy qu'il a du génie et une très bonne manière de faire.

31 janvier 1696.

Le sʳ Favanes a pris possession de la place que vous avez eu la bonté de luy accorder dans l'Académie. J'es-

1. A la suite de cette *aventure*, comme dit La Teulière, Legros reçut son congé sans l'indemnité ordinaire; il sortit de l'Académie le 1ᵉʳ janvier 1696, et s'établit à Rome.

2. René Fremin était venu étudier à Rome à ses dépens, au

père, Monsieur, qu'il y employera bien son temps ; il me l'a promis d'une manière à persuader[1].

5 juin 1696.

Le s[r] Neveu est dans nostre Académie depuis le premier jour du mois[2] ; la coppie (du portrait du roi) qu'il a fait pour Mgr le cardinal de Janson est très-bien. Le s[r] Oppenort travaille à son ordinaire, sans se donner un moment de relasche. Il a une fécondité d'imagination surprenante et une facilité pareille à exécuter. Le s[r] Favannes travaille aussy avec application après la coppie de Raphaël.

3 juillet 1696.

Le s[r] Lepautre est revenu depuis six jours en bonne santé et sans nulle mauvaise rencontre, plein de senti-

mois de juin 1695. Il fut reçu pensionnaire le 1er août 1696. Il s'enrichit plus tard au service du roi d'Espagne.
1. Henri de Favannes était arrivé à Rome avec Fremin et dans les mêmes conditions.
2. Neveu travaillait aussi à Rome depuis quelque temps, sous la surveillance du directeur de l'Académie, comme tous les jeunes Français qui venaient étudier dans cette ville. Il n'occupa sa place que peu de temps (jusqu'au 20 novembre de la même année) et fut obligé de l'abandonner à la suite d'une querelle avec Favannes : ce dernier, qu'il avait maltraité et

mens de reconnoissance des bontés que vous avez eu pour luy, et par là très satisfait de son voyage, charmé d'ailleurs autant qu'on le peut estre des beautés de Versailles, de Marly et de Paris, sur les ouvrages de sculpture, d'architecture et de peinture qu'il y a veus[1]. Il a déjà commencé à disposer le modelle de son groupe (d'*Énée et Anchise*), qu'il fait de cire pour plus de commodité. Il prétend en faire quelque chose de bien estudié dans toutes ses parties, pour tascher de ne pas faire tort à l'orignal, ayant rapporté de Paris toute l'estime que mérite son autheur. Pour mon particulier, cet esquisse m'a paru fort beau : quoique les anciens ayent traitté ce sujet dans leurs médailles, je n'y en ay point veu de si bien disposé à mon sens. Comme M. Girardon n'a point décidé le palladium qu'il fait porter à Anchise, nous le mettrons tel qu'il est représenté par les anciens, qui apparemment peuvent nous servir de guides fidelles, estant mieux informés que nous de leurs divinités. Pour le reste, Monsieur, l'on s'appliquera sur toutes choses à la correction et au caractère des testes, sans s'écarter en rien de l'intention de l'original[2].

---

même blessé, obtint seul son pardon du roi. (Lettre du 11 décembre 1696.)

1. Lepautre, qui était à Rome depuis douze ans, avait demandé et obtenu la permission de faire un voyage en France, où l'appelaient des affaires d'intérêt. Villacerf, enchanté de lui, le pressa vivement de retourner à l'Académie et lui fit donner cent écus pour sa route. (Lettre du 6 mai 1696.)

2. Ce passage peut servir à rectifier certaines erreurs ou à

25 septembre 1696.

Le petit modelle de cire du s<sup>r</sup> Lepautre estant presque fini, comme j'ay eu l'honneur de vous escrire, après avoir pris les mesures justes et fait la réduction suivant les proportions que vous avez ordonné, Monsieur, j'ay veu le marchant de marbre, nommé Fragone, qui a toujours fourni l'Académie, parce qu'il a la meilleure cave de Carrare. Nous avons trouvé que le bloc pour faire le groupe aura 13 charretées 6 palmes (de 30 palmes cubes

---

lever certains doutes sur le fameux groupe des Tuileries. Premièrement, ce n'est pas en 1691, comme le dit la biographie Michaud, qu'il fut exécuté: mais, commencé en 1696, il ne fut achevé qu'après 1701, ainsi qu'on le verra plus loin. Ensuite, le modèle primitif, ou l'esquisse fournie à l'auteur, n'émanait ni de Lebrun ni de Coysevox, comme l'ont prétendu Michaud et d'autres, mais bien de Girardon, qui le lui avait remis lors de son voyage à Paris. Villacerf écrivait encore à La Teulière, le 28 mai 1696 : « Le s<sup>r</sup> Le Paultre estant party sera bientost auprès de vous. Il vous fera voir le modelle du groupe *de M. Girardon*, sur lequel vous prendrez vos mesures pour les marbres. » On lit aussi dans l'État de l'Académie dressé en 1697 : « Lepautre travaille après un grand modelle de terre, pour faire un groupe de marbre représentant Énée qui porte son père Anchise...: il le fait sur un petit de cire, qu'il a travaillé avec soing après une esquisse que M. Girardon luy donna. » Enfin, un dessin du grand modèle fait par Lepautre fut envoyé à Paris et soumis à Girardon, qui en fut très-content. (Lettre du 29 septembre 1698.)

la charretée¹), le prix dudit marbre, de 12 charretées à 15, estant reiglé à 30 écus romains la charretée ; de manière que le bloc dudit groupe reviendra à 396 écus romains, qui font justement 132 pistoles d'Italie, qui valent un jule ou 7 sols un denier moins que celles d'Espagne². Comme le frère dudit marchant est à Carrare, je l'ay prié de luy escrire de choisir dans leur carrière, quelque belle veine pour gagner un peu de temps et le pouvoir tailler sans en perdre, les blocs de cette grosseur ne se tirant point sans ordre, à cause de la despense qu'il faut faire.

9 avril 1697.

Le sʳ Favanes coppie le tableau de Raphaël qui représente S. Léon à cheval devant Attila, au devant de qui il estoit allé pour le destourner de venir à Rome... Le sʳ Saint-Yves coppie le tableau des Loges de Raphaël qui représente Moyse trouvé sur les eaux par la fille de Pharaon³.

1. C'est-à-dire, en « mesures de France (pied de Roy), 8 pieds 3 pouces de hauteur, 4 pieds 1 pouce de profondeur, et 3 pieds 10 pouces de large. » (Lettre du 13 novembre 1696.)
2. Savoir 1328 livres 10 sols. (Ibid.)
3. Pierre de Saint-Yves, devenu plus tard peintre du roi, était arrivé de Paris au mois de novembre précédent et avait remplacé Neveu. L'Académie restait ainsi en possession de cinq membres, après avoir été réduite à deux ou trois : la perspective d'une paix prochaine exerçait déjà une heureuse

18 juin 1697.

Je vous informeray exactement, suivant vos ordres, Monsieur, de la conduite du s' Antoine[1]. Je l'ay veu deux fois et luy ay dit comme vous m'aviez ordonné de luy rendre tous les services que je pourrois. Il m'a paru un peu neuf pour venir dans un pays comme celuy-cy, assez dangereux pour les jeunes gens sans expérience et sans capacité. Je ne sçay comme un bon père peut exposer un enfant dans un danger si évident de se perdre. L'escueil des femmes y est plus à craindre que partout ailleurs ; et depuis que mode est venue en France d'envoyer icy des jeunes gens qui y ont apporté le vice du cabaret, que les Italiens n'ont pas, le danger y est bien plus grand, à moins d'avoir une forte passion de profiter des avantages du lieu pour s'avancer dans les arts, et un jugement assez formé et assez ferme pour résister au torrent. Je croy le voyage de Rome très-pernicieux pour des jeunes François, naturellement plus étourdis, plus inquiets et plus impertinens que toute autre nation :

influence. Aussi La Teulière venait de faire entreprendre aux pensionnaires, avec l'approbation du surintendant, la copie des Loges de Raphaël.

1. Tout jeune garçon, arrivé à Rome avec l'équipage du cardinal de Bouillon au mois de mars 1697, et destiné par son père à l'architecture, mais ne sachant rien. Il fut cependant admis dans l'Académie, par faveur, au mois de juillet 1699.

l'expérience de tous les jours me confirme de plus en plus dans ces sentimens; je n'ay pas pu les retenir, les voyant conformes aux vostres.

19 novembre 1697.

Le s<sup>r</sup> Lepautre a trouvé heureusement un ouvrier fort diligent à dégrossir son marbre, ce qui s'accorde avec l'impatience qu'il a d'avancer son groupe, pour lequel il a fait et fait actuellement des estudes utiles et solides. Je suis persuadé, Monsieur, qu'il ne trompera pas vostre attente, qu'il taschera de gagner la pension que le Roy a la bonté de luy donner, et que son ouvrage luy fera honneur. Il en avoit fait il y a longtemps un modelle de cire, sur lequel il a fait celui de plastre, de la grandeur qu'il doit estre en marbre; il en achève encore un troisième de terre pendant qu'on dégrossit le marbre.

23 février 1698.

Je fus, il y a quelques jours, dans le palais du prince Pio, où il y a un appartement double de dix ou douze chambres, ornées de toute sorte de tableaux, la pluspart des vieux maistres. Le s<sup>r</sup> de Saint-Yves m'avoit dit y en avoir veu plusieurs de la main du Titien, comme il y en a véritablement; mais ce sont presque tous des femmes nues, un peu trop pour pouvoir estre bien receus en France, où l'on est plus délicat que l'on ne l'est icy sur

ces sortes de tableaux... La personne qui nous faisoit voir cet appartement dit qu'il y avoit encore au second estage plusieurs chambres garnies de tableaux, que l'on ne pouvoit voir qu'après que le maistre du palais seroit revenu de Venise, où il avoit esté passer le carnaval. Il s'offrit même à nous avertir de son retour. Le s[r] de Saint-Yves, qui connoît ce domestique, peintre de profession, sera attentif, Monsieur, aussy bien que moy, à profiter de l'occasion[1].

29 juillet 1698.

Le s[r] Oppenord (envoyé à Venise) me mande avoir dessiné plusieurs édifices, et qu'il a pris sés mesures pour aller en peu de jours à Vicence, où sont les plus beaux ouvrages de Palladio. De là il ira à Vérone pour y voir l'amphitéâtre, d'où il s'en reviendra par le chemin de Parme et Modène à Boulogne, et ensuite à Florence, et de Florence icy, d'où je le feray partir conformément à vos ordres, Monsieur, pour s'en retourner en France, en lui donnant le viatique, qui de deux cens livres a esté reiglé à cent cinquante, que je n'excéderay point sans un ordre exprès[2].

1. Réponse de Villacerf : « Vous me ferez plaisir de ne pas faire copier par Saint-Yves de tableau du Titien où il y ait beaucoup de nudité, *le Roy n'étant pas de ce goust là présentement.* »

2. « Vous lui pouvez donner 200 livres ainsi que l'on faisoit

31 mars 1699.

Vous croirez bien, Monsieur, sans que je vous le dise, que la nouvelle [de mon remplacement] que vous m'avez fait l'honneur de m'escrire ne peut que m'avoir mis dans un pitoyable estat[1]. Ce n'est pas par rapport à mon employ, estant assez disposé au changement qui s'est fait, si l'envoy des ouvrages que j'ay fait eût pu le prévenir. Mais ce qui m'a affligé au delà de ce que je puis vous dire, c'est ces autres raisons que je ne sçaurois deviner et qui, de la manière dont vous escrivez, ne peuvent estre que très-affligeantes, puisque c'est le Roy

avant la guerre, » répondit Villacerf. Oppenordt resta encore quatre mois à l'Académie après son retour de Venise.

1. Hardouin-Mansart, nommé depuis peu surintendant des bâtiments, écrivait à La Teulière le 29 janvier : « Il y a trop longtemps que je suis persuadé de vos bonnes qualités, Monsieur, pour avoir pu balancer un moment sur la justice que je dois à votre mérite ; je m'y sens d'autant plus de penchant que j'ay cela de commun avec M. le duc de la Rochefoucaud, pour lequel j'auray toute ma vie une defférence très-respectueuse. » Et le 4 mars, il répondait ainsi aux félicitations de La Teulière : « Je suis très-fasché et mortifié d'estre dans la nécessité de vous apprendre que le Roy a disposé de votre place en faveur de M. Houasse, S. M. désirant que ce soit un habile peintre qui ayt la direction de l'Académie. S'il y a quelques autres raisons qui causent ce changement, comme je n'en doute pas, vous les aprendrez lorsque vous serez de retour icy. »

qui fait toute ma disgrâce. Je serois fort tranquille, Monsieur, si je pouvois espérer que Sa Majesté voulût bien ordonner aux personnes qui le représentent icy une enqueste juridique sur la vérité ou fausseté des rapports qu'on peut avoir fait de moy... En attendant, je tascheray de me délivrer, si je puis, d'un mal qui m'a engagé dans les remèdes depuis dix-huit ou vingt mois... Je ne vous fatigue de ce détail que pour vous faire entrer dans mes intérests, Monsieur, en ce que, la guérison ne venant pas aussi viste que le mal, on a plus besoing d'argent dans l'infirmité que dans la parfaitte santé ; et par cette raison, qui n'est que trop forte, pour mon malheur, je vous supplie très-humblement, Monsieur, de vouloir bien avoir la charité de m'envoyer l'argent que vous m'aviez fait espérer, qui ne suffira pas mesme pour me rembourser des avances que j'ay faittes, comme vous verrez par les comptes de ce mois... Comme vous voyez, Monsieur, j'ay éprouvé la malheureuse destinée des absens, qui veut qu'ils ayent toujours tort, à la Cour particulièrement, où l'on ne connoit guère la charité qu'on doit à son prochain pour l'excuser, le deffendre ou faire voir son innocence. Le bon Dieu soit loué de tout ! Quelque mal qui me puisse arriver, je prie et prieray Dieu de tout mon cœur, comme je l'ay toujours fait, qu'il comble Sa Majesté de bénédictions.

14 juillet 1699.

M. Houasse arriva le 7 du présent à nostre Académie.

à l'entrée de la nuit, ce qui ne fut pas une petite surprise pour moy. Venant de ranger quelques meubles dans un logement que j'ai loué il y a environ un mois, je trouvay trois calèches à nostre porte, entrant dans la cour. J'y trouvay M. Houasse avec toute sa famille, environné des pensionnaires. Ma surprise fut d'autant plus grande que je n'avois receu aucune nouvelle de luy, et qu'il n'y avoit pas d'autres meubles dans l'Académie que ceux des pensionnaires, ceux dont je me suis servi ayant esté acheptés à mes despens et transportés (à mon lit près) au logis que j'avois arresté... Enfin, Monsieur, nous travaillasmes de concert à l'inventaire, que je vous envoye avec mon dernier conte de ce mois. Si vous y trouvez quelque chose à dire, vous le pardonnerez à la haste avec laquelle il a esté fait, à la sollicitation de M. Houasse, qui me dit qu'on ne sçaurait aller trop viste avecque vous, qui aymiez la diligence et la brèveté plus que personne du monde.

### III. LETTRES DE HOUASSE.

12 juillet 1699.

Je suis arrivé à Rome le 7 de ce mois... J'ay travaillé aussi tost que j'ay esté arrivé, avec M. de la Teullière, au récollement et inventaire des choses de l'Académie. J'y ai trouvé beaucoup de choses en un état très misérable ; j'espère que M. le surintendant voudra bien nous faciliter les moyens d'y remédier.

1er septembre 1699.

Le sr Masson est entré à l'Académie le 20 juillet... Le sr Lepautre avance son groupe. Il a souhaitté un homme pour l'ayder à quelques endroits qu'il faut fouiller et percer, en cet ouvrage, dont le travail long et fatigant le détournoit de l'essentiel [1].

27 octobre 1699.

J'ay receu en l'Académie le fils de M. de Troy, selon vostre ordre : il rend le nombre de six pensionnaires

---

1. Cet aide, qui portait les frais de l'ouvrage à 35 sous par jour, fut accordé.

complet[1]. Il s'occupe avec toute l'assiduité possible, ainsy que les autres pensionnaires, qui sont animez par l'émulation... Monseigneur l'ambassadeur de France a honoré l'Académie de sa visite. Il a esté très-content d'y veoir ce qui est. Je l'ay informé des intentions que le Roy a et de vostre affection pour la rétablir en son premier lustre.

<p style="text-align:right">3 novembre 1699.</p>

J'ay annoncé au s<sup>r</sup> Coustou[2] que vostre intention estoit qu'il travaillast au grouppe du s<sup>r</sup> Lepautre. Il m'a fait connaitre qu'il estoit engagé et avoit commencé un ouvrage de marbre pour un particulier, qu'il aura achevé dans six sepmaines ou environ, après quoy il ne manquera pas d'exécuter ce que vous désirez. Le s<sup>r</sup> Lepaultre avance fortement son ouvrage ; il y travaille assiduement avec le compagnon que vous avez bien voulu luy accorder.

<p style="text-align:right">3 février 1700.</p>

Je me suis informé d'un professeur d'architecture,

1. Oppenordt, Fremin et Favannes venaient de quitter l'École, les deux premiers pour rentrer en France, le troisième pour rester à Rome à ses dépens. Antoine et Cornical, puis Jean-François de Troy, fils d'un peintre ordinaire du roi, et futur directeur de l'Académie, les remplacèrent. Ce dernier fut obligé de se retirer au commencement de 1701, pour une faute de conduite sur laquelle nous n'avons pas de détails. (Lettre du 6 février 1701.)

2. Guillaume Coustou, né en 1677.

géométrie et perspective. Il y a un jésuitte fort éclairé en ces sciences, dont la méthode est fort brève et pratique pour ces arts. Il se fera honneur d'enseigner en l'Académie. Je luy ay offert cinquante écus romains par année. Il a marqué se contenter de cette somme. Il y a eu autrefois un professeur en ces sciences qui a enseigné en cette Académie, dont le nom est Vitale, qui s'est venu offrir. Il est pourveu d'un brevet du Roy, qu'il a obtenu du temps de M. Colbert. Il prétend en cette considération de rentrer pour faire cette fonction; on lui donnait dix écus romains par mois. J'ai examiné sa manière d'enseigner : elle est plus spéculative que pratique et très prolixe. Il ne fait aucune démonstration; ceux qui ont étudié sous luy n'ont point eu les lumières convenables à la pratique pour ces arts[1].

30 mars 1700.

Le sr Dulin[2], que vous avez honoré de la pension de

1. Il fut répondu que le religieux en question ne convenait pas et qu'il fallait chercher un autre maître. On finit par rétablir Vitale dans ses anciennes fonctions, aux mêmes appointements. Deux ans après, il fut remercié de nouveau, parce qu'il se refusait à enseigner l'architecture, qu'il ignorait. Houasse donna lui-même aux élèves des leçons de perspective, et on fit la petite économie d'un professeur. (Lettres du 8 juin 1700 et du 3 octobre 1702.)

2. Pierre Dulin ou d'Ulin, peintre, né en 1670.

l'Académie, est arrivé icy le 22 de ce mois. Je ne manqueray pas de le recevoir à l'Académie lorsque le s⁰ Lepautre sera parti pour France, comme vous m'avez fait l'honneur de me l'ordonner.

27 juillet 1700.

Le s⁰ Coustou, mon gendre[1], m'a annoncé les bontés et l'estime dont vous l'honorez et luy donnez des marques continuelles, et ressament la grâce que vous luy avez faite de luy donner l'ouvrage et l'atelier de M. Girardon. Je ne peux, Monsieur, vous exprimer les sentimens de notre recognoissance; toutte ma famille ressent les effects de votre bonté.

28 septembre 1700.

J'ay annoncé à M. Théodon l'offre que vous luy avez faite, Monsieur, d'un logement aux Gobelins, et d'ouvrage lorsqu'il y en aura à faire, si il désire retourner en France. Il a accepté, Monsieur, votre proposition avec joye. Il va se disposer à partir incessamment pour aller jouir de cet avantage.

5 octobre 1700.

Le pape mourut le lundi 27 septembre. Il fut porté,

1. Nicolas Coustou avait épousé Suzanne Houasse en 1696.

le mardy au soir, du palais de Montecavallo en la chapelle du Vatican sans grande pompe. Il estoit dans sa litière, habillé en camail; quelques prélats officiers de sa chambre marchoient devant, précédés des estaffiers de Sa Sainteté, qui portoient des flambeaux. Les chevaux-légers de sa garde estoient à la teste de la marche. La litière estoit suivie de sept grosses pièces de canon montées sur leurs affus, trainés par des chevaux. Les gardes suisses marchoient à costé; les cuirassiers à cheval terminoient cette marche.

Le mercredy, au matin, les cardinaux s'assemblèrent au Vatican. Les chefs d'ordres nommèrent les officiers pour le gouvernement de la ville et du conclave. Monseigneur Borguèse fut nommé gouverneur dudit conclave. Le prince Savelli en est toujours grand maréchal. Le pape fut habillé par les pénitenciers en chasuble rouge, la mitre d'or et le pallium. Posé sur un lit de parade, il fut porté en même temps par douze chanoines du chapitre de la basilique de Saint-Pierre, au milieu de la nef de cette église. Les musiciens précédoient, suivis de tous les chanoines portans des flambeaux. Les pénitenciers accompagnoient le corps; les cardinaux le suivoient deux à deux, accompagnés de leurs cortèges. Un archevesque fit la cérémonie des encensemens; il chanta quelques oraisons : après quoy on porta le corps en la chapelle du Saint-Sacrement; les cardinaux luy baisèrent les pieds et se retirèrent. Ensuitte la chapelle fut fermée; on fit passer les pieds du Saint-Père hors de la grille. Il fut exposé de cette manière à

la vénération du peuple, qui lui a esté baiser les pieds, dont le concours a esté jusqu'au vendredy neuf heures heures du soir, auquel temps les cardinaux s'assemblèrent au nombre de douze ou quatorze de sa nomination et du cardinal Spada, premier ministre de Sa Sainteté, en la chapelle autour du corps. La musique chanta quelques répons; un archevesque dit les oraisons; puis on enferma le corps, vestu de ses ornemens, couvert d'un drap d'or, la mitre sur ses pieds, en un cercueil de bois de cyprès, dans lequel le cardinal Spada mit plusieurs médailles d'or, d'argent et de cuivre, sur lesquelles estoient imprimés le portrait et les actions principalles du Saint-Père. Ce cercueil fut mis en un de plomb, qui fut soudé en la présence des cardinaux, puis renfermé en un troisième de bois. On le porta en son tombeau de marbre, qu'il avait fait ériger de son vivant, de jaune antique, proche la chapelle du Saint-Sacrement. On dispose en l'église de Saint-Pierre un magniffique catafalque, où, mercredy, jeudy et vendredy on chantera des services solennels.

Samedy, les cardinaux entreront au conclave pour l'élection d'un pape.

19 avril 1701.

Le s<sup>r</sup> Lepautre partit dimanche dernier, 17 de ce mois, pour aller en France, selon la permission que vous avez bien voulu luy accorder. Il a remply ses devoirs en l'Académie, et y est devenu capable en

son art de travailler sous vos ordres pour le service du Roy[1].

24 mai 1701.

Je vous prie de vous donner, s'il vous plaist, la peine de veoir les lettres cy incluses, qui m'ont esté envoyées par M. de Lort, premier aumônier de monseigneur le cardinal de Noailles, au sujet d'un jeune homme nommé Paul, qui est à Rome, que Son Éminence désire faire entrer en l'Académie à la pension du Roy. J'ai écrit, en réponce à la lettre de M. de Lort, que je n'avois pas encore receu votre ordre, et qu'aussi tost que je l'auray, je me feray un agréable plaisir de l'exécuter... Ce jeune homme est dans un grand besoin de secours[2].

26 juillet 1701.

J'ay un nouveau sujet, Monsieur, de vous rendre mille actions de grâces des bontés que vous avez marqué au sr Coustou, en luy ordonnant deux mille livres de pension... Je vous assure que vous ne pouviez faire une aussy grande faveur à aucun homme qui fût plus

1. Lepautre laissait inachevé son groupe d'*Énée et Anchise*; il le termina en France lorsqu'on eut trouvé une occasion propice pour le faire venir par mer. (Lettre du 6 février.)
2. Sur la réponse favorable de Mansard, Paul fut admis aussitôt.

capable de ressentir les obligations dont il vous est redevable, et qui fût d'un cœur plus recognoissant que le sien.

9 mai 1702.

Le sʳ Saint-Yves, peintre, pensionnaire de l'Académie, vous prie, Monsieur, de luy permettre de retourner en France. Il est en estat d'y aller travailler sous vos ordres. Il luy seroit très nécessaire, et aux autres pensionnaires peintres, avant leur retour en France, qu'ils allassent en Lombardie étudier la belle partie de la couleur, que les anciens maitres de cette École ont si excellament possédée et que ceux de l'École romaine n'ont si parfaitement entendus. J'espère, Monsieur, que vous voudrez bien leur accorder cet avantage, en leur continuant, pendant six mois de séjour qu'ils feront en ce pays, la même pension dont ils jouissent en l'Académie, avec quelque augmentation aux douze pistoles que le Roy leur accorde pour leur voyage[1].

22 août 1702.

Le sʳ Masson vous remercie très humblement de luy avoir bien voulu accorder son départ de Rome pour

1. Cette demande paraît être restée sans réponse. Saint-Yves quitta Rome au mois de septembre suivant.

retourner à Paris. Il ne manquera pas de partir dans le mois prochain.

M. de la Teullière, cy-devant directeur de l'Académie à Rome, est mort subitement la nuit du 15 au 16 de ce mois. On le trouva étendu sur le plancher de sa chambre, près son lit, à demy déshabillé. Il y a apparence qu'il a esté surpris d'apoplexie. La porte de sa chambre estoit fermée en dedans à la clef, et les verouils poussés.

12 septembre 1702.

Vous m'ordonnez, Monsieur, de vous envoyer un mémoire exact des ouvrages que les pensionnaires ont fait depuis qu'ils sont en l'Académie, desquels vous désirez rendre compte au Roy. Ils en ont très peu fait qui le méritent. Les deux premières années que j'ay été commis à leur conduitte, je les ay fait dessigner d'après Raphaël et les plus belles figures de l'antique, leur faisant faire des observations essentielles sur ces belles choses, qu'ils ignoroient. Je leur ay enseigné les reigles de la composition, dont ils n'avoyent que de faibles lumières, en leur faisant faire plusieurs pensées et esquisses qu'ils n'ont point peint. Ainsy, ce temps s'est passé sans qu'ils ayent fait des ouvrages qui puissent être notés, à la réserve de quelques morceaux qu'ils ont fait d'invention et copiés pour eux dans les jours de leurs vacances, à leurs frais, pour leur servir de mémoires de bon goust. Depuis un an, ils ont travaillé aux copies des tableaux

d'après Raphaël au Vatican. Les s^rs Saint-Yves, Cornical[1] et du Lin en ont fait chacun un, qu'ils ont achevé depuis peu de jours, dont les sujets sont *le Bruslement du bourg*, *le Parnasse* et *l'Attila*. Ils ont employé beaucoup de temps à copier ces tableaux, attendu l'obscurité des lieux où ils sont et le mauvais état auquel le temps les a mis, ces fresques étant presque effacées. Le s^r de Troy a laissé deux tableaux : l'un est le sujet de *Régulus qui quitte sa famille, au sortir du sénat, pour retourner à Carthage* : ce tableau n'est qu'à moitié fini. L'autre est peint d'après deux figures antiques, représentant *Pan et Apollon qui joue de la flûte*. Je luy avois fait prendre ce sujet d'après ces figures pour l'assujetir à la correction du dessin, qu'il négligeoit pour se donner entièrement à la couleur... Le s^r Paul n'est point encore en état de travailler à des ouvrages de mérite. Il n'avoit aucune pratique de dessein ny pinceau lorsqu'il est entré à la pension du Roy. Le s^r Masson, sculpteur, n'avoit que très peu d'intelligence des reigles de la composition et de la manière de traitter les bas-reliefs, qu'il a étudiés depuis qu'il est en l'Académie. Il a fait une moyenne figure de marbre de son génie, à ses frais, aux jours de ses vacances... Le s^r Antoine s'est occupé à prendre les plans, élévations et mesures de quelques édifices, son inclination étant bornée à cette étude, m'ayant dit plusieurs fois que c'estoit celle que vous lui avez particu-

---

1. Michel Cornical, élève de Louis Boulogne, plus tard peintre du roi, arrivé à l'Académie de Rome en 1699.

lièrement ordonné en partant de France... J'auray l'honneur de vous envoyer dans peu de jours une coppie du tableau de *l'École d'Athènes*, que mon fils[1] a coppié au Vatican d'après Raphaël. J'espère, Monsieur, que vous voudrez bien l'agréer ; il l'a fait avec tout le soin dont il est capable. J'envoyeray par la même voye les trois coppies que les pensionnaires ont fait au Vatican[2].

21 novembre 1702.

Il y a de très grandes difficultés à obtenir présentement la permission de coppier des tableaux. Je vis hier à ce sujet le s² Carlo Maratti, qui a l'intendance des peintures de Sa Sainteté. Il me dit que ce Saint-Père estoit dans une ferme résolution de ne plus laisser coppier les tableaux du Vatican, ny aucun de ceux qui luy appartiennent, et que, pour preuve, son majord'homme luy avoit fait demander la liberté par ledit s² Carlo Maratti, qu'il l'avoit absolument refusée, disant que ces peintures avoient été gastées et ruinées par les copistes. A son imitation, les princes et particuliers qui possèdent des tableaux font le même refus. On ne le permet pas

1. Michel-Ange Houasse, septième enfant du directeur de l'Académie de Rome, et plus tard peintre ordinaire du roi.
2. En marge, de la main de Mansard : « Je suis surpris que les escoliers de l'Académie aient sy peu faict d'ouvrage... J'espère qu'à l'avenir vous tinderez la mein que cela aille mieux. »

mesme dans les églises sans la faveur des cardinaux titulaires des lieux. J'ay obtenu la permission dans l'église de S. Louis, qui est nationale des François, d'y faire coppier des tableaux du Dominiquain, représentans des sujets de sainte Cécile. Je les feray commencer incessamment par les s⁰ˢ Cornical et du Lin.

5 juin 1703.

Le mardy 29 may, la fille du signor Carlo Maratti, peintre, allant à la messe accompagnée de sa mère, fut arrêtée à la porte de l'église des Trinitaires de Montecavallo par un des fils du prince C.... escorté de six bandits, à dessein de l'enlever. Ils la saisirent avec beaucoup de violence ; mais cette fille, par une force et un courage extraordinaire, les terrassa, la mère étant occupée par un des bandits qui lui tenoit une carabine contre la gorge, dont il luy donna plusieurs coups de la crosse. Le prince voyant une résistance héroïque et surnaturelle de la part de la fille, son amour passionné changea subitement en fureur. Voyant qu'il ne pouvoit exécuter son entreprise, il tira son épée à dessein de tuer cette héroïne ; mais elle le colta et le prit par la cravate, le serrant et pressant si fortement, que, ne la pouvant pointer, il la frappa de deux coups d'estramasson à la teste, dont l'un, porté au front, luy offensa l'os, dont on a tiré le morceau depuis quatre jours. Ce prince et ses complices, voyant que plusieurs personnes s'assembloyent,

montèrent promptement dans un carosse léger, attelé de six chevaux, dans lequel le prince estoit venu, espérant s'en servir pour cet enlèvement. On publie qu'il s'est retiré à Naples. Le sr Carlo Maratti alla au pape porter sa pleinte contre ce prince, qui ordonna à plusieurs cuirassiers de sa garde de courir sus. Mais, ayant anticipé sa fuitte de quelques heures, il n'a peu estre arresté. Le Saint-Père, qui a des considérations extraordinaires pour le sr Carlo Maratti, et en veue de la justice, fait faire touttes les poursuites nécessaires... Cette fille parle quatre sortes de langues parfaitement, auxquelles elle joint l'étude de la latine et de la grecque. Elle est assez jolie et bien faite, mais un peu boiteuse.

27 juin 1703.

Je vous prie de me pardonner de ce que je me trouve indispensablement obligé de vous prier, si vous avez intention d'envoyer des pensionnaires en l'Académie, de n'accorder cette grâce qu'à des sujets dignes d'en profiter, qui ayent de l'amour pour l'étude, et plus de soumission pour les conseils que je suis obligé de leur donner que ceux qui y sont présentement. Le nommé Cornical, peintre, m'a particulièrement causé de grandes agitations, n'ayant nulle docilité ny defférence pour les avis que je luy ay donné. Il s'est comporté indiscrètement dans les lieux où il a esté admis pour travailler, nonobstant mes avertissements. Il a, depuis peu, lavé et effacé en plusieurs endroits le tableau peint à fresque

par le Dominiquain qu'il coppie en l'église de S. Louis, dont j'ay receu de fascheuses plaintes... Je seray obligé de les faire travailler d'invention, ne s'occupans qu'avec dégoust et violence s'ils n'ont de rares originaux, disans que leurs maistres les ont avertis, partans de France, de ne point s'occuper à coppier[1].

<div style="text-align: right;">27 novembre 1703.</div>

J'espère, Monsieur, que vous voudrez bien m'ordonner ce que vous souhaittez que je délivre à M. Hardouin chaque année pour la dépense de ses vêtements et autres choses qui lui sont nécessaires. M. Couslou m'a mandé de votre part que vous consentiez que je luy délivrasse par an jusqu'à la somme de 1,000 livres, sans m'expliquer si c'est outre les 500 livres qu'il reçoit de l'Académie pour sa nourriture et pension. Je m'employe à combattre les mauvais conseils que plusieurs personnes luy inspirent et qui sont fort opposés à vos intentions[2]... Les s[rs] Antoine et du Lin ne sont pas encore partis de

---

1. Cette lettre donna lieu à une réponse courroucée de Mansard, menaçant de chasser honteusement de Rome les élèves récalcitrants. Du reste, Cornical eut bientôt son congé : il quitta l'Académie le mois suivant, ainsi qu'Antoine; tous deux furent remplacés par Cassinat et Jules-Michel Hardouin, architecte, neveu du surintendant.

2. Mansard répond qu'il suffit de payer 300 livres à son neveu, outre la pension, et que, s'il n'est pas docile, il le fera expulser pour ne plus s'occuper de lui.

Rome pour aller en France; ils partiront à la fin de cette sepmaine. Mgr le cardinal de Janson les présenta hier au pape après le consistoire; ils baisèrent les pieds de Sa Sainteté.

8 avril 1704.

J'ay eu avis par M. Couston que vous avez eu la bonté de me nommer pour succéder aux emplois de deffunt M. Blanchard, que j'occupois avant celuy de Rome[1]. C'est, Monsieur, une continuation de l'estime dont vous m'avez donné de sensibles marques, quoique j'en sois indigne. Je reçois cette grâce avec autant plus de considération, qu'elle me procurera l'honneur et l'avantage d'estre près de votre personne, pour vous y donner des marques de mon dévouement.

2 décembre 1704.

Il y a deux jours que M. Poerson est arrivé à Rome avec M. vostre neveu[2], en bonne santé, seulement fatigués du voyage. Nous avons commencé à travailler à l'état des choses qui appartiennent au Roy en l'Académie; nous aurons l'honneur de vous l'envoyer au pre-

1. Blanchard (Gabriel), était peintre ordinaire du roi, garde du cabinet de S. M., professeur à l'Académie de peinture.
2. Poerson, successeur de Houasse, arrivait à Rome avec un second neveu de Mansard, l'abbé Hardouin, qui venait y étudier.

mier ordinaire. Je partiray de Rome aussy tost que le temps sera un peu plus favorable qu'il n'est, et que les armateurs anglois qui infestent les costes de l'Italie auront un peu calmé leur fureur contre les François passagers sur cette mer... Je tascheray de me rendre digne, Monsieur, de la dernière grâce que vous m'avez accordé, en me rétablissant dans les avantages que j'avois cydevant à Paris. Monsieur votre neveu, l'architecte, se rend de plus en plus en plus digne de mériter votre affection par sa conduitte et assiduité à l'étude[1].

1. Hardouin s'occupait à dessiner chez le garde du bureau des architectes de la fabrique de Saint-Pierre. (Lettre du 15 juillet précédent.)

## IV. LETTRES DE POERSON.

9 décembre 1704.

M. Houasse vous envoyant un état de ce qu'il m'a remis entre les mains, il est bon, je crois, que je vous informe plus particulièrement de la pluspart des choses qui sont mises en termes généraux ; et je suis persuadé que, si vous voullez bien montrer ma lettre à mondit s^r Houasse, qu'il est trop honneste homme et a trop de religion pour disconvenir des vérités que je vais vous escrire.

Premièrement, à l'esgard des tableaux du petit Chigi, qui estoient enquaissé depuis quatorze ans, à ce que l'on m'a dit, ils sont la plus part escaillé, moisy, en très mauvais estat : je les ai faits desrouler et tendre dans une gallerie, pour tascher de les raccommoder ; et d'ailleurs c'est un bel ornement, qui nous sera utile, attendu que, l'entrée du Vatican estant défendue, c'est toujours une grande consolation de voir de belles coppies dont le trait est pris sur les originaux, et qui sont les seulles qui soyent en Europe de cette grandeur et de cette fidélité.

La *Dispute du Saint-Sacrement*, d'après Raphaël, est aussi dans un pitoyable estat : j'ay pris la mesme pré-

caution, ainsi que du *Couronnement de Charlemagne*, que j'ay mis dans un grand sallon, où il commance desjà d'attirer des curieux... A l'esgard des meubles, je ne puis assez me rescrier, sans touttesfois blasmer M. Houasse, lequel n'a jamais ozé faire de dépence, et au contraire a usé pour cent pistoles de son linge, malgré le soin que madame son espouse prenoit à raccommoder sans cesse... Cela ne m'a pas estonné quand on m'a dit que l'on n'avoit rien acheté depuis trente années[1]. Ce qui est fâcheux pour moy, c'est d'estre dans la malheureuse nécessité de remontrer tous ces besoings dans un tems difficile. Après cela, j'auray pourtant l'honneur de vous dire qu'il ne se dépence peut-estre pas d'argent chez le Roy qui fasse plus d'honneur à Mgr le surintendant et à la nation que cette Académie... En vérité, si vous voyez de près combien une si médiocre despence fait d'esclat, non seullement parmi les Italiens, mais encore parmy touttes les nations différentes qui se trouvent icy, vous en seriez vous-mesme surpris.

14 mai 1705.

Les s<sup>rs</sup> Cassinat, Blanchart[2], Villeneuve et Nattier[3].

1. A l'arrivée de Poerson, Houasse manquait même complétement d'argent depuis deux mois. (Lettre du 2 décembre.)
2. Fils de Gabriel Blanchard, que Houasse était allé remplacer à Paris.
3. Sans doute Jean-Baptiste Nattier, né en 1678; car Jean-

ayant un vray désir de proffiter des grâces que vostre bonté leur accorde pour leur avancement, ont fait entre eux une somme pour apprendre la perspective du mesme maistre qui montre les élements d'Euclide à M. Hardouin. D'ailleurs ils dessinent d'après l'antique, et j'espère, dès que le Saint-Père sera retourné à Monte-Cavalo, d'obtenir la permission de les faire rentrer au Vatican : j'en ai desja parole des personnes de qui cela despend : je les ai ménagés assez heureusement, malgré les résolutions prises au contraire.

1ᵉʳ juin 1705.

Nous aprismes vendredy, 28 may, la triste nouvelle de la levée du siége de Barcelone. Il est impossible de vous exprimer la confusion où ce terrible accident nous a mis. L'on n'oseroit quasi se montrer: les Allemans, les Anglois et presque tous les Ittaliens en tesmoygnent une joye insultante, à laquelle l'on ne peut résister, et ces grands raisonneurs concluent de ce fascheux événement la perte totale de la monarchie d'Espagne, tout au moins. Pour moy, je vous dirai franchement que je suis plus désolé que qui que ce soit ; car, outre ce que je sens des malheurs publics, je suis sans argent depuis la fin de janvier, et cela avec des loyers à payer, un procès cri-

---

Marc, son frère cadet, plus célèbre que lui, refusa d'aller à Rome. Cf. *Mémoires inédits*, etc., t. II, p. 351.

minel à soutenir[1], et à fournir aux autres besoings de l'Académie, qui ne sont pas petits, et tout cela dans un païs où, à la vérité, je reçois beaucoup d'honneurs et de compliments, avec lesquels je ne payerois pas le pain qui se mange en un jour à l'Académie. Jugez de là, Monsieur, de la triste situation où je me trouve, et combien les choses sont différentes des idées que nous nous estions formé.

*6 décembre 1706.*

L'on nous assure que la paix du roy de Suède est faite et que le roy Stanislas reste tranquile possesseur de la Pologne. Au contraire, le roy Auguste s'en retourne en Saxe avec une pension, que luy fera la république, et le tiltre de roy. Les troupes du roy de Suède hiverneront en Saxe. Le pape, qui a dit cette nouvelle comme très vraye, n'en est pas fort content, à ce que l'on dit. Le bruit court icy que l'on traite fort sérieusement la paix en Hollande, et plusieurs espèrent que nous l'aurons avant l'ouverture de la campagne. Dieu le veuille, car toute l'Europe en a grand besoin. L'on ne peut trouver icy de l'argent pour France; ils la croyent ruynée, et les

---

1. A la suite d'une affaire où il y avait eu mort d'homme et où se trouvaient gravement compromis deux élèves de l'Académie, Paul et Hardouin, le premier avait été emprisonné, et le second obligé de revenir en France. Poerson sollicita en leur faveur la clémence du pape et du roi. (Lettres du 5 janvier 1705 et 6 avril 1706.)

usuriers sont, je crois, pire qu'à Paris. Le pape vient d'ouvrir un jubilé pour demander la paix au ciel : il doit durer quinze jours. Nous avons senti icy quelques secousses de tremblement de terre; mais ce n'a esté presque rien auprès des désordres qu'il a causés en d'autres lieux, particullièrement à Sulmone, où il est péri plus de 1800 personnes et où la ville a esté presque toutte renversée.

5 juillet 1707.

Les Allemans disent qu'après l'expédition du royaume de Naples ils viendront nous rendre visite. Pour prévenir ce malheur, le pape lève des trouppes, outre les millices des environs d'icy, qu'il a fait venir. L'on a murré touttes les portes, à l'exception de trois; l'on a mis plusieurs corps de gardes dans les rues; enfin il semble que l'on se réveille après un long assoupissement. Cependant quelques princes ont renvoyé les gens armés qu'ils avoient chez eux, et particulièrement Son Em. M. le cardinal de la Trémouille. Nous sommes aussy retourné à nostre palais. Car, lorsque les Allemans passèrent icy près, ils tentèrent d'entrer dans la ville, contre leurs parolles, et la canaille, qui est très nombreuse, n'atendoit que ce moment pour saccager Rome. L'on ne laissa entrer que les officiers avec leur suitte; ce qui ne laissa pas que de causer de l'effroy, par la disposition où se trouvoit le peuple à quelques affreux désordres. Tous les palais ont esté gardés par des gens armés pen-

dant dix à onze jours. Madame Poerson, qui est fort dans l'estime de la reine de Pologne, eut un petit appartement dans le couvent qui se trouve dans son palais, et cette reine avoit, outre son monde, une garde que le pape luy avoit donnée, de 200 hommes. Nous avions quitté l'Accadémie par les conseils de Son Em. et de M. de Polignac, ce palais estant trop difficile à garder; de sorte que nous estions retirés chez sadite Em., où il y avoit beaucoup de monde armé, et j'avois fait porter ce qui se pouvoit en lieu de sureté. Dans tous ces troubles, j'estois sans argent et persécuté de mes créanciers. Heureusement une personne de qualité, qui me fait l'honneur de m'aimer, partagea son argent avec moy, lequel m'a bien servy jusqu'à ce jour. Mais je vais retomber dans le mesme embarras si vous ne me secourez promtement.

23 juillet 1707.

Je me donne l'honneur de vous escrire pour vous exposer, avec tout le respect imaginable, quelque pensée que j'ay, en esgard au service du Roy, pour lequel vous prenez, Monseigneur, tant d'interest. J'auray donc, s'il vous plait, l'honneur de vous dire que les affaires sont, à ce que l'on dit, si embrouillées en cette Cour toutte allemande, que je crois (autant que Monseigneur le jugera à propos) que Sa Majesté pourroit s'épargner la dépence de cette Académie, qui, quelque zèle et quelques soins que vostre bonté preine, ne peut répondre aux idées que

l'on a eues de former d'habilles gens et d'en tirer de belles copies, tant d'architecture que de peinture et de sculpture.

Premièrement, Monseigneur, pour l'architecture, excepté le Panthéon ou Rotonde, le Colysée et quelques colonnes, il ne nous reste rien de considérable de l'antiquité pour instruire les estudians; et parmy les modernes, la grande église de Saint-Pierre et peu d'autres peuvent fournir à nos voyageurs prévenus de quoy se reserier. Ainsy, Monseigneur, je suis persuadé, comme je l'ai dit mille fois à M. Hardouin, qui a le bonheur d'estre auprès de vous, que les excelants et admirables ouvrages dont vous avez orné la France sont des moyens plus sûrs pour faire de bons architectes que tout ce que l'on voit dans Rome. A l'esgard de la peinture, les lieux où sont les belles choses qui ont acquis tant de réputation à cette ville sont quasi tout ruinés, et de plus fermés aux estudians, de manière qu'il y a peu de fruit à en espérer et beaucoup à craindre de l'oisiveté que les jeunes gens contractent aisément en ce païs. Et quant à la sculpture, ce qui est moderne donne assez généralement dans un goust faux et bizarre; pour les antiques, ayant les figures moulées en France, il n'est pas absolument nécessaire de venir icy. La preuve est que, depuis que je suis à Rome, je n'ai veu ni Italiens ni aucun estranger copier les marbres : l'on se contente de dessiner ou modeler d'après les plastres, dans lesquels l'on trouve plus de facilités...

Toutes ces considérations, Monseigneur, me forcent,

malgré l'honneur et le plaisir que j'ay d'estre icy sous vostre protection, de prendre la liberté de vous remontrer très respectueusement que le Roy pourroit esviter cette dépence, dans ces conjonctures où les Allemans disent qu'ils veulent establir leurs droits en ce païs; et je crois qu'il suffiroit d'avoir un magazin et un gardien pour les caisses. Cela cousteroit peu sous la protection du ministre ou d'un cardinal affectioné, supposé qu'il cessât d'y avoir un ministre, en attendant qu'une heureuse paix fournisse une occasion de les faire passer en France[1].

21 juin 1708.

Vous me commandez de vous dire ce que je sçai de l'établissement de l'Académie et ce que je crois que l'on pourrait faire pour la rétablir dans son ancien lustre, selon l'intention du Roy et la vôtre[2]. Pour vous obéir, Monseigneur, j'aurai l'honneur de vous dire premièrement que j'ai ouï dire à feu M. de Colbert que, l'intention de Sa Majesté étant de se procurer dans toutes les sciences et les arts les plus habilles gens du monde, il

---

1. Hardouin Mansard mourut quelque temps après, et la singulière proposition de Poerson paraît être demeurée sans réponse; lui-même changea bientôt d'idée, comme on le verra.

2. Le duc d'Antin, nommé directeur général des Bâtiments, avait mandé à Poerson, le 17 juin, de l'informer exactement de l'état de l'Académie.

avait résolu l'établissement d'une Académie de peinture, sculpture et architecture dans la ville de Rome, où les fameux ouvrages de Michel-Ange, de Raphaël, des Caraches, du Dominiquain et de plusieurs autres pouvoient estre d'une grande utilité pour l'avancement de la jeunesse... Sa Majesté eut donc la bonté d'establir cette Académie, avec un directeur, qui devoit être un peintre, ancien officier de son Académie de Paris, pour y diriger la jeunesse, qui assurément, Monseigneur, a plus de besoin d'être soigneusement dirigée en ce païs qu'ailleurs. Ce directeur devoit être non-seulement reconnu pour bon peintre praticien, mais sachant bien encore la théorie... Le Roy a donc réglé que ce seroit toujours un peintre, parce que le dessin est la base et le fondement de la sculpture et de l'architecture, et l'on a toujours veu les bons peintres modeler aisément, de bon goust, et la plus part excelants architectes. Sa Majesté, désirant que ce directeur fust un homme qui pust faire quelque figure parmi les étrangers, a réglé sa pension à 100 écus par mois, outre sa nourriture; chaque pensionnaire, 500 livres; le modelle, 283 livres ou environ; le suisse et deux valets, 638 livres ou environ: touttes lesquelles choses sont spécifiées dans les registres de la surintendance et dans les comptes. De plus, Monseigneur, lorsque les pensionnaires ont l'honneur de travailler pour le Roy, on leur fournit toiles, couleurs, et autres choses nécessaires aux sculpteurs, marbres, outils, enfin tout ce qui convient à leur travail; à présent qu'ils n'ont point cet honneur, on leur donne seule-

ment du papier et du crayon pour dessiner pour eux. Il y avoit, outre cela, un maitre de mathématiques et un d'anatomie, qui avoient chacun 500 livres; mais je ne sçai pour quelle raison cela a esté négligé depuis plusieurs années, aussi bien que les travaux pour le Roy, ce qui a bien fait déchoir ce glorieux et utile établissement. Pour y remédier et lui rendre son ancienne splendeur, je crois qu'il est bon d'être délicat sur le choix d'un directeur... Lorsqu'un des plus grands ministres que la France ait eu fut chargé de la direction des Bâtiments, il crut que, pour le bien du service du Roy, il estoit bon d'envoyer un homme sçavant dans les belles-lettres et qui avoit toujours eu une grande inclination pour la peinture. Pour cet effet, il choisit le sieur de la Tuillière, qu'il connoissoit depuis longtemps, l'envoya à Rome, où tout son grec et son latin ne put donner aux jeunes élèves aucune estime pour ses prétendues connoissances dans nos arts; et les Italiens, attentifs aux démarches des ultramontins, eurent plaisir de ce choix, qui leur fournit matière à s'égayer. Enfin le pauvre La Tuillière, suivant le penchant de son bel esprit et de ses belles-lettres, se mesla d'affaires qui ne plurent pas à Sa Majesté, laquelle lui fit donner ordre de sortir de l'Académie. Peu de tems après, il mourut à Rome, dans la Longare. Ce choix fut cause du dérangement de l'Académie : les pensionnaires ne firent point de progrès sous un tel homme; les élèves faisoient des études chacun à leur mode; n'ayant point de guide, ils prirent de fausses routes; l'on commença à se ralentir, l'on retran-

cha les maitres d'anatomie et de mathématiques; les pensionnaires sont devenus en petit nombre; encore la pluspart entrent par faveur et sans beaucoup de choix... Il seroit nécessaire de rétablir les maitres d'anatomie et de mathématiques. Il me paroit aussi, Monseigneur, qu'il seroit bon qu'ils travaillassent pour le Roy, à l'exception du jeudy, festes et dimanches (qui sont en bon nombre en ce païs), parce qu'il est constant que non-seulement ils en sont plus appliqués, mais encore la pluspart des plus belles tentures qui se font en France viennent d'après des copies que nous avons faites icy; ce qui a enrichy la France sans coûter beaucoup au Roy...

Quant à l'état présent de l'Académie, il n'y a, Monseigneur, que quatre pensionnaires, en comptant le sieur abbé Hardouin, qui ne dessine ni ne peint, et qui, outre la pension ordinaire, touche 500 livres chaque année. Cet abbé est neveu de feu M. Mansart. Les autres sont deux peintres et un sculpteur[1], lequel s'est mis depuis un an à dessiner de l'architecture. Il y a trois mois qu'il concourut parmi les jeunes écoliers de l'Académie de Saint-Luc et emporta le premier prix. Quant au dehors, je continuerai, s'il vous plait, d'avoir l'honneur de

1. Blanchard, Nattier et Villeneuve. Ces trois artistes, qui ne travaillaient plus, reçurent leur congé au commencement de l'année suivante. Ainsi l'Académie, qui se trouvait pour ainsi dire sans pensionnaires depuis un certain temps, n'en eut plus un seul, en réalité, du mois d'avril au mois d'octobre 1709. On alléguait à Poerson qu'on ne trouvait pas de jeunes gens assez habiles pour être envoyés à Rome.

vous dire que le peu d'éducation de quelques pensionnaires, qui sans aucun égard ont gâté, à ce que l'on dit, des ouvrages de Raphaël et autres, a obligé le pape à faire fermer le Vatican ; les princes et cardinaux ont fait, à son exemple, la même chose de leurs palais... Je crois et suis persuadé que, si le bon Dieu bénit les armes de notre grand monarque, ainsi que je l'espère, et que Philippe V soit maître de l'Espagne, je suis seur que nous serons receus à bras ouverts dans tous les palais ; car j'ai remarqué que les difficultés sont devenues insurmontables depuis les disgrâces de Barcelone et Turin. Gagnons quelques batailles, prenons quelques villes de considération : l'on viendra au-devant de nous, et nous serons, pour ainsi dire, les maîtres de tous les palais [1].

23 mars 1709.

M. l'ambassadeur d'Espagne a fait partir presque tous ses équipages et se dispose à les suivre dans peu de

1. Le duc d'Antin répondit à cette lettre en ordonnant à Poerson de rétablir seulement le maître de mathématiques, de faire travailler les pensionnaires pour le roi, de renvoyer l'abbé Hardouin, et de redoubler d'activité. Il écrivit en même temps à l'abbé de Polignac, qui avait beaucoup de crédit à Rome, pour le prier de protéger et de surveiller l'Académie, « exposée, dit-il, à d'étranges accidents faute d'argent, et en mauvais état. » L'abbé de Polignac (plus tard cardinal), qui voyait avec peine la décadence de cette institution et qui estimait Poerson,

tems. M. le cardinal Deljudice se prépare à faire la même chose, et l'on croit que Son Éminence M. le cardinal de la Trémoille s'en ira aussi. Ce qui est de certain est que, depuis douze jours, cette Éminence ne va point chez le pape ni aux fonctions publiques, et que, lorsqu'on lui parle de son départ, elle n'asseure ni le pour ni le contre. Si nos ministres s'en retournoient, Monseigneur, je crois qu'il seroit difficile que l'Académie pust subsister à Rome : nous n'y sommes pas assez bien voulus pour n'y être pas exposés à des avanies, dont nous aurions peut-être peine à nous tirer avec honneur. D'ailleurs les Allemands se flattent de venir à Rome l'hiver prochain, et ils n'ont cessé de se plaindre de ce qu'on ne leur avoit pas tenu la parolle qu'on leur avoit donné de les enrichir du butin de cette ville[1].

On attend le roy de Danemark mardi prochain. La pluspart des dames romaines apprennent à danser, parce qu'on dit que l'unique et plus grand plaisir de ce prince est le bal.

25 mai 1709.

Le pape, Monseigneur, donne aux peintres et architectes de quelque distinction des croix de chevaliers ; ce

s'acquitta de la tâche avec empressement. (Lettres des 17 juin, 28 juillet et 21 août 1708.)

1. Les lettres de Poerson, à cette époque, ne sont remplies que de nouvelles et de détails de toute espèce sur les troubles de l'Europe, dont le contre-coup se faisait vivement sentir à

qui marque l'estime que le prince fait des vertueux, quelque naissance qu'ils aient. J'ai l'honneur d'appartenir, sous vos ordres, au plus grand prince du monde, qui se plait à faire du bien et donner de l'honneur à ceux qui ont la gloire de le servir : ne pourrois-je point, Monseigneur, espérer une croix de Saint-Michel? J'ai cet avantage qu'un André Poerson, mon ayeul, avocat au bailliage de Metz, fut anobli. J'en ai la lettre en bonne forme, qui est en 1588, par Charles, évesque de Metz et prince du saint Empire; et ceux qui ont eu cet honneur ont esté receus en France et reconnus avec des lettres de confirmation de notre grand monarque. Depuis, nous avons vécu noblement : mon père, après avoir dans sa jeunesse porté les armes pour le service du Roy, se trouvant sans biens, fut chez M. Vouet, pour lors premier peintre du Roy, où il fit tant de progrès dans cette noble profession, qu'il est mort, quoique jeune, l'un des quatre recteurs de l'Académie royale. Ce que j'ai l'honneur de vous exposer, Monseigneur, est sceu et connu de beaucoup de monde, et M. Mansart avait demeuré chez mon père pour apprendre l'art du dessein. Pour moy, il y a trente-huit ans qu'ayant eu un prix à l'Académie royale, j'eus le bonheur de venir à Rome, élève et pensionnaire du Roy, et depuis mon retour en France j'ai toujours eu l'honneur d'être employé pour le

---

Rome. Le directeur de l'Académie de France n'avait plus autre chose à faire que le métier de correspondant politique; et encore les courriers arrivaient-ils assez rarement à destination.

service de S. M.; et quoique j'aye gagné assez d'argent, je n'ay jamais eu l'art d'en amasser. J'ai soutenu l'Académie dans des tems difficiles et malheureux, sans que personne s'en soit aperceu; j'ai eu des inquiétudes et des peines extraordinaires, ayant esté souvent sans argent du Roy, comme il est aisé de le justifier par les comptes qui sont entre vos mains [1]...

12 octobre 1709.

Il est arrivé icy, Monseigneur, les nommés Besnier, Boursault [2], Vernansal [3] et Goupil... Je leur donnai des chambres, et je les fais manger avec moy, ce qu'aucun de mes prédécesseurs n'a pratiqué avant moy; mais, comme je suis persuadé que la jeunesse a besoin d'être veillée de près et que les conversations de table peuvent être bonnes et souvent très mauvaises, je me réduis à cela dans le dessein de contribuer à leur avancement de toutes manières.

J'aurai, s'il vous plait, l'honneur de vous dire que le sieur Edelink [4] me paroist d'assez bonnes mœurs et

1. Après de longues instances, Poerson fut fait chevalier, non pas de Saint-Michel, mais de Saint-Lazare. (11 mars 1711.)
2. Jacques Bousseau, statuaire, qui travailla longtemps en Espagne.
3. Guy-Louis Vernansal, fils d'un peintre du roi, titre qu'il eut lui-même plus tard.
4. Nicolas Edelinck, fils du célèbre Gérard, et né en 1681, était entré depuis huit jours à l'Académie.

montre grand désir de devenir habile homme. Comme c'est la partie du dessein qui lui manque le plus, je crois qu'il le faut laisser dessiner quelque tems d'après l'antique et quelques bons tableaux; après quoi, si vous le jugez bien à propos, l'on choisira quelques beaux morceaux de dévotion pour le faire graver.

9 novembre 1709.

Le sieur Besnier, destiné à l'architecture, me paroît avoir eu une bonne éducation. Il dessine assez bien des figures, aime la lecture, et a un peu de cette mélancolie qui ne convient pas mal aux sciences. Le sieur Vernansal a du feu, qu'il faut régler; il aime le travail et me donne d'assez bonnes espérances. Le sieur Bousseau, sculpteur, n'a point encore modellé; mais il dessine, ce qu'il n'avoit quasi jamais fait : il s'applique, et me paroît d'un esprit assez doux. Le sieur Goupil me semble d'un génie un peu tardif et lent... Le sieur Edelink, graveur, qui a eu la disgrâce d'être longtems en Allemagne, qui est une mauvaise école pour les sciences, et deux ans à Venise, où les mœurs sont fort corrompues, me paroît, malgré tout cela, d'un assez bon naturel, et s'applique au dessein, dont il a un extrême besoin; par ce moyen, il sçaura conduire son burin, qu'il auroit étudié inutilement sans ce secours.

8 mars 1710.

Les Romains ont fait des divertissemens fort extraordinaires ce carnaval, malgré le peu de tems qu'ils ont eu pour s'y préparer; tant il est vrai que cette nation aime les spectacles et les plaisirs. Entre autres choses, ils ont représenté dans une comédie un vieux prince malade, vêtu de blanc, qui faisoit faire une consulte de médecins. Le résultat estoit de se servir d'un médecin allemand; à quoi le bon prince répondit qu'il ne pouvoit s'en servir, attendu qu'il en avoit voulu essayer et qu'ils lui avoient tiré tout son meilleur sang, et que, pour peu qu'ils continuassent, il ne luy resteroit rien dans les veines[1]. L'on dit que quelqu'uns des acteurs ont esté mis en prison; mais il est bien difficile d'empêcher ces génies hardis et très satiriques de mordre sans respect les personnes du plus haut rang.

8 novembre 1710.

Les srs Vernansal et Goupil peignent leurs grands tableaux de Saint-Grégoire, et ont eu l'honneur d'y estre visités du cardinal Dada, milanois, grand amateur des sciences, qui, à ce que l'on croit, pourroit bien estre pape s'il survit celui d'aujourd'huy. Cette Éminence

1. Allusion à la conduite de l'empereur d'Allemagne envers le pape.

donna beaucoup de louange à notre grand monarque au sujet de son attention pour l'accroissement des beaux-arts, malgré la terrible guerre qu'il a à soutenir contre un si grand nombre d'ennemis, et en même tems dit des merveilles des soins et de l'amour que vous avez, Monseigneur, pour la gloire et l'utilité de notre nation. Cette Éminence se plaignit de la négligence où l'on est en ce païs pour la culture des beaux-arts, qui diminuent tous les jours, particulièrement la peinture, qui va s'achever de perdre dans la personne de Carlo Marato, qui est très mal, et qui m'a dit il y a trois jours estre âgé de 88 ans.

20 décembre 1710.

J'avois commencé, Monseigneur, le portrait du prince dom Carlo Albano (neveu du pape). Depuis ce tems là, il a fait un voyage à Urbain, d'où il n'est de retour que depuis quelques semaines. Aussitôt il m'a prié de lui achever, ce que j'ai fait assez heureusement, et le prince, qui aime la peinture et qui a peint passablement, en a paru charmé; en sorte que, quoique dom Horacio Albano (son père) soit d'une économie qui passe pour extrême, il se hazarda de dire qu'il me falloit faire un beau présent. Le jeune prince y avoit déjà pensé; car, ayant ouï dire que madame Poerson vivoit fort retirée et avec beaucoup de dévotion, ce seigneur a demandé au pape un assez gros morceau de la vraie croix avec une belle autantique, et a fait enchâsser ce saint bois dans

une croix d'or garnie d'émeraudes et de diamans, et lui a envoyé de la meilleure grâce du monde. De plus, ces princes souhaittent ardemment que je fasse le portrait du pape[1]. Pour moy, je ne le désire que médiocrement, parce que l'on n'a jamais veu personne en qui l'air du visage change si souvent qu'à ce Saint-Père, ce qui le rend très difficile. Cependant je le feray si on le veut absolument.

30 mai 1711.

Le fameux chevalier Carlo Marato, peintre, âgé de 89 ans, ne soutenant qu'avec peine la dignité de prince de l'Académie de Saint-Luc, ces messieurs qui la composent ont pensé, de concert avec lui, à choisir quelque sujet pour remplir cette place et remédier à plusieurs négligences qui se sont glissées par la caducité de cet illustre vieillard. Leur choix est tombé sur moy, qui n'y pensois assurément pas. Après quoi ces messieurs députèrent deux personnes de la compagnie pour me prier d'accepter cette élection, et furent ensuite au pape pour avoir son agrément. Le Saint-Père, de qui j'ai l'honneur d'être connu, dit quelques parolles à mon avantage, approuva leur choix, et, désirant que le chevalier Marato conservât pendant le peu de temps qu'il lui restoit à vivre le titre de prince, me nomma vice-prince. Je leur avois demandé du tems pour vous en demander, Mon-

1. Clément XI.

seigneur, la permission : mais ils m'ont apporté deux exemples, l'un de M. Le Brun et l'autre de M. Errard, qui estoit icy directeur lorsque l'Académie royalle a esté établie à Rome; ce qui nous fait espérer que vous ne le trouverez pas mauvais, d'autant plus qu'il paroit assez surprenant que MM. les Italiens veulent bien se soumettre à la conduite d'un françois[1].

27 juin 1711.

La nation françoise prépare un catafalque à Saint-Louis pour les obsèques de Mgr le Dauphin. C'est le s[r] Legros, sculpteur, qui est un des députés de la congrégation, que l'on a chargé de l'exécution. Les desseins m'ont esté apportés, et j'en ay dit mon sentiment et leur ay promis de les ayder de ce qui dépendra de moy. Le fameux père Daubanton, jésuite, qui a esté confesseur du roy d'Espagne, fera l'oraison funèbre.

26 septembre 1711.

Nous avons été extraordinairement occupés cette semaine pour le jugement et la distribution des prix de

1. Le duc d'Antin, à cette occasion, augmenta de mille livres les appointements de Poerson, qui depuis fut souvent consulté par le pape sur les affaires des beaux-arts. (23 juin et 11 juillet 1711.) Peu de temps après, il fut aussi reçu dans

l'Académie de Saint-Luc, dans le magnifique palais du Campidoglio. Dimanche, je fis intimer une congrégation de tous ceux qui composent cette compagnie, et à la pluralité des voix le sʳ de Vernansal, élève de l'Académie, eut le premier prix de peinture, avec une distinction très avantageuse, ayant eu toutes les voix à l'exception d'une. Le sʳ Besnier, aussi élève de notre Académie, eut le premier prix de l'architecture tout d'une voix, avec applaudissement; et si le sʳ Bousseau n'avoit pas été si attaché à son *Centaure*, qu'il travaille avec un soin et un amour extraordinaires, il emportoit le premier prix sans aucune difficulté; mais il n'a pas souhaité d'être du concours, n'ayant que son grand morceau en teste [1].

26 mars 1712.

Le sʳ Vernansal, ayant laissé son tableau de Saint-Grégoire pour le retoucher dans quelque tems, fait un petit tableau d'invention, où l'on voit un bon progrès qu'il a fait depuis qu'il est icy. Le sʳ Goupil, quoique d'un génie lent, ne laisse pas de s'avancer et travaille toujours à Saint-Grégoire; il imitte assez fidellement;

l'*Arcadia*, académie de beaux-esprits, dont les membres prenaient chacun un nom de berger; on lui donna celui de Timante. (20 août 1712.) A la mort de Carlo Maratto, en 1713, il fut élu prince à l'unanimité.

1. Vernansal et Besnier reçurent chacun, de la part du roi, une gratification de 200 livres (21 octobre 1711).

sa copie sera bonne. Le sr Bousseau continue sans relâche le *Centaure* de marbre avec succès. Le sr Besnier ne perd point de tems ; il aime l'étude et fait ce qu'il faut pour devenir habile homme. Le sr Edelinck a fait un grand dessein du tableau du Dominiquain, qui est une belle étude.

21 mai 1712.

Vous m'ordonnez de vous mander mon sentiment au sujet du retour des élèves dont le tems finit au mois de septembre prochain. Pour obéir à l'honneur de vos ordres, j'aurai celui de vous dire que je crois très à propos de faire retourner le sr Edelinck, qui a fait assez de progrès dans le dessein, dont il avoit grand besoin : à présent il faut qu'il se mette à graver ; et comme cet art est ignoré en ce païs, il me paroit nécessaire qu'il aille en France, où il y a d'habilles gens et où il aura de l'émulation et de bons préceptes. Je crois qu'il est bon aussi que le sr Besnier, architecte, cherche à mettre en pratique les études qu'il a faites en ce païs. D'ailleurs, la manière de construire les bâtiments à Rome, avec des briques, fort peu de pierres, et sans art de charpente, estant très différente de la nôtre, demande de nouvelles études. Je m'imagine aussi qu'il seroit avantageux au sr Bousseau, sculpteur, de s'en aller : il a dessiné et modelé d'après l'antique, et aura dans peu achevé le *Centaure* de marbre. Cela lui suffit ; il n'est pas extrèmement jeune, il est tems qu'il commence à exercer son

génie. A l'égard des srs Vernansal et Goupil, il seroit nécessaire qu'ils fissent un voyage en Lombardie, pour joindre au bon goût du dessein qui règne icy la connoissance de la couleur. Sur quoi je prends la liberté de très humblement supplier Votre Grandeur de vouloir bien leur accorder quelque gratification pour leur faire faire cette étude...; je suis persuadé qu'un peintre qui n'a pas au moins bien veu les tableaux de Lombardie ne doit pas compter avoir fait un voyage d'Italie complet, et c'est peut-être à quoy l'on peut avoir manqué quelquefois. MM. Corneille, Boulogne l'aîné et plusieurs autres ont eu cet avantage, et en avoient bien profité[1].

8 octobre 1712.

Le fils de deffunt le sr Parousel, qui peignoit des batailles, m'a apporté une lettre de M. de Cotte, par laquelle il me prie de donner, s'il se peut, une petite chambre audit sieur Parousel. Il en reste encore une : si Votre Grandeur trouve bon que je luy donne, je la supplie de m'honorer de ses ordres[2]. Le sr Edelinck, qui depuis

1. Vernansal se rendit à Venise et en Lombardie, avec une subvention de 400 livres. Goupil resta encore une année à Rome. (Lettre du 3 septembre.) Les trois autres revinrent en France au mois d'octobre.

2. Charles Parocel, né en 1688, était venu à Rome dans un état voisin de la pauvreté. Il obtint plus encore que la chambre. Poerson écrivit peu de temps après qu'il était déjà fort

trois ans ne s'estoit pas servi de son burin, a gravé mon portrait en petit dans les derniers jours qu'il a été icy : comme il est destiné pour mettre à la tête d'un livre que l'on me veut dédier, sa petitesse n'est pas avantageuse; cependant il n'a pas laissé d'assez bien réussir. J'espère qu'il aura l'honneur d'en présenter quelques épreuves à Votre Grandeur qui ne lui déplairont pas.

26 novembre 1712.

J'ay fait dessiner, peindre et modeler les nouveaux élèves, qui paroissent avoir bien de l'envie de profiter de l'avantage que Votre Grandeur a bien voulu leur procurer. Le sr Nourrisson[1], sculpteur, non-seulement s'applique avec beaucoup d'amour et de soins, mais il est capable, a bon goût et beaucoup de modestie, qualités essentielles pour parvenir aux plus hauts degrés des sciences. Le sr Giral, peintre, a beaucoup de feu, de la facilité pour peindre; mais il a besoin de devenir correct dans le dessein. Le sr Delassurance, architecte[2], dessine de l'architecture et des figures assez bien : il aime l'étude, il a du cœur et se propose de grands

---

avancé pour son âge et qu'il avait, comme son père, un vrai talent pour les peintures de batailles. Sur ce rapport favorable, d'Antin l'admit au nombre des pensionnaires de l'Académie. (16 juin 1713.)

1. Eusèbe Nourisson, élève de Girardon.
2. Devenu plus tard architecte des Bâtiments du roi.

exemples. Je le ferai modeler et même un peu peindre, les grands architectes ayant réuni les trois sœurs, la peinture, l'architecture et la sculpture : les Michel-Ange, Daniel de Vollere, Bernin, Pietre da Cortone et autres en sont de bons garants... Pour le sʳ de Launay, peintre, il a de l'imagination, et s'estoit commencé à faire une manière qui s'éloignoit un peu du vrai ; mais cette école de Rome sera, je crois, un bon remède à ce petit dérangement de goût, tant pour la couleur que pour le dessein. A l'égard du sʳ Lhuillier, peintre, il se donne véritablement bien de la peine et étudie avec chaleur ; c'est dommage qu'il n'ait pas été sous quelque bon maître avant que de venir.

21 janvier 1715.

J'ai mis, Monseigneur, le sʳ Nourrisson devant le sʳ Raon [1], pour deux raisons : la première parce qu'effectivement il modèle de meilleur goût que l'autre, et [ensuite] qu'estant de beaucoup plus jeune, sans aucune dissipation, mais tout entier à sa profession, il y a tout sujet de croire que, quand il sera parvenu à l'âge de son émule, il sera d'un grand mérite... Quant au sʳ Mallet, j'aurai l'honneur de dire à V. G. que quelques bons desseins à la plume, qu'on a eu l'honneur de lui

1. Jean-Melchior Raon, arrivé avec les précédents, était petit-fils du sculpteur Jean Raon, dont il a été question plus haut.

faire voir, ne sont pas de bons garants qu'un homme devienne un grand peintre. Ce talent est joly; mais il faut des études solides, sérieuses et continues pour la peinture, qu'il ne me paroit pas avoir. Il n'a même jamais peint, et il est déjà convenu avec moi qu'il se sent plus de volonté pour la gravure que pour le reste; et en effet c'est le meilleur parti qu'il puisse prendre.

29 juillet 1713.

Le pape ayant formé le dessein de remplir les niches de Saint-Jean de Latran par douze apôtres de marbre, il commença par en faire exécuter un qui lui coûta 5,000 écus romains, qui font, monnoye de France, 17,741 livres 18 sols; ce qui établit le prix pour tous les autres. Ensuitte ce Saint-Père fit inviter les cardinaux les plus riches à en donner, ce que quelques-uns acceptèrent; et un jésuitte portugais, en qui le roi de Portugal avait beaucoup de confiance, fit si bien que ce prince donna aussi 5,000 écus pour en faire un : ce fut le s$^r$ Legros qui le fit. Tout cela n'avoit encore produit qu'onze figures; il manquoit la dernière... Si S. M. veut faire cette dépense, j'ai ménagé un moyen de la bien faire icy et de lui épargner au moins 200 pistolles. De plus, l'argent ne sortira point de France, et cela sans que les Italiens sçachent rien de ce meilleur marché. Ce moyen seroit de la faire exécuter par le s$^r$ Legros, qui est, de l'aveu des Italiens, le plus habile sculpteur qui soit dans

l'Italie, lequel en a déjà fait deux, l'une pour le roy de Portugal et l'autre pour le cardinal Corsini. De plus, il a eu l'honneur d'être trois ans élève de cette Académie, et, outre la diminution déjà avancée, l'argent pourroit rester à Paris, ledit sr Legros en ayant envoyé d'icy de son gain, qu'il a placé à l'Hôtel-de-ville[1].

23 décembre 1713.

J'ai eu l'honneur d'informer V. G. de la mort du chevalier Marato : j'espère qu'elle trouvera bon que j'aye celui de l'informer de ce qui s'est commencé à faire pour honorer la mémoire de ce grand homme. Sitôt que le pape sçut la perte que Rome venoit de faire, ce Saint-Père me fit écrire un billet par M. le prince Alexandre, son neveu, pour m'exorter à faire rendre à cet illustre deffunt les honneurs pareils à ceux que l'on avait rendus à Raphaël. Je donnai sur-le-champ les ordres nécessaires; et le samedy au soir, tous les peintres, sculpteurs et architectes académiciens se trouvèrent à la maison du deffunt, d'où quatre peintres le portèrent à visage découvert, et revestu de son habit de chevalier de l'ordre du Christ, jusqu'au tiers du chemin de chez lui aux Chartreux, où est son tombeau. Après quoy quatre sculpteurs le portèrent un autre tiers du chemin, puis quatre architectes furent jusqu'auxdits Chartreux,

1. La proposition fut ajournée.

qui vinrent le recevoir à la porte. Dans la marche, huit officiers de l'Académie portoient de gros flambeaux de cire blanche autour du corps; le reste marchoit deux à deux avec de gros cierges allumés, et je fermois la marche au milieu des deux plus anciens officiers. Dimanche matin, toute la compagnie se trouva aux Chartreux, où l'on chanta une grande messe : l'illustre mort estoit couché par terre sur un grand drap mortuaire de velours noir brodé d'or, honneur qui ne s'accorde qu'aux personnes du premier rang... Il y eut à cette fonction un concours de personnes de qualité extraordinaire.

10 avril 1714.

J'ai l'honneur de rendre mille très humbles actions de grâces à V. G. de la confirmation qu'elle a la bonté de me donner de la glorieuse paix que notre grand monarque vient de conclure avec l'Empereur. Permettez-moi s'il vous plaît, Monseigneur, d'en féliciter V. G., puisqu'elle y prend plus d'intérêt que personne, ayant non-seulement une véritable amitié et un sincère attachement pour la personne et la gloire du Roy, mais ayant encore un cœur de père pour les vertueux qui, à l'ombre de son heureuse protection, jouiront des douceurs de la paix [1].

1. « J'espère comme vous, répond d'Antin, que la paix me donnera les moyens de procurer aux vertueux les grâces qu'ils méritent; mais tout ne peut pas se faire en un jour. »

2 octobre 1714.

Le sieur Giraldy, élève pour la peinture, part demain, et je luy ai donné les 200 livres accoutumées. A présent il ne reste plus que sept élèves à l'Académie; et lorsque le sieur Raon, sculpteur, sera parti avec les caisses de S. M., ils ne seront plus que six, qui est le nombre juste que V. G. a très prudemment déterminé.

9 avril 1715.

Le vaisseau de V. G. est parti hier matin de Civita-Vecchia avec un tems que l'on dit si favorable, que j'espère qu'en peu de jours il sera à Marseille[1]. Le sieur Raon, suivant la permission que m'en a donné V. G., s'est embarqué, et aura soin des caisses lorsque l'on débarquera au Hâvre pour les porter à Paris. Le sieur Legros, sculpteur, s'est aussi mis sur le même bâtiment, M. Crozat en ayant très fortement prié le capitaine, qui le débarquera à Marseille, pour ensuitte aller à Paris pour se faire traitter de la pierre.

1. Ce vaisseau, envoyé par d'Antin, remportait des objets d'art, tableaux, statues, vases, études, modèles, etc., accumulés depuis des années dans l'Académie et que le mauvais état des affaires publiques avait empêché de faire venir plus tôt. De Marseille, on les fit passer au Hâvre par le canal et l'Océan; du Hâvre, on les amena au port de Marly, d'où le duc d'Antin

25 juin 1715.

M. le comte de Quélus, colonel de dragons, qui a beaucoup d'esprit et d'inclination pour les sciences, a pris tant d'amour pour la peinture, qu'il vient tous les jours à cinq heures du matin dessiner à l'Académie d'après le modèle. Ce bon exemple est suivi par M. Hénin et quelques autres cavaliers françois, qui nous font honneur à Rome. Je vois leurs desseins et les anime du mieux qu'il m'est possible.

23 juillet 1715.

Le pape ayant donné au sieur Camille Ruscone la figure de saint Jacques, la seule qui restoit à faire à Saint-Jean de Latran, il en a fait deux modèles, sur les-

écrivait à Poerson, le 8 août suivant : « Nos caisses ont été déballées depuis plusieurs jours, et ont été si bien conditionnées, qu'il ne s'est pas trouvé un seul fétu de cassé, et vous êtes bien louable de tous les soins que vous avez pris pour cela. Le Roy en fait son amusement depuis qu'elles sont arrivées, et a placé dans son jardin de Marly les deux *Faunes*, *Méléagre*, *Énée* et le *Centaure*; ces trois premiers sont ce que j'ai veu de plus beau. » Cet envoi comprenait encore le *Tibre*, *Plotine*, *Véturie*, le *Nil*, *Jules César*, statues reproduites d'après l'antique; *Arria et Pætus*, *Atlas*, une *Sœur de Phaéton*, statues, par des pensionnaires; *Apollon*, *Bacchus*, statues antiques : le *Martyre de saint André*, tableau copié à Saint-Grégoire, etc.

quels l'on dit merveille, et l'argent que fournit Mgr Achinto, de Milan, pour cette dépense, est déposé icy. Le même signor Camille Ruscone, qui est à présent dans une si grande réputation, a fait marché d'un fameux mosolée que l'on doit faire dans l'église de Saint-Pierre pour la mémoire du pape Grégoire XIII, de la maison Ludovicio. Il est mort depuis peu un bon sculpteur qui se nommait Angelo Rossi ; un autre est allé près du prince de Hesse-Cassel, où il a de grands emplois, qui lui sont bien payés ; en sorte qu'il ne reste quasi plus à Rome que le sieur Camille Ruscone, qui triomphe à l'absence de M. Legros.

24 septembre 1715.

Non-seulement tous les François, mais les honnêtes gens de différentes nations qui se trouvent à Rome sont dans la dernière affliction de la mort de notre grand monarque, et le pape tint hier consistoire, dans lequel ce Saint-Père fit, dit-on, un très beau discours à la louange du Roy, qui est regretté et pleuré de tous les gens d'honneur et de véritable piété...

18 février 1716.

Le sieur Lestache, sculpteur[1], qui est un garçon très sage, et le petit Mallet, dessinateur, ayant eu ensemble

1. Arrivé le 1ᵉʳ juin 1715, en place de Nourrisson, et recommandé particulièrement par d'Antin.

quelque parole, malgré toutes mes précautions pour les maintenir dans la paix, retournant à l'Académie vers les sept heures du soir, Mallet l'attaqua dans une rue près Saint-Antoine des Portugais. L'épée de Lestache se rompit à un pied de la garde; le dessinateur, qui est le seul coupable, ne laissa pas de le blesser à la cuisse et de se retirer ensuite à la poste de France, sans ozer, avec raison, revenir à l'Académie, où je ne l'aurois pas receu. Le sculpteur, affoibly de la perte de son sang, fut pansé par le premier chirurgien qui se trouva dans le voisinage, se confessa et fut rapporté à l'Académie. Nous le croyons, grâce au ciel, sans danger. Je rendis compte du fait à M. le cardinal de la Trémoïlle, qui jugea, pour empescher que la cour, desjà informée de l'accident, n'en prit connoissance, qu'il falloit renvoyer Mallet sur-le-champ en France, avec le courrier qui doit partir cette nuit ou demain matin : j'ay suivi son avis, Monseigneur, et j'espère que cela n'aura pas d'autre suitte.

3 mars 1716.

Les obligations infinies que les beaux-arts ont à V. G., et en particulier l'Académie de Rome, qui doit son honneur et sa conservation à l'amour qu'elle a pour les sciences, malgré la dureté des tems et les difficultés de trouver de l'argent[1], ces considérations, Monseigneur,

1. D'Antin se rendait justice à lui-même sous ce rapport, en

m'ont retenu autant qu'il m'a été possible de remontrer à V. G. la nécessité qu'il y auroit de rappeler les élèves à la fin des trois années, parce que, faisant un plus long séjour, ils font des connoissances en ce pays, perdent le goût des études, négligent leurs devoirs, et par ces dérangemens peuvent s'exposer à de funestes accidents. Ainsy, Monseigneur, je supplie très humblement V. G. m'ordonner de les renvoyer, à l'exception du sieur de L'Estache, qui est de très bonnes mœurs, non encore corrompues, et sur lequel je croy que l'on peut compter. Le sieur Delassurance a eu aussy constamment une très bonne conduitte; mais enfin, entraîné par le mauvais exemple, je croy qu'il convient qu'il s'en retourne avec les sieurs Lullier, de Launay et Parossel.

19 mai 1716.

Les sieurs de Lassurance, Parossel et de Launay sont partis pour aller [étudier] à Venise. Le sieur Lullier est resté à Rome pour attendre, dit-il, des lettres de M. son frère; mais il n'est plus sur le compte du Roy. Les nouveaux venus (Bonvilliers, Colin[1], Raymon et Saussard)

écrivant, le 8 septembre 1717 : « Dans le temps où le fonds des Bâtiments est quasi réduit à rien, j'ai sauvé l'Académie de Rome de tous les retranchemens, et j'aime mieux prendre sur les choses les plus nécessaires icy que de diminuer rien de celle où vous estes. »

1. Hyacinthe Collin de Vermont, peintre, né en 1693, mort en 1761.

voyent les principalles églises de Rome et commencent à s'arranger pour étudier tout de bon : ils me promettent des merveilles...

8 décembre 1716.

J'ay, Monseigneur, pris le party de renoncer à la principauté de l'Académie [de Saint-Luc] de Rome. Cela m'occupoit beaucoup et me coûtoit de l'argent; ce qui, avec les dépenses que j'ai faites depuis treize ans que je suis icy, m'oblige par force à me retrancher. D'ailleurs, j'aurai l'honneur de dire à V. G. un fait qui est arrivé il y a peu de semaines. Il vacquoit une chaire d'histoire au collége de la Sapience : plusieurs françois la demandèrent, les Italiens n'étant pas capables d'érudition, ne s'appliquant qu'à la fine politique. Entre les demandans, M. l'abbé Bougel estoit protégé de M. don Charles, neveu du pape, duquel ledit abbé est fort connu pour avoir traduit ses homélies en grec et en hébreu. Cependant le Saint-Père le refusa comme les autres, disant qu'il ne vouloit admettre aucun françois[1]; et, en effet, il fit venir un augustin flamand pour occuper cette place.

16 mars 1717.

M. Legros, sculpteur, dont le cousin, M. de Marcy[2].

1. La cour de Rome était déjà en difficultés avec le gouvernement du régent.
2. Le père de Legros avait épousé la fille du sculpteur Gaspard Marsy. (V. Jal, *Dict.*, p. 761.)

a l'honneur d'être au service de V. G., m'a montré des lettres de M. Crozat par lesquelles il paraît que S. A. R. a conclu le marché du cabinet de feu don Livio Odescalqui, consistant en tableaux, figures de marbre et plusieurs colonnes ; et M. Crozat a chargé M. Legros d'envoyer les mesures de quatre tableaux de Paul Véronèze, que Son A. R. veut faire placer dans un cabinet que M. Hoppenor fait orner, dans le plafond duquel l'on doit mettre ces tableaux. Il lui dit aussi de me prier d'aller avec luy pour reconnoître lesdits tableaux et y apposer des cachets ; mais, quoique mes grandes douleurs [de goutte] soient passées, je ne puis encore sortir de ma chambre, et d'ailleurs j'aurois esté bien aise de recevoir des ordres de V. G. sur ce sujet comme en toutes choses... M. Legros a presque achevé les ouvrages qu'il avoit dans Rome, à deux figures près.

20 juillet 1717.

J'ai l'honneur de recevoir une lettre de la part de V. G., du 25 juin[1]. Pour obéir à ses ordres, j'aurai l'honneur de lui dire que les sieurs Saussard et Raymond ont levé le plan et mesure de l'église de Saint-Pierre et de la

1. Cette lettre contenait ce qui suit : « Une chose dont vous ne me parlez jamais, c'est de vos élèves, dont il y a un siècle que vous ne dites mot ; votre silence me fait craindre que vous n'ayez rien de bon à en dire... Il faut au moins que la dépense qu'ils coûtent au Roy ne soit pas inutile, et vous devez vous

colonnade ; ce qu'ils ont fait avec beaucoup d'attention et de justesse. Les sieurs Bonvilliers et Colin, peintres, font chacun un tableau d'invention pour essayer leur génie... Le sieur Lestache, sculpteur, modèle actuellement le *Gladiateur* antique avec beaucoup de soin ; il ne tiendra pas à lui qu'il ne devienne habile homme, et je puis assurer V. G. que jamais il n'y a eu d'élèves à l'Académie si appliqués, de si bonnes mœurs et si pleins de bonne volonté qu'ils le sont tous cinq.

30 novembre 1717.

Le prince Borghèse ayant fait faire des dessins pour un petit parterre de sa belle maison de Frescati, le sieur Saussard, pour s'exercer, fit quelques dessins. Le prince le sceut, demanda à les voir ; ils lui plurent, et il me fit prier de permettre qu'il pût le mener audit Frescati, qui est loin de Rome comme de Paris à Versailles. Comme ce n'est qu'une promenade et que je croyois qu'il reviendroit le lendemain, je le laissai aller. Mais lorsqu'il fut là, le prince l'engagea à donner ses ordres aux jardiniers pour l'exécution de son dessin, et en mesme tems me fit prier instamment de le laisser quelques jours... M. le cardinal de la Trémoïlle se chargea auprès de V. G.

faire un honneur de nous envoyer de bons sujets. » Le 6 août, d'Antin reprocha encore à Poerson de ne lui parler que du Sacré Collège ; pourtant il lui recommandait lui-même de le tenir au courant des nouvelles politiques.

de ce qu'il pourroit y avoir d'irrégulier dans le petit voyage du sieur Saussard. J'espère que cette petite relation ne déplaira pas à V. G., puisque cela lui fera voir que l'on ne travaille pas sans bruit dans cette Académie, les dessins du sieur Saussard ayant esté préférés à ceux des meilleurs architectes qui soient dans Rome[1].

11 janvier 1718.

Je me confesse très redevable à V. G. de ce qu'elle a bien voulu me marquer que je suis l'homme de France à qui il est le moins dû. C'est, Monseigneur, un effet de la générosité de V. G. et en même tems de sa justice et de la volonté qu'elle a de conserver son Académie dans Rome, puisqu'elle n'ignore pas que je ne suis point (à mon grand regret) en estat de faire aucune avance pour soutenir par moy-même cette maison, qui a failli manquer ces jours derniers, personne ne voulant plus me faire crédit... Je me trouve sans équipage, forcé d'en louer et d'en emprunter, ce qui coûte beaucoup et ne fait pas le même honneur que si V. G. avait la générosité de me procurer les moyens d'en remettre un sur pied[2].

1. « Comme la beauté des jardins est parvenue en France à son dernier période, répond d'Antin, offrez à M. le prince Borghèse tout ce qui dépend de moy si les desseins du sieur Saussard ne lui paroissoient pas assez beaux. »

2. Les lettres de Poerson, à cette époque, ne sont remplies

28 février 1719.

J'aurai, s'il lui plaît, l'honneur de dire à V. G., au sujet des élèves auxquels elle veut bien faire la grâce d'accorder une continuation de séjour à Rome pour les perfectionner, qu'elle leur fera un très grand bien... Le sr de Bouvilliers, dont on ne peut assez louer la sagesse et la bonne conduitte, s'est de tems à autre attaché à modeler des figures de terre et y réussit fort bien[1]. Le sr Colin, qui est aussy très sage et d'une belle éducation, a gagné particulièrement les bonnes grâces de S. E. le cardinal de la Trémouille, qui lui a procuré un avantage que personne n'avoit pu obtenir depuis maintes années : c'est de copier dans la fameuse galerie du prince

que de plaintes sur le vide de sa caisse : mais les finances de l'État étaient loin de s'améliorer, et le surintendant ne lui répondait qu'en l'avertissant de ne plus compter sur des payements aussi réguliers que par le passé. (24 février 1718.) Cependant, l'année suivante, la situation parut un peu moins sombre, et d'Antin fit régler les comptes arriérés : « Si M. Law s'en estoit meslé plus tôt, dit-il, nous aurions évité bien des misères. »

1. Cet artiste ne profita pas des deux ans de prolongation accordés. Tombé dans une mélancolie noire, qui lui faisait voir des assassins partout, excepté chez les Chartreux, où il voulait se retirer, il partit le 17 mai suivant pour la France, et bientôt après sa santé se rétablit. (Lettres des 9 et 23 mai 1719.)

dom Livio, qui est celle que M. Crozat[1] a marchandée lorsqu'il vint à Rome. Le s[r] Raimond, architecte, dessine bien la figure, sans négliger l'architecture et les ornements qui lui conviennent ; c'est encore un très bon sujet. Le s[r] Lestache, sculpteur, a fait un modèle de terre d'invention après en avoir fait plusieurs d'après l'antique, lequel représente *Méléagre*, et a acheté un petit bloc de marbre pour exécuter ce modèle... Le s[r] Saussard, qui est d'un génie vif, a du talent, et lève non-seulement des plans d'église, mais encore dessine les élévations avec goût et facilité[2].

9 mai 1719.

Le s[r] Legros, sculpteur, qui s'estoit fait à Rome beaucoup de réputation, vient de mourir, âgé seulement de 54 ans. Il avoit été taillé de la pierre à Paris ; il estoit naturellement chagrin, et par conséquent malsain. Il laisse, à ce que l'on dit, 14 ou 15 mille écus romains ; aussy a-t-il fait beaucoup d'ouvrages, et d'ailleurs il estoit fort économe. Sa veuve est fille de feu M. Houasse, fort vertueuse et très estimée de tous ceux qui la con-

1. Crozat, marquis de Tugny, magistrat et amateur éclairé, né en 1696.
2. Saussard, Raimond et Colin partirent pour Venise au mois de février 1721, tandis que L'Estache, dont le temps finissait à la même époque, demeura à Rome, logé dans une chambre de l'Académie.

noissent, et encore jeune, n'ayant, je crois, que trente-deux ans.

*30 janvier 1720.*

Le pape a fait mettre sur le pavé de la chapelle des chanoines de Saint-Pierre une grande table de marbre, avec cette simple inscription : *Hic jacent ossa Clementis papæ XI, anno... Orate pro eo.* Sa Sainteté a fait aussi faire un modèle d'une figure équestre représentant l'empereur Charlemagne, qui doit être de marbre et posée au bout d'une colonnade de Saint-Pierre, en face de celle de l'Empereur. Comme je ne puis encore sortir ny marcher librement, je n'ay point veu ce modèle et ne puis rien dire de son mérite. L'on m'a seulement dit que le Saint-Père en avoit paru très content et qu'il en pressoit l'exécution.

*2 avril 1720.*

Le courrier venu, il y a huit jours, à Mgr de Sisteron a apporté l'agréable nouvelle de l'accord dont sont convenus MM. les cardinaux et évèques de France pour l'acceptation de la bulle *Unigenitus*, et nommément Mgr le cardinal de Noailles, ceux de son parti, et ceux même qui jusqu'alors ne s'estoient point déclarés. Cette bonne et importante nouvelle n'a pas laissé d'inquiéter d'abord le Saint-Père sur ce que, à ce que l'on dit, les cardinaux Fabroni et Vallemani, que l'on estime n'estre pas bien intentionnés pour la France, s'imaginoient que cet ac-

commodement ne seroit peut-estre pas à l'avantage de cette cour. Mais, Mgr de Sisteron ayant eu mercredy une audience de trois heures, Sa Sainteté resta si satisfaite, qu'elle assura Mgr de Sisteron qu'elle n'avoit jamais ressenti de joye plus parfaite que celle que luy causoit cette heureuse nouvelle, et lui promit l'indult pour l'archevêché de Cambray[1]; mais depuis, par les mêmes conseils, l'on dit que ce Saint-Père demandoit qu'avant de le donner Mgr de Reims fût reconnu cardinal avec toutes les prérogatives. Sur quoy Mgr de Sisteron, qui est sçavant, parlant admirablement bien, et que le pape écoute avec plaisir, fut assuré par Sa Sainteté d'obtenir le dit indult, et n'attend que cette expédition, qu'il espère avoir aujourd'huy, pour expédier le courrier.

7 septembre 1720.

Dans les lettres que j'ay eu l'honneur d'écrire à V. G. depuis plusieurs mois, je n'ay osé luy parler de notre triste situation dans Rome par rapport à bien des choses, et n'ay eu l'honneur de l'entretenir que des nouvelles courantes du lieu où je suis. Mais à présent que notre crédit est absolument perdu et qu'à peine peut-on trouver cinq écus romains pour cent livres de France, au lieu que l'argent au pair nous produisoit vingt-huit écus et

1. Brigué par Dubois, qui fut sacré le 9 juin suivant.

onze bayoques romains, nous sommes réduits dans une extrémité qui n'a jamais eu d'exemple. Ayez donc, s'il vous plait, Monseigneur, la bonté de remédier à nos maux de la manière que V. G. le trouvera à propos. Pour moy, j'avoue que je ne puis y résister sans secours...[1]. Pour surcroit de chagrin, j'ay ma femme très malade depuis un temps; quoique l'on fasse espérer qu'elle en pourra eschaper, l'on craint beaucoup pour sa veue, peut-être desseichée par des pleurs.

17 décembre 1720.

Mgr le cardinal Gualterio arriva hier soir : j'ay eu l'honneur de le voir après midy et luy ay communiqué l'ordre de V. G. touchant les tableaux de dom Livio. Cette Éminence m'a dit qu'il fallait avoir la licence du pape pour les faire emporter, puis convenir des faits. Les inventaires se contrarient considérablement, ce qui fait douter que cet achat ait un bon succès.

Les srs Dupuis et Gautier sont arrivés il y a trois jours avec des brevets signés de V. G., pour être élèves de l'Académie. Ils en ont apporté un pour un jeune garçon

---

1. Dans une autre de ses lettres, Poerson dit avoir été sur le point de quitter Rome. « Il est constant, répond d'Antin, que je ne vous abandonneray point et que je soutiendray l'Académie dans le même état où je l'ay mis, quoiqu'il m'en puisse coûter... Je vais dès aujourdhuy mettre tout en usage avec M. Law pour vous faire tenir de l'argent. (9 octobre.) »

nommé Desliens, qui estoit à Rome depuis près d'une année. Je leur ai donné à chacun une chambre et ce qui leur est nécessaire.

<div style="text-align: right">14 janvier 1721.</div>

Le marché des tableaux de dom Livio, venant de la reine de Suède, a été enfin signé entre le cardinal Gualterio d'une part et dom Livio Odescalchi de l'autre. Mais l'on ne doit point toucher ni examiner lesdits tableaux que lorsque les lettres de change seront arrivées : pour lors l'on les descendra des places où ils sont attachés, pour reconnaitre si ce sont véritablement ceux qui ont appartenu à cette grande princesse, dont la réputation est si répandue dans toute l'Europe. Il paroit que c'est la seule chose que l'on doit vérifier, le marché estant fait sur ce pied-là. Ainsi, lorsque l'argent sera venu, nous les examinerons avec soin, suivant l'ordre que V. G. m'en donne, et j'auray l'honneur de luy en rendre compte. L'on dit que les bordures, qui sont vieilles et de mauvais goût, resteront au duc de Braciano, et que pour lesdites bordures ce seigneur donne trois tableaux que l'on dit être de Raphaël : s'ils sont de son bon temps, c'est une bonne affaire; mais ne les ayant point veu, je ne dois ni ne puis en parler.

<div style="text-align: right">13 mai 1721.</div>

M. le cardinal de Rohan, qui se dit bien des amis de

V. G., a apporté un grand portrait du Roy d'après M. Rigault, outre le petit d'après la signora Rosalba, que l'on dit plus ressemblant que le premier. Cette Éminence a une grande copie du portrait de S. A. R. Mgr le duc régent, d'après M. Santerres. Elle m'a prié de faire faire des bordures à tous ces portraits, et ayant vu le portrait du feu Roy et celuy de Mgr le dauphin, que j'ai eu l'honneur de peindre, cette Éminence les a trouvés si ressemblants, qu'elle m'en a demandé des copies avec des bordures. Elle m'a fait aussi l'honneur de me demander si, parmi nos élèves, il n'y auroit point quelqu'un capable de bien copier quelques tableaux de grands maitres. Je luy ai répondu qu'en cette science, comme dans toutes les autres, il y avoit des années stériles en bons sujets. En effet, les jeunes gens qui sont arrivés sont peut-être des plus foibles qui soient entrés à l'Académie. Le sʳ Desliens, qui pourra devenir bon architecte suivant les peines qu'il se donne, avoit très peu de commencement. Le sʳ Dupuis a une bonne éducation, et promet une bonne réussite; mais il faut du temps, étant bien jeune encore. Mais le sʳ Gautier a beaucoup à étudier pour se défaire d'un mauvais goust qu'il a apporté...[1].

1. Ces élèves n'avaient même point passé par les épreuves de l'Académie de Paris (29 juillet 1721). L'un d'eux, Desliens, sortait de chez un notaire. On leur adjoignit, pour comble de malheur, le fils du maître d'hôtel du cardinal de Rohan, qui étudiait l'architecture, mais qui n'était pas plus avancé : il s'appelait Laurent de Courlage ou Gourlade. 1ᵉʳ septem-

J'ai receu deux lettres de M. Croizat au sujet des tableaux de dom Livio : mais comme il change souvent de projet et que lesdits tableaux ne sont pas payés, je suis assez embarrassé. Cependant je brûle d'envie de rendre mes très respectueux services à S. A. R. Mgr le duc régent, que j'ay eu l'honneur de servir il y a trente-cinq ans[1], et qui pourroit bien me faire faveur de quelque chose de solide sur la fin de mes jours, à la prière de Votre Grandeur bienfaisante.

9 septembre 1721.

Les tableaux de S. A. R. [acquis de dom Livio Odescalchi] sont encaissés et emballés avec toute la précaution imaginable... Je me suis fait assister du chevalier Lutti, le meilleur peintre de Rome et le plus entendu pour ces sortes d'encaissements, et du signor Domenico, qui est excellent pour raccomoder les tableaux : c'est celui qui a le secret et l'adresse de lever la couleur d'un tableau et le mettre sur une toile neuve d'une manière qui est presque incroyable; mais c'est chose que j'ay veue et dont je ne puis douter. Je n'ai pas négligé d'écouter quelques autres peintres, dans l'ex-

bre.) D'Antin, ayant appris leur faiblesse, adressa des reproches sérieux aux personnes qui les lui avaient présentés, et les fit revenir de Rome au mois de juillet 1723, à l'exception du dernier, pour les remplacer par une meilleure « voiture. »

1. Il lui avait enseigné les principes du dessin pendant près de deux ans. (Lettre du 28 décembre 1723.)

trême envie que j'ai de bien servir S. A. R. et d'obéir aux ordres de V. G.[1].

6 juillet 1723.

Le sr Lestache travaille à deux figures de marbre qui représentent l'une une *Vénus* et l'autre un *Mercure*, qu'il a fort avancé et qui réussissent fort bien, les étudiant avec beaucoup de soins, en sorte qu'il y a lieu d'espérer que le roy de Pologne en sera très content. Elles sont desjà fort approuvées par les connoisseurs de cette ville.

12 octobre 1723.

Les cinq élèves que V. G. a bien voulu gratifier sont arrivés. Les deux sculpteurs (Adam[2] et Bouchardon[3]) arrivèrent le 18 de septembre ; les srs Serisay[4] (architecte)

---

1. Poerson cite comme admirablement réparée par Domenico « la belle *Vierge* de Raphaël d'Urbain, laquelle avait un trou au nez profond de cinq lignes, et quelques autres. (5 août.) » Cette riche galerie, qui se composait de 260 tableaux, partit pour la France peu de temps après, accompagnée du sculpteur de Lestache, chargé d'en avoir soin durant le trajet. (19 août.)

2. Adam aîné (Lambert-Sigisbert), né en 1700, mort en 1759.

3. Edme Bouchardon, sculpteur célèbre, né en 1698, mort en 1762.

4. Appelé ailleurs Derisay. (Deriset dans la nomenclature de M. Baltard.)

de Lobel et Natoire¹ (peintres) arrivèrent le 5 octobre... J'ay de grandes espérances de ce choix, dont je fais d'avance bien des remerciemens à V. G. ².

22 février 1724.

V. G. appréhende que les élèves que M. l'abbé de Tancin a demandé, pour faire des figures à l'escalier de la Trinité du Mont, ne répondent pas pleinement à son envie, et V. G. ne les croit pas encore assez habilles pour faire honneur à son Académie. J'ay esté sur le champ voir M. l'abbé de Tancin : nous avons raisonné ensemble de ces ouvrages, et, quoique notre nation ait beaucoup de jaloux, connaissant les talents des élèves et la foiblesse des sculpteurs italiens, nous espérons que nos jeunes françois se feront honneur s'ils exécutent cet ouvrage... Le sʳ Le Moyne, jeune peintre, qui est receu de l'Académie, est arrivé à Rome ces jours icy, venant de Venise avec M. Berger et M. de Croisil. C'est, je crois, M. Berger qui les deffraye : car l'on dit qu'il est riche et grand amateur des beaux-arts ³.

1. Charles-Joseph Natoire, né en 1700, plus tard directeur de l'Académie de France à Rome.
2. « Si je suis trompé cette fois cy, écrivait de son côté le duc d'Antin en envoyant ces jeunes artistes, ce ne sera pas ma faute, car j'ai choisi ce qu'il y avait de meilleur dans nos Académies. »
3. François Le Moyne, membre de l'Académie de peinture depuis 1718, se rendit ensuite à Naples. De retour à Rome au

7 mars 1724.

Mgr Delgindice, majord'homme du Saint-Père, m'a fait la grâce de m'accorder la permission de faire dessiner dans les salles du Vatican les beaux ouvrages de Raphaël, m'ayant accepté pour caution de la bonne et sage conduite des s[rs] Natoire, de Lobel, Bouchardon et Adam.

28 mars 1724.

J'ai l'honneur de recevoir une lettre de la part de V. G., par laquelle elle a la bonté de me marquer qu'elle a bien voulu se faire lire la lettre que j'ai écrite, dans le trouble de mon âme, à M. de Courdouuier[1] : mais je fus surpris, Monseigneur, dans celle qu'il m'avoit adressée sur un sujet auquel je ne pouvois ny ne devois m'attendre, étant plus en état que jamais de remplir dignement le

mois d'avril suivant, il eut avec Poerson de bonnes et fréquentes relations (11 avril 1724).

1. D'Antin, s'étant convaincu de la caducité de Poerson, âgé alors de soixante et onze ans, venait de le prévenir, avec tous les ménagements possibles, « qu'il y avoit un temps où il n'estoit pas juste d'abuser de la bonne volonté de ceux qu'on employoit, et qu'il falloit les soulager pour qu'ils puissent prolonger leurs services (29 février 1724). » Il lui envoyait donc un auxiliaire pour remplir la plus lourde part de ses fonctions : c'était Nicolas Berlin, ancien élève de Rome. Mais Bertin ne partit pas, et Nicolas Wleughels fut envoyé à sa place.

poste dont V. G. m'a honoré, et dans lequel, aidé de sa puissance et de son esprit, je me suis, malgré des tems très difficiles, soutenu et comporté assez heureusement, puisque j'ai eu le bonheur d'être bien vu des grands qui ont esté à Rome depuis plus de vingt années, et que V. G. elle-même m'a fait la grâce de m'assurer qu'elle estoit très contente de mes services; ce qui sembloit m'assurer d'un paisible et glorieux repos. Ce fut à cette occasion, Monseigneur, que, pressé vivement par la lettre de M. de Courdoumer de proposer quelque sujet dont je connusse la bonne éducation, la politesse et les bonnes mœurs, et d'ailleurs dans l'espérance de pouvoir, pendant plusieurs années encore, rendre mes très humbles services sous les ordres de V. G., flatté de ces agréables pensées, je hasardai de proposer M. Lestache, dont je connoissois la sagesse et la probité. Mais le Seigneur en a disposé : sa sainte volonté soit faite et la vôtre, Monseigneur, à laquelle je suis entièrement soumis. Et pour obéir à ses commandemens, je recevrai M. Bertin avec tous les égards et toute la consideration imaginable, et lui rendrai tous les services qui dépendront de moy...

18 juillet 1724.

V. G. a la bonté de me dire qu'elle est bien aise que M. Vleughels soit arrivé, et qu'elle est bien persuadée qu'il pourra m'être utile, S. G. éprouvant par elle-même que l'on a besoin de repos après avoir longtems tra-

vaillé. Je l'ay receu aussi, pour obéir aux ordres de V. G., avec bien du plaisir, et je suis persuadé qu'au besoin il pourra m'aider de bon cœur. Pour à présent, grâces au ciel, je ne me trouve point dans cette nécessité. Au contraire, jouissant, comme je fais, d'une bonne santé, je crois qu'un homme dans la place que j'ai l'honneur d'occuper inspire plus de considération et de confiance aux autres par sa longue expérience que ceux qui n'ont pas les mêmes prérogatives.

31 octobre 1724.

J'ai l'honneur de recevoir une lettre de V. G., par laquelle elle me témoigne n'estre point surprise de la joye qu'a fait voir le pape au sujet du ministère dont Mgr le cardinal de Polignac est chargé icy[1], estant une preuve que ce Saint-Père connoit son mérite et ses talens. Suivant les ordres de V. G., je fais ma cour à ce seigneur régulièrement, et V. G. peut bien compter sur son amitié, ainsi que S. E. m'a fait la grâce de me le dire plus d'une fois, et dont elle vient de donner des preuves à l'occasion des bulles de Mgr de Langres[2]. Devant que ce seigneur soit parti pour la villégiature de Frescati, où il est actuellement, j'eus l'honneur de lui présenter M. Lestache, cy-devant élève de l'Académie, lequel doit faire dans l'église de Saint-Louis un buste

1. Le cardinal était depuis peu chargé des affaires de France à Rome.
2. Pierre de Pardaillan de Gondrin, fils du duc d'Antin

et une inscription de marbre à la mémoire du feu cardinal de la Grange d'Arquien, père de la reine de Pologne. Il parut en ressentir bien du plaisir, prenant toujours beaucoup d'intérest à ce qui arrive à l'Académie.

9 août 1725.

Les trois élèves, sçavoir Natoire, Lobel et Joras, ont achevé leurs copies, Natoire la plus grande, qui est d'après Pietre da Cortone, représentant le *Rapt des Sabines*; il est le plus capable des trois. De Lobel, qui a fait la copie du *Bacchanale* du Titien, a bien réussi, l'ayant bien peint et assez bien coloré. Joras est le plus faible des trois; cependant il n'a pas mal réussi dans celle qu'il a copié d'après Paul Véronèse[1].

Le duc de Parme ayant fait présent d'une urne antique, trouvée dans la vigne Farnèse *in Campo Vacine*, et cette urne ayant été endommagée, S. E. Mgr le cardinal de Polignac a jugé à propos de la restaurer, et l'a fait apporter à l'Académie pour que le sʳ de Lestache la restaure; à quoi il va travailler incessamment, estant très capable de le faire.

1. Ces copies furent entreprises sur un ordre formel du duc d'Antin, malgré la résistance de Poerson, qui disait aux élèves, suivant le rapport de Wleughels : « On ne vient pas ici pour copier; laissez-moi gouverner, et je vous enseignerai bien le moyen de devenir habiles. » Wleughels prétend que le vieil artiste voulait « se faire auteur d'une nouvelle secte en peinture » (26 septembre 1724).

## V. LETTRES DE WLEUGHELS.

6 mai 1724.

J'arrivai dans Rome le deuxième de ce mois, à dix heures du soir : ainsi je ne pus voir M. Poerson, qui estoit desjà retiré. Le lendemain matin, je le vis ; il me fit beaucoup d'honnestetés, et me dit qu'il estoit ravi que vous m'eussiez choisi plutôt qu'un autre ; je l'assurai que je ferois tout ce qui dépendroit de moy pour mériter son amitié. Je le trouvai très changé, ayant beaucoup de peine à marcher et à me parler. J'ai sceu qu'il y a environ quinze jours, lisant dans quelque livre, il y avoit trouvé la recepte d'une médecine qui rajeunissoit et qui fortifioit : sans demander conseil à personne, il la fit faire et la prit, dont il pensa mourir. Ce spécifique l'a fort abattu... Nous avons été aujourd'huy ensemble rendre les lettres dont V. G. a bien voulu m'honorer.

J'ay été obligé de séjourner deux jours à Turin ; pendant ce tems, j'ay été à la Vennerie, où le roy de Sardaigne fait bâtir. J'eus l'honneur de luy faire la révérence, et il voulut s'entretenir avec moy pendant près d'une heure. Après m'avoir demandé l'état de la santé de S. M. et parlé de la France en général, il me parla beaucoup de peinture et me pria (ce sont les propres termes dont il voulut se servir) d'avoir soin d'un peintre qu'il avoit

envoyé à Rome, de luy en faire sçavoir mon sentiment, et de contribuer autant que je le pourray à son avancement... J'ay trouvé à l'Académie six pensionnaires, qui paroissent avoir envie d'étudier ; mais comme tout Rome est en fête [pour l'exaltation du pape], je n'ai pu encore connoître s'ils répondent à l'idée que j'en ay [1].

4 avril 1725.

L'ordinaire dernier, j'aurois bien dit à V. G. ce que je luy vas écrire ; car j'avois cherché de quoy nous loger aussitôt que j'eus receu sa lettre [2], et j'avois desjà trouvé un très beau palais, placé dans le plus bel endroit de Rome, grand, spacieux, et qui en dehors est très bien décoré. Mais j'ay cru, avant d'en écrire, devoir en parler à M. le cardinal de Polignac, selon les ordres de V. G. ; ce que je ne pus faire sur le champ. Je luy en parlai hier, et il me dit qu'il ne croyait pas qu'on pût mieux trouver, qu'il approuvoit fort ce choix, qu'il connaissoit fort ce palais, et qu'il l'avoit vu bâtir ; que même autrefois la France avoit voulu acheter ce terrain avec le palais qui est derrière, qui appartient

1. D'Antin, dans ses premières instructions à Wleughels, lui recommandait particulièrement de lui écrire en toute liberté sur les élèves comme sur le reste, et d'éviter toute discussion avec Poerson.

2. D'Antin le pressait, dans cette lettre, de chercher un local convenable pour l'Académie, en place du palais Farnèse, que le duc de Parme refusait de louer.

aux Guigi. Il l'a d'autant plus approuvé que cette maison appartient à M. le marquis Mancini, qui est à Paris, et que peut-être il n'en coûtera point de change pour en payer les loyers... Aussitôt que nous aurons appris que V. G. sera contente, nous y mènerons M. Poerson et nous luy ferons part de notre découverte ; peut-être même M. le cardinal le préparera-t-il avant.

4 juillet 1725.

Depuis environ quinze jours, nous sommes installés dans la nouvelle maison[1]. Pour ce qui est des marbres et des figures moulées sur les antiques, cela viendra petit à petit : elles seront icy bien mieux que dans l'endroit que nous avons quitté, parce qu'elles décoreront le lieu et seront avantageusement placées pour qu'un chacun puisse en profiter. Une personne de la maison de l'ambassadeur de Portugal m'a dit en confidence que ce ministre, jaloux de voir l'Académie si magnifiquement placée, en avoit écrit à son maître, et que dans peu il auroit un ordre pour chercher un palais dans le Cours et y placer une espèce d'Académie qu'il entretient icy.

La copie de l'*Europe* de Paul Véronèse est finie. J'espère que V. G. en sera contente : elle est faite avec beau-

---

1. Le bail du palais Mancini avait été signé le 30 mai 1725, au prix de 1,000 écus romains, faisant, en monnaie de France, 3,548 livres. (Lettre de Poerson datée de ce jour.)

coup de soin et se ressent du goût de l'original : c'est Jeaurat qui l'a faite. L'*Enlèvement des Sabines* est fini.

6 septembre 1725.

Je lis à présent toutes les gazettes, chose que je n'ai jamais faite. J'y apprends partie de ce que fait V. G.[1]; mais rien ne m'a si bien instruit que la lettre qu'elle a bien voulu m'envoyer. J'y ai vu le bonheur et les grâces que la reine apporte à la France, et dont elle se doit réjouir à jamais. J'en ai fait part à M. le cardinal de Polignac et et aux bons François qui sont icy ; je me suis fait un plaisir de leur annoncer leur bonheur et de leur apprende qui je le tenois...

Le jeudy qui fut le 30 aoust, M. Poerson vous écrivit ; mais, à ce qu'on m'a appris depuis, il eut peine à signer son nom, étant tombé malade tout à coup. Il fit néanmoins céler son mal à tout le monde, même à sa femme. Ça n'a pas empêché que Dieu n'en ait disposé, dimanche matin 2 de ce mois. Il a laissé, à ce qu'on m'a dit, des comptes assez embrouillés, ne m'ayant jamais voulu faire part d'aucune chose et me traittant très durement lorsqu'il s'imaginoit que je voulois prendre part aux affaires de l'Académie. Comme le premier ordre que me donna V. G. fut de ne point avoir de discussion avec lui, j'ai tout souffert sans jamais oser le contredire, car il étoit

1. D'Antin était allé en ambassade demander pour le roi la main de la princesse Leczinska.

très hault... J'aurai tout le soin que je dois de l'Académie, que V. G. veut bien confier à mes soins, et ferai tout mon possible pour n'être pas tout à fait indigne de la grâce qu'elle a bien voulu me faire¹.

25 octobre 1725.

Outre qu'on m'a fait l'honneur de me recevoir à l'Académie de Rome, j'envoiay à Bologne, où j'avais passé, quelques estampes qu'on a gravées d'après mes ouvrages : elles plurent assez pour qu'on voulût bien me recevoir de l'Académie qu'on y a établie. Cette compagnie est une des plus belles qui soient en Italie, et, si vous vouliez, elle seroit associée sous vos auspices, comme l'est celle de Rome, avec l'Académie royale. Même elle vouloit en écrire une lettre de compliment à V. G. ; ce que j'ai fait différer, tant parce qu'elle estoit en affaire que parce que je ne sçavois si elle le trouverait bon. Cette association consisteroit à ce que nos élèves fussent reçus comme les leurs à cette Académie, de même que les leurs à la nostre, et profiteroient des conseils des pro-

1. « Je suis fâché que le sieur Poerson soit mort, répondit d'Antin; mais je suis bien aise que son employ soit vacant, car le bonhomme ne faisoit que radoter depuis du temps, et sa jalousie rendoit le service très difficile. » La veuve de Poerson, qui était devenue aveugle, obtint une pension de 1,500 livres et la permission de rester logée dans l'Académie; on recommanda au nouveau directeur d'avoir grand soin d'elle (6 novembre 1725).

fesseurs et des belles choses qui se trouvent dans l'un et l'autre païs[1].

<div style="text-align:right">12 décembre 1725.</div>

Le 11 de ce mois, il y eut une magnifique assemblée au Capitole, dans le salon, qui étoit magnifiquement décoré. Les cardinaux, la prélature et toute la noblesse y furent invités, au sujet des prix de peinture, de sculpture et d'architecture qu'on devoit donner aux élèves. Le nommé Charles Natoire, de Nimes, pensionnaire du Roy, remporta le premier prix de peinture, et c'est le fils d'un françois qui a eu le premier prix de la seconde classe ; car à Rome on fait trois différentes classes, auxquelles on donne différents sujets. Celui que l'Académie de Saint-Luc avoit proposé pour la première classe étoit *Moyse qui apporte les tables de la Loi aux enfants d'Israël*[2].

<div style="text-align:right">7 mars 1726.</div>

Le carnaval est en ce païs cy une espèce de cérémonie qui commence au son d'une cloche, et quoiqu'il fît un vilain temps, Mgr le cardinal de Polignac ne laissa pas de venir au palais dès le premier jour, qui fut le samedy 23 février. Il me témoigna être satisfait de la manière dont j'avois décoré le dehors de la maison, car c'est icy

1. La proposition fut adoptée.
2. Ce prix valut à Natoire 300 livres de gratification de la part du roi (31 décembre 1725).

la coutume de mettre des tapis aux fenêtres. Les trois balcons et le reste étoient parés de damas cramoisy ; ce qui fut aussitost rempli par des seigneurs qui accompagnaient Son Éminence. Vers les quatre heures, il vint de la pluye, ce qui obligea les masques à se disperser et à chercher le couvert. Il y eut une espèce de char découvert, rempli de dames, qui se mit sous notre porte. Je m'en apperçus d'en haut, et leur envoiai des rafraichissemens selon la coutume du païs, ce qui leur fit plaisir ; et je dis à un des domestiques du logis de tâcher de sçavoir qui étoient ces masques. Quelques momens après, on me vint dire que c'étoit la princesse de Rossano et son mary, fils du prince Borghèse. Je demandai permission à M. le cardinal de les faire monter ; je descendis, je les en priai, et ils montèrent et se démasquèrent : nous les séchâmes le mieux que nous pûmes ; ils furent très contens et virent du grand balcon la course des barbes... Le samedy [suivant], environ les dix heures du matin, on vint m'avertir que le roy d'Angleterre viendroit. Il y avoit peu de tems pour trouver des damas, tapisser les murs et élever en dehors un dais : cependant, à l'aide d'ouvriers que S. E. m'envoia, nous en vinmes à bout. Il y eut un dais de velours cramoisy élevé, toute la loge tapissée avec frange et galons d'or, et le tout fut en état une heure avant que le roy arrivât. Je le fus recevoir à son carosse avec les gentilshommes de M. le cardinal, qui se trouva au bas de l'escalier... Je n'avois pas laissé que d'ajuster la chambre où j'avois mis votre portrait. Le roy s'y arrêta, et, se tournant

vers moy, il me dit : « C'est là M. le duc d'Antin ; il est fort bien, et je l'ai reconnu d'abord. » Je lui dis que c'étoit le portrait de notre protecteur, et que nous attendions celui de S. M., qu'il nous avoit promis. Il passa dans les autres appartemens, et eut le plaisir de voir d'un coup d'œil la plus grande partie des plus belles statues de Rome passablement rangées ; il trouva dans le salon bonne compagnie[1]... S. E. fit servir tout le monde, et voulut que tous ceux qui se trouvèrent dans le palais, soit en haut, soit en bas, se sentissent de sa magnificence.

26 juin 1726.

J'aurois bien souhaité faire partir plus tôt les plans que je vous envoie ; mais celui qui les a faits souhaittant les rendre de la dernière exactitude, il a fallu du temps

1. Jacques III, ou le chevalier de Saint-Georges, avait déjà visité l'Académie de France en 1721 (25 novembre) Le duc d'Antin, flatté, voulut faciliter au directeur de l'Académie le moyen de faire encore mieux les honneurs de son établissement : il lui envoya, pour le décorer, des meubles de prix, un dais, des glaces, des portières, des tapisseries, qui en firent un palais somptueux. Les tapisseries se composaient de l'*Histoire du roi* (Louis XIV) et des *Animaux des Indes*, deux séries de tentures en basse lisse faites aux Gobelins et comprenant, la première six pièces, la seconde huit (2 août 1726). Toute la ville de Rome vint admirer ces merveilles au carnaval suivant (6 mars 1727). En 1731, l'*Histoire du roi* fut prêtée au duc de Saint-Aignan, qui arrivait à Rome en qualité d'ambassadeur, et remplacée par les *Arabesques*.

pour les mettre au point qu'il désiroit[1]... Un des sculpteurs, nommé Bouchardon, a commencé à modeler un fort beau *Faune*, dont l'original est au palais Barberin. Cette statue lui servira d'une grande étude pour se perfectionner, et fera une belle figure pour orner l'endroit où V. G. la destinera. Nous attendons l'arrivée de M^me Piombina pour avoir la permission de copier un très beau *Mars* antique, qui est dans une maison de plaisance qui lui appartient.

<div style="text-align:right;">19 septembre 1726.</div>

Je fus dimanche dernier voir Mgr Cibo, majord'homme de Sa Sainteté, et le prier d'accorder la permission aux pensionnaires d'aller dessiner au Vatican d'après les peintures de Raphaël. Il me l'accorda gracieusement, avec cependant cette restriction, qu'il ne me l'accordoit que pour un mois, me disant qu'on avoit fermé la porte du Vatican aux étudians pour l'amour des peintres françois qui en avoient mal agy sous Clément XI. Je lui répondis que ceux que j'y enverrois étoient si sages, qu'on auroit lieu de rouvrir les portes; sur quoi il me répondit : « Je n'en doute point; aussi la restriction que je fais icy n'est qu'en cas que je sois trompé... » Le lundy suivant, je fus voir le cardinal Barberin et le remercier; je lui demandai sa protection pour les pen-

1. Wleughels adressait au duc d'Antin les plans du nouveau palais de l'Académie; il en avait envoyé précédemment une description détaillée, jointe à sa lettre du 11 juillet 1725.

sionnaires et la permission d'étudier dans son palais les belles choses qui y sont. Il me répondit que toutes les portes seroient ouvertes d'abord qu'ils y voudroient venir.

<div style="text-align:right">26 mars 1727.</div>

Nos trois pensionnaires peintres, qui sont les sieurs Natoire, Delobelle et Jeaurat, vont travailler à faire des dessus de porte [pour l'Académie]. C'est une espèce de concours en petit, comme celui qu'on fait à présent à Paris, et ceux qui concourent icy ont peut-être aussi bonne envie que les autres, sans avoir les mêmes forces... Cette émulation peut leur être d'une grande utilité.

<div style="text-align:right">22 mai 1727.</div>

La lettre dont il vous a plu m'honorer et que je viens de recevoir a réjoui toute la maison, et moi en particulier. Les élèves avoient si peur de quitter à la fin de l'année, que c'étoit une mélancolie générale; peu s'en faloit qu'ils ne s'en prissent à moi. Cela leur est passé, et ils sont si contents de vos bontés pour eux, qu'il n'y a point de vœux qu'ils ne fassent au ciel pour la prospérité de V. G... M. le cardinal de Polignac vint lundi dernier nous voir; il voulut tout voir, fit l'honneur aux pensionnaires de monter et d'entrer dans toutes leurs chambres, et de regarder avec plaisir la plupart des études qu'ils ont faites, dont il fut très content. Un des

sculpteurs, nommé Adam, qui est lorrain, lui fit voir deux bustes qu'il a travaillés, représentant une *Amphitrite* et un *Neptune*, qu'il a faits par étude : ces deux morceaux lui plurent si fort, qu'il les a pris pour orner son appartement... L'évêque de Cavaillon, qui accompagnoit Mgr le cardinal à la visite qu'il nous fit, surpris des belles têtes que le sieur de Lobelle lui montroit, le pria instamment de vouloir lui faire son portrait. Nos peintres font bruit ici en vérité. Le sieur Natoire montra à Mgr le cardinal une grande composition d'un tableau que S. E. lui a ordonné. Ce jeune homme dessine d'un goût qui le fait considérer ici et qui sera estimé en France.

9 octobre 1727.

Le dimanche 5 de ce mois, il y eut à Rome une procession fameuse qui passa devant notre porte : ce fut celle du Rosaire. Nous avions orné nos fenêtres de portières, les petits balcons de tapisseries... Le pape [1], à pied, assistoit à cette procession, une canne dans une main et de l'autre son chapelet. Du plus loin qu'il apperçut notre palais, il ne leva pas les yeux de dessus, et lorsqu'il fut arrivé devant la porte, il s'arrêta, et, après avoir considéré un moment, il suivit. A une demie heure de nuit, il vint au logis un exprès de sa part, qui me dit que S. S. avoit trouvé nos tapisseries si belles, qu'il

---

1. Benoît XIII, qui avait alors soixante-dix-huit ans.

souhaiteroit bien les revoir le lendemain, que, si je voulois les faire apporter au Monte-Cavallo à dix heures, je lui ferois plaisir. Je fis partir tout ce que nous avions dans son appartement. Le pape n'y étoit pas; à son retour, il trouva ce qu'il avoit demandé, dont il fut si content qu'il m'en fit de grands remerciemens. Je lui dis ce qu'elles représentoient, après qu'il me l'eût demandé. Il considéra l'une après l'autre, les manià, puis, tenant une pièce des *Fruits des Indes*, il se tourna vers moi et me demanda ce que pourroit bien coûter une pièce comme celle-là. En France, lui dis-je, le Roi les donne, on ne les vend pas; mais que, pour satisfaire S. S., je pourrois bien sçavoir des ouvriers ce que cela pouvoit valoir. Il me répondit qu'il me seroit reconnoissant, parce qu'il n'avoit jamais rien vu de si beau... Il me donna sa bénédiction, et je me retirai très content de l'avoir satisfait.

13 septembre 1727.

M. le cardinal de Rohan ayant choisi le sieur Gourlade, fils de son maître d'hôtel, qui est pensionnaire du Roy, pour conduire le palais qu'il va faire construire à Strasbourg sur les desseins de M. de Cotte, il m'a prié de demander son congé à V. G. pour la fin de février. C'est un jeune homme très sage, qui a beaucoup de mérite et de sçavoir; c'est lui qui a dessiné tous les plans que j'ai eu l'honneur de vous envoyer... Les noms des deux derniers pensionnaires sont François d'An-

dré¹, d'Aix, en Provence, et Pierre Bernard, de Paris.

3 juin 1728.

Le dernier jour de may, dans l'après-midi, arrivèrent les jeunes gens que V. G. a honorés de sa protection². Ils trouvèrent des chambres prestes, suivant ses ordres. Ils me paroissent de bonne volonté; ils m'ont montré des desseins qui promettent. Un peu d'étude des belles choses qui abondent icy, un peu de temps à les bien considérer, et avec cela la protection de V. G. en feront des sujets dignes un jour de vous être présentés et de recevoir vos grâces. Il y a encore un nommé Boucher³ (venu avec les Vanloo), garçon simple et de beaucoup de mérite : presque hors de la maison, il y avoit un petit

1. Dandré Bardon, peintre, poëte et musicien, élève de Vanloo et de Troy, avait obtenu, en 1726, par la protection de d'Argenson, une chambre à l'Académie. Sur les renseignements favorables fournis par le directeur, d'Antin le fit admettre à la pension au mois de septembre 1727. (Lettres des 20 juillet et 25 août.)

2. D'Antin avait écrit, le 29 mars : « Le sieur Vanloo (Jean-Baptiste), peintre du Roy, dont je fais cas, étant le seul jusqu'à présent qui ait bien attrappé Sa Majesté, ne pouvant avoir de place dans le présent envoi des élèves, a pris le parti d'envoyer à Rome son frère et ses enfants, à ses dépens. Je lui ay permis de les loger à l'Académie. »

3. François Boucher, le *peintre des Grâces*, qui, bien que lauréat de l'Académie de peinture, n'avait pas été nommé pensionnaire.

trou de chambre; je l'ay encore fourré là. Il est vrai que ce n'est qu'un trou, mais il est à couvert. Cela fait bien qu'on voye dans l'Académie une si belle jeunesse, qui, je l'espère, se fera estimer ici comme ont fait les autres.

<div style="text-align: right;">17 juin 1728.</div>

Tout va bien dans l'Académie, et on travaille à force. Il y a quelque apparence que c'est le sieur Bouchardon qui aura à faire dans Saint-Pierre, avec le consentement de V. G., le tombeau du Clément XI. Je ne perds aucune occasion pour que cela lui réussisse... Le cardinal Albano me dit en confidence que le modèle de Bouchardon avoit été trouvé le plus beau de ceux qu'on lui avoit présenté. Cela ne laisseroit pas que de faire honneur à la nation, et en particulier à notre Académie, qu'on eût choisi un françois par dessus les sculpteurs italiens pour faire un ouvrage dans Rome aussi célèbre que celui-là, pour être posé dans la plus belle église de l'univers [1].

<div style="text-align: right;">2 septembre 1728.</div>

Il est vrai, comme le dit très-bien V. G., que le sieur Bouchardon est chargé d'une belle besogne. Il est bien content, et il est glorieux, à son âge, d'être chargé d'un si bel ouvrage et de l'avoir emporté sur tous les autres.

1. Ce projet n'eut pas de suite pour Bouchardon.

Aussi s'en fait-il un peu accroire. Tout le monde dit du bien de lui, et avec justice ; d'autres s'y laisseroient entraîner. Il dessine bien, et les murs des chambres en haut en sont témoins : on y voit de sa façon des figures beaucoup plus grandes que nature, qui sont à merveille, et cela ne laisse pas que de faire un ornement agréable dans leur chambre. Il avoue lui-même qu'on s'y pourroit tromper et les prendre pour des figures de relief. Ces discours qu'il sème de lui-même ne laissent pas de lui faire des jaloux ; si bien qu'un autre, qui se pique aussi de dessiner (car, quoi qu'il en dise, il n'est pas le seul à bien faire), a dessiné sur le mur de sa chambre le portrait d'un juif, qu'il a feint être sur une toille qui y seroit attachée. Il y a mis un clou ; si bien que, lorsque Bouchardon est entré dans sa chambre, il a reconnu le juif, disant : « Voilà le portrait de Léon, qui est fort bien ; mais vous le mettez mal en jour, il faut le porter un peu plus près de la fenêtre ; laissez-moi faire. » Mais, le voulant détacher, il a été bien surpris de s'être trompé. L'aventure l'a un peu mortifié, parce qu'on n'a pu s'empêcher d'en rire et que nous ne manquons pas de superbe. Mais, revenu, il a pris le bon parti, qui a été d'en rire aussi.

30 septembre 1728.

Il partira d'ici dimanche deux des pensionnaires : ce sont les s<sup>rs</sup> Jeaurat et Natoire, tous les deux peintres. J'ai donné au dernier le voyage double, comme V. G. me l'a

ordonné, afin qu'il pût un peu s'arrester dans la Lombardie pour y étudier. Pour l'autre, qui a quelque presse d'être à Paris, je n'ay rien augmenté de l'ordinaire.

10 décembre 1728.

Le premier prix de peinture [à l'Académie de Saint-Luc] a été donné au s$^r$ Vanloo[1], frère de celui qui est à Paris et qui a l'honneur d'être connu de V. G. Mais ce qui est tout à fait glorieux, c'est qu'il l'a remporté sur un dessein si beau, qu'on a jugé que ce dessein méritoit encore un premier prix... Le fils du s$^r$ Vanloo, qui n'a pas encore vingt ans[2], s'est mis dans la seconde classe, tant par modestie que pour ne point concourir avec son oncle : il a eu le second prix ; mais, en vérité, celui qui a eu le premier prix de cette seconde classe avoit fait un dessein si beau, qu'il méritoit de disputer avec les premiers de la première classe. J'ai parlé à V. G. d'un sculpteur nommé Adam, qui est sûrement très-habile : son frère[3], qui est ici, a eu le second prix dans la première classe de sculpture, et il pouvoit bien espérer le premier. Mais il n'y a eu que trois sculpteurs qui ont jugé (car en ce païs ci les peintres jugent les

1. Carle Vanloo, frère de J.-B. Vanloo, né en 1705, plus tard directeur de l'École des élèves protégés. Le tableau qui lui valut ce prix représentait le *Repas de Balthazar*.
2. François Vanloo, fils de J.-B. Vanloo, né en 1711.
3. Nicolas-Sébastien Adam, né en 1705, et devenu plus tard l'émule de son frère.

peintres et les sculpteurs les sculpteurs), et ces trois juges, qui sont un oncle et deux neveux, sont les maitres de celui qui a eu le premier prix.

Je dirai, avec la permission que V. G. m'a accordée, un mot des jeunes gens qui se sont fait tant d'honneur. Vanloo est un jeune homme qui a beaucoup de mérite, comme on en peut être persuadé par le dessein qu'il vient d'exposer. Il a quitté Paris, où il gagnoit, pour venir étudier et devenir habile. Il est fort avancé, quoique très jeune ; mais il faut qu'il fasse des bagatelles pour vivre, son frère ne le pouvant aider, ayant assez de ses deux enfans. Le frère d'Adam est un jeune homme qui a étudié dans son païs, qui a travaillé à Paris et en province, où il a gagné passablement ; et sachant que ce païs abonde en belles sculptures et qu'il pouvoit beaucoup y profiter, il a apporté tout ce qu'il avoit gagné et le consume petit à petit en étudiant, ce qui me semble être beaucoup pour un jeune homme qui à peine a vingt-trois ans.

10 février 1729.

La figure du *Mars* sera bientôt terminée, et je me flatte qu'elle plaira à V. G. C'est le sr Adam qui l'a faite, et on est à Rome très content de son ouvrage. Il a, depuis peu, restauré un petit *Faune* pour M. le cardinal de Polignac, où il a fait les bras, la tête et les mains. Quelques connoisseurs ont dit qu'il étoit heureux que la tête ait été perdue, ayant peine à croire que l'antique

eût été aussi belle. La figure cependant est de bonne manière grecque... Pour de l'émulation entre les élèves, il n'en manque pas, et je crois que le tout tournera à bien. Je leur prête des desseins que j'ai faits ; ils les copient le soir après soupé. Quoique ces desseins ne soient pas, à la vérité, de premier ordre, ils sont faits d'après le naturel, et se ressentent toujours du lieu d'où ils viennent. J'ai quatre ou cinq tableaux qui, dans leur genre, sont de premier ordre ; je les prête aux uns et aux autres pour qu'ils en profitent, en attendant que le beau temps vienne, où j'espère avoir la permission de les faire entrer au Vatican.

7 juillet 1729.

Le frère de M. Vanloo, qui, par vos bontés, est entré pensionnaire dans l'Académie[1], vient d'achever un plafond dans l'église de Saint-Isidore, desservie par de pauvres religieux de Saint-François. Ce plafond est peint à fresque : ce qu'il a fait pour son étude et par pure charité. Il a même fait la dépense des couleurs. Je puis dire à V. G. qu'il y a bien du bon dans tout l'ouvrage ; les figures sont beaucoup plus grandes que le naturel, et, quoi qu'il y ait à souhaiter, ce morceau fait honneur à l'Académie. Aussi en reçoit-il bien des complimens. Il est tout jeune, n'ayant pas encore vingt-quatre ans. Il

1. Carle venait d'être admis à la pension complète : François le fut à son tour au mois de janvier suivant, sur la demande du cardinal de Rohan.

va se mettre à copier un beau tableau de Pierre de Cortone, qui est aux Capucins... Hier, il arriva ici un peintre nommé Babtiste[1], qui fut étonné, lui qui étoit déjà venu deux fois à Rome et qui avoit vu l'Académie dans l'état où elle étoit auparavant. Nous étions pour lors dans la chambre où est votre portrait : « Voilà, lui dis-je, le seigneur d'où viennent tous ces bienfaits. »

28 juillet 1729.

On fera dans peu, dans Saint-Pierre, la béatification de M. Vincent, instituteur des pères de Saint-Lazare. Un bon religieux françois travaille icy depuis un temps au procès de ce saint homme, et par ce qu'il en a écrit et par les preuves qu'il a données a convaincu le Saint-Père et tout le Sacré Collége de la sainteté du fondateur de son ordre; si bien que tous ensemble ont approuvé la béatification, qui doit se faire au mois de septembre. On travaille actuellement aux décorations de cette fête, et on a choisi un des nôtres pour faire le grand tableau qui doit être posé à la Chaire de saint Pierre : c'est le s$^r$ de Lobel, qui a été pensionnaire, et qui a si bien profité des bontés que V. G. a dispensées, qu'il est icy très considéré et a part aux plus beaux ouvrages. C'est lui qui fait le portrait de M. le cardinal de Polignac, accompagné de figures allégoriques, dont Son Éminence est très contente, aussi bien que tous ceux qui l'ont vu.

1. Fils du peintre de fleurs, J.-B. Monnoyer, dit *Baptiste*.

1ᵉʳ décembre 1729.

Je demande pardon si je dis à V. G. que je lui ai parlé quelquefois par rapport à la religion, au sujet de notre Académie. Je lui ai même dit que j'étois édifié de la sagesse qu'on voyoit luire dans certains qui étoient icy. Tout n'est pas égal, il est vray ; c'est une chose impossible. Même on ne persévère pas toujours ; mais on revient, et généralement on ne peut se plaindre de la conduite des jeunes gens d'ici. Quant à la chapelle, il n'y en a point dans la maison, et il ne faut pas douter que, dans le temps qu'il y avoit des cardinaux, il n'y en eût, toute chambre étant propre à en faire une ; mais de lieu bâti et convenable, il n'y en a point. On n'a jamais fait la prière dans la maison, ni depuis qu'on a érigé l'Académie ; c'est dont je me suis informé. Ce n'est pas l'usage à Rome, et puis cela seroit assez difficile : car, le matin, l'on sort pour aller à son ouvrage, qui est à une extrémité de la ville le plus souvent ; l'été, on a le modèle au jour ; ensuite, chacun vacque à ses études. Je sçay que tous font leur devoir de chrétien avant de se mettre à travailler, mais qui plus tôt, qui plus tard. Nous avons, pour ainsi dire, des églises dans la maison : devant la porte, nous avons Santa-Maria-in-via-Lata ; à côté, nous touchons à Saint-Marcel, deux paroisses, dont Santa-Maria est la nôtre ; et derrière notre maison, nous avons l'église des Saints-Apôtres, autre paroisse du fond de notre cour. Ainsi, il ne manque pas d'occasion de bien

faire, et tous les sujets que nous avons y sont assez portés.

<div style="text-align: right">22 juin 1730.</div>

Je dis dans ma dernière que les statues devoient être finies dans peu ; depuis il y en a une finie, qui est le *Faune qui dort*. On commença avant-hier à polir les parties qui doivent l'être. L'autre s'en va finir incessamment. Ce sont deux bons morceaux ; je voudrais déjà qu'ils fussent en France et que V. G. les eût vus, parce je me flatte qu'elle en sera contente. Elle aura la bonté de m'ordonner ce qu'il faut que je fasse à ce sujet, aussi bien que des deux sculpteurs [Adam et Bouchardon]. Ils m'ont témoigné qu'ils souhaitteroient passer encore ici le reste de l'été. Un voudroit bien finir quelques études qu'il a commencé d'après le Carache et Raphaël, et l'autre voudroit modeler quelque morceau pour son étude. Ils en ont bien encore pour un mois ou environ à faire polir, et après cela ils deviendront ce que V. G. ordonnera[1]. Bouchardon emporte de belles études d'ici, dessinées d'une belle manière ; il y a peu de sculpteurs qui s'en acquittent comme lui.

1. A partir du mois d'octobre, Adam et Bouchardon vécurent à leurs dépens et n'eurent plus que leur chambre à l'Académie. L'année suivante, ils quittèrent tout à fait le palais Mancini pour travailler dans des ateliers à eux, le premier à la restauration de quelques antiques, le second aux bustes du pape, du cardinal de Rohan et du cardinal de Polignac (2 mai 1731).

Trémouillière[1] a fini une copie d'après le Guide, où il s'est bien fortifié. Il a besoin de copier, et par là il peut devenir très habile. Il est jeune et très docile, a volonté de bien faire ; il y a lieu de croire qu'il deviendra un bon sujet. Ce païs cy montre la bonne manière ; il ne tient qu'à ceux qui y sont d'en profiter. Je me fais des amis icy pour qu'ils nous donnent accès dans leurs palais et que les pensionnaires en puissent profiter.

6 juillet 1730.

Le fils de M. Vanloo partit dimanche dernier pour aller trouver son père[2]. Il a fait, avant de partir, les portraits de tous les pensionnaires, qu'il emporte avec lui ; ils sont bien, et c'est une étude qu'il a faite fort à propos. Il a dessiné toute la gallerie du Carache d'un très bon goût. Ce jeune homme, avec la naissance qu'il a, peut devenir très habile. Il partit avec lui de Lobel, qui s'est rendu très capable ; il a des amis qui lui promettent de le présenter à V. G.

19 octobre 1730.

Le portrait de Sa Sainteté fut commencé [par Bouchar-

---

1. Pierre-Charles Trémollière, peintre bien connu, né en 1703, arrivé à l'Académie de Rome en 1728.
2. Il s'agit du fils aîné de Vanloo, Louis-Michel, qui était venu avec son oncle Carle, et qui n'était pas pensionnaire.

don] mercredi dernier, et il fut fini dimanche après midi[1]; ce qui fit admirer le sculpteur, tant pour sa promptitude que pour son habileté, car il n'a été que trois heures et demie à faire la tête. Le pape est très content, et tous ceux qui l'ont vu. Outre que la tête est très ressemblante, elle est d'un très beau travail. J'ai toujours été présent quand on a travaillé, Sa Sainteté m'ayant fait connoitre qu'elle le souhaitoit ainsi. J'ai quelquefois resté une demi-heure seul avec elle ; le pape me faisoit la grâce de me parler comme si j'étois quelque chose. Il me fit avertir dimanche à midi ; nous y fûmes, et le portrait fut fini. Le soir, revenant au logis, je trouvai qu'il m'avoit envoyé un beau présent d'un chapelet orné d'une belle médaille, avec des indulgences pour l'article de la mort. Je le conserverai toute ma vie.

10 mai 1731.

Celui qui a composé la lettre que Mme la princesse Pamphile a envoyée à Mme la duchesse d'Uzès [pour recommander Subleyras] s'est très mal expliqué. Le sieur Subleyras[2] ne demande autre chose que ce que V. G.

1. Wleughels, qui était en relations avec le neveu de Clément XII, avait procuré à Bouchardon cette commande importante, qui avait excité la jalousie des artistes italiens et fait beaucoup de bruit dans Rome (11 octobre).
2. Pierre Subleyras, peintre et graveur distingué, né en 1699, entré à l'Académie le 2 novembre 1728, et mort à Rome en 1749.

lui accorde avec tant de bonté, qui est de rester encore après le temps fini à étudier dans l'Académie. C'est un fort bon sujet, très sage et qui a très bonne volonté. Dans la province où il a séjourné, le goût qu'il y a pris n'est pas celui qu'on voit icy : il a un peu de peine à se débarbouiller ; le temps que veut bien lui accorder V. G. et son assiduité le perfectionneront.

10 octobre 1731.

Quoique M. le cardinal [de Polignac] m'apprit il y a quelques jours qu'il avoit écrit à V. G. à mon sujet, et que je sois très persuadé qu'il a beaucoup mieux dit que je ne peux faire, cependant je prends la liberté de lui répéter, peut-être, ce qu'il lui aura dit. Je veux croire avec S. E. que, si V. G. était bien informée, comme nous le sommes, de la chose[1], loin d'y trouver à redire, elle s'y prêteroit volontiers, et j'avoue que, sans un mot qui se trouve dans une de ses lettres, je n'aurois pas fait les difficultés que je fis à M. le cardinal, qui me remit un peu, m'assurant que ce mot n'était pas mis là pour moi, ce que je souhaite. Cependant, comme je respecte V. G. autant que je le dois, je crains ces paroles : « La maison doit être un couvent, etc. » Il est vrai que cela n'a jamais été, surtout pour les directeurs. Le premier, qui fut un homme de mérite, fut marié deux fois ; il eut même permission, dans un âge avancé, de quitter son

---

1. *La chose* en question est le mariage de Wleughels.

poste pour venir à Paris accomplir son projet. On eut la complaisance d'envoyer M. Coypel pour remplir son poste, qu'il vint reprendre après un séjour de deux ans à Paris. Il y a eu même des pensionnaires qui l'étoient : M. Favanne en est un. Je représente ceci à V. G. pour qu'elle juge que l'Académie (malgré que tous les directeurs ayent été dans l'état, excepté moi) a toujours été bien administrée. Il ne me siéroit pas de vous parler de la personne ; je peux être prévenu. M. le cardinal dit vous en avoir écrit. Elle a du bien et en aura davantage ; elle est d'un âge qui convient ; elle est d'une bonne famille, où il y a des sujets du premier ordre dans les arts ; elle m'a appris quelque chose, et travaille joliment. J'ose ajouter ce mot, que tout le monde souhaite cette alliance et que S. E. m'offre de l'accomplir. Si cependant V. G. trouvoit que ce fût trop de femmes dans la maison, elle n'y mettroit jamais le pied ; mais, ayant ordonné que Mme Poerson y demeurât, ce qui l'a fait bénir de tout le monde, peut-être aura-t-elle bien la même bonté pour moi...[1].

24 janvier 1732.

Votre Grandeur trouvera ci-joint un état des pensionnaires, et sur quelques-uns certaines petites notes que

1. Il va sans dire que le duc d'Antin envoya son consentement. Marie-Thérèse Gosset, que Nicolas Wleughels épousa bientôt après, lui donna deux enfants à Rome (22 octobre 1733, 11 novembre 1735). Son nom nous est révélé par l'épi-

je lui confie. Je les connais tous à merveille, et, excepté les deux derniers, je peux l'informer passablement du reste...

*Subleras.* Il a été recommandé à V. G. par Mme la princesse Pamphile et à Mme la duchesse d'Uzès. C'est un honnête homme, provincial, qui fait plutôt bien que mal.

*Bernard.* Ce n'est pas un bon sujet. Son père, qui est ici, et qui le croit le premier homme du monde par la prévention qu'on a pour ses enfants, n'a pas peu contribué à l'égarer. Il finit une copie du *Germanicus* du Poussin, qui n'est ny bien ny mal ; de là il sortira de l'Académie. Il a, comme le sait V. G., été reçu par faveur[1]; c'en seroit une autre grande si on lui payoit son voyage.

*Trémouillière.* Celui-ci est un très bon sujet, jeune, qui se donne bien de la peine, sur la conduite duquel il n'y a rien à dire, et qui fera avec le temps.

*Charles Vanloo.* C'est un habile homme, à qui V. G. a accordé la pension pour son habileté ; bon garçon, qui étudie bien et qui mérite qu'on lui procure le temps d'étudier... Il ne lui faut demander que sa peinture.

*François Vanloo.* Il y aurait bien à dire sur celui-ci, qui est autant né pour la peinture que qui que ce soit ; mais il est très jeune et mal élevé. Il vient de finir une

---

taphe de son mari, qu'on lit à Saint-Louis des Français; car son contrat de mariage n'a pas été retrouvé. (V. Jal, *Dict.*, p. 1303.)

1. Sur la recommandation du duc de Richelieu.

*Galatée* ; c'est un tableau bien composé... Il dessine et peint très passablement ; mais il est sorti de trop bonne heure.

*Ronchi*[1]. C'est un sujet recommandé : V. G. sait ce que c'est. D'ailleurs, c'est un garçon de bonnes mœurs, qui me trompera s'il devient jamais habile : cependant je peux me tromper.

*Slodtz*[2]. Celui-ci a du génie pour son métier : il a besoin de travailler pour le perfectionner.

*Blanchet*[3]. Celui-ci doit partir au printemps : c'est un sujet très commun, qui n'a pas cependant perdu son temps ici.

*Boisseau* et *Francin*[4]. De ces deux-ci, je n'en peux encore dire grand'chose. Le peintre, qui est Boisseau, me paroît sçavoir vivre... Pour le sculpteur, il dessine et paroît avoir volonté de bien faire. Ces deux pensionnaires sont en quelque manière alliés ; mais je les crois bien différents de coutume.

20 mars 1732.

J'ai trouvé un trésor : c'est une petite statue, découverte depuis peu dans la vigne Justiniani, qui joue avec

1. V. la lettre du 6 janvier 1735.
2. Michel-Ange Slodtz, né en 1705, entré, avec Subleyras, le 2 novembre 1728.
3. Entré aussi en 1728.
4. Antoine Boizot, père du sculpteur Simon Boizot ; Claude-Clair Francin, artiste bien connu, arrivé le 27 novembre 1731, avec un brevet très-flatteur, portant qu'il s'était acquis l'es-

des osselets. En ce temps-là, c'étoit des espèces de dés, car ils étoient marqués : c'étoit un jeu où il faloit païer sur-le-champ. On trouve dans un ancien auteur qu'Auguste envoya des sommes considérables à Julie, qui aimoit ce jeu là, pour y jouer : c'est donc une Julie jeune que cette statue, ce qu'on reconnoit à une médaille qu'on en a, qui lui ressemble, dont le revers a quatre de ces osselets avec ces paroles : *Qui ludit arram det quod satisfecit.* Cette statue, qui est très belle, est d'autant plus curieuse qu'on ne trouve point de statue de cette Julie, et peu de médailles. Ainsi je crois avoir fait un achat distingué pour M. le cardinal de Polignac, qui aime les belles choses : celle-cy brillera avec justice entre celles qu'il emporte. Dans le moment que j'écris ceci à V. G., Son Éminence ne sçait pas encore que je lui aye fait cette acquisition ; mais il faut ici brusquer l'occasion lorsqu'on trouve quelque chose de véritablement beau, car sans cela on ne tient rien, et je l'ai, pour ainsi dire, arrachée des mains des Anglois pour faire plaisir au cardinal et pour enrichir la France...

Je fais mouler la petite figure dont je viens de parler à V. G. Elle part la semaine qui vient, sans quoy j'en aurois demandé avant la permission. Mais il seroit fâcheux, en privant Rome d'un si beau morceau, d'en priver aussi notre Académie, qui en vérité n'a guère rien de plus beau, quoiqu'elle ait les plus belles antiques de Rome.

time des plus habiles professeurs de l'Académie de Paris : il était né en 1702 et mourut en 1773. (V. Jal. *Dict.*, p. 616.)

10 avril 1732.

Comme V. G., dans quelques-unes de ses lettres, m'ordonne de lui parler comme à un confesseur, je lui dirai qu'elle peut se ressouvenir que je lui dis, lui faisant un détail véritable de tous les pensionnaires, que Charles Vanloo avoit peu ou point d'esprit. Ce pauvre garçon s'est amouraché d'une certaine veuve de la lie du peuple; il la vouloit si bien épouser, que cela se devoit faire aujourd'hui, le mercredi saint, tant les choses étoient pressées, à ce qu'il s'imaginoit; si bien qu'il avoit eu, à ce qu'on m'a assuré, toutes les permissions de l'Inquisition, non-seulement pour se marier le carême, mais encore la semaine sainte. C'étoient les femmes qui avoient ainsi aplani toutes les voyes. Mais, avec quelque argent que je lui donnai hier, il est parti pour Florence. Je n'ai pas osé lui donner la gratification accoutumée, à cause qu'il s'est échappé; ainsi j'espère que pour cet accident il ne tombera pas dans la disgrâce de V. G. Il étoit foible; il a bien fait de fuir l'objet : c'est le véritable remède... C'est dommage; c'est un habile garçon, et qui peut devenir beaucoup plus habile.

1er mai 1732.

Je vais choisir un marbre, le plus beau que je pourrai trouver, et je ferai faire la figure trouvée depuis peu

(la *Joueuse d'osselets*). Je suppose que le sʳ Francin, qui a toujours travaillé chez M. Coustou, où on sçait ce que c'est que de travailler, n'y aura pas étudié en vain. Il a commencé ici une tête du *Caracalla*; mais, comme les opérations du marbre sont longues et que l'on ne peut juger d'un ouvrage que lorsqu'il est fini, je ne peux sur celui qu'il fait porter un jugement décisif. Mais il ne peut que bien faire, ayant travaillé si longtemps dans une si bonne école; et puisque V. G. a la bonté de me témoigner qu'elle est contente des figures [d'Adam et de Bouchardon] que j'ai tant souhaité être à Paris, j'espère qu'elle sera satisfaite de celle-cy, dont l'original est très beau, naturel, et avec des particularités non communes.

3 juillet 1732.

Le lendemain que le dernier ordinaire partit, Bouchardon me vint trouver; je lui montrai les ordres de V. G.[1].

---

1. D'Antin avait écrit, le 20 avril : « Ne procurez plus d'ouvrage ni à Bouchardon ni à Adam, et sans affectation persuadez-les de revenir le plus tôt qu'ils pourront; ce n'est pas pour enrichir les païs étrangers que le Roy fait tant de dépenses à son Académie de Rome. » Et le 7 juin : « Puisque le caractère de Bouchardon est l'inconstance, il faut le fixer. Dites-lui de ma part qu'il s'en revienne, que j'aurai soin de lui, et que je lui garde de belle et bonne besongne. Vous direz la même chose à Adam; car il seroit triste d'élever des sujets pour les païs étrangers, et dans le fond il n'y a de fortune à faire pour eux qu'en France. » Cédant à des instances si flatteuses, Bou-

Il me dit qu'il étoit prest de tout quitter, même qu'il alloit faire achever de dégrossir une petite figure qu'il avoit commencée, pour alléger le marbre, qu'il vouloit emporter. Il avoit déjà fait les modèles de la *Justice* et de deux enfants pour la chapelle que le pape fait élever à Saint-Jean de Latran; mais il va remercier pour se rendre aux ordres de V. G., et je crois qu'il n'attend que la réponse à celle qu'il doit lui écrire cet ordinaire pour aussitôt se mettre en chemin. En attendant, il va vendre le peu de hardes et de meubles qu'il a, afin d'être aussitôt prest à partir. Sous une pareille protection, il se

chardon adressa au directeur des Bâtiments la lettre suivante : « Monseigneur, je laisserai toutes choses au monde pour faire ce que V. G. souhaite de moi. J'attends vos ordres précis : aussitôt je partirai... V. G. fit une grâce à M. Natoire pour son voyage, que, si ce n'étoit trop présumer de moi, j'oserois demander. J'ai fait quantité d'études ici; c'est le gain que j'y ai fait. Cela me coûtera à emporter, car je ne voudrois pas perdre le fruit que j'ai pu faire; ainsi j'espère que V. G., me faisant faire par M. Vleughels le même avantage qu'il a fait à M. Natoire et à quelques autres, je pourrai garder et porter en France ce que j'ai fait icy. Je lui demande cette grâce, et suis avec respect, etc. » (10 juillet 1732.) Adam écrivit dans le même sens. D'Antin tenait trop à ces deux artistes pour leur rien refuser. Bouchardon, ayant terminé le buste de la duchesse de Buckingham, quitta Rome le 5 septembre, et fut universellement regretté dans cette ville : on l'installa au Louvre, dans l'atelier de Vanclève, qui venait de mourir. Adam, après avoir restauré quelques figures pour le cardinal de Polignac, partit au mois de janvier suivant. (Lettres des 28 août, 13 novembre 1732; 10 janvier 1733.)

tient tout assuré de faire merveille; et la vérité est que c'est un sujet aussi capable qu'il y en ait, et qu'il est très rare d'en trouver [comme lui]. Adam m'a dit aussi qu'il auroit l'honneur d'écrire cet ordinaire à V. G. et de la remercier. Celui-ci fait un peu plus le mystérieux; mais je ne doute pas qu'il ne profite dans peu des grâces que V. G. veut bien lui faire.

31 juillet 1732.

Il court ici une nouvelle qui m'afflige extrêmement, car pour l'ordinaire les mauvaises nouvelles se confirment plutôt que les bonnes : c'est que le jeune Vanloo (François) soit mort à Turin[1]. Un architecte de mes amis en a eu la nouvelle, assez confuse à la vérité. A travers ce que j'en ai lu, je croy voir que c'étoit le fils de M. Vanloo. Voilà un pauvre père bien affligé, avec d'autant plus de sujet que ce fils promettoit extrêmement, qu'il étoit déjà habile, et qu'il est père. C'est dommage; il ne sort pas tous les jours [de l'Académie] des sujets pareils. V. G. se ressouviendra de ce que je lui en ai dit.

29 janvier 1733.

Hier, M. de L'Estache se maria. Il y avoit huit jours qu'il avoit délogé de [l'Académie][2]; l'endroit où il demeu-

1. Cette nouvelle fut confirmée par d'Antin dans sa lettre du 18 août. (Voir dans Mariette les détails de cet accident.)
2. Par l'ordre formel du duc d'Antin, qui, à cette occasion

roit sera justement propre pour y mettre ceux qui pourroient venir de la part de V. G. Je l'ai desja fait aproprier; il faut, s'il luy plait, le réserver pour cela...

J'ai fait placer dans le grand salon le buste du *Caracalla* que Francin vient d'achever. C'est un des plus beaux bustes qui soient dans Rome, et la copie est faite avec bien du soin et bien travaillée. J'espère que ce sera encore un bon sujet à envoyer en France.

4 septembre 1733.

La petite figure de la *Julie*, qu'on exécute ici en marbre pour Sa Majesté, commence à s'avancer, et j'espère que V. G. en sera contente. Comme dans l'antique il y a un bras de perdu, c'est une étude pour le sculpteur qui la fait d'en étudier un d'après nature, et de tâcher de le rendre si parfait, qu'il puisse accompagner en tout le goût de la belle figure qu'il copie, ce qui lui doit être d'un grand profit. C'est le s$^r$ Francin qui l'exécute; mais je l'ai déjà dit à V. G.

On publie ici pour sûr la guerre avec l'Empereur, et tout le monde s'en réjouit. Les Allemands sont à présent autant haïs ici et dans toute l'Italie qu'ils y étaient désirés autrefois.

encore, avait gémi sur la conduite des artistes français assez ingrats pour s'établir à l'étranger, à l'exemple de Legros.

22 octobre 1733.

Je dirai à V. G. que Trémollière mérite en quelque manière ses bontés, par les soins qu'il prend de se perfectionner. Il n'avoit pas été autrement bien instruit dans son métier. Combien lui a-t-il fallu de temps pour quitter sa manière et puis pour se remettre dans une bonne! J'ai contribué le plus que j'ai pu à le conduire dans le bon chemin; et puis il a eu du malheur: il a essuyé deux grandes maladies, ce qui lui a fait perdre beaucoup de temps. La grâce que V. G. vient de lui accorder[1] lui sera d'un grand profit.

Il arriva hier à Rome un sculpteur nommé Boudard, qui a eu un premier prix à l'Académie. Il m'a apporté une lettre de M. Rottiers, mon ami, qui m'en dit beaucoup de bien et qui me le recommande. Ce pauvre garçon est arrivé en mauvais équipage; je lui ai fait chercher une chambre, et, en attendant qu'il reçoive des lettres de ses parents, je lui fournirai ce qui lui sera nécessaire.

22 octobre 1734.

On travaille toujours dans l'Académie, et j'amasserai quelques copies que j'enverrai dans le temps à V. G. J'espère qu'il sortira de chez nous quelque élève qui se fera honneur en France. Trémoillière sera, que je croy,

---

1. Une prolongation de séjour d'une année à l'Académie.

dans peu à Paris. Il a plu ici, et on l'a vu partir avec regret. Il s'est fait une manière, en copiant certains tableaux que je lui ai procurés, qui ne déplaira pas; elle aura au moins la grâce de la nouveauté. Il a pris une femme ici, qu'il emmène avec lui; elle est d'une honnête famille. Beaucoup de gens applaudissent à ce mariage : même, me trouvant ces jours passés dans la bibliothèque de Sa Sainteté, j'y rencontrai le cardinal Guadagne, qui m'en parla fort avantageusement.

6 janvier 1735.

Le 3 de ce mois, partit de Rome le sr Ronchi. Il se pressa de s'en aller parce que je lui annonçai qu'il n'étoit plus pensionnaire, car sans cela il y seroit encore. Il est vrai qu'il ne paya rien pour les trois jours qu'il y resta de plus. Il a de la protection; ce n'est pas par sa peinture qu'il la mérite. D'ailleurs, c'est un fort bon garçon, de bonne famille, et sa mère est d'une des premières familles d'Irlande. Il est parti, et je ne crois pas qu'il retourne en France. J'ai appris depuis peu que M. l'ambassadeur doit encore écrire en faveur de Subleiras; il fait à présent du portrait et a un peu de vogue[1]. Nos françois l'emportent sur les italiens, et surtout pour le portrait...

Je viens de finir un morceau où il y a beaucoup d'ouvrage. Si je n'ai pas réussi comme je le souhaite-

1. Subleyras obtint une nouvelle prolongation.

rois, du moins l'ouvrage est fait avec soin; on ne peut tout avoir. J'avois commencé ce tableau pour le roy de Pologne : il est mort; j'ai cependant aimé mieux le finir que de le laisser imparfait. C'est le *Triomphe de l'Amour*.

<div align="right">3 février 1735.</div>

On ne peut se plaindre d'aucun de ces messieurs; ce sont d'honnêtes gens, à qui on ne peut rien reprocher. Sublairas ne fait point mal; il fait un peu de tout et copie passablement. Slodtz est et sera un très habile homme, dessinant mieux qu'un sculpteur ne fait ordinairement; il est jeune, ce qui fait qu'il est en état d'acquérir journellement[1]. Boisot est très joli garçon, sçachant bien vivre; il a besoin d'étudier; sa manière est petite... Francin travaille bien le marbre; d'un génie froid, il est ici en païs où il peut l'échauffer et devenir habile par de bonnes études. Coustillier[2] sera bon architecte; il a beaucoup de naissance, il est tout jeune et travaille bien. Franque[3] est assidu; il n'a pas tout à fait autant de naissance que Coustillier; il dessine joliment et proprement. Frontier[4] est très sage : il peint bien, et vient de finir une copie d'après Raphaël qui est bien passable. Il travaille à présent à nous montrer quelque

---

1. Slodtz venait de faire la copie du Christ de Michel-Ange.
2. Entré le 13 avril 1732.
3. Arrivé en 1733, ainsi que les deux suivants.
4. Jean-Charles Frontier, né en 1701, plus tard peintre du roi.

chose de lui ; alors on jugera de sa capacité. Dufllot ne manque pas de génie ; il dessine avec soin, a un assez beau pinceau, et a bonne volonté d'apprendre. Soufflot, tout jeune qu'il est, a beaucoup de mérite en architecture, et il y a lieu de croire qu'il ne fera pas déshonneur à l'Académie [1].

13 mars 1735.

Dimanche dernier, je donnai toute la matinée à considérer attentivement le palais Pamphile, qui est en face du nôtre, et dans une galerie nouvellement bâtie je rencontrai un tableau dont j'avais beaucoup entendu parler, mais que je n'avois jamais vu. C'est un morceau merveilleux, que Jean Bellin fit pour le duc de Ferrare et qu'il ne put achever, la mort l'ayant prévenu. Ce Jean Bellin étoit le maître du Titien : il avoit tiré à Venise la peinture de l'enfance, comme Michel-Ange et Raphaël l'avoient fait dans ces côtés ci. Il reste dans ce morceau, à la vérité, un peu de sécheresse des premiers temps, mais bien dédommagée par les soins et l'exactitude qu'on y trouve, par les nouveautés naturelles qu'on y découvre, par la correction, enfin par tout ce qui peut rendre la peinture recommandable. Le paysage est du

1. Soufflot, l'illustre architecte, né en 1714, était entré à l'Académie, sans brevet, le 9 décembre 1734. Slodtz et Francin en sortirent au mois de février 1736, mais continuèrent d'y venir travailler tous les jours. Slodtz fit à cette époque le portrait du duc d'Harcourt. (Lettre du 16 mars 1736.)

Titien admirable, et je croy que ce tableau peut être d'un grand profit à une personne qui veut se perfectionner dans la peinture : c'est pourquoi je vais mettre tous mes soins pour avoir la permission de le faire copier. Comme le duc de Ferrare avoit ordonné quatre tableaux à ce peintre, et que, prévenu de la mort, il ne put [les faire], le Titien, qui avoit fini celui dont je parle, eut les trois autres à exécuter, dont il s'acquitta comme on sçait. Le Roy en a une belle copie de *Bacchus et Ariane*, faite par M. de Lobel ; j'enverrai celle-ci, comme je l'espère. Pour les deux autres, qui sont une *Bacchanale* et des *Jeux d'enfants*, ils sont en Espagne[1].

25 novembre 1735.

Le prince Borghèse n'étoit pas à Rome lorsque je voulus introduire le sr Pierre[2] dans son palais. J'ai attendu qu'il fût de retour pour le lui présenter et le faire ressouvenir de la promesse qu'il a eu la bonté de me faire. A son retour, je n'ai pas manqué d'y aller : sur-le-champ il m'a accordé ce que je souhaitois, me priant de

1. Le tableau dont parle Wleughels est encore une espèce de Bacchanale où figurent tous les Dieux. Dufrenoy en avait déjà fait une copie pour un ami de Félibien. C'est Frontier qui fut chargé par Wleughels d'en exécuter une nouvelle (24 juin 1736.)

2. Pierre, plus tard premier peintre du roi, était arrivé à l'Académie au mois de juin précédent, avec une réputation déjà brillante.

dire à V. G. qu'il étoit ravi de trouver cette occasion de la servir et de pouvoir lui plaire. Voilà donc notre jeune élève au milieu de très belles choses, qui, j'espère, lui seront d'un grand profit. Il commencera par copier un excellent tableau du Titien, qu'on n'a jamais copié.

Le mardi 22 de ce mois, arriva ici le s<sup>r</sup> Coustou[1]. Il trouva sa chambre prête et tout ce qui lui était nécessaire. Étant fils d'un habile homme, jeune, et, que je croy, bien élevé, il y a tout lieu d'espérer d'en faire un bon sujet.

8 mai 1736.

J'ai fait mouler un bas-relief de l'Algarde, qui est un morceau merveilleux presque inconnu, car il se trouve dans une chapelle souterraine où on ne va guère : M. le prince Pamphile, à qui appartient cette église, m'en a accordé la permission. Il est d'une grande beauté, et sera d'un grand profit aux élèves. Petit à petit, j'enrichirai l'Académie de précieux morceaux, et si utiles, qu'il faudroit absolument n'avoir pas envie de bien faire pour n'en pas profiter.

7 juillet 1736.

Coustou va commencer une belle statue, dont je crois qu'il s'acquittera bien. C'est une figure qui lui plaît et qu'il entreprend avec plaisir; il est déjà habile, quoique

---

1. Guillaume Coustou, né en 1716.

jeune, et il est à présumer qu'il doit beaucoup profiter en l'exécutant avec amour[1]. Nous avons ici Parrocel[2] qui paroit promettre beaucoup : il a du génie, et, si V. G. le veut bien permettre, je lui donnerai à faire un tableau d'invention où il mettra tous ses soins. A présent, il s'occupe à dessiner dans la gallerie du Carache... Nous avons dans l'Académie un jeune architecte nommé Soufflot, qui achève avec soin un grand dessein qui est bien; il le fera voir à V. G. à son retour, peut-être même avant.

15 novembre 1737.

J'apprends par la lettre de V. G. que Sa Majesté a fait l'acquisition du palais où nous demeurons. En vérité, c'est de l'argent bien dépensé, et qui fait un bon effet dans ce païs ci, par bien des raisons. La maison est au Roy, et nous n'aurons plus à répondre qu'au maître absolu. Tous les honnêtes gens viennent m'en faire compliment, et on en est ravi dans Rome. Il falloit effective-

---

1. Le jeune Coustou envoya cette année à Paris le buste d'un *Christ*, d'après Michel-Ange. Firent partie du même envoi : le *Christ*, copié par Slodtz; la *Julie* ou la *Joueuse d'osselets*, copiée par Francin; le buste de *Caligula*, copié par Boudard; le *Christ flagellé* de l'Albane, copié par Subleyras; le *David* du Guerchin et la *Nativité* du Titien, copiés par Boizot; la *Nativité* de Lanfranc, copiée par Duflot; un *Prophète* de Raphaël et le tableau de Jean Bellin, copiés par Frontier. (Lettre du 31 août 1736.)

2. Joseph-Ignace-François Parrocel, né en 1704, neveu de Charles Parrocel, qui avait été reçu pensionnaire en 1713.

ment l'autorité de V. G. et son bon esprit pour faire réussir la chose, que j'avois proposé il y a déjà longtems sans jamais pouvoir en venir à la fin, comme il vient d'arriver sous votre ministère [1].

1. Orry venait de succéder au duc d'Antin, mort peu de temps auparavant. L'acquisition du palais Mancini fut faite au prix de 190,000 livres, par contrat du 6 septembre 1737. Nicolas Wleughels mourut lui-même au mois de décembre de cette année. Avant l'arrivée de son successeur, et pendant l'intérim de Lestache, on envoya comme pensionnaires Hallé, Fournier, Huttin, peintres; Marchand, sculpteur, et Lejay, architecte. (Comptes des Bâtiments du roi, années 1737 et 1738.)

## VI. LETTRES DE DETROY[1].

10 avril 1739.

Il vient d'arriver un incident dont je me crois d'autant plus obligé de vous informer, qu'il attaque directement les priviléges de la nation. Les shires ou archers, qui, selon les franchises, ne doivent pas mesme passer devant le palais de l'Académie, y arrêtèrent dimanche, 5ᵉ d'avril, à midi, un homme, et le lièrent devant la porte et presque sous les armes du Roy. J'en informai d'abord Mgr l'ambassadeur. J'alai ensuite chez M. le cardinal Corsini, qui fait les fonctions de gouverneur de Rome en l'absence de Mgr Coieri : je lui représentai combien cette action étoit contraire à nos priviléges ; je lui dis que j'espérois de la justice qu'il feroit faire les réparations convenables. Il me dit qu'il examineroit cette affaire... Après vous avoir rendu conte de ce qui s'est passé, je crois, Monseigneur, que cette affaire ne regarde plus que Mgr l'ambassadeur, auquel il appartient, comme ministre du Roy, de soutenir des droits qui n'ont jamais été disputés.

24 avril 1739.

Mgr le gouverneur de Rome, à son retour de campa-

[1]. Forme généralement adoptée du nom de François de Troy.

gne, a donné toute la satisfaction que Mgr l'ambassadeur a voulu exiger pour le manque de respect envers la maison roial de l'Académie. Les sbires ont été mis en prison. Mgr l'ambassadeur m'a fait l'honneur de me dire que j'en pouvois disposer, et la grâce de ces misérables est entre ses mains.

Le sr Frontier, peintre pensionnaire, qui a fini son temps, est parti le 20 de ce mois; je lui ai donné, selon l'usage ordinaire, 56 écus romains pour son voiage. J'espère, Monseigneur, que vous voudrez bien vous souvenir de la grâce que vous m'avez faite de m'acorder la première place de peintre vacante pour le sr Faverai, mon élève, lequel copie actuellement au Vatican l'*Embrasement de Rome*.

8 mai 1739.

Le sr Pigal, sculpteur, reçeut lundi, 4 de ce mois, la médaille que vous avez eu la bonté de lui accorder[1].

[1]. Le roi ayant fait défendre aux artistes français de prendre part, cette année-là, au concours de l'Académie romaine de Saint-Luc, J.-B. Pigalle, qui se trouvait à Rome, concourut en se faisant passer pour Avignonnais et obtint un des prix de sculpture. Sur de nouveaux ordres, il s'abstint d'aller chercher sa récompense, et, comme dédommagement, Detroy lui fit donner par l'ambassadeur de France une médaille d'une valeur supérieure. Les pensionnaires de l'Académie, qui avaient donné l'exemple de l'obéissance en ne concourant pas, reçurent aussi une gratification. (Lettres des 17 janvier et 6 mars 1739.)

Mgr l'ambassadeur, qui la lui donna, promit à deux françois qui étoient présents, et qui n'ont point concouru aux prix de Rome par respect pour ses ordres, de vous écrire en leur faveur. Je vois souvent, Monseigneur, les copies du Vatican ; elles avancent, et j'ose vous assurer qu'elles seront bien. Mon *Triomphe de Mardochée* est fini.

29 mai 1739.

Le s<sup>r</sup> Coustou vient de finir en marbre la *Sainte Suzanne*, d'après François Flamand. Cette copie est fort belle : elle est prête à partir. A l'égard des modelles et esquisses de sa composition, j'y trouve bien du goust et beaucoup de sagesse. Le s<sup>r</sup> Boudard, aussi sculpteur, a beaucoup de génie et de feu : j'ai l'honneur de vous envoyer un modelle en cire des armes du Roy, qu'il a composé. La copie d'*Un jeune homme qui se tire une épine du pied*, qu'il fait en marbre pour le Roy, d'après l'antique, est fort avancée. Le s<sup>r</sup> Marchand n'a encore rien fait pour le Roy... Le s<sup>r</sup> Hutin[1], qui a obtenu sa pension sur un prix de peinture, n'a fait que peu de progrès dans cet art depuis qu'il est à Rome : après avoir examiné qu'il n'aimoit point ce talent et qu'il avoit pour la sculpture un goust déterminé et une grande disposition, je n'ai pu lui refuser la permission de s'y appliquer ; je me suis prêté à ce changement dans l'espérance

1. Charles Hutin, né en 1715, élève de Le Moyne pour la peinture et de Slodtz pour la sculpture.

de faire un bon sculpteur d'un peintre qui peut-être n'auroit jamais été que médiocre. Le sʳ Le Geai, architecte, travaille avec beaucoup de soin à cette heure des desseins qu'il avoit fait pour les prix de l'Académie de Rome : comme son projet fut arrêté par les ordres de Mgr l'ambassadeur, il n'a point fini la suite de cette entreprise, qui est d'une fort grande étendue... Le sʳ Fournier, peintre, a un génie abondant et une couleur particulière à lui et assez aimable ; il ne manquera jamais du côté de l'imagination, et il a besoin d'étudier d'après les bonnes choses pour la correction du dessein. Le sʳ Pierre est plus fait et peut devenir un très-grand sujet. Le sʳ Parocel a fait une copie d'après le Dominiquain : je l'envoirai en France au premier ordre ; on pourra faire partir en mesme temps une copie de la *Bataille d'Alexandrie*, d'après Pietre de Crotone, faite par le sʳ Duflos. Lui et le sʳ Hallé [1], qui copient actuellement Raphaël au Vatican, ont toute la sagesse et l'exactitude qu'il faut pour bien rendre cet auteur. Les sʳˢ Blanchet et Faveray ne font pas moins bien.

12 juin 1739.

Le sʳ Potin, architecte, est arrivé à Rome le 10 de ce mois ; il fait à présent le douzième pensionnaire, y compris le sʳ Faveray, à qui vous avez bien voulu accorder

---

1. Noël Hallé, qui vint, en 1775, réorganiser l'Académie de Rome.

une place[1]. Le sr Blanchet, qui fait la *Bataille de Constantin* au Vatican, est un jeune homme qui n'a pas de grandes facultés : pour lui ôter tout prétexte, Monseigneur, de négliger cet ouvrage par la nécessité où il est de guagner de l'argent pour sa subsistance, on pourroit lui donner de tems en tems quelques à-comptes, pour l'engager de suite à travailler à cette copie, qui est d'une fort longue haleine.

J'ai commencé le cinquième tableau de la *Suite d'Esther*, représentant le *Premier repas d'Assuérus, de la Reine et d'Aman*. Le *Triomphe de Mardochée* me fait honneur à Rome ; beaucoup de cardinaux, princes et princesses le sont venus voir.

23 octobre 1739.

Le sr Fournier, de la maladie duquel j'ai eu l'honneur de vous informer (la petite vérole), mourut le 19 de ce mois, en recevant l'extrême-onction ; le 17, il avait receu le viatique. C'est une perte pour la peinture : ce jeune homme avoit beaucoup de talent, et son application au travail me fesoit espérer qu'il réussiroit... J'alai hier au Capitole, où l'on moule le nouveau *Lantin*[2] ; je trouvai cet ouvrage fort avancé, et il sera fini la semaine prochaine.

1. Les onze autres sont énumérés dans la lettre précédente.
2. Statue antique nouvellement découverte, et que Detroy avait obtenu la permission de faire mouler immédiatement pour le roi.

18 mars 1740.

Le tableau de l'*Orgueil d'Aman* est entièrement fini ; je commencerai incessamment la *Condamnation d'Aman*, qui est le septième et dernier de la *Suite d'Esther*. J'ai paié, selon vos ordres, au sr de L'Estache 189 écus romains et 55 baïoques, valant mille livres de France[1]. Cette dépense extraordinaire m'oblige à vous prier, Monseigneur, de donner vos ordres pour que je puisse avoir de l'argent le plus tôt qu'il sera possible.

27 mai 1740.

Les srs Vanloo[2] et Vassé sont arivés ici le 20 de ce mois : j'aurai l'honneur de vous rendre conte de leurs talents lorsque j'aurai veu quelque chose d'eux.

26 août 1740.

Il y a ici depuis quatre ans un jeune sculpteur appelé Verchaf, qui a travaillé chez M. Bouchardon. Quoiqu'il

1. De L'Estache, qui avait régi l'Académie, par intérim, durant huit mois (de la mort de Wleughels à l'arrivée de Detroy), avait demandé pour ce service une indemnité, que le directeur général des Bâtiments avait fixée à 1,000 livres.

2. Charles-Amédée-Philippe Vanloo, né en 1719, fils de Jean-Baptiste Vanloo.

ne soit pas de l'Académie, je croi devoir vous informer, Monseigneur, de ses talents, qui se sont dévelopés tout d'un coup. Ce jeune homme, n'aiant pas pu gagner un prix à l'Académie de Paris, quita de chagrin et s'en vint à Rome, où il arriva dans la dernière misère. Les pensionnaires l'entretinrent quelque temps, en le faisant travailler à la journée à dégrossir leurs ouvrages. Il trouva ensuite l'occasion de faire quelque chose pour son conte; il réussit assez bien, et il a fait de si grands progrès, que dernièrement je vis de lui le portrait d'un anglois et une cheminée ornée de figures grandes comme nature, dont je fus surpris : je ne crois pas qu'on puisse faire mieux. Quelque secours, Monseigneur, que votre bonté daigneroit lui accorder le metteroit en état de se faire connoitre, et l'ôteroit de la nécessité où il est de faire des pieds de table et d'autres choses de cette nature pour vivre. Ce que j'ai l'honneur de vous représenter, Monseigneur, n'est pas sans exemple, et l'on a quelquefois donné de petites pensions à des jeunes gens qui n'étoient pas de l'Académie ; et celui-ci est en état de travailler pour le Roy[1].

25 novembre 1740.

Le s[r] Hutin fait de grands progrès dans la sculpture : c'est de lui la tête d'*Énobarbus*, qui doit arriver inces-

---

1. Sur l'avis favorable de Gabriel, Orry fit commander à Verchaf des modèles de vases, de groupes, etc.

samment en France avec les ouvrages des s^rs Coustou et Boudard. Il demande à faire pour le Roy une copie du *Zénon*, qui est au Capitole ; c'est une des plus belles figures drappées qui soit à Rome. Les s^rs Vassé et Saly[1] vont faire une tête pour le Roy... Les copies du Vatican, des s^rs Halé et Faveray, sont finies ; l'on prépare la toille pour la copie de la *Messe*, que doit faire (sur sa demande) le s^r Vanloo.

27 octobre 1741.

Je continue, Monseigneur, à suivre avec exactitude les coppies du Vatican. L'*École d'Athènes* sera finie dans quinze jours : elle sera au moins aussi bien que celles qui sont arrivées à Paris, dont M. Gabriel m'a écrit que vous aviez été content. Il y a beaucoup d'ouvrage dans cette coppie : c'est le s^r Duflos qui l'a faite ; jamais il n'y a eu de pensionnaire à l'Académie qui ait travaillé autant que lui pour le Roy. Outre la *Bataille* de Pietre de Crotone, que j'ai envoié avec mes tableaux d'*Esther*, il avoit fait deux coppies, qui ont été envoiées à Paris par M. Veughels[2]. Sur ce qui est commencé du *Miracle de la Messe*, je puis vous assurer, Monseigneur, que le s^r Vanloo fera

---

1. Jacques Saly, sculpteur, entré le 3 octobre précédent en remplacement de Boudard, qui ne partit que plusieurs mois après. Parrocel, parti le 21 septembre, ne fut remplacé qu'un peu plus tard, faute de sujets capables en peinture.

2. Duflos quitta Rome un an après.

une très-belle coppie de ce tableau. La *Bataille de Constantin* du sʳ Blanchet sera admirable; quoiqu'il y travaille avec exactitude, je ne sai quand elle sera finie, parce qu'il y a un ouvrage prodigieux.

12 avril 1742.

J'ay été fort affligé en apprenant qu'on n'avoit pas été content des copies du Vatican que j'ay envoyées à la Cour. La connoissance que vous avez dans les arts et le jugement que vous en portez valent mieux que toutes les raisons que je pourrois alléguer pour les faire valoir. Cependant, Monseigneur, permettez-moy de vous représenter que j'y ay apporté toute l'attention possible, et que ceux qui y ont travaillé l'ont fait avec toute l'exactitude qui dépendoit d'eux : ils n'ont dessiné aucune figure qu'après l'avoir prise au voile, et c'est une permission que je n'ay pas eu peu de peine à obtenir. Les étrangers qui étoient à Rome au tems du conclave en ont été fort contens, et les Italiens même les ont beaucoup louées, de sorte que, pour le dessein, je ne crois pas qu'on puisse y trouver quelque chose à reprendre; pour ce qui est du coloris, ceux qui connoissent la fresque de Raphaël sçavent bien que ce n'est pas la partie dominante de cet admirable auteur.

9 novembre 1742.

Je suis bien charmé que l'aplaudissement que vous avez donné à mes tableaux (la *Suite de l'histoire d'Esther*) me procure encore le plaisir de travailler pour le Roy. Parmi tous les sujets qui sont susceptibles de noblesse et de magnificence, l'histoire de Salomon et celle de Jason me paroissent considérables. Je ne puis point à présent avoir l'honneur de vous envoyer aucun projet des tableaux de l'un ou de l'autre sujet ; ce n'est qu'en les lisant avec avec attention qu'on peut saisir de ces heureux moments où le peintre exerce son génie et où le spectateur se récrée la vue.

7 décembre 1742.

Dans la persuation où j'ay été que vous choisiriez l'histoire de Jason, pour ne point perdre de tems, j'ay fait une esquice de la plus grande pièce, représentant *Jason qui enchante les deux taureaux*. C'est une fort grande composition ; j'auray l'honneur de vous l'envoyer aussitôt qu'elle sera en état d'être roulée.

15 février 1743.

J'ai retardé d'un ordinaire à envoyer les sept esquisses de l'histoire de Jason, à cause du mauvais tems qui les a empêché de sécher plus tôt. Je vous prie, Monseigneur,

de me les renvoyer aussitôt que vous aurez fait vos observations; la toile est toute prête pour commencer le grand ¹... Par le choix que vous me laissez du s^r Saly ou

1. Detroy joint à sa lettre l'explication suivante de ces esquisses, dont plusieurs furent modifiées :

« I. Médée, allant faire sa prière à la déesse Hécate, vieil autel qui était au fond d'un bois, rencontre Jason. Après lui avoir fait promettre qu'il serait éternellement à elle, cette princesse lui donne des herbes enchantées, dont elle lui explique l'usage. Comme l'amour de Médée était fondé sur la foi conjugale, que Jason venait de jurer, on a mis l'allégorie de l'Amour qui tire une flèche que l'Hymen conduit dans le cœur de Jason.

» II. Jason, au champ de Mars, en présence du roy, de Médée et de tout le peuple de Colchos, se présente au-devant des deux taureaux défenseurs de la Toison d'or. Ces animaux jettent sur lui des regards pleins de fureur, vomissent des tourbillons de flammes, remplissent l'air de poussière et de fumée. Les Argonautes reculent d'épouvante et font des vœux pour la conservation de leur chef intrépide. Jason leur présente les herbes de Médée pour les enchanter.

» III. Jason, immédiatement après avoir dompté les taureaux et les avoir contraints de subir le joug, leur fait labourer ce même champ de Mars, où il sème des dents de serpent. Il voit sortir des guerriers qui l'attaquent; mais, les ayant divisés avec une pierre, ils tournent tous leurs armes les uns contre les autres et s'entre-tuent. Les Argonautes applaudissent cette victoire; ils en montrent leur joie par toute sorte de témoignages et viennent embrasser le victorieux.

» IV. Jason, ayant endormi le dragon qui veillait auprès de la Toison d'or, enlève ce dépôt. Tout se dispose de l'autre côté pour le départ de Jason, qui doit se rembarquer, chargé

du sr Vassé pour finir la figure de l'*Antin*[1], je l'ai donné au sr Saly. Ce n'est pas qu'ils ne soient tous deux en état de se faire honneur ; mais je crois que celui-ci se laissera moins emporter à la vivacité de son goût, et

de cette dépouille, avec Médée et la troupe des Argonautes.

» V. Médée, devant la porte de son palais, au milieu de l'appareil magique qui avait servi au rajeunissement du vieil Éson, le présente à Jason, son fils, au même état que ce vieillard s'était vu quarante ans auparavant. La joie, la tendresse, l'admiration et la reconnaissance éclatent dans leurs actions.

» Les sujets de ces cinq premiers tableaux sont tirés du septième livre des *Métamorphoses d'Ovide*, fables première et suivantes. Les deux derniers y sont si peu circonstanciés, que j'ai été obligé de me servir d'autres anciens auteurs, comme Euripide et Sénèque, dans leurs tragédies de Médée.

» VI. Créüze, dans son appartement, revêtue de la robe éclatante d'or et de rubis, présent fatal de la cruelle Médée, et la couronne brûlante sur la tête, commence à sentir les effets de l'une et de l'autre, et tombe au pied de son trône. Créon et Jason, qui étaient accourus, sont saisis d'horreur à ce spectacle ; le premier s'empresse d'arracher ce funeste vêtement ; mais le charme passe jusqu'à lui : il est pénétré des mêmes feux qui dévoraient au dedans sa fille infortunée.

» VII. Médée, sur son char tiré par deux dragons volants, reproche à Jason sa perfidie et lui montre les deux enfants provenus de leur mariage, qu'elle venait de massacrer. Jason la supplie de lui donner au moins la triste consolation de pouvoir les embrasser ; mais, pour mettre le comble à sa fureur, elle les lui refuse et les emporte avec elle... Dans le fond du tableau, on voit le palais de Créon embrasé. »

1. Laissée inachevée par Marchand, mort le mois précédent.

qu'il suivra avec la dernière exactitude la finesse de cette admirable antique.

<p style="text-align:center">28 juin 1743.</p>

Je viens d'examiner avec de meures refflections les esquisses qui m'ont été renvoiées, et de les confronter avec les objections qu'on y a fait. J'ai trouvé que, par les changemens considérables que j'y puis faire par mon propre génie, et en suivant les avis qui m'ont été donnés, je pourrais rendre ce sujet agréable à la cour, à vous, Monseigneur, et au public. En cas que j'obtienne la permission de commencer cet ouvrage, je m'engage à débuter par celui où l'on a fait le plus d'objections, qui est le grand, et de le faire pour mon compte s'il n'a pas le bonheur de plaire.

<p style="text-align:center">9 août 1743.</p>

Je viens de dessiner sur la grande toile le plus grand tableau de l'histoire de Jason : j'en change entièrement la composition. Attendu qu'on en voit mieux l'effet que sur une petite toile, quand toute la disposition en sera établie, j'auray l'honneur de vous en envoyer une esquisse.

<p style="text-align:center">30 août 1743.</p>

J'eus l'honneur de vous écrire, il y a quelque tems, que les s$^{rs}$ Vanloo, Hutin et Guay devoient bientôt s'en retourner en France : ils sont partis cette semaine, après

avoir fait du progrès chacun dans leur talent. Le s' Guay a fait ici de très belles études d'après l'antique ; il a travaillé avec succès, et chacun a trouvé qu'il surpassait infiniment dans son art les premiers maîtres de Rome et de toute l'Italie. Il a fait un honneur infini à la nation. Je ne vous parle pas des talents des s˙˙ Vanloo et Hutin : on a vu leurs ouvrages à Paris. Le premier a copié, d'après Raphaël, le *Miracle de la Messe*, et le s' Hutin, qui s'est adonné à la sculpture, a envoyé une tête d'*Ahénobarbus*, père de Néron. Il faut espérer qu'ils deviendront de grands sujets.

24 janvier 1744.

Je suis bien sensible, Monseigneur, à la confiance que vous voulez bien avoir en moi pour l'exécution de l'histoire de Jason. Le grand tableau est entièrement fini, et, malgré les approbations qu'il a à Rome, je me sentirois bien plus flatté s'il pouvoit avoir votre suffrage... L'Académie de Saint-Luc vient de m'élire pour son chef, sous le nom de prince. J'ai fait ce que j'ai pu pour refuser cette dignité ; mais il a fallu céder aux instances réitérées de M. le marquis Théodoli, d'une illustre maison de ce pays-cy, et mon prédécesseur dans ce poste.

1ᵉʳ juillet 1744.

J'eus l'honneur de vous écrire, il y a quinze jours, au sujet du départ des s˙˙ Hallé et Roettiers, qui retournent

en France. Le sʳ Faveray vient de partir pour Malte; quelques ouvrages, qu'il avoit envoiés en ce pays-là, aiant été fort goûtés, plusieurs chevaliers de Malte luy conseillèrent d'y aller, lui promettant de lui faire trouver les occasions d'exercer ses talents. Il a de l'esprit, de l'habileté et de la conduite; il fera sûrement honneur à la nation. Il retournera en France après avoir passé là quelque tems.

<div style="text-align:center">30 décembre 1744.</div>

Les rapports qu'on vous a faits sur les études des élèves sont si dénués de probabilité, qu'ils ne peuvent avoir été faits que par des gens qui n'ont aucune connoissance de cette Académie. Ces jeunes gens viennent ici déjà fort avancés dans la peinture; on ne les envoie à Rome que pour étudier d'après les grands maîtres; je leur procure toutes sortes de commodités pour pouvoir le faire avec succès, soit dans le Vatican ou autres endroits; et dans ce cas il est inutile que je prenne, comme on dit, le pinceau pour les corriger, puisqu'il suffit que je leur dise mon sentiment, et de leur recommander de bien examiner l'original qu'ils ont devant les yeux. Quant à ce qu'ils font de génie, ils ne me le montrent souvent que quand le tableau est fini, et, de plus, ils sont si remplis de la manière de leurs maîtres qu'ils ont eu à Paris, que ce seroit les dégoûter que de leur faire prendre une autre stile. Je me suis toujours contenté de leur dire mon sentiment, soit sur leurs desseins, soit

sur la composition, mais toujours sans y mettre les mains. Telle a été, je crois, l'intention de la cour, dans l'institution, d'y établir un supérieur qui eût soin de la conduite et des ouvrages des pensionnaires. Mes prédécesseurs n'étoient guère en état d'en faire davantage, et, si l'intention de la cour avoit été qu'ils instruisissent les élèves, je crois qu'elle auroit été difficilement exécutée.

27 janvier 1745.

Vous savez, Monseigneur, tous les malheurs qui me sont arrivés depuis trois ans : d'une famille nombreuse, il ne m'est resté qu'une fille, qui est chez les dames de la Visitation Sainte-Marie, sous la direction de M. de Chimay. Quoiqu'elle soit fort jeune, on m'avoit déjà proposé un parti pour elle; je me suis enfin déterminé pour M. de Courten, officier dans les gardes vallones au service de Sa Majesté Catholique. Il est âgé de treize ans, et est fils de M. de Courten, ingénieur en chef des armées espagnoles, et dont le nom et la famille sont connus depuis longtemps en France. Comme il y a du tems d'ici à la consommation du mariage, il doit, en attendant, quitter le service espagnol et prendre celui de France, soit dans le régiment qui porte son nom, soit dans les gardes suisses.

31 mars 1745.

Je viens de recevoir une lettre de M. Gabriel, par

laquelle il me marque que le grand cabinet de Mgr le
Dauphin est orné avec la tenture d'*Esther*, et que, faute
de deux petites pièces ou d'une grande, on n'a pas pu
orner le fond de la chambre. Comme cette histoire est
susceptible de plusieurs beaux sujets, peut-être qu'en
cherchant soigneusement on en pouroit trouver un ou
deux de ceux qui n'ont point été traités dans la première.
Si vous me donnez vos ordres pour l'exécuter, j'en
choisirois un ou deux qui pouroient paroitre les plus
intéressants, et j'y travaillerois aussitôt.

Le quatrième tableau de l'histoire de Jason est fini[1]...
Le s' Duflos, peintre pensionnaire de cette Académie,
vient de partir pour s'en retourner en France. C'est lui
qui a fait l'*École d'Athènes* et plusieurs autres copies
pour le Roy. Il en auroit commencé une autre grande au
Vatican; mais l'air de Rome lui est devenu contraire, et
les maladies fréquentes dont il a été attaqué ne lui ont
pas permis, par le conseil des médecins, de rester plus
longtems dans ce pays.

28 avril 1745.

M. de Canillac (ambassadeur de France) se prépare à
donner de grandes fêtes pour le mariage de Mgr le Dau-
phin. L'on espéroit qu'il consulteroit en quelque façon
l'Académie là-dessus; il y avoit lieu de s'en flatter par

1. Les autres furent terminés entre cette date et le 31 août
1746.

la justice que les Italiens mêmes rendent à plusieurs de nos pensionnaires, qui, soit pour les décorations, soit pour l'architecture, sont bien en état de faire honneur à la nation. Le connétable de Naples, depuis bien des années, ne se sert que d'eux pour les compositions des feux qu'il fait faire ici tous les ans, à l'occasion de la haquenée qu'il présente au pape pour l'hommage du roy de Naples au Saint-Siége. Notre ministre aura sans doute ses raisons pour avoir préféré le s^r Panini, peintre de perspective en petit, aux peintres et aux architectes de cette Académie, dont cependant les talents ne laissent pas d'être connus par les étrangers...

20 avril 1746.

J'ai reçu, il y a quatre jours, une lettre de M. Le Blond, consul de France à Venise, par laquelle il me marque que le s^r Potain, étant arrivé vers les confins de Parme, n'avoit pas pu passer plus avant, attendu que les passages étoient bouchés de tout côté par les armées espagnoles et autrichiennes, et qu'il lui avoit conseillé de retourner à Venise, où il étoit arrivé depuis quelques jours. Il a levé le plan de tant de théâtres en Italie, que je crois qu'on peut se passer de celui de Parme. Je lui ai écrit qu'il pouvoit s'en retourner en France par la voie de Livourne... Le s^r Dumont, architecte[1], vient d'être

1. Gabriel-Martin Dumont, né vers 1620, arrivé à Rome le 3 octobre 1742.

reçu à l'Académie de Saint-Luc, avec une approbation universelle sur le bâtiment qu'il a fait pour notre consul. Il seroit fâcheux pour lui qu'un retour précipité en France l'empêchât de finir cet édifice, qu'il lui est honorable et avantageux de terminer.

8 juin 1746.

J'ai eu l'honneur de vous écrire, il y a huit jours, que les s<sup>rs</sup> Mignot et Adam[1] sortiroient de l'Académie à l'arrivée du s<sup>r</sup> Hason, attendu que l'école se trouveroit composée de treize élèves. Le s<sup>r</sup> Hason est arrivé depuis quelques jours, et j'ai cru que vous ne désapprouveriez pas que je les fisse rester encore quelques semaines à la pension, pour voir une canonisation qui se fait à la fin de juin et qui est une fonction qu'on ne voit guère qu'une fois sous chaque pontificat.

7 juin 1747.

Vous me demandez information des talens du s<sup>r</sup> Larchevêque, sculpteur, élève de cette Académie[2]. Depuis

1. Gaspard Adam, frère des deux sculpteurs dont il a été question plus haut, né en 1710, n'était arrivé que le 3 novembre 1742, ainsi que Pierre Mignot, sculpteur.
2. Né en 1721, mort en 1778, après avoir séjourné longtemps en Suède.

un an qu'il est arrivé, il n'a point cessé de travailler, soit à dessiner, soit à faire des modèles, et dont j'ai bien lieu d'être content, y aiant bien du goût dans tout ce que je vois de lui. Il s'est trompé dans le nom de la figure qu'il demande à faire : c'est un *Zénon* et non pas un *Platon*. Il a été mis au Capitole sous ce pontificat-cy, et je le fis mouler aussitôt; c'est une des plus belles figures drapées de l'antique, et je ne doute pas que le s<sup>r</sup> Larchevêque ne s'en tire avec honneur [1].

24 janvier 1748.

Je ne vous ai point envoié depuis quelque temps un détail des douze élèves qui composent l'Académie, et dont voici les noms et les talens :

Le s<sup>r</sup> Saly, sculpteur, qui a fait la figure en marbre de l'*Antinoüs*, qui est une des plus belles copies qui se soient faites à l'Académie; il est arrivé à Rome le 13 octobre 1740.

Le s<sup>r</sup> Le Lorrain [2], peintre, arrivé le 30 décembre de la même année, fait une copie au Vatican, d'après Raphaël.

1. Orry avait ordonné de ne plus faire faire de copies en marbre aux élèves sculpteurs. On dérogea à cette règle pour Larchevêque et pour d'autres. (Lettre du 14 janvier 1747.)

2. Louis-Joseph Le Lorrain, né en 1715, plus tard premier peintre du roi.

Le sr Challes, l'aîné, peintre¹, arrivé le 3 novembre 1742, fait aussi une copie au Vatican.

Le sr Vien², peintre, arrivé le 21 décembre 1744, attend qu'il y ait une place au Vatican pour faire une copie pour le Roy.

Le sr Challes, le cadet, sculpteur³, qui fait le bas-relief en marbre de l'*Antinoüs* du cardinal Alexandre Albani, arriva à Rome le 21 décembre 1744.

Le sr Jardin, architecte⁴, arrivé le même jour.

Le sr Tiersonnier, peintre, arrivé le 1er novembre 1745.

Les srs Petitot, architecte, Larchevêque et Gilet, sculpteurs, sont arrivés le 25 mai 1746 ; le sr Hazon, architecte, le 1er juin, et le sr Moreau, architecte, le 1er septembre de la même année.

Voilà, Monseigneur, les sujets qui composent l'école, et dont j'ai tout lieu de me louer jusques à présent, soit du côté des talens, soit du côté des mœurs. Ceux qui font des copies pour le Roy y travaillent avec soin et assiduité, et pour les autres, ils vont faire des études dans les palais ou composent des sujets qui font voir les progrès qu'ils font. Comme les srs Saly et Jardin s'en retournent en France ce printemps, vous voiés par la liste des pensionnaires que nous avons besoin de peintres.

---

1. Charles Challe, peintre d'histoire et architecte, né en 1718, mort en 1778.
2. Joseph-Marie Vien, né en 1716, peintre illustre, qui viendra plus tard régénérer l'Académie.
3. Simon Challe, né en 1720, mort en 1765.
4. Nicolas-Henri Jardin, né en 1720, mort en 1799.

ne s'en étant jamais trouvé en si petit nombre, et surtout n'aiant qu'un ou deux sujets pour travailler aux copies du Vatican. Je sai, Monseigneur, combien vous avez à cœur l'honneur des arts; ainsi je crois qu'il est inutile que je vous prie de ne nous envoier que des sujets qui puissent aller de pair avec ceux que nous avons aujourd'hui.

<div style="text-align:right">27 mars 1748.</div>

Les gazettes des différentes villes d'Italie font des éloges surprenans de la mascarade de nos pensionnaires. Si la dépense qu'ils ont faite n'eut pas un peu dérangé leurs bourses, ils auroient gravé la marche et chaque figure en particulier sur des planches séparés. Chacun en a fait des desseins à part, qui peuvent leur servir d'étude pour les habillemens des Orientaux, qui étoient conformes à toutes les qualités des personnages qu'ils représentoient avec une très-exacte recherche. Pour moi, je les fais peindre tous sur des toiles d'un pied et demi par un françois appellé Barbault, élève de M. Restout, et qui a beaucoup de talent. Il est fâcheux pour ce jeune homme qu'il ait entrepris le voiage d'Italie auparavant de s'être mis au prix de l'Académie de Paris : en vertu de ce qu'il sait faire, je suis persuadé qu'il auroit été en état de mériter une place de pensionnaire dans celle-ci. Il est en état de faire une copie au Vatican, et nous n'avons à présent personne pour en faire.

20 novembre 1748.

Le sr Vien, pensionnaire peintre, s'est amusé pendant ces vacances à dessiner et graver toutes les figures qui composoient la mascarade ; j'ai l'honneur de vous en envoier un livre. Dans Rome, elle a eu un applaudissement universel.

15 janvier 1749.

Le sr Hason, architecte, qui est ici depuis près de trois ans, est rappellé à Paris par ses parens. Il a employé ce temps avec beaucoup d'application et de progrès, et une plus longue demeure ne lui seroit plus d'aucune utilité... Si le sr Barbault, dont j'ai eu l'honneur de vous écrire, pouvoit obtenir sa place, ce ne seroit sûrement point un des moindres sujets de cette Académie. Vous savez, Monsieur, ma façon de penser pour les places d'élèves, et, tel intérest que je prenne à un jeune homme, je ne ferois pour lui aucune démarche qui pût préjudicier à l'honneur de l'Académie ou à la gloire de la nation[1].

1. Barbeau fut agréé, et remplaça le sculpteur Larchevêque à la fin de la même année. D'après une autre lettre de Detroy, Barbeau était de Vierme, au diocèse de Beauvais, et élève de l'Académie de Paris, où il avait gagné toutes les médailles d'argent. Le directeur des Bâtiments lui commanda douze

Vous me demandez information du sr Le Lorrain, peintre, qui s'en retourne en France : il a fait au Vatican la copie du *Parnasse* et a beaucoup travaillé ici; c'est un jeune homme qui a des talens infinis dans tous les genres de peinture... J'ai eu l'honneur de vous prier, dans une de mes lettres, de pourvoir aux paiemens de mes tableaux de l'histoire de Jason. La situation présente de mes affaires, des biens à restituer, un procès à essuier, tout cela, Monsieur, m'engage à vous réitérer ma prière pour cela. Vous avez vu la ponctualité et la diligence avec lesquelles j'ai exécuté ces ouvrages et soutenu la manufacture des Gobelins. Sur cette diligence même, M. Orry m'avoit fait espérer une bonne gratification. Les bontés que vous témoignez avoir pour moi me font prendre la liberté de vous importuner sur cette affaire, ne jouissant, après tant de travaux, que d'une pension de 500 livres, semblable à celle dont jouissent quelques-uns de l'Académie qui peut-être n'ont jamais eu l'honneur de travailler pour le Roy.

<div style="text-align: right;">11 juin 1749.</div>

Je viens d'apprendre que quatre pensionnaires étoient

tableaux, dont les six premiers étaient terminés et envoyés en novembre 1751 : *Le Suisse de la garde du pape*, le *Cocher du pape*, le *Chasseur*, la *Frascatane*, la *Fille dotée*, la *Vénitienne*, le *Prélat de Mantelette et de Mantellone*, le *Chevau-léger*, le *Gentilhomme en habit de cour*, la *Neptunesse*, la *Florentine*, la *Donna della Torre dei Greci*, la *Calabrese*. (Lettre du 10 novembre 1751.)

partis pour occuper des places dans cette Académie. Vous avez vu, par le dernier état que j'ai eu l'honneur de vous envoier, qu'il n'y avoit que trois places vacantes. Il est vrai que le s$^r$ Challes, l'aîné, peintre, est ici depuis plus de six ans; mais il a fait une copie considérable pour le Roy, et qu'il n'a fini que depuis quelque tems, et c'est l'ordinaire qu'on accorde aux copistes du Vatican une ou deux années pour faire des études particulières pour eux. Si cependant ces quatre élèves arrivent, il faudra bien que le s$^r$ Challes quitte l'Académie; ce qui sera d'autant plus fâcheux pour lui, qu'il n'a point été averti quelques mois auparavant pour prendre ses mesures. J'attendrai, Monsieur, vos ordres là-dessus, et, s'il y avoit moien de dédommager en quelque chose le s$^r$ Challes, je prends la liberté de vous le recommander comme bon sujet et fort laborieux [1].

15 avril 1750.

Les s$^{rs}$ Vien et Petitot sont partis le 9 de ce mois; ce sont de très bons sujets, très dignes de votre protection.

1. Le directeur général des Bâtiments répondit avec aussi peu de bienveillance que d'exactitude : « C'est un abus que de laisser les élèves plus de trois années, suivant les anciens règlements. Comme ceux que j'envoiray doresnavant ne seront plus à leur première école, je prétends que, leurs trois années faittes, ils reviennent pour faire place à d'autres; et le s$^r$ Challes ayant fait plus que son temps, j'ay eu raison de nommer à sa place. » (Lettre du 11 juillet.)

Ils vous feront voir de leurs ouvrages, et j'espère, Monsieur, que votre jugement leur sera favorable. M. de Vandières, qui se rend de jour en jour le plus aimable du monde, est parfaitement bien venu dans toutes les meilleures [maisons] de cette ville[1].

Vous m'avez permis, Monsieur, de me servir de la commodité de la poste quand cela ne passeroit pas un trop gros volume. J'en proffite pour avoir l'honneur de vous envoier une petite boëte qui ne contient que très peu d'espace : ce sont trois estampes, gravées d'après deux tableaux de ma main. Ce n'est pas tant pour ce qui concerne mon ouvrage que pour vous faire voir la graveure d'un jeune homme nommé Gallimard. Je crois que vous serez content de ses talens ; il peut devenir utile dans les beaux-arts, et l'on a toujours besoin d'artistes pour les perpétuer.

22 juillet 1750.

Il m'a paru, Monsieur, par une de vos dernières lettres, que vous souhaiteriez estre informé de l'établissement de l'Académie de Saint-Luc à Rome. C'est la plus ancienne qui ait été formée pour le progrès de la peinture, sculpture et architecture. Son gouvernement

1. De Vandières, qui devait bientôt remplacer Tournehem, était venu étudier à Rome même les besoins de l'Académie, où il était logé. L'âge déjà avancé du directeur rendait sans doute sa présence plus nécessaire.

est approchant du nostre. Le sujet qui est élu par le scrutin pour remplir la place de directeur la conserve pendant un an ou deux : quand l'assemblée juge à propos de le confirmer, on luy donne le titre de prince. Ils m'ont fait l'honneur de me mettre à cette place, il y a quelques années : mais je me persuade qu'ils eurent plus d'égards à la place que je remplis qu'à mon propre mérite. La fonction que l'on fait pour délivrer les prix aux jeunes écoliers qui les ont mérités est fort auguste. Le pape fait choix du meilleur orateur pour faire un grand discours à l'honneur des trois beaux-arts. Les meilleurs poëtes de l'Académie de l'Arcadie (c'est ainsi qu'elle se nomme) sont invités pour y réciter des pièces en vers, à l'honneur des élèves qui ont remporté les prix. M. Vanloo, qui a eu cet avantage en son tems, et avec tant d'honneur, pourra, Monsieur, vous faire un détail mieux circonstancié. Cette cérémonie se fait dans une grande salle bien parée, au Capitole, où il y a des places marquées tout autour pour la noblesse. Ce sont les cardinaux qui délivrent les prix aux jeunes gens qui les ont mérités ; cela est précédé d'une grande musique.

14 juillet 1751.

Il se trouve ici le fils du fameux M. Le Roy, orloger de S. M. Il a guagné deux prix d'architecture, et il m'en a fait voir les médailles, qu'il dit avoir de vos mains. Il est parti de Paris dans l'espérance d'obtenir de vos bon-

tés un brevet pour entrer à la pension. Aussitôt que vous m'aurez donné vos ordres, j'agirai en conséquence[1].

L'on me mande de Paris que M. Natoire avoit receu de vous l'ordre de se rendre incessamment à Rome pour remplir ma place ; j'en viens tout présentement de recevoir une lettre d'avis de sa part. En ce cas, il me trouvera prest à lui remettre les affaires de l'Académie en bon ordre. Comme j'étois convenu avec M. de Vandières de ne partir qu'au printemps prochain, tant pour éviter l'hiver à mon arrivée à Paris que pour mettre ordre à mes affaires, j'ai cru que M. de Vandières vous en auroit écrit quelque chose, comme il me fit l'honneur, à ce qu'il me peut souvenir, de me le promettre. Voilà, Monsieur, ce qui a fait que j'ai différé à prendre la liberté de vous l'écrire, croyant estre à tems, jusques à la nouvelle saison, de vous supplier de m'accorder ma retraitte. J'espère de votre justice, Monsieur, que vous me laisserez jouir de toutes les prérogatives du directorat jusqu'à ce que j'aie mis en possession M. Natoire, et je me remettrai à sa discrétion, affin qu'il ne me puisse soubçonner de le tirer à la longue[2].

1. Julien-David Le Roy fut installé dans l'Académie le 2 août suivant.

2. Dans ses lettres du 18 août et du 10 novembre, Detroy invoque de nouveaux prétextes pour faire retarder son départ. Natoire n'arriva du reste à Rome que le 31 octobre, et n'entra en fonctions que le 1ᵉʳ janvier suivant.

## VII. LETTRES DE NATOIRE.

26 janvier 1752.

Par le dernier courrier, j'ay eu l'honneur de vous marquer la maladie de M. de Troy : celuy-cy malheureusement, Monsieur, vous annoncera sa mort, dans l'espace de sept jours. Il a eu des momens où l'on avoit quelques espérances ; mais il n'a pu résister à une fluction de poitrine, qui vient de l'enlever hier, dans la nuit du 25 au 26, deux jours après le départ de M. l'ambassadeur. Il est regretté généralement de tout le monde, et je le regrette infiniment moi-même, d'une manière si sensible, que je n'ay pas la force de tenir la plume. Il a eu tous les secours nécessaires : ses affaires sont rangées par les soins de M. Digne (consul de France), celles de l'Académie l'étoient auparavant. M. l'abbé du Lot, de chez M. de Caneliac, et moy, nous sommes nommés exécuteurs testamentaires. Il n'a pour tout héritier qu'une arrière-petite-nièce. Guérin, son premier domestique, a 900 livres de rente, tant sur luy que sur sa femme. Il y a un vieux serviteur et hors d'état de pouvoir servir, nommé Étienne. Oserai-je vous prier, Monsieur, en sa faveur ? On dit que, dans votre séjour à Rome, vous luy fittes espérer quelque grâce, en recon-

noissance de son long service dans l'Académie. Si vos bontés veulent bien lui accorder quelques choses, j'attendray vos ordres.

<div style="text-align:right">23 février 1752.</div>

J'ay reçu la lettre que vous m'avez fait l'honneur de m'écrire en datte du 30 janvier dernier, où je reconnois de plus en plus vos bontés, tant pour le cordon [de Saint-Michel] dont vous voulez bien vous intéresser[1], que pour mes honoraires, commençant à mon arrivée à Rome. Je vous remercie, Monsieur, de toutes ces grâces, comme de celle du renouvellement du modelle, qui fait grand plaisir à notre jeune troupeau. Je suis charmé d'avoir prévenu vos intentions pour ce qui concerne la table des élèves; je n'attendais que le départ de M. de Troy pour pouvoir y manger le plus souvent qu'il me seroit possible. Permettez que je m'en dispense seulement quand j'aurai du monde. Comme il arrive quelques fois que ces messieurs de chez M. l'ambassadeur me font l'honneur de venir, et des étrangers françois de distinction, il ne seroit pas possible de les mettre à la table du séminaire, dont l'ordinaire est très-mince et où la propreté ne peut guère régner, attendu le prix modique que l'on donne au cuisinier... Cela n'empêchera pas que

---

1. Ce ne fut que trois ans plus tard, et après mille difficultés relatives aux lettres de noblesse, que Natoire reçut les insignes de l'ordre de Saint-Michel.

nous n'ayons, ma sœur et moy, toutte l'attention pour inspirer à cette jeunesse un air de décence. Du reste, je feray valoir les ordres et les nouveaux règlemens que vous me faites l'honneur de me prescrire[1].

8 mai 1752.

M. de Canillac, toujours zélé pour la décoration de l'église de Saint-Louis et pour l'honneur de l'Académie, m'a demandé si, parmy nos sculpteurs, il ne s'en trouveroit pas un en état d'entreprendre un grouppe de figures représentant une *Trinité*, pour être placée sur le fronton du maitre-autel, en stuc. Caffieri[2], comme le plus ancien et ayant du mérite, est chargé de cet ouvrage, auquel je donnerai tous mes soins pour tâcher qu'il s'en tire avec honneur. Par la suitte, le sr Pajou[3] aura un autre morceau dans la même église.

1. De Vandières, qui, durant son séjour à Rome, avait remarqué bien des abus, venait de donner à ce sujet des instructions particulières, dont j'ai parlé plus haut. La sœur de Natoire, qui avait accompagné son frère, et la veuve de Wleughels, qui restait logée à l'Académie, furent très utiles toutes deux au nouveau directeur, étranger aux idées d'ordre et d'administration.
2. Jean-Jacques Caffieri, l'auteur de tant de bustes charmants, né en 1725, arrivé le 5 juillet 1749.
3. Augustin Pajou, né en 1730 et non moins connu que le précédent, était entré à l'Académie le 14 février 1752.

Si vous trouviez bon, Monsieur, que, dans le tems qu'il paroîtroit dans l'Académie trop d'architectes ou trop de sculpteurs, vous missiez un pensionnaire destiné pour la gravure, il me sembleroit que cela deviendroit bien nécessaire pour cet art, car nous en manquons, et surtout la pluspart ne sachant point dessiner. Comme ils sont admis au corps de notre Académie et que ce talent est si nécessaire, ils se rendroient infiniment plus capables de mériter cet honneur[1].

5 juin 1752

Je ne saurois trop vous exprimer ma sensibilité sur la triste nouvelle que je viens d'apprendre de la mort de notre premier peintre[2]. Que de regrets ne devons-nous pas avoir, dans notre Académie, de perdre un chef aussi bon et aussi éclairé, dont toutes les veues ne tendoient qu'à faire un si bon usage de la confiance que vous lui aviez donnée, et qui savoit si bien en répandre le fruit sur tous ses confrères! Je perd un vray ami, et un de

1. Cette proposition ne fut pas agréée pour le moment. Natoire fut plus heureux pour celle qu'il émit, vers la même époque, de faire appliquer certains élèves au paysage, ce qui n'avait pas encore été tenté. (Lettre du 10 juillet 1752.)

2. Charles-Antoine Coypel. Y a-t-il une erreur dans la date de cette lettre ou dans l'acte de décès rapporté par M. Jal (p. 450), qui fait mourir cet artiste le 14 juin seulement? Peut-être cette perte avait-elle été prématurément annoncée à Rome.

ces amis bien rares, puisqu'auprès de vous, Monsieur, ses bons services m'augmentoient vos bontés. Le sort vous enlève un homme dont l'attache et l'amitié vous étoient bien connues, et à nous un père et un digne médiateur. Fasse le ciel que, dans le corps de l'Académie, vous trouviez un successeur aussi zellé qu'il l'étoit, surtout quand il s'agissoit de faire connoitre les sentiments avantageux que vous avez pour elle.

26 juillet 1752.

J'ai annoncé au s<sup>r</sup> Hutin[1] la grâce que vous luy accordez d'une prolongation [de séjour] plus longue que celle qu'il espéroit. Je souhaite que ce tems-là luy soit plus fructueux que celuy qu'il vient de passer... Je suis fâché que, parmy cette jeune trouppe, je sois forcé de vous en nommer un qui vient de faire l'impertinent : c'est le s<sup>r</sup> Lagrenée[2], fort prévenu de son petit méritte. On est venu me faire des plaintes de luy, de ce qu'il menaçoit un jeune homme, qui a toujours eu la permission de venir dessiner à l'Académie et qui n'a pas l'air fanfaron, de l'assommer de coups et de luy couper les oreilles. Sur quoy j'ay fait appeler ce brave coupeur d'oreilles, qui, sans beaucoup diminuer le ton de parler,

1. Peintre, arrivé le 5 juillet 1749.
2. Lagrenée aîné, plus tard directeur de l'Académie de Rome, arrivé le 13 novembre 1750.

m'a soutenu sa cause si bonne que, s'il étoit à recommencer, il n'y auroit rien qui pût l'arrêter. Cette pitoyable fureur m'a un peu ému, et retenu en même temps : je l'ay menassé que je luy ferois ressentir cet écart; c'est pourquoy je vous en parle[1].

Le bon vieux Estienne vient, tout en tremblottant, vous remercier de la grâce que vous luy faittes, et me dit qu'il prie tous les jours le bon Dieu pour le Roy de France et pour vous, Monsieur : en voilà pour vos cinq écus.

12 septembre 1752.

Caffieri finit son morceau de sculpture à l'église de Saint-Louis, représentant une *Trinité*. Il manque pour n'avoir pas assez étudié l'antique : cela fait que cet ouvrage, où il y aura du mérite, luy couste des paines infinies et beaucoup de tems, parce qu'il n'est pas sûr de ses opérations; et malgré cette foiblesse, dont il devroit s'apercevoir, il est entêté et très difficile à gouverner, ce qui est venu aux oreilles de M. de Canillac, qui a bien voulu me confier la conduitte de ce travail; il luy a parlé aussi de la bonne sorte[2]... Le s[r] Barbeau avance

---

1. De Vandières fit infliger à Lagrenée cinq semaines d'arrêts dans sa chambre, avec menace d'être chassé. La sentence, lue en présence de tous ses confrères, fit sur eux beaucoup d'effet : on ne les avait pas habitués à une telle sévérité. (Lettre du 12 septembre.)

2. *La Trinité* de Caffieri eut cependant beaucoup de succès.

sa copie du tableau de Raphaël au Vatican, qui est le *Baptême de Constantin*, et la dernière de cette collection. Celuy-ci compose avec assez de génie; mais il faut qu'il change son goût de dessiner, qui est d'une très petite

et l'auteur en profita pour demander au directeur général une prolongation de pension, qui lui fut refusée. Il conserva seulement une chambre à l'Académie. Voici sa lettre, avec l'orthographe de l'original :

« Monsieur,

» Monsieur Natoire m'a fait la grâce de me dire qu'il vous
» avoit instruits que j'avois estés choisie par monsieur de
» Camilliac pour l'exécution d'une ouvrage considérable, qui
» est placé au dessus du maître hotelle de l'église de S. Louis.
» Sy j'ay eu le bonheur di réussir, c'est [grâce] aux bons
» conseilles de monsieur Natoire, à qui j'an ay obligation.
» Toutesfois, Monsieur, les aplodissements que j'ay reçue à
» ce sujet ne m'on point aveuglé au point de ne pas sentir la
» nécessité où je suis de faire de nouveau les études covena-
» ble, pour pouvoire acquérire quelque réputation et répondre
» au bienfaits du Roy, au cas que je sois acé heureux pour
» être un jour honorer de ces ordres. Cets en quonoéqunce,
» Monsieur, que je vous pril de vouloire me faire la grâce
» d'agréer ma très humble requette, par laquel je vous suplie
» de m'accordere une prolongation à la pansion à Rome. J'ose
» espérer, Monsieur, de vos bontés cette grâce, et vous pril
» de croire que j'en aurés un éternel reconnoisence.
» Je suis, Monsieur, votres très humble et très obeissant
» serviteur.

» CAFFIERI.

» De Rome, le 22 novembre 1752. »

manière. Le s¹ Doyen¹ est de ceux auxquels l'on peut le plus compter pour faire son chemin; sa copie d'après le Dominiquain ne va pas mal. Il paroit n'être occupé que de son talent. Le sieur Latraverse ira bien aussy : il est assez maléficié de la nature; mais cela ne l'empêche pas d'être de belle humeur, et c'est le poëte et le bel esprit de toute la bande. Il tend à avoir un goût de couleur; mais il nous faut dessiner aussy. Le s¹ Pajou, sculpteur, est occupé présentement de cette partie; il me paroit un bon sujet et fort doux à gouverner... La bonne veuve M<sup>me</sup> Godefroid me marque, Monsieur, que vous luy avez permis de m'engager à vous parler en faveur de son fils, qui est icy. Elle désireroit, comme le plus grand honneur qui puisse luy arriver, que vos bontés missent ce fils au nombre des pensionnaires. Ce jeune homme paroit vouloir s'avancer : il a été un de mes élèves à Paris, et les directeurs ont eu ordinairement, en partant pour venir à Rome, la permission d'amener avec eux un de leurs écoliers, à qui on accorde la pension. Si vous permettez cette même grâce à celuy-ci, vous comblerez cette mère du bien le plus sensible².

14 mars 1753.

Je suis très sensible, Monsieur, de ce que vous vou-

1. Gabriel-François Doyen, né en 1726, arrivé le 13 novembre 1750.
2. Godefroid fut admis à l'Académie l'année suivante.

lez bien me faire participer à l'ornement de votre cabinet en me mettant au nombre de mes illustres confrères[1]. J'ay sur le champ composé et ébauché ce petit morceau, qui représentera *Léda et Jupiter changé en cygne*. Comme les autres dénottent une partie des amours de ce dieu, celuy-là peut y trouver sa place. Je souhaitte que le sujet soit de votre goût... Le sieur Briard, du nombre des Élèves protégés, est un de ceux dont le temps doit être bientôt expiré. Je souhaitterois que M. Vanloo vous en rendit bon témoignage, pour qu'il fût du nombre de ceux que vous jugerez à propos d'envoyer à Rome. Outre qu'il a été mon élève, ce jeune homme a des sentimens qui méritent que l'on s'intéresse pour luy, et il m'a toujours paru avoir des disposi-

1. Cette phrase répond à une commande assez curieuse de Vandières, qui, tout en pressant Natoire de continuer ses tableaux de Marc-Antoine, le faisait travailler pour son compte à lui : « J'ay un cabinet particulier que j'ay voulu enrichir de quatre morceaux des plus habiles peintres de notre école. J'y ay déjà en place un Vanloo, un Boucher et un **Pierre** : vous jugez bien qu'il n'y manque un Natoire. Je dois vous ajouter que, comme ce cabinet est fort petit et fort chaud, je n'y ay voulu que des nudités. Le tableau de Carle représente *Antiope endormie*, celuy de Boucher une jeune femme couchée sur le ventre, et celuy de Pierre une *Io*. Choisissez le sujet que vous voudrez, pourvu qu'il n'y ait aucune ressemblance avec ceux cy-dessus nommés, et qu'il n'y ait pas, ou au moins presque pas de draperie. » (Lettre du 19 février 1753.) De Vandières paraît avoir été médiocrement content du tableau envoyé par Natoire. (Lettre du 17 septembre.)

tions à faire quelque chose [1]... Je suis fort content du s[r] Pajou : ce jeune sculpteur a du goût et beaucoup de génie ; il n'est pas prévenu de son mérite comme son confrère Caffery. Le s[r] Lagrenée va commencer sa copie du Dominiquain à Saint-Louis. Le s[r] Hutin est destiné à faire celuy qui est au dessus, qui représente le *Mariage de sainte Cécile*. Ce tableau est très petit et peu chargé d'ouvrage, et convient à ce pensionnaire, qui est assez foible.

23 août 1753.

J'ay reçu les deux dernières lettres que vous m'avez fait l'honneur de m'écrire au sujet de l'ordre qui regarde la police spirituelle au temps de Pâques [2] ; j'en ay fait la lecture en présence de tous les pensionnaires, qui l'ont tous écoutée avec soumission. Je n'ay pu cependant contenir le sieur Clérissau, malgré toutes les précautions que j'avais prises auparavant pour le rendre docile, en luy faisant parler par un de ses amis particuliers,

1. Gabriel Briard, né en 1725, fut envoyé à Rome presque aussitôt.
2. Natoire, à qui certaines difficultés avec le curé de la paroisse avaient donné lieu de se plaindre de l'irréligion des pensionnaires, venait de recevoir l'ordre formel de leur faire observer les usages de Rome, de leur faire produire chaque année un certificat de communion pascale, et de chasser Charles-Louis Clérisseau, architecte, entré le 5 juillet 1749, coupable d'avoir joint l'insolence à son refus. (Lettre du 29 juillet 1753.)

qui luy a fait sentir que, dans la lettre, il y avoit quelque chose de plus fort pour luy que pour les autres, que, s'il savoit se conduire comme il convenoit, les choses pourroient se raccommoder... Il a mieux aimé sortir de l'Académie que de se résoudre à aucune démarche. Voilà un pensionnaire de moins, qui, par un caractère bien singulier, m'avoit toujours trompé, et nous sommes bien heureux d'en être débarrassé, car il étoit capable d'entretenir l'indocilité et la zizanie. Ce garçon a été gâté en dernier lieu par des ouvrages qu'il a fait pour des Anglois, de ses desseins de ruine; cela luy a procuré quelques sequins, et il se croit en état de se passer de tout [1].

27 février 1754.

Le s[r] Le Roy, architecte, vient de m'apprendre seulement le projet qu'il a depuis quelque temps de faire un voyage en Grèce, pour y voir les beaux restes de l'architecture antique. Il a sollicité secrètement auprès de l'ambassadeur de Venise, qui est à Rome, pour avoir une place dans le vaisseau de la république qui conduit le bailli à Constantinople, où il compte séjourner quelque

1. Clérisseau rentra cependant à l'Académie, après avoir fait des excuses au directeur. Il avait écrit, de son côté, à de Vandières une lettre où il se plaignait que Natoire l'avait menacé, lui et ses confrères, de les faire obéir le fouet à la main. (Lettre du 28 août.)

tems... Je crois que ce pensionnaire aura fait des progrès dans son talent. J'aurois seulement souhaité qu'il eût été un peu plus liant avec moy, [qu'il eût eu] plus de confiance et moins d'humeur. Depuis l'affaire de Clérisseau je ne l'ay veu que rarement, malgré qu'à Paris il avoit été mon élève et que j'ay toujours considéré sa famille comme de très honnêtes gens.

23 avril 1754.

Je travaille sans relâche à la suite de mon *Marc-Antoine*... Le s[r] Coustou[1] vient de partir pour s'en retourner en France. C'est un sujet qui, par son bon caractère, se fait regretter icy; je l'ai veu partir avec peine. Je n'ay que du bien à dire de luy. J'espère, Monsieur, qu'à son retour à Paris il tâchera de mériter vos bontés; il s'est fait, parmy ses études, une belle suitte de desseins d'après les meilleurs morceaux qui sont en réputation.

8 mai 1754.

Ce dernier courrier vous apportera, Monsieur, des échantillons d'études de MM. les pensionnaires; cette première fois ne renfermera que des parties qu'ils ont fait d'après les différents maîtres. J'aurois cru que le

1. Guillaume Coustou n'était plus pensionnaire depuis un certain temps.

sr Doyen auroit eu dans ses portefeuilles quelques dessains plus intéressans que ceux qu'il envoye, surtout étant un des plus anciens... Il faut avouer que ce n'est pas sans peine qu'ils se sont rendu à remplir cet ordre ; car tant de mauvaises raisons qu'ils m'ont donné ne tendoit qu'à s'en disculper. Mais comme je crois (et vous le pensez bien aussy, Monsieur,) que c'est un très bon moyen pour les faire bien aller, ayez la bonté de ne leur faire aucune grâce là-dessus, et d'exiger d'eux qu'ils en envoyent tous les trois mois [1]... Je ne saurois cependant que me louer beaucoup du sr Doyen, de son voyage de Naples ; les deux mois qu'il y a passé, malgré les mauvais temps, il en a apporté plus d'une douzaine d'esquisses, grandes et petites, toutes coloriées, d'après Jordano et le Solimen. Il a fait mieux que ses autres confrères, qui n'y ont rien fait, et il s'est acquis une bonne réputation dans ce païs.

19 juin 1754.

Je suis bien fâché de vous apprendre un tragique accident qui vient d'arriver au fils de M. Nattier[2]. Il y a

1. De Vandières exigea seulement tous les six mois deux ou trois dessins, une académie peinte et une tête de caractère. Les études de La Traverse, Briard et Godefroy furent jugées supérieures à celle de Doyen, après l'examen fait par Silvestre et Vanloo. (Lettre du 13 juin.)

2. Le peintre J.-M. Nattier avait envoyé un de ses fils à Rome, et, par considération pour lui, on avait donné à ce

trois jours qu'ayant fait la partie de s'aller baigner dans le Tibre avec quelques pensionnaires et autres, il s'y est noyé. Comme il ne savoit pas nager et n'étoit pas dans un endroit favorable, le premier pas qu'il fait dans l'eau l'entraine malgré lui, il se débat, ses compagnons qui n'en sçavoient pas plus que luy le voyent se débattre et ne peuvent luy donner du secours;... il périt à leurs yeux. Cette jeune trouppe, toujours trop facile et trop inconsidérée, est dans une grande consternation.

6 août 1754.

Le *Repos de Marc-Antoine et Cléopâtre* est fini depuis peu de jours : j'aurai l'honneur de vous l'envoyer incessamment. Pendant le temps qu'il sèche, on le vient voir; il me paroit qu'il fait quelque plaisir. C'est de votre goût, Monsieur, duquel je seray le plus flatté, s'il a l'honneur de vous plaire[1].

7 mai 1755.

Voilà encore un changement dont j'ay l'honneur de

jeune homme une chambre dans l'Académie (25 septembre 1753).

1. De Marigny, qui venait de remplacer de Vandières, écrivit à Natoire : « Je suis très-content de votre premier tableau de l'histoire de Marc-Antoine; je ne puis trop vous exhorter à continuer ce grand ouvrage, qui vous fera beaucoup d'honneur si la suitte répond au commencement. » (3 mai 1755.)

vous instruire au sujet du sieur Dehait[1] : [après avoir demandé son retour] il demande la permission de rester à Rome. Il m'a fait voir la lettre qu'il prend la liberté de vous écrire pour obtenir cette nouvelle grâce. Après le combat qu'il a fait entre sa santé, qui lui paroit meilleure, et l'avantage de rester icy pour ses études, celuy-cy l'emporte sur l'autre; il veut tout sacrifier affin d'ôter la mauvaise idée que l'on pouvoit avoir sur un retour si précipité. Son camarade (de La Rue[2]) part tout seul. J'attendray vos ordres sur touttes ces variations.

16 juillet 1755.

Les morceaux que les pensionnaires vous envoyent auroyent dû être déjà partis : le tems les a trompé, malgré l'avertissement que je leur ay donné plusieurs fois. Il n'y en a plus qu'un qui retouche encore son ouvrage, et dans quelques jours le tout sera en état de partir[3]...

1. Jean-Baptiste-Henri Deshays de Colleville, né en 1729, arrivé le 6 octobre 1754, devenu plus tard le gendre de Boucher. Il acquit une célébrité éphémère, et mourut à trente-cinq ans, victime de son libertinage.
2. Sculpteur, entré le 6 décembre 1754.
3. Parmi les envois de cette année, ceux de Pajou et de Deshayes (qui avait obtenu de rester à Rome) furent les plus remarqués et les plus loués par l'Académie de peinture, dont le directeur général des Bâtiments transmettait toujours l'appréciation comme émanant de lui-même.

Le dernier arrivé, nommé Guiard[1], sculpteur, seroit fort embarassé, à ce qu'il me dit, s'il faloit qu'il vous envoyât des dessains : il n'en a jamais fait, et on luy a toujours conseillé de modeller. C'est ordinairement le maniement de la terre qui leur est plus nécessaire que le crayon.

J'ay jeté, il y a quelque tems, sur une petite toille une pensée qui me parut devenir heureuse pour la composition : c'est *Vénus qui amène le jeune Amour à Mercure pour avoir soin de son éducation*. J'ay suspendu pour quelques momens et par délassement *Cléopâtre* pour terminer ce petit morceau, qui est presque finy, pour avoir l'honneur de vous l'envoyer comme un des plus passables que j'aye encore fait dans ce genre. S'il avoit le bonheur de vous plaire et que vous le jugeassiez digne d'être exposé au Salon prochain, s'il y en a un, mes veues seroient remplies.

5 novembre 1755.

Votre lettre du 11 octobre m'apprend la grâce que vous faites au s⟨r⟩ Pajou de rester encore, jusqu'au beau temps qui vient, à l'Académie. Comme il se croyoit à la fin de sa pension, il est party, environ il y a quinze jours, pour Naples avec le s⟨r⟩ Baros[2] ; je luy marquerai

1. Laurent Guyard, né en 1723, mort en 1788, élève de Bouchardon.
2. Architecte, entré le 14 février 1752.

vos bontés... Ce pauvre Latraverse est fort affligé, et il le sera davantage si vous le privez de la gratification que plusieurs ont déjà eue ; il est réellement dans le besoin. Vous vous souvenez, Monsieur, combien de tems il resta en chemin lors de son départ de Paris avec ses deux camarades Pajou et Baros, que l'on croyait perdus : ce voyage malheureux luy fit faire des dettes, dont il n'a pas pu jusqu'à présent se délivrer... La copie du sr Briard d'après le Dominiquain est presque finie ; il fait de son mieux, et j'espère que vous en serez content, s'il fait exactement tout ce que je luy ay dit.... Le sr Doually[1], architecte, m'a fait voir un dessain de fontaine de sa composition, dans l'idée de celle de Néri, qui m'a paru très bien, d'un bon goût, bien imaginée et bien dessinée. Le sr Per[2], aussy architecte, fait des progrès ; il se jette un peu dans le genre de Panini ; il fait quelques morceaux à l'huille, dont le meilleur vous sera présenté.

Mon *Marc-Antoine* est presque fini. Je désire beaucoup, dans ce morceau, que tout mon renouvellement d'attention soit fructueux. Je suis fâché d'avoir passé l'âge où l'on ambitionne de se montrer dans le grand torrent du public : la peinture a toujours ses mauvais quarts d'heure ; quand on vient à broncher, la critique peu indulgente est fort souvent outrée, sans égards,

1. Arrivé le 6 décembre 1754. On le retrouve, en 1785, architecte du roi. Son nom s'écrivait alors *Dwailly*.

2. Marie-Joseph Peyre, né en 1730, arrivé le 29 décembre 1754.

nous juge durement, et, au lieu de nous encourager, nous afflige[1]...

10 décembre 1755.

Je fis, il y a environ un an, étant engagé par M. l'abbé de Canillac, une pensée pour le plafond de l'église de Saint-Louis, que l'on continue toujours à décorer. Il en fut si content qu'il la fit voir au pape, et elle fut approuvée... Comme elle sera faitte à fresque, elle sera moins fatigante et moins longue ; avec cela, je me feray aider autant que je le pourray. Cela représentera la *Mort de saint Louis*, dans sa dernière croisade, à Tunis, et son passage dans le ciel. M. l'ambassadeur s'intéresse beaucoup pour cet ouvrage ; il compte qu'à la Saint-Louis prochaine cette église sera achevée, et qu'il sera en état de faire les honneurs à tout le sacré collége, qui vient ce jour-là célébrer la feste. J'espère qu'en faveur du zelle que j'ay, qui n'est excité que de consacrer cet ouvrage dans un temple qui appartient à la nation, vous voudrez bien l'approuver. Du reste, cela ne m'emportera qu'environ trois mois[2].

1. Natoire se plaint ailleurs d'être maltraité dans le livret du Salon et dans certaines brochures écrites à ce propos. (Lettre du 14 janvier 1756.)

2. Marigny s'étonne, dans sa réponse, que Natoire puisse concilier tant d'occupations avec la bonne direction de l'Académie.

28 janvier 1756.

Le sr Doyen vient de partir : les lettres de son père [malade] ne lui ont pas permis de retarder son voyage. Il s'est acquis une bonne réputation icy, et je souhaitte qu'il en donne des preuves, à son retour à Paris, par de bons ouvrages. M. l'abbé Gougenot, conseiller au grand conseil, vient d'arriver à Rome, après son voyage de Naples, accompagné de M. Greuse, nouvellement agréé à l'Académie, et dont la réputation nous annonce les talens. Il les fera voir dans ce païs-cy par quelques morceaux qu'il compte y faire[1].

19 mars 1756.

Le sr Guiard vient de me faire voir un petit modelle d'une figure équestre prise de celle de *Balbus* antique, qui est à Portici, chez le roy de Naples, dont vous vous souviendrez sans doute. Comme il est ardent, il en a pris deux petits croquis à la volée et en cachette ; car de permission, on n'en donne point. Il me paroît qu'il en a tiré très bon party ; il a des connoissances et de l'étude dans ce genre d'ouvrage.

1. Jean-Baptiste Greuze, le charmant artiste, voyageait en Italie depuis la fin de l'année précédente. Il devait ébaucher à Rome, outre ses tableaux, un joli roman en action, qu'il sut interrompre à temps.

Baros, architecte, vient de partir depuis quelques jours : il a pour son compagnon de voyage Sylvestre le fils[1], qui étoit à Rome depuis deux ans. Ils vont parcourir l'Italie ensemble. Je ne peux que me louer du premier à tous égards... Le sr Dehait va bientôt commencer sa copie à Saint-Grégoire, d'après le Carache. Cette étude sera très nécessaire pour le tenir en bride à la correction du dessain.

14 avril 1756.

Mon ouvrage de Saint-Louis s'avance ; je suis dans la peinture à fresque jusqu'au cou. C'est une opération toute différente, à laquelle les peintres ne devroient pas ignorer. J'ay finy le grand carton avec assez de succès ; il a trente-trois pieds de proportion.

M. de la Condamine a voulu placer sur le balcon de l'Académie la mesure d'une toise, avec toute la justesse qu'exige la rigueur d'un mathématicien, avec ses divisions et une inscription. Cela a coûté sept à huit écus, malgré le présent des deux petits morceaux de porfire qui déterminent la longueur de sa toise, avec laquelle il a calculé la grandeur de la terre.

26 mai 1756.

Vous me recommandez le travail des pensionnaires,

1. Un des fils du peintre Nicolas-Charles Silvestre.

et que vous n'êtes pas content de leurs progrès. Je suis fâché qu'ils ne remplissent pas mieux l'envie que vous avez de leur avancement ; mais je n'ay rien à me reprocher de tout ce que je dois leur dire pour y contribuer. Quand ils sortiront plus avancés de chez M. Vanloo, leurs progrès à Rome seront plus sensibles... M. l'abbé Gougenot vient de partir de Rome avec M. le président de Cotte. Celuy-ci a laissé M. l'abbé Barthélemy, et l'autre M. Greuse, qui, indécis jusqu'au moment du départ, s'est enfin déterminer à rester quelque tems à Rome. Il me paroit qu'il a bien fait ; car, ayant voulu faire un tableau dès qu'il a été arrivé, il seroit parti sans le voir. J'ay veu ses talens avec plaisir ; il a beaucoup de mérite et peut porter fort loin son génie. Je lui ai offert tous les services qu'il peut tirer de l'Académie[1].

1er septembre 1756.

J'ay été fâché, dans ces derniers tems, du peu de bonne conduite du sr Dehait. Sous prétexte d'étudier d'après nature, il voyoit sans nécessité des modèles de femmes qui venoient fréquemment à l'Académie, et donnoit un mauvais exemple. Dès que j'en ay été instruit, je le luy ay deffendu comme une chose qui l'a été dans tous les tems... C'est un génie plein de fantaisie et qui

1. « Je vous sauraî gré, écrit Marigny, de tout ce que vous ferez pour M. Greuze, au talent de qui je m'intéresse. » (17 juin.)

n'est pas assez retenu. Du reste, je crois qu'il fera son chemin dans son talent, pourveu qu'il se contreigne davantage à la correction du dessain, dont il a besoin.

Le sʳ Hélin, architecte et pensionnaire du Roy, vient d'arriver à Rome ce 26 aoust.

<div style="text-align:right">24 novembre 1756.</div>

Ces jours passés, M. l'ambassadeur de France et Mᵐᵉ l'ambassadrice me firent honneur de venir voir mon tableau de *Cléopâtre*; ils étoient accompagnés de M. l'abbé Barthélemy, et il me parut qu'il leur fit plaisir. Je leur fis voir en même tems un tableau du sʳ Dehait, qu'il vient de faire pour son étude, représentant une baccante grouppée avec un satire, de grandeur naturelle. Ce morceau a du méritte dans la partie du pinceau, et n'est pas mal colorié. Il m'a bien promis qu'il feroit de nouvelles attentions pour le caractère du dessain ; mais j'appréhende pour sa santé ;... je le crois attaqué de la poitrine.

Je viens de recevoir deux nouveaux pensionnaires : l'un est peintre et l'autre sculpteur. Ce sont les deux frères Brunet[1]. Ils m'ont dit que leurs trois autres confrères, qui doivent venir, accompagnoient Mᵐᵉ Vanloo à Turin, et qu'ils seroient bientôt icy. Les sʳˢ Moreau[2] et

1. Nicolas-Guy Brenet, peintre, élève de Boucher, et André Brenet, sculpteur.
2. Architecte, qui était arrivé avec Douailly. Ces deux camarades avaient obtenu de partager ensemble une place de pensionnaire en restant chacun la moitié du temps voulu.

Douailly laisseront passer la mauvaise saison avant leur départ, et s'entretiendront jusqu'à ce tems à leurs dépens.

22 février 1757.

J'ay fait part à M. Greuze de la lettre que vous m'avez fait l'honneur de m'écrire le 13 janvier à son sujet, touchant les deux tableaux que vous luy demandiez¹, et que

1 Voici la lettre intéressante où se trouve cette commande, que Greuze, conformément à l'ordre du 13 janvier, n'exécuta qu'à son retour :

« A Versailles, le 28 novembre 1756.

» J'apprends, Monsieur, avec bien du plaisir, que le s<sup>r</sup> de
» Greuze s'applique entièrement à cultiver ses talents pour la
» peinture; et j'ay vu à Paris des tableaux qu'il a envoyé de
» Rome et dont j'ay été si content, que, sachant que ses facul-
» tés du côté de la fortune sont extrêmement bornées, j'ay
» résolu de luy procurer les occasions de se soutenir par son
» travail, et par ce moyen de se perfectionner dans son art.
» Voyez, je vous prie, à détacher du logement qu'occupoit à
» l'Académie feu M<sup>me</sup> de Weugles une chambre qu'il pût ha-
» biter et dans laquelle il eût le jour nécessaire à son travail,
» et donnez-la-luy : il épargnera son loyer, dont la dépense,
» quelque mince qu'elle puisse être, sera un petit soulage-
» ment pour luy. Vous trouverez icy inclus, coupé en ovale,
» une mesure que vous aurez agréable de luy remettre, affin
» qu'il fasse deux tableaux de la même grandeur de cet ovale.
» Je luy laisse la liberté de son génie pour choisir le sujet
» qu'il voudra. Ces deux tableaux sont destinés à être placés

vous consantez à attendre son retour en France pour qu'il les fasse. Il est toujours sensible aux bontés que vous avez pour luy. Il vient de finir le pendant d'un tableau pour M. l'abbé Gougenot, où il y a beaucoup de mérille. Ce sera presque son dernier ouvrage de Rome[1]. Je souhaitterois que, dans son genre, il y joignit la partie du paysage ; cela donneroit de la variété à ses tableaux...

On vient de me dire que dans peu j'aurois une occasion sûre pour faire partir le tableau de *Cléopâtre*, qui attend depuis longtemps, aussi bien que quelques copies[2].

22 juin 1757.

Vous me marquez d'abandonner l'idée que j'avois eue de faire copier la *Sainte Pétronille* du Guerchin : il fau-

« dans l'appartement de Mme de Pompadour au château de
» Versailles. Exhortez-le à y donner toutte son application.
» Ils seront veus de toutte la cour, et il pourroit en naistre de
» gros avantages pour luy, s'ils sont trouvés bons. Recom-
» mandez-luy de ma part aussy ces deux tableaux, et assu-
» rez-le que je saisirai avec plaisir les occasions de son avan-
» cement lorsqu'elles se présenteront.

» Le marquis de MARIGNY. »

1. Greuze partit de Rome au mois d'avril suivant. (Lettre du 20 avril 1757.)
2. Ce tableau paraît avoir été fort peu goûté à son arrivée: Natoire reçut même l'avis de suspendre jusqu'à nouvel ordre la suite de son ouvrage. (Lettre du 10 août.)

dra pourtant que je cherche quelque autre bon tableau aprouvé par vous, Monsieur, pour faire copier aux nouveaux venus. Il en est un qui fait une petite copie de ce beau morceau d'André Sacchi, de Saint-Romualdi. Les autres s'occupent à faire diverses études. Le sr Huet, sculpteur[1], vient de faire un modelle d'après le *Moyse* de Michel-Ange, et il y a bien réussi. Il fait actuellement la *Sainte-Thérèse* du Bernin ; après quoi il se mettra à travailler sérieusement d'après l'antique. Le sr Guiard a modelé l'*Hercule* Farnèse avec succès ; il fait souvent des études d'après des chevaux, genre où il a beaucoup d'inclination, et il y réussit bien. Cela ne peut que luy être avantageux.

3 mai 1758.

Voilà le rouleau que j'ay l'honneur de vous envoyer des études de trois pensionnaires, nommés Monnet, Flagonard et Brenet[2]. Je souhaitterois qu'elles fussent au point de vous faire oublier par leurs mérittes le retard à s'acquitter de ce devoir[3]. C'est tout ce que j'ay pu tirer

1. J.-B. D'Huès, élève de Le Moyne, arrivé en 1756.
2. Charles Monet, élève de Restout ; J.-B. Honoré Fragonard, élève de Boucher, qui acquit une grande renommée ; arrivés tous deux en 1756 avec Brenet.
3. Voici le jugement de l'Académie de Paris sur ces études : « La figure académique d'homme, peinte par le sr Fragonard, a paru moins satisfaisante que si on n'avoit pas connu les dispositions brillantes qu'il fit paroître à Paris... Il en est de

de leurs talens, et ce n'a pas été sans peine. Parmi ces dessins, il y a quelques traits pris au papier vernis sur des tableaux antiques, que M. le comte de Caylus m'a demandé : je vous prie, Monsieur, de les séparer et de vouloir bien luy faire tenir... On vient de trouver une très belle statue de *Vénus* antique aux environs de Rome : on la restaure actuellement ; si vous jugiez à propos que l'on trouvât le moyen de la mouler, cela ferait un bon meuble pour l'Académie.

30 août 1738.

Je suis charmé que les remarques que vous avez faittes (sur les envois des élèves) se raportent parfaitement à tout ce que je leur avois dit. J'espère qu'ils en profitteront...

même de sa tête de prêtresse, qu'on trouve peinte d'une manière un peu trop doucereuse ; mais on a été plus satisfait de ses dessins, qu'on trouve dessinés avec finesse et vérité. Pour ce qui concerne le sʳ Monnet, on a esté satisfait à beaucoup d'égards de sa figure académique d'homme : cependant on voudroit plus de fraîcheur et de variété dans les demiteintes de la chair... A l'égard du sʳ Brenet, on a surtout esté content du bas de la figure de son académie ; mais on blâme des tons trop olivâtres dans les ombres. On a été moins satisfait de sa demi-figure représentant le *Silence*, peinte d'une manière plus pesante... » (31 juillet 1758). L'année suivante, on fut plus content de Fragonard, bien que l'excès de soin parût remplacer avec peu d'avantage « la facilité de pinceau qu'il portoit peut-être cy-devant à l'excès. » (11 octobre 1759.)

Flagonard, avec des dispositions, est d'une facilité étonnante à changer de party d'un moment à l'autre, ce qui le fait opérer d'une manière inégale. Ces jeunes cervelles ne sont pas aisées à conduire. Je tâcheray toujours d'en tirer le meilleur party sans les trop gêner, car il faut laisser au génie un peu de liberté.

18 octobre 1758.

Le s<sup>r</sup> Brunet vient d'achever sa copie du tableau du Caravage : il y a travaillé avec zelle et sans relâche ; j'en suis assez content... Le sieur Flagonard avance celle qu'il fait d'après Pietre de Cortone au Capucin. Ce jeune artiste a un peu de peine à peindre les chairs et à donner le vray caractère des airs de teste ; je l'exhorte à ne point se lasser pour le retoucher de nouveau, car il s'imagine déjà avoir fait tout ce qu'il faloit et tout ce qu'il pouvoit.

J'ay fait revivre un usage d'étude qui se faisoit de mon tems à l'Académie, dans le tems des vacances, où nous dessinions d'après le modelle des figures touttes drappées et de différents habits, surtout des habits d'église, qui occasionnent de forts beaux plis. La séance n'est que d'une heure, car le modelle ne peut pas se reposer. On employe trente à quarante soirées, et on donne par séance un teston.

J'ay donné, Monsieur, par votre ordre, une chambre au

fils de M. Allegrin[1]. M. Cochin m'ayant écrit que vous l'aviez accordé à son père. Ce jeune homme me paroit avoir bonne envie de s'avancer : il vient de gagner un prix de sculpture dans la seconde classe à Saint-Luc.

28 février 1759.

J'ay de la peine à faire aller certains particuliers. Je voudrois que tous fissent des progrès aussi sensibles que le sr Robert, protégé de M. le duc de Choiseul, auquel vous avez accordé un logement à l'Académie. C'est un bon sujet, et qui travaille avec une ardeur infinie. Il est dans le genre de Jean Paul Panini. J'ay beau le citter pour exemple : il y en a peu qui l'imitent[2].

4 avril 1759.

Le pape fait couvrir certaines parties un peu trop nues dans les ouvrages de Michel-Ange à la chapelle Sixtine.

1. Gabriel Allegrain, sculpteur, fils de Christophe-Gabriel et d'une sœur de Pigalle, né en 1733.
2. Il s'agit d'Hubert Robert, connu sous le nom de *Robert des ruines*, qui était né en 1733, et qui séjourna longtemps en Italie. « Il me revient de tous les côtés, répondit Marigny, de grands éloges du sr Robert. Ordonnez luy de ma part de me faire un petit tableau à sa fantaisie de 20 ou 25 pouces sur 10 ou 12; si je suis content de ce tableau, il n'aura pas perdu son tems en le faisant. » Robert envoya un tableau d'architec-

C'est un peintre nommé Stephano Possi, homme de mérite, qui, après bien des représentations pour ne pas mettre les mains à des œuvres aussy respectables, est chargé de cette opération, qu'il fait avec toutte la discrétion possible en détrampe, afin que par la suitte, ayant un pape moins scrupuleux, on pût facilement ôter les voiles répandus en différents endroits.

29 août 1759.

J'ai l'honneur de vous présenter ce petit tableau dont je vous avois parlé. L'idée de ce petit morceau m'est venue à l'occasion d'un jeune homme de quinze ans qui roule dans Rome, fils d'un boucher, qui semble avoir été fait exprès pour représenter un jeune Silène. Après l'avoir dessiné, j'en ay formé ce petit ouvrage, que l'on peut titrer une *Vendange de Silène*. Il m'a paru susceptible de quelques effets de lumière favorables pour la peinture. Je souhaitterois que vous le trouvassiez passable et qu'il fût digne de trouver une place dans votre cabinet [1].

ture, orné de figures, dont on fut enchanté. Marigny écrivit le 29 août : « On pense icy sur son compte, comme vous, qu'il peut faire un jour un grand sujet. »

1. Marigny a écrit en marge, à propos de ce tableau : « *Coussi-coussi!* » Mais, dans sa réponse, il traduit ainsi cette appréciation : « Vos ouvrages sont toujours marqués au coin du talent et des lumières de votre art. »

19 septembre 1739.

Le s⟨r⟩ Robert a été attaqué d'une maladie si dangereuse, qu'on ne croyoit pas qu'il peut en réchaper : fièvre tierce, transport au cerveau, inflammation au bas ventre. Il est présentement hors de danger. Il est d'une complexion forte et robuste, et il en abuse pour vouloir trop forcer ses études; et c'est par sa faute qu'il a des rechutes. Il m'a dit que vous luy accordiez une place de pensionnaire... Les quatre places qui doivent être remplies par les nouveaux élèves, qui sont en chemin, sont actuellement libres par le départ des s⟨rs⟩ Hélin, architecte, les deux frères Brenet, et Louis[1], architecte. Il est de conséquence que je vous informe, Monsieur, de ce qui arrive assez souvent : plusieurs de ces messieurs contractent des dettes de part et d'autre et partent sans les satisfaire, ce qui cause des murmures et des plaintes, qui vont même quelquefois chez M. l'ambassadeur et qui rejaillissent sur moy, ce qui ne fait pas un bon effet pour l'Académie. Des quatre qui viennent de partir, il n'y a que le s⟨r⟩ Louis, architecte, dont j'ay lieu de me plaindre : plusieurs à qui il devoit m'en ayant informé pour être satisfaits, je lui retins cette somme avec celles qu'il devoit à des personnes qui restent dans l'Académie. Son caractère peu docile et emporté luy a fait tenir des termes

1. Arrivé le 18 septembre 1736.

peu mesurés;... il part brusquement, sans revenir de tous ses écarts... Les chambres des pensionnaires occasionnent souvent des disputes par le choix que chacun prétend avoir. Il seroit nécessaire, Monsieur, pour mettre fin à ces désordres, de m'envoyer un ordre de votre part auquel ils soyent obligés de se soumettre. La difficulté qu'il y a à tirer d'eux les études qu'ils doivent vous envoyer doit vous prouver que, dans les autres parties de moindre conséquence, rien ne peut les y porter [1].

21 novembre 1759.

Le quatrième pensionnaire, nommé Taraval, peintre [2], vient d'arriver avec M. l'abbé de Saint-Non. Il m'a donné une lettre de M. Cochin, par laquelle il me fait sentir que vous ne trouverez pas mauvais qu'il continue d'accompagner M. l'abbé de Saint-Non dans son voyage de Naples, qu'il va faire tout de suite...

M. le cardinal de Luynes m'a fait l'honneur de m'écrire à l'occasion du s[r] Bridant, sculpteur [3], pour le remercier

1. Marigny ordonna d'annoncer publiquement à l'avance le départ des pensionnaires, de faire revivre un ancien usage de l'Académie attribuant le choix des chambres vacantes aux plus anciens, et enfin de ne plus envoyer de leurs études qu'une fois par an.
2. Hugues Taraval, né en 1729, et qui se fit plus tard une certaine réputation par un portrait de Louis XV.
3. Charles-Antoine Bridan, né en 1730, pensionnaire depuis 1757.

d'un petit modelle d'enfant qu'il a reçu de luy, dont il étoit très satisfait. De tous les éloges qu'il luy fait, celuy qui flatte le plus le jeune artiste est dans l'endroit de la lettre où cette Éminence dit que vous en avez été content. Je ne peux vous dire, Monsieur, que beaucoup de bien de ce pensionnaire ; outre son talent, il se conduit d'une manière en tout la plus irréprochable.

27 février 1760.

Le sʳ Allegrain, sculpteur, auquel vous avez accordé une chambre à l'Académie, part dans deux ou trois jours pour s'en retourner en France. Ce jeune homme ne jouit pas d'une bonne santé ; c'est ce qui l'oblige à aller prendre l'air natal. C'est un garçon d'une très bonne conduitte et fort sage : il a fait des progrès dans son art ; j'espère qu'il se rendra digne de mériter vos bontés.

4 juin 1760.

M. l'abbé de Saint-Nom vient d'arriver de Naples avec le sʳ Robert (qu'il avait emmené). Les études qu'il a faites dans ce païs-là me font grand plaisir. Ils ont parcouru tous les environs, et n'ont rien négligé pour mettre à profit leurs fatigues. Ce pensionnaire ne peut que tirer de très grands fruits de cette promenade.

27 août 1760.

M. l'abbé de Saint-Non est depuis un mois et demi à Tivoli avec le pensionnaire Flagonard, peintre. Cet amateur s'amuse infiniment et s'occupe beaucoup. Notre jeune artiste fait de très belles études, qui ne peuvent que luy être très utilles et luy faire beaucoup d'honneur. Il a un goût très piquant pour ce genre de paysage, où il introduit des sujets champestres qui luy réussissent. Le s[r] Robert va aussi toujours très bien. Le s[r] Chapitel, architecte[1], m'a fait voir dernièrement un fort beau dessain d'un projet de palais pour placer les Beaux-Arts, mis en perspective, qui fait un très bel effet. C'est un sujet de méritte. Les autres vont bien aussy, et l'émulation règne parmy eux.

18 mars 1761.

J'ay fait part aux s[rs] Flagonard et Monet de ce que vous voulez bien leur accorder la continuation des prérogatives de pensionnaire jusqu'à l'arrivée des nouveaux : ils vous sont infiniment obligés de votre bonté. Le s[r] Flagonard est bien près de son départ. M. l'abbé de Saint-Non, toujours porté à rendre service à ce pension-

1. Arrivé le 3 novembre précédent.

naire, puisqu'il l'emmène avec luy, vient de l'envoyer à Naples pour voir les belles choses que renferme cette ville, avant de commencer leur voyage. Cet amateur porte avec luy une quantité de jolis morceaux de ce jeune artiste, qui, je crois, vous feront plaisir à voir. Le s<sup>r</sup> Monnet est bien sensible à ce que vous luy accordiez la permission d'aller passer quelque tems à la cour de Parme (au service du duc). Il se rendra digne, partout où il se trouvera, de vos bontés[1].

8 juillet 1764.

J'ai l'honneur de vous envoyer le rouleau qui contient deux académies peintes des s<sup>rs</sup> Taraval et Aman[2], avec leurs autres études. S'ils avoient fait tout ce que je souhaittois, leurs ouvrages auroient quelque mérite de plus. Vous voulez bien, Monsieur, que je me serve de cette occasion pour joindre quelques dessains colorés des s<sup>rs</sup> Panini et Robert pour M. Mariette : il s'en trouvera un pour M. Soufflot et un autre pour M. Lempereur, négociant bijoutier... Il est arrivé avant-hier deux jeunes architectes : l'un est le neveu de M. Soufflot, en compagnie du s<sup>r</sup> Goudouin. Ils me paroissent tous deux avoir bonne envie de s'avancer ; je feray ce que je pourray pour y contribuer.

1. Fragonard partit pour la France, avec l'abbé de Saint-Non, le 4 avril suivant. Le projet de Monnet ne paraît pas avoir eu de suite.
2. Peintre, pensionnaire depuis le 5 janvier 1759.

11 novembre 1761.

Le sⁱ Tarraval est bien charmé que vous ayez été content de ce qui le regarde. Son confrère Aman sera plus exact à l'avenir à ne pas s'éloigner si fort de l'imitation de la belle nature. Sa copie de Saint-Silvestre, qui sera bientôt achevé, va assez bien. Son confrère Chardin [1], qui travaille dans la même église, fait voir dans ses ouvrages qu'il est bien embarrassé d'en venir à bout : il n'a point du tout la manœuvre du pinceau, et tout ce qu'il fait ne paroit qu'une ébauche fatiguée et peu agréable. Son tems se termine bientôt; il sera remplacé par ceux que vous envoyez, aussi bien que le sⁱ Bridant.

Je vous prie d'accepter, Monsieur, deux desseins de vues que j'ay faits dans ces dernières vacances, qui est le tems où l'on va parcourir les dehors de Rome. Je serois charmé que vous y trouviez quelques mérittes; j'en rassemble quelques morceaux touttes les années, qui me feront peu à peu un volume assez intéressant.

21 juillet 1762.

Par ce même courrier, Monsieur, j'envoye à M. Mariette

1. Sans doute Pierre-Jean Chardin, fils du peintre Jean-Siméon, né en 1731. (V. Jal.) Il etait pensionnaire depuis 1757.

quatre desseins de J.-P. Pannini, huit du sr Robert, et quatre esquisses du sr Durameau[1]. Je vous prie en même tems d'en accepter deux que j'ay fait dernièrement à Frescati dans le peu de tems que j'y ay resté : ce sont deux vues de la cascade de Belvedere, prises des deux côtés opposés.

Les copies de Saint-Silvestre, que font les srs Durameau et Rétou[2] sont un peu suspendues par rapport à leur santé... Le sr Chardin, s'étant embarqué icy pour s'en retourner en France, a eu le malheur d'être pris, luy et l'équipage, près de Gêne, par les corsaires anglois. On nous apprend que le consul françois de cette république fait son possible pour donner du secours à ces pauvres infortunés, et fait le procès au dit corsaire, disant que la prise n'est pas bonne, attendu que cette capture s'est faite presque au port de Gêne.

25 août 1762.

Je vous remercie d'avoir bien voulu m'envoyer une instruction sur la manière de terminer pour l'à-compte des 1200 livres réclamé au sujet du premier tableau que j'ay fait de *Marc-Antoine*, où il n'y eut pas de mémoire

1. Jean-Jacques Durameau, né en 1733, entré le 28 mai 1761.
2. Jean-Bernard Restout, né en 1732, arrivé le 8 décembre 1761 ; peintre moins habile que son père, et qui se jeta plus tard dans la politique révolutionnaire.

fourni lorsque je touchay cette somme ; c'est ce que je feray incessamment, affin que cet article ne souffre plus d'équivoque[1]... Les sⁱˢ Durameau et Reston se portent beaucoup mieux. Cependant le premier a plus de peine à se remettre : le médecin luy a conseillé de monter à cheval pendant quelque tems. Ils vont se remettre bientôt à leurs copies de Saint-Silvestre.

22 février 1763.

Il y a quelque tems que l'on parle de faire le tombeau du pape deffunt dans l'église de Saint-Pierre : il y a deux cardinaux qui président à ce monument. Le sⁱ Lebrun, sculpteur pensionnaire, désirant s'arrester plus que son tems à Rome[2], a fait des démarches pour

---

1. « Le 19 novembre 1760, sur l'exercice 1757, il a été ordonné 8,000 livres à M. Natoire pour le payement d'un mémoire de deux tableaux destinés pour la manufacture des Gobelins, représentant l'un l'*Entrevue de Cléopâtre et de Marc-Antoine*, et l'autre le *Repas de Cléopâtre donné à Marc-Antoine*. On a obmis de déduire sur ce mémoire un à-compte de 1,200 livres ordonné à M. Natoire le 3 octobre 1742, sur l'exercice de la dite année... Il pourra porter ces 1,200 livres en recette sur son premier compte, ou, s'il l'aime mieux, on les déduira sur ce qui lui est dû de sa pension de 600 livres. » (Note envoyée à Rome avec le compte du premier quartier de 1762).

2. Lebrun, élève de Pigalle et pensionnaire depuis 1759, avait d'abord dû, au contraire, partir avant ses trois ans, pour raison de santé, et le reste de son tems devait être fait par un neveu

avoir une figure de ce tombeau, parce qu'on a envie de partager cette ouvrage entre différents sculpteurs. On le flatte qu'il pourroit bien être du nombre; et comme il me parle souvent de cette haute ambition, dont il ne voit que le beau, je luy en fais sentir les difficultés et les peines, d'autant plus que je le crois fort neuf à travailler le marbre. Du reste, il a du talent à modeller, et son esquisse à ce sujet a du méritte... Je serois charmé qu'il pût se faire honneur dans cette entreprise dès que vous luy en donneriez la permission.

14 septembre 1763.

Votre dernière m'annonce que vous envoyez à Rome le

de son maître, nommé aussi Pigalle, qui était déjà logé à l'Académie. L'oncle avait demandé cette faveur exceptionnelle dans une lettre où il s'exprime ainsi : « Comme j'ay toujours été content de Lebrun, j'ay écrit à M. Natoire de ne le laisser manquer de rien pour se soigner. Cependant, si Lebrun persiste à vouloir revenir à Paris, dans ce cas je vous prierai de vouloir bien m'accorder que mon neveu Pigalle achève de remplir à sa place environ dix-huit mois qui restent à Lebrun pour finir son tems... Je sçai, Monsieur, que ce n'est pas une petite grâce que je vous suplie de m'accorder : mais je suis enhardy à vous la demander, tant par les bontés dont vous m'avez toujours honoré que parce que je suis chargé d'une très nombreuse famille et que mes facultés ne me permettent pas de faire pour elle ce que je désirerois. — Paris, 31 juillet 1761. » La demande fut accueillie; mais Lebrun se remit et ne partit pas.

sr Sané en qualité de pensionnaire : j'exécuteray vos ordres avec grand plaisir pour ce jeune artiste, dont j'entend dire du bien, et je seray charmé de pouvoir contribuer en quelque chose à son avancement. Voilà les srs Chapitel et Le Roy[1] qui se disposent à faire place à ceux qui doivent les remplacer : ils iront bientôt passer quelques jours à Naples, pour ne point partir de ce pays-cy sans voir cette capitale. J'ai veu ces jours passés des études du sr Poussin[2] qui m'ont fait plaisir ; je crois que cela fera un bon sujet. Le sr Tarraval fait actuellement le portrait de M. Digne et de sa femme, très bien historié, dans la même toille.

26 octobre 1763.

Il est arrivé icy à l'Académie, le 20 du courant, deux pensionnaires : l'un est le sr Pair, architecte[3], et l'autre est le sr Gilbert[4], musicien, à qui vous accordez la place de pensionnaire pour quelque tems. Je crois qu'il sera le premier de son genre qui ait joui de cet avantage. Il me paroit avoir déjà de l'habilleté ; avec la douceur de carac-

1. Architecte, entré le 24 décembre 1760.
2. Lavallée, dit Poussin, peintre, arrivé le 25 décembre 1762.
3. Antoine-François Peyre, né en 1739, et frère cadet de Marie-Joseph Peyre, dont on a vu le nom plus haut.
4. Fils de l'inspecteur de la manufacture de la Savonnerie. Il était envoyé à Rome pour six mois, et obtint une prolongation de deux mois.

tère qu'il me semble luy voir, ce sont les qualités essentielles pour réussir dans son art.

<div style="text-align:right">10 avril 1764.</div>

M. de Watelet part demain de Rome [1], et prend le chemin de Venise. On le voit s'éloigner de cette ville avec peine, et moy en mon particulier j'en suis fâché. Son commerce plait à tout le monde, et lui-même est sensible à l'accueil distingué qu'il a reçu en ce païs-cy. Le s<sup>r</sup> Tarraval se trouvera à Venise avec luy dans le tems de l'Ascension : son départ a été précédé de celui des s<sup>rs</sup> Bérué [2], Le Roy et Chapitel... Le s<sup>r</sup> Gilbert est bien sensible à la petite prolongation que vous voulez bien luy faire, pour rester encore à Rome jusqu'à ce que la disette des vivres à Naples soit moins difficile, comme me l'a écrit M. Soufflot. Mais les nouvelles nous apprennent actuellement que cette ville reçoit tous les jours des secours de toutte part. Voyant cela, le s<sup>r</sup> Gilbert compte partir samedi prochain : il désire beaucoup de voir cette ville et d'y entendre de la musique, qu'il croit encore meilleure que celle de Rome.

<div style="text-align:right">5 septembre 1764.</div>

J'ay reçu votre dernière lettre, où je vois les noms des

1. Cet amateur célèbre était venu passer l'hiver à Rome en compagnie de plusieurs personnes.
2. Sculpteur, pensionnaire depuis 1759.

nouveaux élèves que vous envoyez à Rome. Je seray charmé d'y voir le fils de M. Boucher, et de luy rendre tous les services qui dépendront de moy. J'y auray d'autant plus de plaisir que je joindrai à votre recommandation tout ce que l'inclination me dicte en faveur du fils, dont le père est mon ancien amy [1].

30 octobre 1764.

Je ne dois pas vous laisser ignorer le trait inconsidéré que vient de faire le s<sup>r</sup> Poussin. Il est parti pour aller à Naples avec un comte suédois sans m'en donner avis. Comme ils n'ignorent point, tous, qu'ils ne peuvent faire ce voyage qu'à la fin de leur tems, selon l'ordre que vous m'avez prescrit (et même quand ils ne découcheroient qu'une nuit pour aller aux environs de Rome, il faut qu'ils me demandent la permission), il est de conséquence, Monsieur, pour le bon exemple, que le s<sup>r</sup> Poussin soit réprimandé de sa témérité; sans quoy en touttes sortes d'occasions ils s'échaperoient selon leurs caprices... Comme j'ay toujours pris intérest à ce jeune pensionnaire, malgré qu'il m'ait manqué, je vous prie d'avoir pour luy quelque indulgence [2].

1. Le fils de Boucher, né en 1736, était architecte.
2. Ordre fut donné à Natoire de rayer immédiatement Poussin du nombre des pensionnaires. Il rentra cependant à l'Académie quelque temps après.

17 avril 1765.

Le sr Restou m'a dit ces jours passés que vous vouliez bien luy accorder la permission de vous adresser la caisse d'un tableau qu'il envoye à son père; j'en proffite en même tems pour vous envoyer les trois copies que les pensionnaires ont fait à Saint-Silvestre d'après le Dominicain, et celle du sr Tarraval, faitte aux Augustins d'après Raphaël. Je crois que vous serez content de son tableau; il luy couste bien du tems, et je l'ay veu bien souvent dans des situations qui ne me donnoient pas l'espérance qu'il en pût tirer un aussi bon party. Je souhaitte que ce qu'il fera par la suitte ne soit pas inférieur à ce morceau-là[1].

15 mai 1765.

Je suis bien charmé que le sr Fragonard se soit fait honneur dans sa réception à l'Académie, et encore plus que vous ayez la bonté de me le confirmer[2]. C'est flatteur pour luy et pour moy, attendu l'intérest que je dois

1. Restout fut obligé de quitter Rome presque aussitôt, rappelé par une maladie grave de son père. (27 mai 1765.)
2. Marigny écrivait à Natoire, le 27 mars : « M. Fragonard vient d'être reçu à l'Académie avec une unanimité et un applaudissement dont il y avoit peu d'exemple; on espère qu'il contribuera à consoler de la perte de M. Deshaies. »

prendre à tous ceux qui s'élèvent sous ma direction, et un bel exemple d'émulation pour les autres qui viendront après luy.

24 juillet 1765.

Voilà enfin M. Robert déterminé à s'en retourner en France : il part cette nuit avec le courrier. Son premier soin en arrivant sera, Monsieur, de vous rendre ses respects et vous remercier de vos bontés. Comme c'est un sujet dont les talens vous sont déjà connus, je suis persuadé que vous voudrez bien les luy continuer. Je suis témoin de son grand travail et des soins qu'il a pris pour acquérir du méritte par la quantité d'études qu'il a fait ; je souhaitte fort qu'il en tire le fruit présentement, et qu'il ait l'aprobation des connoisseurs. M. l'ambassadeur de Malte, depuis qu'il est sorty de l'Académie, l'a accueilli chez luy avec des bontés infinies ; ce qui n'a pas peu contribué à l'arretter de plus dans cette capitale. Cet évènement est bien flatteur pour luy, et ses connoissances le voyent partir avec peine.

21 août 1765.

J'ay trouvé moyen de faire jouir les s$^{rs}$ de Létan et Lagrenée[1] des bontés que vous voulez bien avoir pour

---

1. Jean-Jacques de Lagrenée, frère cadet de celui qui fut directeur de l'Académie, et peintre comme lui.

eux en leur accordant un logement dans l'Académie... Ils vous sont sensiblement obligés l'un et l'autre. Les talens du sʳ Lagrenée me paroissent promettre infiniment : il a du feu et beaucoup d'imagination; avec ce beau naturel, il peut aller loin. Je vis hier la copie du sʳ Sané au palais Barbarin, d'après le tableau du Poussin, représentant la *Mort de Germanicus*. Il s'en est fort bien tiré, et j'espère, Monsieur, que vous en serez content. J'ay procuré de faire copier au sʳ Lefèvre[1] un beau tableau du Guide qu'il a désiré, qui est dans le palais Pamphile, en face du nôtre; ce tableau représente une Vierge qui contemple l'enfant Jésus dormant, et qui est digne de ce grand maitre.

30 octobre 1765.

Comme je n'ay d'autre ressource que le peu dont je suis en avance avec l'Académie (et qui est à peu près ce que j'avois lorsqu'il vous a plu de me nommer à cette place), pour les dépenses que je suis forcé de faire et qui me regardent, je n'ay d'autre moyen que celuy de prendre sur ce qui m'est dû, et je tâche d'être modéré en tout le plus possible. Mon talent, qui est mon plaisir, ne me donne pas de quoy être plus à mon aise.

Les sʳˢ Létant et Lagrenée font ce qu'ils peuvent pour mériter les bontés que vous avez pour eux. Ce dernier compose et dessine avec tout l'esprit possible ; s'il arrive

[1] Pensionnaire depuis le 11 novembre 1764.

à peindre de même, ce sera un habille homme. Le fils de M. Boucher s'occupe beaucoup ; il est d'un caractère fort doux, et il est sensible à vos bontés : il tâchera de les mériter et de se rendre digne de son père[1].

1ᵉʳ octobre 1766.

Le sʳ Pair, architecte, est party le 20 de septembre ; et, quelques jours après, le sʳ Martin[2], auquel vous aviez accordé un logement, est party aussy : il va à Montpellier, sa patrie, pour rétablir sa santé en respirant l'air natal... Le sʳ Lebrun, sculpteur, qui n'est plus pensionnaire environ depuis deux ans, réussit beaucoup dans ses ouvrages. La statue de *Judith*, qu'il a entrepris pour l'église de Saint-Charles, luy fera honneur. Il vient de faire en dernier lieu le portrait en marbre du cardinal Ferroni, dont on est très content ; ce jeune artiste a beaucoup de talent pour les portraits.

1. Le fils de Boucher partit en octobre 1767, et fut remplacé par un des fils de Carle Vanloo (sans doute Jules-César-Denis), qui était venu chercher à Rome l'oubli d'un chagrin d'amour, et qui occupait une chambre à l'Académie depuis 1765. Ce jeune homme, au dire de Cochin, était le seul enfant de Carle qui montrât quelque disposition et qui pût soutenir le nom de son illustre famille. (10 octobre 1765, 6 octobre 1767).

2. Sans doute un fils de J.-B. Martin, peintre de batailles. (V. Jal, p. 844.)

19 novembre 1766.

J'ai veu hier les ouvrages du s⁷ Guiard, sculpteur, qui consistent en une copie en marbre du *Gladiateur*, de la grandeur de l'original¹, avec le groupe de *Psyché et l'Amour*, dont l'original est au Capitole, destiné pour M. Bouret. Ses copies luy feront honneur. Elles seront bientôt prêtes à embarquer ; cet artiste compte d'abord après s'en retourner en France. J'espère qu'il y tiendra une place distinguée, pourveu qu'il ait le bonheur de mériter la continuation de vos bontés.

26 novembre 1766.

On jugea le 21 du courant les prix des élèves qui ont concouru cette année (à l'Académie de Saint-Luc). Le s⁷ Lagrenée s'est fait honneur par son ouvrage ; il a approché du premier prix à deux voix près. Il semblait que naturellement le second devoit lui être adjugé ; cependant on ne luy a donné que le troisième. Le parti qui était en sa faveur, dont j'étois à la tête, a obtenu qu'il seroit retiré une seconde fois ; mais une voix de moins l'a encore exclu du second, ce qui donne à penser qu'il y avoit un parti décidé contre luy. Il a mieux aimé ne pas accepter

1. C'est la copie qui a été placée au Luxembourg.

ce troisième, attendu qu'à Paris il en avait eu un second, croyant par là que l'on pouroit s'imaginer qu'il avoit diminué dans ses études. Ces sortes de démêlés arrivent ordinairement dans ces jugements, par l'esprit de caballe qui s'y glisse quelquesfois. Il faut dire pourtant que parmi le nombre des concurrens il y en avoit de très forts, ce qui a fait décider les juges différemment les uns des autres. Je ne sçaurois m'empêcher, Monsieur, de vous dire que ce jeune artiste a fait des progrès considérables dans son talent ; il compose très facilement et avec beaucoup de goût et d'esprit, est fort réglé dans sa conduitte ; je crois qu'il mérite la continuation de vos bontés.

11 février 1767.

Le sr Oudon, sculpteur[1], a fait dernièrement avec beaucoup de succès une étude d'anatomie, que tous les connoisseurs dans ce genre trouvent fort bien. Elle luy doit servir à sa statue de saint Jean-Baptiste pour l'église des Chartreux, en la mettant ensuitte dans le caractère qui convient à cette figure. Il la fait mouler actuellement pour en tirer un peu de proffit ; il n'y a point d'école de dessain où ce squelette ne soit de grand avantage pour l'étude des jeunes gens. Elle est de grandeur naturelle.

1. Jean-Antoine Houdon, le premier sculpteur de son siècle, né en 1741, mort en 1828. Il était pensionnaire depuis le 11 novembre 1764.

Je luy ay même fait espérer, Monsieur, que vous ne trouveriez pas hors de place qu'il en restât un plâtre dans l'Académie et qu'il en tirât un petit honoraire, pour se refaire en partie des frais du mouleur[1]... Je viens de terminer un tableau qui est destiné, il y a longtems, pour M. le duc de Nivernois, en reconnoissance de mille bontés que ce seigneur a toujours eu pour moy. Je serois charmé qu'une occasion vous mit à portée d'y jetter un coup d'œil.

13 mai 1767.

Je suis bien charmé que l'ouvrage du sʳ Vasi (graveur) ait eu l'avantage de plaire au Roy[2]; je fus sur le champ luy en apprendre la nouvelle, avec la magnifique récompense qui l'accompagne, et en même tems je luy remis votre lettre. Cet artiste est pénétré de la plus vive reconnoissance, et n'a point de terme à pouvoir exprimer sa sensibilité à un pareil événement. Il sent bien, Monsieur, que c'est à vous seul à qui il doit tout; il m'a dit qu'il auroit l'honneur de vous écrire en conséquence. J'ay pris chez M. Cioia, comme vous me le marquez, la valeur de 100 louis, qui, sur le pied de 46 pauls le louis, ont procuré au sʳ Vasi 460 écus romains. Je souhaitterois pour luy que les autres monarques à qui il a envoyé sa

---

1. Cette demande fut agréée.
2. Vasi avait fait hommage à Louis XV de sa grande et belle *Vue générale de Rome*, en 12 feuilles, gravée en 1765.

*Vue générale de Rome*, l'eussent aussi grandement récompensé.

J'ay été fort content, ces jours-cy, de plusieurs dessins que m'a montré le sʳ Marmeich, pensionnaire du prince des Deux-Ponts[1], pour lequel vous vous intéressez : il y a apparence que ce jeune élève réussira.

19 août 1767.

J'ay eu l'honneur de vous informer dans ma précédente que le sʳ Mouton ne vouloit pas satisfaire à son devoir pascal : ayant persisté dans son refus et opiniâtreté jusqu'à présent, tems auquel on n'use plus dans ce pays de condescendance, et où M. le curé est obligé de le dénoncer à M. le vice-gérant, j'ai pris le parti, sans attendre de nouveaux ordres de votre part, en me conformant à ceux que vous m'avez donnés ci-devant, de congédier de l'Académie le sʳ Mouton. Le sʳ Moneau, sculpteur, dont je ne vous avois pas parlé, m'avoit promis de faire son devoir et me le faisoit espérer par tous ses discours; mais, entraîné par le mauvais exemple de son confrère et ami, il a suivi la même route; je l'ai aussi exclus. Ce sont les deux plus mauvais sujets de l'Académie. De si mauvais exemples, auxquels on n'est pas accoutumé dans Rome, se sont tellement répandus dans le public, qu'ils sont venus jusques aux oreilles du

1. Logé à l'Académie.

pape. Je verrai demain M. le vice-gérant pour le prier de ne point faire afficher à la porte de l'église les noms des pensionnaires, pour l'honneur de l'Académie, et j'espère qu'il me fera cette grâce [1].

17 février 1768.

J'ay reçu par le dernier courier la lettre que vous m'avez fait l'honneur de m'écrire au sujet des mesures et détails de la bibliothèque de la Minerve, que vous désirez avoir. J'en ai chargé sur le champ le s[r] Hurtier, architecte pensionnaire [2] et fort entendu dans son art, lequel j'ay conduit à la Minerve, et l'ay fait connoitre à un des bibliothécaires qui luy procurera tous les moyens d'exécuter ce que les notes contiennent...

1. Telle est l'origine du scandaleux procès intenté à Natoire par l'architecte Adrien Mouton, procès qui tient plus de place dans les archives que dans l'histoire, et dont il a été question plus haut. Mouton avait déjà fait parler de lui auparavant : il avait insulté un professeur de l'école de Paris; envoyé à Rome en 1765, il avait mis cinq mois à faire la route, et tout le monde le croyait perdu. Natoire se plaignait, le 2 avril 1766, d'être sans nouvelles de ce « silencieux personnage, » épithète qu'il ne lui eût certes pas appliquée plus tard. Ce jeune turbulent, né à Versailles, avait été élève de Brebion. Il fut, comme l'on sait, renvoyé alors de l'Académie : durant l'année qui lui restait à faire, sa place fut occupée par Lagrenée, le cadet, qui était externe depuis deux ans. (Lettre du 16 octobre 1767.)
2. Depuis le 8 décembre 1766.

Le sʳ Lefèvre a fait des progrès sensibles dans la peinture. Il vient de faire un tableau d'une moyenne grandeur, qu'on luy a demandé, peint à l'encoustique, et il y a très bien réussi[1]. Son académie est bien peinte et de bonne couleur. On voit qu'il a fait du proffit par les copies qu'il a faites, parmi lesquelles une est d'après Titien. Le sʳ Lebrun, sculpteur, vient de terminer le buste en marbre du pape[2] : cet ouvrage luy a réussy à merveille, et la ressemblance est approuvée de tous ceux qui le voyent. Il vient de se marier, et part incessamment pour son voyage de Pologne, où il est attendu. Il a un talant particulier pour les portraits. Le sʳ Lagrenée a peint en dernier lieu deux ou trois plafons dans des chambres d'entresol chez M. le Sénateur, dans le goût d'arabesque, qui sont très bien ; je crois qu'il fera bien de ne pas négliger ce genre de peinture, où l'on voit qu'il a un goût particulier qui peut luy devenir avantageux.

16 août 1769.

La statue de Louis XIV vient d'être placée dans la cour de l'Académie et fait un très bon effet. Il convient de mettre une petite inscription au piedestail. J'ay l'hon-

1. Ce tableau, représentant *l'Enlèvement de Déjanire par le centaure Nessus*, de grandeur naturelle, avait été commandé par le maréchal Radamouski. (Lettre du 10 août 1768.)
2. Clément XIII.

neur de vous envoyer un modelle de ce que l'on croit pouvoir y mettre : je l'ay fait voir à M. le cardinal de Bernis, qui m'a paru la trouver bien. Ayez la bonté, Monsieur, de l'examiner et de voir si elle peut être exécutée sous cette statue, puisque rien ne doit se faire dans cette Académie sans avoir reçu votre approbation [1].

6 décembre 1769.

M. le cardinal de Luynes m'a fait l'honneur de me faire part de l'entretien qu'il a eu avec vous, Monsieur, au sujet de ce procès où il veut bien prendre ma deffense. Vous me faites espérer que la fin ne peut être encore bien éloignée : Dieu veuille qu'elle tourne à l'avantage de la bonne cause!.. Deux pensionnaires depuis quelques jours sont arrivés : un peintre, nommé Ménajot [2], et Reimond, architecte. Le neveu de M. Vernet, nommé Gui-

---

1. Il s'agit de la statue que le prince Vaini avait donnée depuis assez longtemps à l'Académie de France. L'inscription proposée par Natoire relatait la fondation de cet établissement et la générosité du donateur. Marigny n'y trouva à reprendre que les termes d'*invictus* et de *rex Corsorum*, appliqués à Louis XIV : l'épithète d'invincible n'eût pas été de trop si le grand roi eût été vivant.
2. François-Guillaume Ménageot, né en 1744, plus tard directeur de l'Académie de Rome.

bert[1], est arrivé dans le même tems, auquel vous avez accordé une chambre ; on me dit beaucoup de bien de ce jeune homme, j'espère qu'il fera bonne réussite. Le sr Boisot[2] est bien sensible à la grâce que vous luy faittes de luy continuer une chambre dans l'Académie.

4 avril 1770.

Je viens de recevoir la lettre que vous me faites l'honneur de m'écrire, et une autre de M. Cuvillier, qui m'apprend la perte du procès au Châtelet. Comme je ne suis pas sur les lieux et que j'ignore toutes les formalités de la justice, je ne sçais plus à quoy m'en tenir ; et si le Parlement ne me rend pas plus de justice, et que je sois abandonné et sacrifié, après toutes les pièces que j'ay rapportées, que devois-je faire de plus ? Si je n'étais assuré de votre justice, de votre équité, et pénétré de vos bontés, il y en auroit là pour perdre la tête. Il est aisé, Monsieur, de s'appercevoir que c'est une pure cabale conduite par l'esprit d'indépendance. Y ai-je donné occasion ? Je n'ay rien à me reprocher ; je ne suis occupé que de leurs progrès et d'en dire du bien, et, dès qu'ils m'en donnent l'occasion, je suis charmé de vous le communiquer sur le champ. Si pareil désordre n'est jamais

1. Fils du sculpteur Honoré Guibert, beau-frère de Joseph Vernet.
2. Louis-Simon Boizot, né en 1743, auteur du buste de Racine ; il était arrivé à l'Académie le 18 novembre 1765.

arrivé du temps de M. de Troy, c'est qu'il a été plus heureux que moy, quoy qu'il fût plus rigide que je ne l'ay jamais été pour l'article des Pâques. Il n'a pas trouvé un Clérisseau, premier auteur de la révolte; un Mouton lui a succédé[1]!...

27 février 1771.

Le s[r] Claudion se détermine enfin de s'en retourner en France, après neuf années de séjour à Rome. C'est un sculpteur qui, partout où il se trouvera, se fera estimer avec distinction par son talent. Étant pensionnaire, il a remply cette place avec honneur et y a fait beaucoup de progrès; j'espère qu'il méritera vos bontés. Il partira au commencement du mois prochain: je luy donneray la gratification ordinaire de 56 écus pour son voyage[2].

La salle à manger des pensionnaires ayant été rétablie, par quelques poutres qui menaçoient ruine, la décoration peinte qui fut faitte anciennement s'est trouvée toutte gâtée; de sorte que ces jeunes artistes se sont unis

---

1. Le 25 du même mois, Natoire se plaint encore des mauvais quarts-d'heure que ce procès lui fait passer et de l'insolence de son adversaire, qui avait envoyé à toutes les gazettes l'avis de son triomphe en première instance, se vantant de le faire afficher jusque dans Rome.

2. Claude-Michel, dit *Clodion*, était à Rome depuis le 25 décembre 1762, et avait occupé pendant quatre ans environ une place de pensionnaire. Ainsi se trouve vidée la question posée par M. Jal (p. 391) relativement à cet artiste aimé des curieux.

pour la décorer de nouveau, en y travaillant chacun dans leur genre. Je peux vous assurer qu'ils en ont fait une salle de très bon goût. Le sʳ Calais¹ s'y est bien signalé, et chacun y a travaillé avec émulation ; je regarde que ce n'est point un tems perdu pour leur avancement que de l'avoir employé de cette manière.

15 septembre 1773.

J'ay reçu la lettre que vous m'avez fait l'honneur de m'écrire en date du 21 aoust, par laquelle vous accordez au sʳ Ménageot le logement dans l'Académie pendant une année après son tems terminé à la pension, dont il vous est sensiblement obligé. Le sʳ Sénéchal, sculpteur, ayant fini sa pension, profite de l'occasion du départ de M. de La Borde, un des premiers valets de chambre du Roy, pour s'en retourner en France.

27 octobre 1773.

Il y a longtemps, Monseigneur, que je suis en avance pour l'Académie. M. le marquis de Marigny², me faisant sentir la difficulté qu'il y avoit d'être payé des susdittes

1. Antoine-François Callet, peintre distingué, né en 1741, arrivé le 19 novembre 1767.
2. Remplacé depuis quelques mois par Terray dans la direction générale des Bâtiments.

avances, me proposa de mettre en contrat cette somme
à quatre pour cent; il eut la bonté, même, de me dire
qu'à l'avenir il prendrait des arrangements pour ne plus
retomber en pareil cas : je les attends encore. Mes pré-
décesseurs et moy prenoient cy-devant du banquier deux
mille écus romains, et cette somme suffisoit pour ac-
quitter les honoraires du directeur. Depuis bien des
années que les tems sont devenus plus difficiles, je n'ay
touché ordinairement que mille écus par cartier, et j'ay
toujours mis ce qui me revenoit pour suppléer aux be-
soins de l'Académie; au moyen de quoi je n'ay aucun
fruit d'une place que j'occupe depuis vingt-trois ans, et
je puis vous assurer que j'y ay employé une somme que
j'apportay avec moy lorsque je vins remplir cette place.
Vous voulez bien, Monseigneur, me permettre ce détail:
j'attends tout de vos bontés sans les avoir méritées, et
j'espère que vous voudrez bien y mettre la dernière
main, attendu que je n'ay encore rien reçu des intérests
du contrat. M. Cuvillier, qui est au fait de cette affaire,
donneroit à Monseigneur les éclaircissements qu'il dési-
reroit.

23 février 1774.

J'ay communiqué au s<sup>r</sup> Huvé la permission que vous
luy accordez de jouir de la place de pensionnaire pen-
dant le cours de cette année, dont il vous est sensible-
ment obligé. M. le cardinal de Bernis, lequel s'intéresse
à ce jeune architecte, m'a dit que vous luy aviez écrit

en conséquence, et je crois que ce sera un bon sujet pour l'Académie[1].

J'ay eu l'honneur, Monseigneur, de vous exposer succintement que j'étois en avance pour l'entretien de l'Académie depuis bien des années... Le tout (de ces avances) ayant été arrêté à neuf mille quatre cens écus romains, qui est le produit de mon travail pendant presque tout le tems de ma vie, je réclamay le payement, mais sans aucun succès... Monseigneur voudra bien considérer que cet argent, dont je me suis dessaisi depuis un tems considérable, m'auroit raporté et me raporteroit encore quelque bénéfice. L'arrangement que M. le marquis de Marigny me fesoit espérer n'a pas paru ; de sorte que je suis en avance de mes honoraires pour deux mille écus depuis les neuf mille énoncés ci-devant. Ne seroit-il pas juste, Monseigneur, que je me fasse payer de cette dernière somme par le banquier? Pour n'être plus dans l'embarras et l'impossibilité où je me trouve, je seray obligé de prendre dudit banquier la somme que je prenois ci-devant de deux mille écus par quartier, et que tous mes prédécesseurs ont pris. Bien entendu que je ne feray rien que de votre consentement[2].

1. Jean-Jacques Huvé, né en 1742, obtint à son retour, en 1775, un *viatique* double. Il devint, sous la Révolution, maire de Versailles.
2. Natoire, qui avait déjà fait les mêmes doléances à Marigny, les renouvela plusieurs fois encore à Terray et à son successeur. On a vu plus haut quelles furent les suites de sa réclamation.

21 septembre 1774.

Je viens d'apprendre par les nouvelles publiques que le Roy vous a nommé directeur et administrateur général de ses Bâtimens[1]. En qualité de la place que j'occupe dans cette Académie, voulez-vous bien, Monsieur, recevoir mes hommages et toute l'étendue de mes sentiments? Si j'avois l'honneur d'être connu de vous, Mon-

---

1. Un des premiers actes du comte d'Angiviller, à qui cette lettre est adressée, fut au contraire de chercher à Natoire un successeur, qui lui fut donné l'année suivante, après l'intérim d'Hallé. Natoire continua, comme nous l'avons dit, de séjourner à Rome et ne survécut que deux ans. Sa sœur Jeanne, qui l'avait constamment aidé dans la gestion de sa charge, le précéda d'un an au tombeau. Par un premier testament, fait dès 1758, il l'avait instituée son héritière. Après l'avoir perdue, il établit l'ordre de sa succession par un nouvel acte, qui se retrouve parmi les papiers de l'Académie, et dont voici la substance :

« Ma sœur, nommée Jeanne, que j'avois déclarée héritière, étant décédée le 16 juillet 1776, par le présent acte, moy, Charles Natoire, ancien directeur de l'Académie de France à Rome, soussigné, j'entens et prétens annuller et révoquer le testament que j'ay consigné, le 16 janvier 1758, au sr Palmiery, notaire à Rome.

» Après avoir recommandé mon âme à Dieu et laissé à mon héritier le soin de faire prier Dieu pour moy et distribuer des aumônes à ce sujet suivant sa dévotion, je dispose de tous mes biens, meubles et effets de la manière qui suit :

» 1° Je constitue héritier de tout ce que je possède mon

sieur, ainsi que je le suis de M. le marquis de Marigny, je pourrois me flatter de vos bontés : peut-être que l'avenir me procurera cet avantage. Dans cette espérance, etc.

frère l'abbé, nommé Jean, prêtre, pour en jouir sa vie durant sans aucun trouble et empêchement de qui que ce soit.

» 2° Après la mort de mon susdit frère, tous les biens laissés par luy passeront en faveur de mes trois sœurs, nommées Marie, Magdelaine et Élisabeth; et en cas de mort d'une d'entre elles, ou de deux, la dernière soit héritière; et après, mes trois frères, savoir Louis, Florent et Charles.

» 3° Si par hazard mes sœurs venoient à décéder avant mon frère l'abbé, que les biens soient partagés entre frères, ensuitte aux plus proches.

» C'est là ma dernière volonté, annullant et révoquant tout acte passé cy devant.

» A Rome, ce deux septembre 1776.

» Signé : NATOIRE. »

Louis Natoire, qui poursuivit les intérêts de la succession, habitait Paris; Florent demeurait à Salon, les autres frères et sœurs à Arles.

## VIII. LETTRES DE VIEN.

14 janvier 1778.

Son Éminence (le cardinal de Bernis) est venu avant-hier pour voir votre tableau, qui est fini depuis quelques jours. Si je devois juger du plaisir qu'il poura vous faire par la satisfaction qu'elle m'en a témoigné, ainsi que M. et M�� de Tessé et M. le comte de Mun, je devrois avoir lieu de croire que j'ai rempli l'intention que j'ai toujours eue en y travaillant. Actuellement je reçois beaucoup de visites à ce sujet : le prince de Saxe-Gotha m'a fait l'honneur de venir ; il m'a témoigné égallement sa satisfaction.

Je ne sçai, Monsieur, quel motif peut avoir engagé le sr Tierce de vous faire demander une lettre pour moi en sa faveur. Il n'a aucune grâce à prétendre à l'Académie, puisqu'il est ici avec femme et enfans. D'ailleurs je suis toujours à ses ordres lorsqu'il peut avoir besoin de quelques avis... Il a du talent ; mais il a encore à travailler dans le genre du paysage et de la marine, pour lequel il étudie. S'il continue avec la même ferveur, il poura devenir un excellent artiste.

Le sr Desceine, architecte, est arrivé le 8 décembre.

Le sr Després[1] est à Naples ; il doit passer en Sicile et en Calabre pour faire des desseins pour M. de Laborde... Les pensionnaires travaillent pour le second envoy ; ils attendent avec empressement de votre part, Monsieur, des nouvelles sur l'impression que leurs ouvrages peuvent avoir faite sur vous et les Académies dans lesquelles ils ont esté vus. Le sr Paquet, sculpteur, est malade depuis quelque tems d'un rhumatisme universel ; mais, moyennant les soins qu'on y a porté, il commence à aller mieux. Je l'ai déterminé à faire le petit *Apollon* (antique) : c'est une belle figure et d'une jolie grandeur, propre à placer partout[2]. Le sr Segla, à qui j'ai parlé d'un bas-relief, auroit bien désiré faire une figure comme le sr Paquet ; mais le peu de tems qu'il lui reste jusqu'au mois d'octobre prochain ne lui permet pas de l'entreprendre et de vous donner des preuves du zèle qu'il auroit de vous estre agréable. Il m'a engagé de vous demander une année de prolongation... Il vient de faire une copie du *Moïse* de Michel-Ange, qui est très belle : c'est un

---

1. Louis-Jean Desprez, peintre et architecte, né vers 1740, nommé pensionnaire avec le précédent, en 1777.

2. Malgré ce rapport favorable, Dupaquier (et non Paquet), nouveau pensionnaire, fut expulsé l'année suivante pour avoir insulté le directeur. Vien se plaignit à ce propos de l'insubordination des pensionnaires, qui avaient écrit à d'Angiviller en faveur du coupable et qui n'obtinrent pour lui qu'un sursis, motivé par son état de santé. Le cardinal de Bernis fut obligé de prêter main-forte à Vien dans cette circonstance. (10 février 1779.)

digne garçon, plein de sentiment, et très laborieux[1]. Pour le sr Labussière[2], je crois qu'il faut totalement se désister d'avoir quelque chose de lui : vous ne sçauriez croire, Monsieur, à quel point sa santé est chancelante ; il modèle dans sa chambre, mais le moindre air lui affecte la poitrine. M. Aubry[3] travaille à force ; il a profité des mauvais tems que nous avons eu ici, qui ôtoient la possibilité de peindre, pour faire plusieurs beaux desseins, dont les sujets sont pris du roman de Gil Blas. Le jeune Silvestre travaille aussi, et fait de son mieux pour donner de la satisfaction à M. son père et pour répondre à vos bontés.

Ma femme et moi, Monsieur, sommes on ne peut plus reconnaissants des souhaits que vous avez bien voulu nous faire au commencement de cette nouvelle année. Nous ne pouvons vous en donner de meilleures preuves qu'en secondant vos vœux dans le zèle qui nous anime tous deux, tant pour l'avancement de ceux que vous avez bien voulu me confier, que pour l'ordre général et particulier de cette maison ; ce qui n'est pas peu de chose lorsqu'on veut s'en acquitter comme on le doit.

1. Cette demande fut rejetée, le nombre des pensionnaires ne devant pas dépasser douze. Mais une place étant venue à vaquer dans le cours de l'année, elle fut laissée jusqu'en 1780 à André Segla, qui était à l'Académie depuis 1774.
2. Sculpteur, entré à l'Académie en 1775, avec le peintre Bonvoisin et plusieurs autres.
3. Élève de Vien, logé seulement à l'Académie, depuis le mois d'octobre précédent.

22 juillet 1778.

C'est toujours avec peine que je viens à bout de faire terminer les ouvrages que les pensionnaires doivent vous envoyer tous les ans. Je ne sçai si la crainte qu'ils peuvent avoir que leurs ouvrages ne soyent pas assez bien pour mériter les encouragements de l'Académie les retient... C'est de la plus grande nécessité, Monsieur, que vous teniez toujours avec fermeté à l'exécution de cet établissement, qui ne peut produire que de très bons effets pour l'avancement des arts. Il seroit également nécessaire qu'après cet envoy vous voulussiez bien fixer le tems que vous désirez que leurs ouvrages vous parviennent, et me donner ordre que ceux qui ne l'auroient point fait seroient privés de l'argent qui leur revient pour un quartier, ou tout ce que vous jugerez à propos d'ordonner. Il faudroit priver aussi les pensionnaires peintres de la gratification du voyage lorsqu'ils n'auront point fait avant leur départ une copie pour le Roy. En général, personne n'aime à copier, si ce n'est pour de l'argent[1].

---

1. Il fut ordonné à chaque élève d'envoyer tous les ans une copie de grand maître et un ouvrage original, pour la fin de juin au plus tard. « J'insiste fortement, dit d'Angiviller, sur l'exactitude à faire des copies : c'est pour le bien des jeunes gens. Les Coizevaux, les Bouchardon, les Coustou ont fait des copies plus belles que les originaux mêmes, s'il est possible : le *petit Faune* en est la preuve. » (17 août.)

Je suis parvenu à les engager tous à apprendre la perspective. Une occasion favorable s'est présentée, et j'en ai proffité. Un jeune homme, peintre d'architecture, qui a beaucoup de talent, nommé Coste, dont le père a esté directeur de l'Académie de Marseille, a quité Paris, où il gagnoit résonnablement, et, avec les petites épargnes qu'il a peu faire, s'est déterminé de passer deux ou trois ans dans ce païs. Les progrès qu'il a fait depuis neuf mois étonnent les artistes. Ce même M. Coste, qui est devenu l'ami de tous les pensionnaires, à qui il montre trois fois par semaine la perspective, lorsqu'à la fin du jour ils sont tous rentrés, désireroit, Monsieur, que vous voulussiez bien lui accorder à l'Académie la chambre qui va devenir vacante par le départ du sʳ Vallery Chrétien, dont M. Hurtier vous aura sûrement informé.

14 octobre 1778.

Les quatre ou cinq jours d'exposition que les ouvrages des pensionnaires ont eu ont attiré une grande quantité d'artistes à l'Académie, outre la visite de S. E. Mgr le cardinal de Bernis, qui a estée suivie de plusieurs seigneurs et amateurs. Les élèves et le directeur en ont reçu des compliments. Je ne sçaurois prendre plus de peine que je fais à leur avancement. Je souhaite, Monsieur, que vous en soyez content, ainsi que l'Académie.

On a pris toutes les précautions pour garantir ces ouvrages des mains des Anglois[1].

24 août 1779.

Le sr David, qui m'avoit demandé de faire le voiage de Naples pour reposer sa tête, qu'il avoit trop fatiguée par l'envie de se surpasser dans la figure qu'il doit envoyer cette année, est arrivé depuis quatre jours en bonne santé. Mais, depuis son arrivée, je ne puis vous dissimuler, Monsieur, que, malgré la bonne envie qu'il a de répondre à l'opinion avantageuse qu'on peut avoir de lui, je m'apperçois que sa tête n'est pas dans un état de tranquillité propre à lui faire faire quelque chose de satisfaisant. Il recommencera à travailler de nouveau le lendemain de saint Louis. Je tâche à l'encourager et à le calmer du mieux qu'il m'est possible; mais, si cette mélancolie lui duroit, je serois le premier à lui conseiller de retourner en France[2].

1. Les ouvrages des peintres Le Monnier, Peyron, David, Renaud, Bouvoisin furent trouvés assez bons par l'Académie de Paris. On loua chez David la facilité, l'abondance, la couleur, tout en l'engageant à modérer et à concentrer son génie. Les études des sculpteurs étaient au dessous du médiocre; les projets de palais envoyés par les architectes Renard, Crucy, Lemoine, valaient mieux. En somme, il y avait progrès sur l'année précédente. (Jugements des 5 et 26 avril 1779.)

2. David, trop fameux pour qu'il soit besoin de le désigner

Le sr Suzanne, sculpteur[1], qui avoit fini sa figure, déterminé autant par amitié pour son camarade que pour se distraire lui-même, m'avoit demandé à faire le même voiage. J'y consentis, non sans lui représenter qu'ils partoient dans un tems critique, suivant l'opinion générale que l'on a ici que l'air des marais Pontins.

autrement, avait été nommé pensionnaire le 31 août 1775. Cette lettre fait allusion à un chagrin d'amour qui le minait, comme le donne à entendre une lettre de Pierre à d'Angiviller, jointe à celle-ci et datée du 3 septembre : « Nous avons eu des camarades de pension qui étoient mariés à Paris, ainsi que le directeur à Rome en étoit informé, et l'on fermoit les yeux. La jouissance avoit amorti un sentiment que M. David doit porter à l'excès, ainsi que tous ses accessoires. » Et dans une autre lettre adressée à Vien, Pierre ajoute : « Je suis bien mortifié d'apprendre l'état d'anéantissement où se trouve le pauvre David, que nous aimons tous. Je ne puis me prêter à un dégoût vague de la part d'un homme aussi avancé et aussi caressé que lui, et je n'ay pu me refuser à l'idée qu'il l'aura sacrifiée d'abord par un premier enthousiasme de voir l'Italie et de se perfectionner... Ou il périra après avoir été miné par une mélancolie prolongée, ou il courra les risques d'essuyer de ces explosions que les âmes éprouvent lorsqu'elles sont contrariées. Nous avons affaire à un homme franc, honnête, mais en même tems d'une chaleur qui exige des ménagemens. »

1. François-Marc Suzanne, né à Paris en 1751, était entré à l'Académie en 1778. Sa maladie se prolongea encore un an, au bout duquel on fut obligé de le renvoyer en France : Vien lui prêta 300 livres pour le voyage, outre son viatique. Suzanne demanda la continuation de sa pension à Paris; mais cette faveur, sans précédent, lui fut refusée. (30 juin 1780.)

qu'on est obligé de passer pour aller à Naples, est quelquefois préjudiciable à la santé. Le mauvais air prétendu ne leur a rien fait ; mais une transpiration arrêtée par les différentes courses qu'ils ont fait aux environs de Naples a occasionné au sr Suzanne une fièvre qui le retient à Naples. Le médecin de M. l'ambassadeur en a le plus grand soin...

Le sr Peiron[1], qui doit finir son tems cette année, a éprouvé depuis plus d'un an une maladie dartreuse qui le tient au régime. Cette maladie l'a empêché de travailler à la copie qu'il doit faire pour le Roi : il se propose de passer à Rome quatre mois à ses frais pour s'acquiter de cette obligation ; il désireroit, Monsieur, que vous voulussiez bien lui accorder pendant ce tems-là la grâce de jouir de la chambre du sr Després, qui est vacante. Cette grâce le feroit également jouir de la facilité de dessiner journellement à l'Académie. C'est un jeune artiste méritant à tous égards; sa conduite est irréprochable.

1er septembre 1779.

Dans ma précédente lettre, j'ai eu l'honneur de vous écrire que la tête du sr David, depuis son retour de Naples, n'estoit pas mieux que lorsqu'il y avoit esté. Pour me faire voir sa bonne volonté à remplir vos intentions, il a recommancé de nouveau à peindre une aca-

1. Pierre Peyron, d'Aix, arrivé avec David.

démie. Son début m'avoit fait le plus grand plaisir : mais sa tête, hors d'état d'apprécier ce qu'il fesoit, regardoit mes applaudissements comme un encouragement donné à un malade qui est à l'extrémité : de manière que le lendemain je me rendis dans son attelier, et je le trouvai totalement découragé, au point que je fus obligé de lui dire qu'il ne faloit plus qu'il pensât à terminer cette académie, que j'aurois l'honneur de vous informer de sa situation. Je n'ai pas cru, Monsieur, devoir lui faire part dans ce moment de la grâce que vous lui aviez accordée, le voyant décidé de retourner en France[1]... Je serois fâché que la trop grande sensibilité qui l'affecte et qui enveloppe les idées qu'il a naturellement eu toujours faciles puissent faire naître sur son compte des sentiments désavantageux. C'est mon élève : depuis son enfance, j'ai eu pour lui des atentions qui n'ont pas été ignorées des personnes qui prenoient le plus d'intérêt à son sort. Si vous le jugiez à propos, Monsieur, quoique vous disposassiez autrement de cette prolongation, j'imagine que votre bonne volonté pour lui sera toujours la même.

13 octobre 1779.

Par votre lettre, Monsieur, où vous me faites l'hon-

---

1. Une prolongation d'un an venait d'être accordée à David et à Peyron, sans qu'ils l'eussent demandée, parce qu'il n'y avait pas eu de grand prix de peinture décerné cette année-là

neur de me demander deux grands tableaux pour Sa Majesté, j'ai veu avec plaisir que, dans les deux sujets que vous me proposiez, celui de *Briséis* estoit justement celui que j'avois choisi de faire pour moi, avant que de savoir vos intentions [1]. L'esquisse et toutes les études en sont faites, même la toile; mais je serai obligé de la faire élargir pour trouver par ce moyen la grandeur suffisante de traiter le *Départ de Priam pour se rendre au camp des Grecs*, qui me paroît aussi très beau et susceptible de beaucoup de richesse. Quoique les mesures des grands tableaux du Roi qui estoient au Sallon fussent de treize pieds de long sur dix de haut, j'imagine, Monsieur, que sur la longueur vous voudrez bien me laisser le maître. Je n'imagine pas avoir besoin de toute cette grandeur : d'ailleurs je ne serois pas bien aise que la longueur de la toile pût m'empêcher de jouir des vérités de la nature, très nécessaire pour de pareils ouvrages, et sans laquelle je ne voudrois rien entreprendre.

et qu'on ne trouvait que deux architectes à envoyer à Rome. Bonvoisin et Labassière obtinrent la même prolongation. (8 septembre 1779.) David seul, comme on le voit, n'était pas disposé à profiter de cette faveur; mais les soins et les encouragements que Vien lui prodigua calmèrent son exaltation, et il accepta avec reconnaissance. (22 septembre.)

1. Le grand succès des tableaux de Vien au Salon de l'année précédente avait engagé d'Angiviller à lui commander deux nouvelles toiles. Les sujets proposés au peintre furent le *Départ de Priam* et la *Remise de Briséis aux envoyés d'Agamemnon, dans la tente d'Achille*; leur explication, écrite de la

8 décembre 1779.

M. d'Agincourt est arrivé à Rome depuis quelques jours ; il m'a remis votre lettre en date du 16 octobre il y a un an. Vous devez être plus que persuadé, Monsieur, que je le préviendrai sur tout ce qui pourra lui estre utile et agréable de ma part pendant le séjour qu'il fera à Rome [1]. Il passe presque toutes les soirées à l'Académie ; il a grand plaisir de s'entretenir de vous, Monsieur; il regarde l'époque de votre place comme la plus favorable aux arts en France, puisque vous voulez bien vous occuper de l'histoire, qui estoit la partie négligée, et, j'ose dire, abandonnée, quoiqu'elle soit le fondement de la peinture. Il a veu les ouvrages que les pensionnaires ont fait pour vous estre envoyés avec satisfaction ; il n'a pas peu s'empêcher de dire à M. le cardinal de Bernis, qui pense comme lui à cet égard, qu'il lui paroissoit que mon zèle à seconder vos intentions avoit produit un changement dans les études des pensionnaires qu'on ne pouvoit ignorer : les Romains sont obligés d'en convenir. M. Pierre et moi avions prêché depuis longtems une doctrine qui à peine estoit écoutée, et ceux des jeunes gens qui estoient faits pour en profiter estoient entraî-

main de Pierre, fait supposer que l'idée première est due à cet artiste. (20 et 27 septembre 1779.)

1. Seroux d'Agincourt, devenu de financier antiquaire, se fixa à Rome cette année-là et n'en bougea presque plus.

nés par le torrent des jeunes artistes qui ne s'occupoient qu'à suivre le penchant qu'ils avoient pour les choses frivoles, bien plus faciles à faire que les études sérieuses du vrai beau, qui est le but où le peintre d'histoire doit désirer d'arriver. Je crois le moment de l'émulation arrivé : c'est vous, Monsieur, qui l'avez fait naitre, et c'est à nous à seconder vos veues par nos soins et par l'exemple.

J'ai trouvé M. d'Agincourt fort maigri : il a fait dans la plus grande partie de l'Italie des recherches très satisfaisantes sur le renouvellement des arts ; mais ces recherches, faites, j'ose dire, avec passion, l'ont fatigué... L'exposition des ouvrages des pensionnaires a esté veue favorablement par les seigneurs romains et les artistes. M. le cardinal de Bernis, qui aime les arts, a veu avec plaisir cette troisième exposition ; il a même esté surpris de voir des ouvrages de cette jeunesse se soutenir, pour la couleur, avec les copies d'après les grands maîtres qu'ils avoient également exposées. Le s[r] Peiron avoit un tableau qu'il a fait pour M. l'abbé de Bernis, représentant *Bélisaire recevant l'hospitalité d'un puissant qui avoit servi sous lui*, qui lui a fait beaucoup d'honneur.

19 janvier 1780.

J'ai l'honneur de vous faire mes sincères remerciements, ainsi que ceux de ma femme, sur le logement

que vous avez bien voulu m'accorder (à Paris) : c'est une obligation que je joindrai à toutes celles que je vous ai, qui ne finiront qu'avec moi... Le sʳ Peyron, à qui j'ai témoigné, Monsieur, l'envie que vous aviez de voir un dessein du tableau de *Bélisaire* qu'il a fait pour M. l'abbé de Bernis, m'a dit qu'il avoit prié M. Watelet, il y a un an, de vous offrir le dessein arresté de cette composition, qu'il avoit envoyé à l'Académie. Depuis ce tems-là il n'a pas eu réponse à ce sujet ; il a l'honneur de vous l'offrir de nouveau.

## IX. LETTRES DE LAGRENÉE.

19 décembre 1781.

Grâce à Dieu, je n'ai pas encore eu d'occasion d'user de rigueur envers les pensionnaires; quand ils m'obligeront par leur indocilité à changer ma manière d'être (ce que j'espère qui ne m'arrivera pas), vous pouvez être assuré que j'emploierai la fermeté que vous me recommandez. Je sçais que dans le nombre des pensionnaires, il y en a qui ont déplu à M. Vien; mais les torts qu'ils peuvent avoir eu de son tems ne peuvent influer sur moi pour les traiter avec une fermeté qu'ils n'ont point encore méritée. Je les traite avec douceur, je ne m'en cache pas, mais non avec une familiarité qui ne conviendrait pas de ma part et dont ils pourraient abuser : ils n'entrent jamais chez moi sans être annoncés, à moins que le soir, le matin, quand ils me viennent prier de voir leur ouvrage. Ils ne paroissent les soirs après leur souper que vêtus décemment, et je me lève quand il entre un pensionnaire, comme si c'étoit un gentilhomme françois que l'on annonce. Enfin, soit qu'ils entrent, soit qu'ils prennent congé de la compagnie, ils ne saluent qu'avec un très profond respect. Il est vrai que, dans le courant de la conversation, je les traite amicalement : nous rions, nous disputons même sur les arts ; il arrive qu'ils me contrarient quelquefois, mais c'est tou-

jours d'une manière respectueuse. Ainsi, si je puis par la douceur faire ce que d'autres n'ont pu par la sévérité, ne vaut-il pas mieux pour mon repos, pour le leur, et même pour le vôtre, Monsieur le comte, les persuader au lieu de leur ordonner, les encourager dans des talents si difficiles au lieu de les décourager par des ordres rigoureux? On ne commande point au talent, vous le savez mieux que moi; on ne peut pas dire à quelqu'un : Je veux que tu peignes tout à l'heure d'après nature, ou : Je veux que tu composes un sujet, s'il n'est disposé à le faire. Moi-même, Monsieur le comte, dans le courant de mes études et le long de ma carrière, combien de fois, ne pouvant réussir à ce que je voulais, ay-je jetté ma palette, ne voulant plus peindre, faute de pouvoir vaincre une difficulté, passant plusieurs jours triste et mélancolique, essayant en vain de ranimer en moi le talent qui m'abandonnoit, au point de ne pas pouvoir seulement dessiner un œil. Si, dans de pareils moments, on étoit venu de la part du Roy m'ordonner de travailler (je suis bien doux, puisque j'en reçois aujourd'hui des reproches), mais celui-là auroit eu ma vie ou j'aurois eu la sienne. Ces découragements arrivent assez souvent, surtout aux peintres : informez-vous, je vous prie, Monsieur le comte, si je dis vrai ou faux. Pour bien peindre, il faut le vouloir, il faut se bien porter, il faut être épris; il faut avoir le cœur tranquille et en paix, et c'est ce que je veux leur procurer[1].

1. Lagrenée fait suivre sa lettre de nouvelles variations sur

27 février 1782.

Si mes réflexions sur la peinture, qui n'ont été que de vous à moi, vous ont alarmé, ne craignez rien, Monsieur le comte, je ne suis point attaché à mon opinion, et je ne ferai jamais que ce que vous m'ordonnerez de faire. Élève de M. Carle Vanloo depuis l'âge de quinze ans jusqu'au moment de mon départ pour l'Italie, et ensuite sous la direction de M. De Troye à Rome, j'ay cru apercevoir en eux les principes qui m'ont déterminé à vous écrire en conséquence. Peut-être ces principes, bons en ce tems, ne le sont plus actuellement, vu le changement des mœurs ; d'autres tems, d'autres soins. C'est à votre pénétration et à votre choix que je me voue, et je vous en donne ma parole d'honneur. J'ai lu aux pensionnaires la lettre que vous m'avez ordonné de leur lire ; ils attendent avec docilité ces nouveaux règlements, et, comme ils ne peuvent qu'être utiles à leur avance-

---

le même thème. Pierre, qui, en sa qualité de premier peintre du roi, prenait part à toute cette correspondance, a écrit en marge : « Toutes ces réflexions sont des lieux communs dont feu M. Vanloo et ses consorts étourdissoient et étourdissent les gens qui ont plus de sens, et dont les élèves se sont infatués pour être des petits sots, quoyque la pluspart sachent à peine lire et écrire. » D'Angiviller écrivit dans le même sens à Lagrenée, en lui disant qu'une indépendance complète ne pouvait convenir qu'aux génies mûrs.

ment, je me ferai toujours un devoir essentiel de les leur faire pratiquer[1]...

Pour moi, ce n'est que depuis trois semaines que j'ai saisi le temps de me livrer à ma chère peinture, que j'ai été forcé d'abandonner depuis le commencement du Salon, que j'ai décoré avant de partir. J'ai peint une *Charité* pour son Éminence, qui à toute force m'a fait accepter une superbe boëte. Voilà mon premier ouvrage à Rome; on en a paru content. J'aurois désiré débuter par quelque morceau plus grand ; c'est en vous, Monsieur le comte, que j'espère à ce sujet.

24 avril 1782.

Pour vous faire part de ce qui se passe actuellement à l'Académie, j'ai l'honneur de vous dire que le s[r] Giroust[2] a ébauché la copie qu'il fait pour le Roy d'après le tableau de la *Sainte Pétronille* du Guerchin, dont je suis très content. Si ce jeune homme la finit avec autant de chaleur qu'il l'a commencée, ce que j'espère, vous aurez une très bonne copie d'un des plus beaux tableaux de Rome, et dont je n'ai point d'idée qu'il y ait de copie en France. Il se dispose aussi à faire l'académie d'après nature ordonnée par les règlemens, ainsi que les autres pensionnaires, tant peintres que sculpteurs, excepté le s[r] Peyron, qui a entrepris de finir deux tableaux avant

1. Ces règlements ont passé sous les yeux du lecteur.
2. Antoine-Théodore Giroust, pensionnaire depuis 1778.

de partir. Pour parvenir à lever les plans de Caprarole, que le sr Lanoy[1] vous a demandé [de faire], comme ce palais appartient au roy de Naples et que son ambassadeur est absent de Rome, j'ai eu recours au secrétaire d'ambassade, à qui j'ai demandé la permission, ce qu'il m'a promis d'obtenir de sa cour. D'abord qu'il m'aura envoié la permission, le sr Lanoy partira.

8 mai 1782.

Mon devoir me prescrit de vous témoigner mon étonnement sur ce que, dans une académie qui fait tant d'honneur à la France, devenue la pépinière qui répand des artistes dans toute l'Europe, il n'y ait point, je ne dis pas une bibliothèque, mais pas un seul livre pour y chercher des sujets. De mon tems j'en parlay à M. Natoire, qui ne m'écouta pas. Je prends donc la liberté de vous en parler, Monsieur le comte; vous qui avez extrêmement à cœur le progrès des arts, procurez-nous, je vous prie, petit à petit, les livres indispensables aux peintres. Vous savez mieux que moi que la peinture et la sculpture tirent leurs productions de l'histoire et des poëtes: or, si les pensionnaires ne sont point à portée de trouver ces livres sous la main pour cultiver et nourrir leur génie, leur génie vide de pensées n'engendrera

1. François-Jacques de Launois, architecte, arrive en 1779.

que des sujets rebattus, au lieu de sujets neufs, dont l'histoire est inépuisable. Je sçais que les tems peu favorables aux dépenses extraordinaires sont des raisons avec lesquelles on peut me clore la bouche d'un seul mot. Cependant j'ose vous représenter, Monsieur le comte, que l'on pourroit commencer par quelques livres de la première utilité [1].

26 juin 1782.

Les peintres, les sculpteurs et les architectes travaillent tous vigoureusement à leur morceau, que j'ai vu et que je revois de tems en tems, et je puis vous assurer, Monsieur le comte, que les peines qu'ils se donnent ne seront point infructueuses. Le s[r] Giroust a fini sa copie d'après la *Sainte Pétronille* du Guerchin ; le coup d'éperon qu'il a reçu en copiant ce tableau me persuade fortement qu'il partira de là pour se montrer d'une manière

---

1. Pierre ne fut pas très favorable à cette proposition : il observa que cette bibliothèque serait bien vite dissipée, que de son temps, en 1735, il y avait seulement à l'Académie de Rome « une vieille Bible et une vieille *Fleur des Saints* de Ribaneira, deux in-folio plus déchirés que salis par la lecture, » et que les élèves désireux de s'instruire ne manquaient jamais de facilités pour le faire. (27 juin.) Toutefois Lagrenée, ayant trouvé un petit fonds de livres d'occasion, obtint l'autorisation de l'acquérir pour l'usage des élèves, et bientôt la bibliothèque de l'Académie se composa de 77 volumes, comprenant Diodore de Sicile, Plutarque, Virgile, Homère, Quinte-Curce, Horace,

jusqu'à présent inattendue. Le s¹ Lamarie[1] a fini son académie modelée d'après nature, et travaille actuellement à achever sa copie en marbre de l'*Appoline* pour le Roy. Le s¹ Bacari[2] est occupé à finir son académie d'après nature, et ensuite commencera sa copie en marbre, pour le Roy, du *Joueur de disque* qui est au muséum du Vatican, et que le pape, à la sollicitation de M. le cardinal de Bernis, a permis que l'on moulât. Il y a un bloc de marbre dans la cour de l'Académie qui servira pour cette figure; mais pour la copie du *Philosophe Zénon*, que le s¹ de Seine[3] doit exécuter pour le Roy, j'en ai fait venir un... Le nommé Lesueur, sculpteur, le dernier arrivé[4], donne les plus grandes espérances; sa

---

Anacréon, les *Annales* de Tacite, la *Pharsale* de Lucain, les *Lettres* de Pline le jeune, les *Annales romaines*, le *Voyage du jeune Cyrus*, *Télémaque*, les *Révolutions romaines*, la *Henriade*, la *Jérusalem délivrée*, l'*Histoire des Grecs* par Temple, les *Incas*, l'*Histoire d'Angleterre*, l'*Art des anciens* par Viakelman, les *Révolutions de Suède*, les *Révolutions de Portugal*, les *Révolutions de Russie*, la *Vie de Charles XII*, la *Vie de Christine*, reine de Suède, les *Caractères* de Théophraste, un *Dictionnaire de la Fable*, un *Abrégé de la Fable*, un *Dictionnaire des hommes illustres*, des *Anecdotes des beaux-arts*, et les *Satires* de Juvénal. (Catalogue envoyé en 1785.)

1. Jacques Lamarie, sculpteur, arrivé en 1778.
2. Louis-Antoine Baccari, sculpteur, entré en 1780.
3. Louis-Pierre de Seine, sculpteur, né en 1750, entré également en 1780.
4. Jacques-Philippe Le Sueur, pensionnaire depuis la fin de l'année précédente.

figure d'académie est très bien. Le s' Périn, peintre[1], fait une copie de *Saint Sébastien* dont je suis fort content.

17 juillet 1782.

Vous me faites la grâce de me donner le choix d'un sujet pour le tableau du Roy. Il est très certain que je ferai mieux celui de l'*Amitié qui vient consoller la Vieillesse de l'abandon de l'Amour et des Grâces* qu'un autre sujet. Pourquoi? Parce que je sens que, n'étant plus jeune, l'amitié seule peut me dédommager de la perte des plaisirs de la jeunesse, que ce sujet est un tableau qui m'appartient, et que je le vois avant d'être fait; au lieu que celui que je serai obligé de faire d'après un autre se peindra mal dans ma tête et encore plus mal sur la toile. Quand j'étois jeune et qu'on me laissoit le choix du sujet, celui qui m'avoit commandé le tableau y gagnoit toujours. Quoiqu'il en soit, Monsieur le comte, si le sujet ne vous plait pas, je ferai toujours mon possible pour réussir à celui qu'il vous plaira m'ordonner, en m'en envoyant la mesure.

12 février 1783.

Le s' Vernet est triste et maigrit. Je crains que le climat de Rome ne lui soit pas avantageux. Il travaille; mais

1. Jean-Charles-Nicaise Perrin, nommé le 31 août 1780.

les vapeurs auxquelles il est sujet, même dans Paris, luy ôtent l'ardeur, et par conséquent la réussite de ce qu'il entreprend. Il se comporte d'ailleurs très bien ; il est doux, honnête, et fait de son mieux [1].

Mon grand tableau est ébauché ; je suis après en faire les études peintes d'après nature. C'est tout ce que je pourrai faire, en travaillant avec la plus grande assiduité, de l'envoier pour le Sallon ; il ne faut pas même, pour y parvenir, qu'il me survienne la plus légère indisposition, car je me suis taillé une rude besogne.

3 septembre 1782.

Le s⁽ʳ⁾ Pointeau, sculpteur, élève de M. Bridan, dont vous me faites l'honneur de me parler dans une de vos dernières lettres [2], est arrivé à Rome en bonne santé, mais sans un sol, les cent écus que M. son père lui donna pour faire son voyage lui ayant à peine suffi pour sa route. Sans reproche, le voiant dans cet état, je lui ay avancé quelque louis pour vivre, en attendant que son père luy en envoie. J'ai écrit à M. son père que les 600

1. Le jeune Carle Vernet, qui était à l'Académie depuis la fin de 1782, revint en France au mois de mai suivant.

2. Pointeau, fils d'un écuyer de bouche de la reine, venait d'être envoyé à l'Académie comme externe, en même temps que Jean Rondelet, architecte, employé à la construction de Sainte-Geneviève. 30 juin 1783.)

livres qu'il comptait lui envoier par année ne lui suffiroient pas pour vivre, s'entretenir et étudier ; cela auroit peut-être pu suffire il y a trente ans, mais actuellement cela est impossible.

L'exposition des pensionnaires en peinture, sculpture et architecture a du succès. Le jeune Taraval[1] s'y distingue; mais sa santé m'inquiète : je crains que des progrès trop rapides pour son âge n'aient altéré ses facultés.

28 avril 1784.

La santé du jeune Taraval exigeant absolument de changer d'air, au lieu de l'envoier à Frascati, j'ai profité de la bonne volonté de M. le comte de Bouville, qui est revenu de Naples et qui y retourne. A la sollicitation de M. d'Agincourt et à la mienne, il a bien voulu se charger du jeune homme ; il l'emmène avec luy[2]... Le roy de Suède, après avoir commandé plusieurs tableaux au s$^r$ Desprès, ancien pensionnaire, cy-devant architecte et actuellement peintre, à qui vous avez eu la bonté de donner un logement d'externe dans l'Académie, le roy de Suède lui a proposé de venir à Stokholm pour être à la tête de ses menus-plaisirs, genre dans lequel l'artiste excelle le plus. Sa Majesté Suédoise lui a fait offrir 4000

---

1. Jean-Gustave Taraval, élève de son oncle Hugues Taraval, et pensionnaire depuis le 8 septembre 1782.
2. Taraval mourut le 16 juillet suivant.

livres de pension, le logement et ses ouvrages payés, et le deffraye du voiage ; ce que le sr Després a accepté, touttefois en me priant de vouloir bien lui faire obtenir votre agrément.

19 octobre 1785.

Les sculpteurs sont actuellement à faire leurs copies en marbre d'après l'antique : le sr Ramey[1] fait le *Tireur d'épine*, qui vient bien ; le sr Lesueur a fini sa tête buste de la *Niobé*, qui est partie dernièrement ; le sr Chardigny[2] est après la *Junon*, le sr Fortin[3] la *Joueuse d'osselets*. Ces trois figures, je pense, pourront être envoyées l'année prochaine après la Saint-Louis...

Le sr Chardigny demandait à se servir de la nature pour terminer mieux, m'a-t-il dit, la copie de sa *Junon*. Mais, comme [vous l'avez interdit] par une lettre que vous m'avez fait l'honneur de m'écrire au sujet de ceux qui, à l'exemple de M. Legros, voudroient se servir de la nature, je lui ai lu cette lettre. Il avait d'abord dit qu'il ne finiroit pas sa figure si on ne luy laissoit la liberté de la faire à son gré, et qu'il vous en écriroit ; mais,

1. Claude Ramey, sculpteur, né en 1754, entré à l'Académie en 1782.
2. Barthélemi-François Giardini (dont le nom se prononçait, par corruption, Chardigny), sculpteur, entré à la même époque.
3. Auguste Fortin, sculpteur, arrivé en 1783.

craignant que la chose ne tournât pas à son avantage, il a pris le parti d'y travailler et de se plier à vos ordres.

24 octobre 1785.

Si depuis quelque tems, Monsieur le comte, je ne vous ay pas fait part aussi souvent que vous le désirez de ce que font les pensionnaires, et surtout le sr Drouais[1], c'est que, ce jeune homme étant dans les mêmes principes que son maitre, il se cache à tout le monde et ne fait voir ses ouvrages que lorsqu'ils sont entièrement terminés... J'ai donc pris le parti d'attendre qu'il me vienne prier de voir ce qu'il a fait ; car enfin, que puis-je dire à un homme que son maitre et ses adjacents flattent au point de le comparer à Raphaël, ou au moins à Poussin et Le Sueur? J'avoue que ce jeune artiste a beaucoup de talent ; mais il ressemble plus à son maitre qu'à tous les grands noms que je viens de nommer. Quand il me fit voir son académie peinte, qu'on m'avait élevée jusqu'aux nues, je pris la liberté de luy dire que ses contours étoient un peu secs, et en général que sa manière étoit peinée, que l'on s'apercevoit qu'il avoit été très longtems à faire cette figure, et qu'il falloit du moins s'étudier à cacher la peine lorsque l'on n'étoit pas né facile ; ce que

1. Germain Drouais, peintre, élève de David, arrivé le 7 octobre 1784, avec une réputation déjà établie par son tableau de *Jésus-Christ et la Chananéenne*.

j'ai pourtant accompagné de compliments et d'encouragements.

Le s^r Gauffier¹, de qui on a peu parlé, est après terminer un tableau dont l'ébauche m'a paru très bien. Ce jeune homme a de grandes dispositions, quoique son académie soit inférieure à celle du s^r Drouais.

9 novembre 1785.

M. Hue, peintre de païsage, est arrivé le 5 de ce mois, ainsi que M. le baron d'Anthon. M. Hue étant de l'Académie² et un des plus habiles de son genre, zélé à l'excès pour acquérir encore davantage, m'ayant demandé en grâce si je ne ne pourrois pas luy donner quelque coin pour s'y loger, attendu qu'il désiroit extrêmement ne pas manquer l'Académie...; considérant d'ailleurs qu'un habile homme, père de sept enfans, qui les quitte et sacrifie, pour ainsi dire, une partie de sa fortune pour venir étudier à Rome, méritoit à plus d'un titre que l'on s'intéressât au sacrifice qu'il faisoit, je luy ai donné une petite chambre et une partie de mon atelier, en attendant que je sache si vous voulez, Monsieur le comte, luy

1. Louis Gauffier, peintre, élève de Taraval, né en 1761, mort en 1801. Entré à l'Académie le 25 novembre 1784, il demeura à Rome et s'y maria, en mars 1790, avec une jeune fille de bonne maison, qui s'occupait de peinture.
2. Jean-François Hue avait été admis à l'Académie de peinture en qualité d'agréé, en 1781.

donner un logement vacant qui a été occupé par plusieurs externes.

Monsieur l'abbé de Bourbon arrive demain, accompagné de M. Ménageot. M. le cardinal de Bernis ayant offert par écrit à M. l'abbé de Bourbon un logement dans son palais pour luy et deux personnes de sa suite, ce qu'il a accepté, M. Ménageot logera aussi chez Son Éminence. Je ne laisserai pas néanmoins de luy faire offre de mes services pour l'accompagner.

11 janvier 1786.

Je vous suis sensiblement obligé, et du tableau que vous avez eu la bonté de me donner à faire pour le Roy, et de la franchise avec laquelle vous me parlez du dernier. Je me tiendrai en garde contre le noir, défaut que l'on contracte ordinairement à Rome, par la vue des tableaux anciens, qui ne le sont pas peu... J'ai donc déjà commencé le mien, dont voici le sujet, et qui caractérise un exemple bien marqué de la fidélité d'un sujet à son Roy :

Alexandre, après avoir vaincu plusieurs fois Darius, vain de ses succès, exigeant que tous fléchissent devant luy, outré de ce que Bétis, satrape de la ville de Gaza, dont il avait eu quelque peine à faire le siège, outré donc de ce que le général ne paroissoit pas devant luy en fléchissant le genouil et de ce qu'il ne répondoit rien à ses menaces : « Je vaincrai ce silence obstiné, dit-il, et, si je n'en puis tirer autre chose, j'en tirerai du moins des

gémissements. » Enfin, sa colère se tournant en rage, il lui fit percer les talons, commanda qu'on l'attachât à un char. *Ce satrape, sans s'émouvoir, présente ses pieds aux bourreaux, et, regardant fièrement Alexandre, brave sa colère et souffre ce tourment plutôt que de proférer la moindre parole de soumission devant l'ennemy de son Roy.*

Ce sujet, Monsieur le comte, prête d'autant plus à l'expression que j'y introduis sa famille, la mère de ce capitaine, tenant d'une main sa fille évanouie, en criant : Arrêtez, bourreaux! Des soldats repoussent la foule. De l'autre côté, Éphestion et plusieurs autres guerriers, à l'entrée de la tente, condamnent en silence l'action barbare d'Alexandre; car, quand le maître est en colère, les courtisans s'éloignent et ne disent mot. Il y aura dans ce sujet quatre ou cinq expressions différentes, qui se feront valoir réciproquement. Ce sujet vigoureux vous paraîtra peut-être étranger au genre auquel je me suis adonné jusqu'à présent ; mais je sens qu'il réchauffera en moi la verve que les soixante ans dont je suis possesseur pourroient avoir refroidie.

1er février 1786.

Je vous avoue que j'ai oublié le devoir de l'homme du Roy en ne vous faisant point part du délit du sr Chardigny[1]. Celui de père a prévalu ; il a des droits plus natu-

1. Voici quel était ce délit, d'après une lettre du peintre

rels et au moins aussi sacrés, puisqu'il s'agissoit de l'honneur et du repos de toute ma famille.

Vous êtes obéi : j'ai notifié au s^r Chardigny que, le Roy étant instruit de la malheureuse lettre qu'il avoit eu l'audace d'écrire à ma fille, vous m'ordonniez, Monsieur le comte, de sa part, de le renvoier, et que sous huitaine il ait à sortir de Rome, que je lui remettrois les cent écus de France pour s'en retourner, au cas qu'il se comportât avec réserve dans la juste punition de son manque de respect. Ce à quoi il a répondu qu'il comptoit éclaircir cette affaire-là à Paris. J'ignore ce qu'il entend dire par ces paroles. Dieu veuille que ce malheureux n'aille pas troubler le repos de mes vieux jours à mon arrivée à Paris [1].

Pierre : « Le s^r Chardigny parut s'attacher à une des filles de M. Lagrenée; et lorsque l'imprudence attachée à son âge eut fait connaître ses projets, les parents luy deffendirent toutes conversations particulières et toutes démarches empressées. Quelque tems écoulé, il écrivit à la jeune personne et luy conseilla de prendre les clefs pendant le sommeil de sa mère, de sortir, de le venir joindre à un lieu indiqué et de partir avec luy. La demoiselle, qui a reçu *l'ancienne éducation*, remit la lettre à sa mère. Alors le père chassa et deffendit son appartement au jeune homme, ainsi que tout salut ou réunion hors de l'Académie. » (18 janvier 1786.) L'affaire fit du bruit et parvint aux oreilles du roi, qui ordonna le renvoi immédiat de l'élève et le fit remplacer par le peintre Desmarais.

1. Le comte d'Angiviller fit à Lagrenée cette réponse, dont les dernières lignes caractérisent la situation de l'Académie : « Je vois que, d'après ce que vous a dit le s^r Chardigny, vous craigniez quelque réclamation du genre de celle du s^r Mou-

3 mai 1786.

J'ai l'honneur de vous remercier d'avoir bien voulu accorder 5 baïoques de plus par jour pour la nourriture de chaque pensionnaire, vu le prix des denrées, qui ont extrêmement renchéri depuis douze ans. Je donnerai donc dorénavant 35 baïoques par jour au cuisinier pour chaque pensionnaire.

J'ai demandé à M. Drouais de votre part de faire une copie du portrait de Mademoiselle Chingy, qui est au palais Colonne. Il se charge avec grand plaisir de la faire; il vous demande seulement du tems, car il est actuellement tout rempli d'un grand tableau qu'il est en train de faire pour l'exposition de la Saint-Louis de cette année, à Rome, et l'envoyer à Paris au mois d'octobre prochain. J'ai vu l'ébauche de ce tableau, qui promet de venir très bien. Il représente Marius qui dit au soldat gaulois : *Oses-tu bien tuer Marius ?* Mais qui que ce soit ne l'a vu ; il m'a même prié de garder le secret sur cet ouvrage. Je luy ay tenu parole, excepté pour vous. Mou-

ton contre M. Natoire. Mais vous devez être tranquille : ce renvoi est mon ouvrage, après avoir pris l'ordre du Roy. Le délit est constant, d'après la lettre qui vous a été remise; ainsi, il a d'autant moins lieu à réclamation ou procès contre vous, que la pension de Rome n'est pas même un droit, que c'est une pure grâce du Roy, et que, sur des mécontentemens beaucoup moins graves, je puis rappeler un pensionnaire de l'Académie. »

sieur le comte, pour qui je ne dois pas avoir de secret ; mais, immédiatement ce tableau fait, il ira au palais Colonne faire de son mieux la copie que vous désirez.

11 octobre 1786.

Le prince Colonne étant à une de ses terres, j'ai écrit au secrétaire de ses commandements sur la proposition de vous procurer l'original de la célèbre *Cenci*. Il est venu, une heure après, me dire qu'il n'y avait personne d'assez osé pour lui faire pareille proposition, qu'il me prioit même de ne luy en point parler, que ce seroit luy rappeler une chose qui luy feroit de la peine ; car, m'a-t-il dit sous le secret, le tableau n'existe plus...

Je viens de voir une ébauche avancée du s' Gauffier : c'est un sujet de trois figures représentant *Jacob et les filles de Laban*, pour le président Bernard. Je ne conçois pas comment on peut faire un tableau aussi bien (car c'est absolument comme un Le Sueur pour la composition, le drapé et les grâces naïves), et en même tems faire une académie aussi médiocre que celle qu'il a faitte cette année.

4 juillet 1787.

J'ai reçu la lettre que vous m'avez fait l'honneur de m'écrire en datte du 15 juin, par laquelle vous m'aprenez que M. Ménageot va venir me remplacer vers la fin

de septembre. Je me tiendrai prêt pour ce tems, et aussitôt que mon successeur sera arrivé et que je l'aurai mis au fait, je partirai pour me rendre à Paris le plus tôt possible. J'ai même tout écrit ce qui concerne la gestion de la place, pour bien des petits détails susceptibles d'être oubliés lorsqu'on les dit simplement de bouche.

J'ose vous demander, Monsieur le comte, tant pour moi que pour mon épouse, le même traitement que vous avez fait à mon prédécesseur, réversible sur sa femme; car je vous avouerai que, pour tous les détails et le contentieux de l'Académie, ç'a été ma femme sur qui tout a roulé, et je n'ai été que le copiste des comptes. Enfin, nous nous sommes réunis pour prendre les intérêts de l'Académie avec une honnête économie[1].

1. Lagrenée obtint, comme Vien, un logement à Paris et une pension de 2,000 livres, mais sans la réversibilité, qui n'avait pas été accordée non plus, quoiqu'il en dise, à son prédécesseur.

## X. LETTRES DE MÉNAGEOT.

1er janvier 1788.

Selon l'usage accoutumé, j'ai présenté ce matin les pensionnaires du Roy à Mgr le cardinal de Bernis, qui les a reçus avec toute la grâce et l'affabilité possible. Je l'ai fort engagé à venir voir l'exposition qui se fera cette année : il a dit sur cela des choses fort obligeantes et qui marquent un véritable intérêt. Je ne négligerai rien pour donner de la consistance à cette exposition et l'entretenir en vigueur, persuadé que l'émulation est le plus grand moyen pour exciter et développer les talens. Le succès d'une année est un engagement que l'on contracte pour celle qui suit, et l'idée de supériorité nationale vient encore à l'appui. On veut que l'école de France l'emporte sur l'Italie et les autres nations : elle est jusqu'à présent en possession de cette prééminence, et j'espère qu'elle ne perdra rien avec le soin que je prendrai d'entretenir l'émulation, l'amour de l'étude et de la gloire dont elle est animée. Vous ne pouvez pas imaginer, Monsieur le comte, dans quel état est à présent l'école de peinture romaine. Il n'y a absolument personne qu'on puisse citer, si ce n'est un sculpteur vénitien, nommé Canova, qui se distingue par un véritable talent : mais tout le reste est pitoyable ; on ne retrouve pas l'ombre

de l'ancienne école romaine, et l'on ne conçoit pas comment, au milieu de tant de belles choses, l'art peut être tombé dans un goût aussi pauvre, aussi maniéré, en un mot aussi éloigné des grands maîtres et de la nature.

19 mars 1788.

Je ne vous avais point parlé, Monsieur le comte, d'une chose qui fait infiniment d'honneur aux pensionnaires. Après avoir donné des marques de regret les plus sensibles à la mort de leur camarade (Drouais), ils ont encore voulu laisser un témoignage de leur amitié pour lui et de leur vénération pour son talent. En conséquence, ils m'ont demandé la permission de lui faire, à leurs frais, un petit monument dans l'église où il est enterré. Je n'ai pu qu'approuver un zèle qui fait l'éloge de leur sensibilité et de leur cœur, et j'ai obtenu de placer sur un des piliers de l'église, au-dessus de sa tombe, ce petit monument, qui consiste en un bas-relief représentant les trois arts, figures demi-nature, qui se réunissent pour graver le nom de leur ami au dessous de son médaillon. C'est une chose très simple, mais qui fait en même tems honneur à la mémoire du mort et à ses camarades [1].

1. Germain Drouais était mort le mois précédent. Au-dessous du monument consacré à sa mémoire par ses camarades,

10 septembre 1788.

Le tems est tout à fait rafraichi, et j'éprouve un mieux sensible de cette différente température. Je vais en profiter pour commencer le tableau de *Méléagre*, dont l'esquisse est entièrement arrêtée. Votre approbation, Monsieur le comte, sur le choix de ce sujet me le rendra plus intéressant, et redouble l'impatience que j'ai de m'en occuper. Votre observation sur la difficulté de reconnaitre le sujet est de toute vérité : mais il a l'avantage de n'avoir point été traité, et cela peut balancer un peu cet inconvénient.

Voilà notre exposition finie : elle a soutenu sa bonne réputation. On a fait de fort jolis sonnets au sr Gauffier sur son tableau de *Cléopâtre;* il se propose d'y retrancher quelque chose, et aussitôt que ce qu'il aura fait

---

dans l'église de Santa-Maria-in-Via-Lata. et signé « Michallon. 1789, » fut placée l'épitaphe suivante :

<div style="text-align:center">

J.-G. DROUAIS.

*Les pensionnaires de l'Académie de France*
*consacrent ce monument de leur douleur*
*à J.-G. Drouais, peintre, né à Paris le 25 novembre 1763,*
*enlevé par une mort prématurée, le 13 février 1788,*
*aux grandes espérances de sa patrie*
*et à la tendre amitié de ses jeunes rivaux.*

</div>

Suit une épitaphe latine, conçue à peu près de même. (V. *Archives de l'Art français*, I, 140.)

sera sec, il aura l'honneur de vous envoyer ce tableau.

24 septembre 1788.

J'ai fait partir pour Paris les deux caisses contenant les études des pensionnaires... Le sʳ Le Thiers[1] a ajouté une grande esquisse dessinée, qu'il n'avoit pas finie lors de l'exposition et dont j'ai été extrèmement content. Elle représente *Brutus condamnant ses enfans*, ou, pour mieux dire, le moment du supplice. Il y a beaucoup de génie, d'expression et de caractère dans le dessein, qui est d'un excellent stile et qui transporte au tems de l'évènement.

Dans les instructions que vous me fîtes l'honneur de me donner, Monsieur le comte, lors de mon départ pour prendre le directorat, une des choses sur lesquelles vous paraissiez insister davantage étoit la nécessité d'empêcher que les pensionnaires n'eussent des atteliers ou autres habitations hors de l'Académie, et cet article, que je crois l'un des plus importans au maintien du bon ordre de cet établissement, a été omis dans le réglement que j'ai reçu après mon arrivée icy. Vous aviez eu la bonté d'accorder l'arrangement de deux nouveaux atteliers : je suis enfin parvenu à réunir les peintres et les sculpteurs dans le palais; mais j'ai appris depuis peu

---

1. Guillaume Lethière, peintre, né en 1760, élève de Doyen, et pensionnaire depuis le 12 novembre 1786.

que les architectes avoient des ateliers hors de l'Académie... Pour que pareille chose n'arrive pas à l'avenir et qu'on ne s'expose pas à me tromper, j'aurois besoin d'ordres précis, d'une lettre qui fît loi et que je joindrois à ces derniers réglemens[1]. Lorsque j'étois pensionnaire, tout le monde travaillait dans l'Académie, à l'exception des études qu'on ne pouvait faire que dans les palais ou d'après les monumens publiques. C'est ainsi que se sont formés MM. Raymond, Paris, Poyet, etc., qui y étoient alors, et qui sont devenus d'habiles gens sans se cacher et se séquestrer de cette manière.

25 février 1789.

Par votre lettre du 2 février, vous me faites l'honneur de m'annoncer, pour le prochain envoy des ouvrages des pensionnaires, un rapport plus détaillé de la part du comité de l'Académie sur l'examen de ces mêmes ouvrages, ce qui sera infiniment mieux pour les élèves. Il est certain que des conseils trop vagues ne font souvent que jetter dans l'incertitude et peuvent quelquefois porter au découragement; ce qui n'arrivera pas lorsque le comité motivera son jugement et entrera avec bonté dans quelques détails sur cet examen.

1. Une défense formelle d'avoir des ateliers au dehors fut envoyée le 27 octobre suivant.

La figure de l'*Adonis*, que le sʳ Corneille[1] copie pour le Roy, est presque dégrossie. J'ai trouvé un superbe marbre, et jusqu'à présent il n'a pas paru une seule tache; j'espère que cette copie réussira et qu'elle fera plaisir à Paris, car c'est une bien charmante figure. Le sʳ Desmarets[2] va commencer sa copie d'après le tableau du *Martire de saint André*, du Dominiquin. C'est une entreprise qui lui prendra du tems, mais qui lui sera très profitable; en même tems il est bon que nous ayons en France une copie de ce beau tableau, qui se perd de jour en jour et qui n'existera plus dans quinze ans. Le sʳ Le Thier va aussi commencer sa copie pour le Roy, à S. Pietro in Montorio; comme c'est extrêmement loing de l'Académie, j'ai voulu qu'il attende le beau tems pour s'occuper de cet ouvrage. Les sʳˢ Fabre[3] et Garnier[4] sont présentement installés à la gallerie du Carache, au palais Farnèse.

18 mars 1789.

Le sʳ Fabre vient d'avoir un succès qui l'encourage

1. Barthélemi Corneille, sculpteur, nommé pensionnaire le 31 août 1787.
2. Peintre, pensionnaire depuis le 7 septembre 1786.
3. François-Xavier Fabre, peintre, entré à l'Académie le 31 août 1787, connu par ses relations avec Alfieri et la comtesse d'Albany.
4. Étienne-Barthélemi Garnier, peintre, arrivé le 22 novembre 1788. Né en 1759, il vécut jusqu'en 1849.

beaucoup et qui me fait grand plaisir. Il avoit fait un petit tableau pour son étude; le sujet est *Jacob qui ramène Lia à Laban et lui demande Rachel*. M. le cardinal de Bernis, à qui le sʳ Fabre a été recommandé, m'a témoigné le désir de voir ce tableau, et il en a été si content qu'il a voulu l'avoir. Cela a fait grand plaisir au sʳ Fabre, d'autant plus que M. le cardinal ne fait point un cabinet et qu'il n'est point sur le pied d'acheter des tableaux. C'est véritablement un charmant tableau, d'un très bon stile, bien étudié, et de l'exécution la plus rendue.

15 avril 1789.

J'ai compté hier au sʳ Gauffier l'argent que le Roy accorde en gratification pour le retour en France. Il compte partir le 25 du présent mois pour se rendre à Paris. Il m'a fait voir dernièrement l'ébauche d'un grand tableau qu'il emporte avec lui, dont j'ai été fort content : c'est *Alexandre surpris par Éphestion*, au moment où il lui met son anneau sur la bouche. S'il finit ce tableau en proportion de l'ébauche, je suis persuadé qu'il lui fera beaucoup d'honneur; il est composé sagement et d'un fort bon stile.

24 juin 1789.

Je viens de terminer l'arrangement des bas-reliefs de la colonne Trajane, que j'avais eu l'honneur de vous

proposer l'hiver dernier et auquel vous avez bien voulu m'autoriser. J'avois différé jusqu'à présent à cause de l'humidité dont ces plâtres étaient pénétrés, et qui auroit pu les endommager encore davantage dans le transport. Ils sont distribués dans la première antichambre de l'apartement du Roy, sur une des faces de l'Académie d'hiver et tout autour de la salle de Marc-Aurèle, où ils étoient cy devant à terre les uns sur les autres, en sorte qu'on ne jouissoit ny des bas-reliefs ni de la salle... Il auroit été à souhaiter que M. Natoire eût pensé à cela dans les premières années de son directorat : nous aurions ces bas-reliefs dans toute leur beauté, et il y en auroit un bien plus grand nombre.

8 juillet 1789.

Le sr Fontaine, architecte, qui est à la fin de sa dernière année[1], m'a demandé la permission d'aller à Naples, ce que j'ai cru pouvoir lui accorder. Ce pensionnaire m'a fait voir dernièrement une suite d'études qui m'ont fait beaucoup de plaisir : ce sont les arcs de triomphe et les principaux temples de l'ancienne Rome, qu'il a restaurés avec beaucoup d'étude et de soin. Il y a entre autres deux vues du Campo Vaccino, l'une tel qu'on le voit actuellement, rempli de ruines et de monu-

1. Pierre-François Fontaine, artiste célèbre, né en 1762, mort en 1853, était à l'Académie depuis le 31 octobre 1786, contrairement aux renseignements donnés par M. Jal (p. 586).

ments modernes, l'autre, sur la même échelle et prise du même point, restauré tel qu'il pouvait être au plus beau tems de Rome, en suivant exactement le plan de tout ce qui reste. Cet ouvrage l'a obligé à de très grandes recherches sur les différentes époques de ces monuments. Ces deux desseins sont extrêmement intéressants et rendus avec beaucoup de finesse.

19 août 1789.

Le s[r] Belle [1], qui a fini dernièrement un petit tableau, dont on a été content et qui lui a fait honneur icy, m'a demandé la permission de l'exposer avec les ouvrages des pensionnaires : j'ai cru pouvoir lui accorder cette permission. Le s[r] Belle, externe, mais fils d'un académicien, se trouve ici dans un cas particulier. Ce jeune artiste est tout à fait intéressant par son amour pour l'étude, son honnêteté et son attachement pour ses amis les pensionnaires, avec lesquels il a toujours vécu dans la meilleure intelligence.

1. Cet artiste, fils du peintre d'histoire Marie-Anne Belle, inspecteur des Gobelins, était venu étudier à Rome, aux frais de son père, en 1784. Ne pouvant entrer à l'Académie comme pensionnaire, faute de place, il y fut nourri et logé du 11 mai 1785 au 26 janvier 1790; mais la gratuité de cette faveur, qu'il dut à l'influence du graveur Cochin, son parent, fut tenue secrète. (*Corresp. gén. des Bâtiments*, aux Arch. nat., 18 oct. 1784, 11 mai et 3 juillet 1785, 3 fév. 1790.)

10 mars 1790.

M. Coutture, architecte [1], part demain pour retourner en France. Il a rassemblé icy tout ce qui peut concourir à la perfection de son beau monument de la Madeleine. Je le vois partir avec peine; car c'est un de ces hommes qui font l'honneur de leur art et de leur patrie, en réunissant au talent les qualités du cœur et les principes les plus estimables.

21 avril 1790.

D'après ce que vous m'avez fait l'honneur de m'écrire il y a deux ans sur la demande du s<sup>r</sup> Le Thiers, qui désiroit s'occuper, à la fin de son tems, d'un grand tableau où il pût mettre en pratique les études partielles qu'il a fait icy, j'ai cru pouvoir l'autoriser à s'occuper de cet ouvrage. Il travaille présentement à ce tableau, où il y a beaucoup de nud et de parties intéressantes pour l'étude. Le sujet est *Sainte Hélène reconnoissant la vraie croix aux miracles qu'elle opère*.

En considérant la difficulté de trouver encore icy des tableaux à faire copier pour le Roy par les pensionnaires, la plupart étant gâtés ou placés de manière qu'on

1. Continuateur des travaux de la Madeleine de Paris, commencés par Contant d'Ivry, et auteur de la colonnade de ce monument, pour lequel il avait été faire des études à Rome.

ne peut pas en jouir, j'ai cru pouvoir vous proposer de faire copier par le sr Le Thiers, pendant le séjour qu'il fera à Naples, le superbe tableau de l'Espagnolette représentant la *Descente de croix*, qui est dans la sacristie des Chartreux. C'est un des plus beaux tableaux de l'Italie, pur et conservé de manière que cette étude seroit très profitable à l'artiste qui en seroit chargé.

21 juillet 1790.

Vous m'autorisez de permettre au sr Girodet[1] de prendre un atelier hors l'Académie jusqu'à ce qu'il y en ait un de vacant dans le palais, ce qui doit avoir lieu le 7 septembre, par le départ du sr Desmarais. J'ai fait parler de votre lettre à ce pensionnaire, qui me charge, Monsieur le comte, de vous présenter ses respectueux remerciements.

Il est douteux que je puisse obtenir un passe-port pour Naples pour le sr Le Thiers, et je crains que cela ne le mette dans l'impossibilité de faire pour le Roy la copie du beau tableau de l'Espagnolette. Depuis quelque tems, on les refuse à tout le monde sans distinction. Nous sommes observés icy plus que jamais. Malheureusement il y a beaucoup d'imprudens, pour ne pas dire

---

1. Ce peintre célèbre était arrivé le 1er novembre précédent, et fut un de ceux qui restèrent jusqu'à la dispersion de l'Académie en 1792.

plus, qui parlent et se conduisent avec bien peu de mesure; cela donne une impression généralement défavorable, dont les gens raisonnables et tranquilles souffrent beaucoup. Que je félicite mes prédécesseurs d'avoir vécu icy dans d'autres tems !

Le sr Desmarais m'a fait voir un tableau de chevalet qu'il vient de finir, représentant la *Mort de Lucrèce*, dont j'ai été fort content. Il y a de l'expression ; il est même bien raisonné, d'un bon style et assez harmonieux. Ce pensionnaire a fait des progrès d'autant plus sensibles, qu'il était peu avancé lorsqu'il est venu icy...

Je suis toujours dans l'impossibilité de peindre, à cause la faiblesse de ma vue; ce qui arrête les études de mon tableau de *Coriolan* et me fait beaucoup de peine.

25 août 1790.

L'esprit de liberté et d'égalité qui s'étend partout rend cette place ici bien différente de ce qu'elle étoit autrefois, dans le tems où les jeunes gens ne se croyoient pas l'égal de leur directeur, et que l'on avoit égard aux différences d'âges, de places, etc. J'ai été pensionnaire, et je n'ai jamais hésité sur les devoirs et la déférence envers mes supérieurs. Me voyant d'un moment à l'autre dans le cas de vous supplier, Monsieur, d'agréer ma démission, j'ai cru devoir vous ouvrir mon cœur sur ma situation icy, afin que vous ayez le tems de porter vos

vues sur la personne que vous choisirez pour me remplacer, ne vous en étant peut-être pas occupé jusqu'à présent, comptant sur les trois années qui me restoient encore.

Jusqu'icy j'ai fait tout ce qui m'a été possible pour répondre de mon mieux à la confiance que vous m'avez témoignée, en me vouant à tout ce qui pouvoit concourir au bonheur des pensionnaires du Roy, tant pour ce qui regarde les facilités de leurs études que pour ce qui pouvoit leur donner de l'estime et de la considération dans Rome. Enfin j'ai tâché, en faisant tout ce que j'aurois voulu qu'on eût fait pour moi en pareil cas, d'être autant leur directeur que leur ami, et je n'ai sur cela aucun reproche à me faire. Mais lorsque je ne pourrai plus y être honorablement et que je ne serai que comme le commis de douze jeunes gens, rien dans le monde ne m'y fera rester; et je ne puis vous dissimuler, Monsieur, que j'ai bien des raisons de le craindre. Je serai éternellement reconnoissant du choix que vous avez daigné faire de moi pour cette place, et je la quitterai avec le regret de n'avoir pu répondre à vos vues en y faisant tout le bien que je désirois.

30 mars 1791.

Je vois avec grand plaisir que l'on a été plus content de l'envoi de cette année que du précédent, et particulièrement que le sentiment général ait justifié ce que

j'avois eu l'honneur de vous mander au sujet du sr Fabre. Je suis fâché que l'Académie ne puisse pas voir la figure du *Milon* qu'il vient de finir, et que je crois bien supérieure à son *Abel*. La lettre de M. Robert qui étoit jointe à votre paquet, étant postérieure à celle où vous me chargez de proposer au sr Fabre l'acquisition de sa figure d'*Abel*, me dispense de répondre à cet article, puisqu'elle m'apprend que vous renoncez à vos dispositions sur cela en faveur du procédé généreux de M. de La Borde, qui offre mille écus de cette figure. Une autre lettre de M. Robert à M. Fabre lui explique vos intentions relativement au tableau dont vous me parlez : le sujet indiqué de *Vénus et Adonis mourant* lui fait grand plaisir, et il se fait un bonheur d'exécuter ce tableau aussitôt qu'il aura terminé celui de la *Prédication de saint Jean*, dont il est occupé présentement.

J'ai reçu la copie d'après l'Espagnolette, par le sr Le Thier : elle justifie pleinement l'idée que l'on m'en avoit donnée et le succès général qu'elle a eu à Naples. Le corps du Christ surtout, qui est la plus belle partie de l'original, est véritablement une chose superbe... C'est une des belles copies qui auront été faites par les pensionnaires. Le sr Le Thier est sur le point de retourner en France et compte partir sous un mois [1].

1. Cet artiste obtint la double gratification pour son retour.

7 septembre 1791.

L'exposition des ouvrages des pensionnaires, qui a lieu à la Saint-Louis, s'est faite comme de coutume ; mais il n'y avoit et il n'y a encore que les ouvrages de cinq pensionnaires. Tous les autres se sont trouvés en retard, malgré tout ce que j'ai pu dire et faire : mais les exhortations et les prières font peu [dans un temps] où l'on croit que la subordination la plus douce est une entrave à l'usage de la liberté. Je ne puis vous parler, Monsieur, que de ce qu'il y a jusqu'à présent à cette exposition. Le s<sup>r</sup> Fabre y paroît avec honneur par sa figure représentant *Milon de Crotone*... Le s<sup>r</sup> Garnier a fait une bonne copie de la belle *Descente de croix* d'Annibal Carrache. Le s<sup>r</sup> Le Thier, ancien pensionnaire, s'y distingue par sa belle copie du tableau de l'Espagnolette... Le s<sup>r</sup> Meinier[1] a fait une académie représentant *Daniel dans la fosse aux lions*. Le s<sup>r</sup> Lefaivre, architecte[2], a exposé quelques détails dessinés des études du Panthéon, dont il est chargé de faire la restauration.

20 septembre 1791.

L'exposition s'est complétée successivement. Le s<sup>r</sup> Gar-

1. Claude Meynier, peintre, né en 1759, mort en 1832 ; pensionnaire depuis le 16 janvier 1790.
2. Arrivé le 1<sup>er</sup> novembre 1789.

nier, peintre, a fait une figure d'*Ajax cherchant à se sauver du naufrage*, dans laquelle il montre beaucoup de progrès depuis l'année dernière. Le sieur Goumaud[1] a fait une figure d'un *Berger qui se repose*, où il y a de la vérité et des finesses de détail. Le sieur Girodet a exposé une étude représentant *Endymion endormi au clair de la lune*, dont j'ai été très content. Ce tableau est d'une belle harmonie, d'un grand caractère de dessein, et surtout d'un genre original qui appartient à son auteur. Ce jeune artiste, qu'on peut déjà regarder comme un homme, donne les plus belles espérances. Le sr Corneille, sculpteur, a fait un bas-relief représentant *Narcisse qui se regarde dans l'eau;* cette figure a de la finesse et de la grâce. Le sieur Gérard[2] a fait un *Guerrier expirant* où il y a des choses bien étudiées. Le sr Dumont[3] a fait une étude représentant *Endymion*, où l'on voit qu'il s'est occupé de l'antique; le sr Le Mot[4] un *Ajax qui se tue*. En tout, l'exposition a fait plaisir et me paroît une des meilleures qui ayent été faites jusqu'à présent.

Je suis un peu plus tranquille sur ce dont j'avois eu l'honneur de vous faire part dans mes précédentes let-

1. Peintre, entré à l'Académie le 1er avril 1788.
2. Antoine-François Gérard, sculpteur, à l'Académie depuis le 1er novembre 1789.
3. Jacques-Edme Dumont, sculpteur, né en 1761, élève de Pajou, envoyé à Rome en 1788.
4. François-Frédéric Lemot, sculpteur, né en 1773, mort en 1827; arrivé à Rome le 15 septembre 1790.

tres. Je ne néglige rien de tout ce qui peut être employé, dans la circonstance délicate où nous nous trouvons ici, pour prévenir tout ce qu'il y aurait à craindre, et j'espère que tout ira pour le mieux si l'on me seconde.

# RAPPORT

FAIT A LA CONVENTION PAR G. ROMME,

*et décret rendu dans la séance du 25 novembre 1792.*

———

Plusieurs artistes vous ont demandé la suppression des Académies de peinture et d'architecture. Vous avez renvoyé leur pétition à l'examen de votre comité d'instruction publique : je viens en faire le rapport en son nom, et vous présenter un objet sur lequel il est très urgent que vous prononciez.

Vous voyez sans doute avec peine, législateurs, des corporations sous le nom d'académies, dont plusieurs furent créées pour servir la vanité et l'ambition des cours bien plus que par amour pour les progrès de l'esprit humain, insulter encore à la révolution françoise en restant debout au milieu des décombres de toutes les créations royales[1]....

Il existe à Rome, sous le titre d'Académie de France, un corps d'élèves en peinture, sculpture et architecture,

---

1. Les Académies de Paris ne survécurent pas longtemps. Elles furent supprimées en 1793, à la suite d'un rapport de David, où ce grand artiste, oublieux de son passé, s'écriait, après avoir raconté les alarmes d'un de ses collègues : « Le

sous la direction d'un artiste françois, nommé jusqu'à présent par le roi.

Ces élèves, reconnus dignes des regards et de l'appui de la nation, sont envoyés à Rome pour exercer leur crayon et dérober le secret du génie en copiant les chefs-d'œuvre échappés à la faux du temps.

Par suite d'un régime barbare, et que vous devez vous empresser de détruire, ces jeunes artistes sont mal logés, mal nourris, impitoyablement délaissés, pendant que le directeur vit somptueusement au milieu des attributs de la royauté, qu'une cour orgueilleuse a fait placer dans le palais qu'il habite, et déploie le faste insolent d'un représentant royal de l'ancienne diplomatie.

La place est en ce moment vacante, et nous la croyons inutile, nuisible même à l'esprit de l'institution : ce n'est pas au milieu des productions des Raphaël et des Michel-Ange que des artistes, dans la vigueur de l'âge, pourront être dirigés avec fruit par un homme inférieur à ces grands maîtres, et déjà lui-même glacé par l'âge.

Une surveillance trop rigoureuse ne convient pas mieux aux élèves-artistes, qui sont appelés par la nature de leur art à exercer librement leur génie. Ce qu'il leur faut, c'est une surveillance morale, fraternelle et de confiance; c'est un puissant appui contre les vexations auxquelles les amis de la liberté sont souvent exposés,

---

malheureux ne voyait que son Académie; je le regardai avec mépris, et je connus dans toute sa turpitude l'esprit de l'animal qu'on nomme académicien ! » (Séance du 8 août 1793.)

dans un pays où l'on s'honore encore de sa servitude, où l'ignorance, l'erreur et le préjugé sont effrontément présentés comme la source d'une félicité éternelle.

Votre comité vous propose en conséquence de supprimer la place de directeur de cette Académie : la Nation y gagnera environ 50,000 livres par an. L'agent de France pourra lui être substitué avec succès pour l'établissement.

Voici le projet de décret qu'il vous propose :

Décret.

La Convention nationale, après avoir entendu son comité d'instruction publique, décrète ce qui suit :

Art. I. La place de directeur de l'Académie de France, de peinture, de sculpture et d'architecture, établie à Rome, est supprimée.

Cet établissement est mis sous la surveillance immédiate de l'agent de France.

Art. II. Le Conseil exécutif est chargé d'en changer sans délai le régime, pour l'établir sur les principes de liberté et d'égalité qui dirigent la République françoise.

Art. III. La Convention nationale suspend dès à présent toute nomination, tout remplacement dans les Académies de France.

# TABLE ALPHABÉTIQUE

*Abel*, tableau, 360.
Achinto (Mgr), 161.
Adam (Gaspard), sculpteur, 243.
Adam (Lambert – Sigisbert), sculpteur, 31, 176, 178, 193, 198, 199, 203, 212-214.
Adam (Nicolas – Sébastien), sculpteur, 198, 199.
Adam (Sigisbert), sculpteur, père des précédents, 76.
*Adonis*, statue, 352.
Agincourt (d'). V. Seroux.
*Agrippine*, statue, 19.
*Ajax*, statue, 362; tableau, 362.
Alaux, peintre, directeur de l'Académie de Rome, 55.
Albane (l'), 222.
Albani (Alexandre), cardinal, 245.
Albano, cardinal, 196.
Albano (princes Carlo et Horacio), 148.
Albany (comtesse d'), 352.
Alexandre VIII, pape, 83.
Alexandre (le prince), neveu de Clément XI, 157.
*Alexandre et Bétis*, tableau, 340.
*Alexandre et Éphestion*, tableau, 353.
*Alexandre Sévère*, tableau, 13.
Alfieri, 352.
Algarde (l'), sculpteur, 221.
Allegrain (Christophe-Gabriel), 280.
Allegrain (Gabriel), 280, 284.
Aman, peintre, 286, 287.
*Amazone* sculptée, 19.
*Amitié (l') consolant la Vieillesse*, tableau, 334, 335.
*Amphitrite*, buste, 193.
Angiviller (d'), directeur général des Bâtiments, 41-44, 48, 49, 310, 314, 316, 322, 329.
*Animaux des Indes*, tapisseries, 190.
Anthon (baron d'), 339.
Antin (duc d'), directeur général des Bâtiments, 27, 29, 31,

32, 138, 142, 150, 154, 158-168, 172, 175, 177, 178, 180, 184, 186, 187, 190, 191, 195, 201, 207, 212, 213, 214, 223.
*Antinoüs*, statue, 18, 70, 244, 245.
*Antiope endormie*, tableau, 261
Antoine, architecte, 108, 116, 124, 128.
*Antoine. V. Marc-Antoine.*
*Apolline (sainte)*, statue, 333.
*Apollon*, statue, 10, 18, 19, 160, 314.
*Apôtres (les douze)*, statues, 156, 160, 161.
*Arabesques*, tapisseries, 190.
Arcadia (Académie de l'), 151, 251.
*Arria et Pœtus*, groupe, 77, 86, 160.
*Atlas*, statue, 160.
*Attila*, tableau. *V. Léon (saint).*
Aubry, peintre, 315.
Auguste, roi de Pologne, 134. V. Pologne.

Baccari (Louis-Antoine), sculpteur, 333.
*Bacchanale*, tableau, 181, 220.
*Bacchante et Satyre*, tableau, 274.
*Bacchante*, statue, 20.
*Bacchus*, statue, 19, 20, 160.
*Bacchus et Ariane*, tableau, 220.
*Baigneuses* sculptées, 19.
*Baptême de Constantin*, tableau, 83, 259.

Baptiste (J.-B. Monnoyer dit), peintre, 201.
Baptiste, peintre, fils du précédent, 201.
Barbeau (ou Barbault), peintre, 246-248, 258, 259.
Barberini (cardinal), 191.
Barberini (palais), 191, 296.
Baros, architecte, 268, 269, 272.
Barthélemy (l'abbé), 273, 274.
Bastian. *V. Ricci (Sebastiano).*
*Bataille d'Alexandrie*, tableau, 228.
*Bataille de Constantin*, tableau, 84, 229, 233.
Bedeau (Pierre), peintre, 23, 73, 75, 77, 78, 88, 89.
*Bélisaire*, tableau, 324, 325.
Belle (Marie-Anne), peintre, 355.
Belle, peintre, fils du précédent, 355.
Bellin (Jean), peintre, 219, 222.
*Belvédère* (torse du), 18.
Benoist (Gabriel), peintre, 78.
Benoît XIII, pape, 180, 184, 193, 194, 201.
Benoît XIV, pape, 270, 289, 290.
Berger (M.), 177.
*Berger au repos*, tableau, 362.
Bernard (Pierre), peintre, 195, 208.
Bernard (le président), 344.
Bernin (le), sculpteur et architecte, 8, 10-12, 57, 59-61, 155, 277.
Bernis (l'abbé de), 324, 325.

Bernis (cardinal de), 42, 304, 308, 313, 314, 317, 323, 324, 330, 333, 340, 347, 353.
Bertin (Nicolas), peintre, 29, 75, 77, 178, 179.
Bérué, sculpteur, 292.
Besnier, architecte, 145, 146, 151, 152.
Blanchard (Gabriel), peintre, 25, 129.
Blanchard, peintre, fils du précédent, 132, 141.
Blanchet, peintre, 209, 228, 229, 233.
Bocquet (Nicolas-François), peintre, 78, 82, 86, 87.
Boizot (Antoine), peintre, 209, 218, 222.
Boizot (Louis-Simon), sculpteur, 209, 305.
Bologne (Académie de), 33.
Bonaparte, 52.
Bonvilliers, peintre et sculpteur, 163, 164, 166, 168.
Bonvoisin, peintre, 315, 318, 322.
Borghèse (princes), 119, 166, 167, 189, 220.
Borghèse (vases), 18, 68-70.
Bouchardon (Edme), sculpteur, 31, 176, 178, 191, 196, 197, 203-205, 212-214, 230, 268, 316.
Boucher (François), peintre, 195, 261, 267, 277, 293.
Boucher, architecte, fils du précédent, 293, 297.

Boudard, sculpteur, 216, 222, 227, 232.
Bouget (l'abbé), 164.
Bouillon (cardinal de), 88, 89, 108.
Boulogne aîné, peintre, 12. 153.
Boulogne (Louis), peintre, 14, 62, 67, 124.
Bourbon (l'abbé de), 340.
Bourdy, sculpteur, 76.
Bouret (M.), 298.
Bourlemont (l'abbé de), 10, 11.
Bousseau (Jacques), sculpteur, 145, 146, 151, 152.
Bouville (comte de), 336.
Braciano (duc de), 173.
Brebion, architecte, 302.
Brenet (André), sculpteur, 274. 282.
Brenet (Nicolas-Guy), peintre, 274, 277-279, 282.
Briard (Gabriel), peintre, 261. 265, 269.
Bridan (Charles - Antoine), sculpteur, 51, 283, 284, 287, 335.
*Briséis*, tableau, 45, 322.
Bruand, architecte, 71.
*Brutus condamnant ses enfants*, dessin, 350.
Buckingham (duchesse de), 213.

Caffieri (Jean-Jacques), sculpteur, 37, 255, 258, 259, 262.
*Calabrese (la)*, tableau, 248.
*Caligula*, buste, 222.

Callet (Antoine - François), peintre, 307.
Campo-Vaccino (vues du), 354, 355.
Canillac (M. de), ambassadeur de France, 240, 252, 254, 255, 258, 259, 270, 274.
Canonville ou Canovelle (Pierre), peintre, 70.
Canova, sculpteur, 347.
Capitole (palais du), 151.
— Capranica (palais), 7, 13, 30, 61, 68.
Caprarole (palais), 101, 331.
*Caracalla*, buste, 212, 215.
Caravage (le), peintre, 279.
Carlier, sculpteur, 14, 19, 64, 67.
Carrache (les), peintres, 139, 203, 204, 222, 272, 352, 361.
Carrare (marbres de), 106, 107.
Cassinat, peintre, 128, 132.
Cavaillon (évêque de), 193.
Caylus (comte de), 160, 278.
*Cécile (sainte)*, tableau, 126.
*Cenci (la)*, tableau, 344.
*Centaures* sculptés, 19, 151, 152, 160.
*César*, statue, 97, 160.
Challe (Charles), peintre et architecte, 245, 249.
Challe (Simon), sculpteur, 245.
Chapitel, architecte, 285, 291, 292.
Chardigny. V. Giardini.
Chardin (Jean-Siméon), peintre, 287.

Chardin (Pierre-Jean), peintre, 287, 288.
*Charité (la)*, tableau, 330.
*Charlemagne*, statue, 170.
Charles (dom), neveu de Clément XI, 164.
*Chasseur (le)*, tableau, 248.
Chaulnes (duc de), ambassadeur de France, 7, 85.
*Chevau-léger (le)*, tableau, 248.
Chevaux de Monte-Cavallo, 8, 59.
Chimay (M. de), 240.
Chingy (Mlle), 343.
Choiseul (duc de), 280.
*Christ* (buste du), 222.
*Christ flagellé (le)*, tableau, 222. V. *Jésus-Christ*.
Chupini ou Cheupin (Simon), architecte, 12, 65.
Cibo (Mgr), 191.
Cioia, banquier, 300.
Clément XI, pape, 125, 127, 129, 133-136, 142, 143, 147, 149, 150, 156, 157, 161, 164, 170, 171, 191, 196.
Clément XII, pape, 203, 204, 205, 213.
Clément XIII, pape, 280, 303.
*Cléopâtre*, tableau, 78, 268, 274, 276, 349, 350. V. *Marc-Antoine*.
Clérion, sculpteur, 19.
Clérisseau (Charles-Louis), architecte, 262, 264, 306.
Clève (van). V. Vanclève.
Clodion (Claude Michel dit), sculpteur, 306.

Cocher du pape (le), tableau, 248.
Cochin, graveur, 280, 283, 297.
Coieri (Mgr), 225.
Colbert, II, IV, V, 2-21, 56-71, 84, 117, 138.
Collin de Vermont (Hyacinthe), peintre, 163, 164, 166, 168, 169.
Colonna (palais), 343, 344.
Combat d'Hercule et du Centaure, groupe, 102.
Commode, statue, 18.
Condamine (M. de la), 272.
Condamnation d'Aman, tableau. 230. V. Esther.
Coriolan, tableau, 358.
Corneille (Barthélemy), sculpteur, 352, 362.
Corneille, peintre, 6, 153.
Cornical (Michel), peintre, 116, 124, 126-128.
Cornu, sculpteur, 14, 19, 20, 63, 64.
Corsini (cardinal), 157, 225.
Coste, peintre, 317.
Cotte (de), architecte, 153, 194.
Cotte (le président de), 273.
Courdoumer (M. de), 178, 179.
Courlage ou Gourlade (Laurent de), architecte, 174, 194.
Couronnement de Charlemagne, tableau, 82, 85, 87, 94, 132.
Courten (MM. de), officiers, 240.
Coustillier, architecte, 218.
Coustou (Guillaume), sculpteur, 116, 221, 222, 227, 232, 264.
Coustou (Nicolas), sculpteur, 118, 121, 128, 129, 212, 316.
Coypel (Charles-Antoine), peintre, 12, 256, 257.
Coypel (Noël), peintre, directeur de l'Académie de Rome, 12, 13, 59-61, 65, 207.
Coysevox, sculpteur, 93, 106, 316.
Croisil (M. de), 177.
Crozat, marquis de Tugny, amateur, 159, 165, 169, 175.
Crucy, architecte, 318.
Cuvillier (M.), 305, 308.

Dada (cardinal), 147, 148.
Dandré Bardon, (François), peintre, 194, 195.
Danemark (roi de), 143.
Daniel dans la fosse aux lions, dessin, 361.
Daniel de Volterre, peintre, 155.
Daubenton (le Père), jésuite, 150.
Dauphin (le) V. Louis.
David, peintre, 45, 222, 318-322, 328, 365, 366.
Davillers, architecte, 18, 65, 67.
Delassurance, architecte, 154, 163.
Delgiudice (cardinal), 143, 178.
Delobelle. V. Lobel (de).
Départ de Jacob, tableau, 88.
Départ de Priam, tableau, 322.

Derisay ou Derisel, architecte, 4, 176.
*Descente de Croix*, tableau, 357.
Deseine, architecte, 313. V. Seine (de).
Desforêts, peintre, 20, 70, 88-90, 93, 94, 95.
Desgots (Claude), architecte, 65, 67.
Deshays de Colleville (Jean-Baptiste-Henri), peintre, 267, 272-274, 294.
Desjardins, sculpteur, 93.
Desliens, architecte, 173, 174.
Desmarets, peintre, 342, 352, 357.
Desprez (Louis-Jean), peintre et architecte, 314, 320, 336, 337.
Detroy (Jean-François), peintre, directeur de l'Académie de Rome, 34-39, 115, 116, 124, 195, 225-254, 306, 329.
Deux-Ponts (prince des), 301.
Digne (M.), consul de France, 282, 291.
*Dispute du Saint-Sacrement*, tableau, 78, 131.
Doisy, sculpteur, 76.
Domenico, peintre répareur, 175, 176.
Dominiquin (le), peintre, 89, 126, 128, 139, 152, 228, 260, 262, 269, 294, 352.
*Donation de Constantin*, tableau, 78.
*Donna (la) della Torre dei Greci*, tableau, 248.

Dorigny, pensionnaire de l'Académie, 12.
Douailly, architecte, 269, 274, 275.
Doyen (Gabriel-François), peintre, 260, 265, 271, 350.
Drouais (Germain), peintre, 338, 339, 343, 344, 348, 349.
Dubois (cardinal), 171.
Duchesne (Antoine), prévôt des Bâtiments, 41.
Duflot, peintre, 219, 222, 228, 232, 241.
Dufrenoy, peintre, 220.
Dulin ou d'Ulin (Pierre), peintre, 117, 118, 124, 126, 128.
Dumont (Gabriel-Martin), architecte, 242.
Dumont (Jacques-Edme) sculpteur, 51, 362.
Dupaquier, sculpteur, 314.
Dupuis, pensionnaire de l'Académie, 172, 174.
Durameau (Jean-Jacques), peintre, 288, 289.
Duvernay (Gabriel), peintre, 78.

*École d'Athènes* (l'), tableau, 84, 94, 125, 232, 240.
Écorché d'Houdon, 46.
Édelinck (Gérard), graveur, 145.
Édelinck (Nicolas), graveur, 145, 146, 152-154.
Élèves protégés (École des), 43, 198, 261.
*Embrasement de Rome*, tableau, 226.

*Endymion*, statue, 362.
*Endymion endormi*, tableau, 362.
*Énée et Anchise*, groupe, 77, 105, 106, 109, 115, 116, 121, 160.
*Enfants (les)*, tableau, 60.
*Enlèvement de Déjanire*, tableau, 303.
*Enlèvement des Sabines*, tableau, 181, 186.
*Énobarbus*, buste, 231, 238.
Errard (Charles), peintre, directeur de l'Académie de Rome, 1-23, 33, 57-71, 86, 94, 98, 150.
*Esclaves* sculptés, 19.
Espagnolette (l'). V. Ribera.
*Esther (histoire d')*, tableaux, 37, 227, 229, 230, 232, 234, 241.
Estrées (cardinal d'), 23.
Estrées (duc d'), 10, 11.
*Europe*, tableau, 185.

Fabre (François-Xavier), peintre, 51, 352, 353, 360, 361.
Fabroni (cardinal), 170.
Farjat, pensionnaire de l'Académie, 12.
Farnèse (palais), 18, 30, 67, 184, 352.
Farnèse (vigne), 181.
*Faunes* sculptés, 19, 73, 160, 191, 199, 203, 316.
Favannes (Henri de), peintre, 103, 104, 107, 116, 207.
Faveray, peintre, 226, 228, 232, 239.

Félibien, architecte, 220.
Ferrare (duc de), 219, 220.
Ferroni (cardinal), 297.
*Fille dotée (la)*, tableau, 248.
Flamand (François), sculpteur, 14, 19, 20, 63, 64, 227.
Fleury (Robert), peintre, directeur de l'Académie de Rome, 55.
*Fleuves* sculptés, 20.
*Flore*, statue, 20.
*Florentine (la)*, tableau, 248.
*Flûteur (le)*, statue, 19.
Fontaine (Pierre-François), architecte, 354.
Fortin (Auguste), sculpteur, 337.
Fournier, peintre, 223, 228, 229.
Fragonard (J.-B. Honoré), peintre, 277-279, 285, 286, 294.
Fragone, marbrier, 106, 107.
Francin (Claude-Clair), sculpteur, 31, 209, 210, 212, 215, 218, 219, 222.
François, sculpteur. V. Lespingola.
Franque, pensionnaire de l'Académie, 218.
*Frascatane (la)*, tableau, 248.
Frascati (villa de), 166, 167.
Frémery, sculpteur, 19.
Frémin (René), sculpteur, 103, 104, 116.
Frontier (Jean-Charles), peintre, 218, 220, 222, 226.
*Fruits des Indes*, tapisseries, 194.

Gabriel, architecte, 231, 232, 240.
*Galatée*, tableau, 88, 209.
Gallimard, graveur, 250.
*Ganymède*, statue, 18, 20.
Garnier (Etienne-Barthélemy), peintre, 51, 352, 361, 362.
Gauffier (Louis), peintre, 339, 344, 349, 350, 353.
Gautier, pensionnaire de l'Académie, 172, 174.
*Gentilhomme en habit de cour*, tableau, 248.
Gérard (Antoine-François), sculpteur, 51, 362.
*Germanicus*, tableau, 208.
Gesvres (l'abbé de), 86.
Giardini (Barthélemy-François), sculpteur, 48, 337, 338, 341, 342.
*Gil Blas*, dessins, 315.
Gilbert, musicien, 291, 292.
Gilet, sculpteur, 245.
Giral, peintre, 154.
Giraldy, peintre (peut-être le même que le précédent), 159.
Girardon, sculpteur, 9, 57, 58, 93, 99, 105, 106, 118, 154.
Girodet, peintre, 51, 357, 362.
Giroult (Antoine-Théodore), peintre, 330, 332.
*Gladiateur* (le), statue, 19, 166, 298.
Gobelins (manufacture et tapisseries des), 32, 68, 84, 85, 118, 190, 193, 194, 248, 289, 355.
Godefroid, peintre, 260, 265.

Gondrin (Pierre de Pardaillan de), évêque de Langres, 180.
Gossec, musicien, 54.
Gossel (Marie-Thérèse), épouse de N. Vleughels, 207, 208.
Goudouin, architecte, 286.
Gougenot (l'abbé), 271, 273, 276.
Gouraud, peintre, 51, 362.
Goupil, peintre, 145-147, 151-153.
Gourlade. V. Courlage.
Goy, peintre, 94.
Goy, sculpteur, 12, 20.
Goy (Catherine), épouse d'Errard, 10.
Grange d'Arquien (cardinal de la), 181.
Grégoire XIII, pape, 161.
Greuze (J.-B.), peintre, 271, 273, 275, 276.
Guadagne (cardinal), 217.
Gualterio (cardinal), 172, 173.
Guay, pensionnaire de l'Académie, 237, 238.
Guérin, peintre, directeur de l'Académie de Rome, 55.
Guerchin (le), peintre, 222, 276, 330, 332.
Guiard (Laurent), sculpteur, 268, 274, 277, 298.
Guibert (Honoré), sculpteur, 305.
Guibert, sculpteur, fils du précédent, 304, 305.
Guide (le), peintre, 204, 296.
Guidi (Domenico), sculpteur, 18, 66-68, 76.

Guillet de Saint-Georges, antiquaire, 1, 21, 22.
Guillon-Lethière, peintre, directeur de l'Académie de Rome, 55.

Hallé (Noël), peintre, directeur intérimaire de l'Académie de Rome, 43, 223, 228, 232, 238, 310.
Harcourt (duc d'), 219.
Hardouin (l'abbé), 26, 129, 141, 142.
Hardouin (Jules-Michel), architecte, 26, 128, 130, 133, 134, 137.
Hardouin-Mansart. V. Mansart.
Hason, architecte, 243, 245, 247.
Hébert, peintre, directeur de l'Académie de Rome, 55.
*Hélène (sainte)*, tableau, 356.
Hélin, architecte, 274, 282.
*Héliodore*, tableau, 84.
Hénin (M.), 160.
Hérault (Charles), pensionnaire de l'Académie, 12.
Hérault (Louis-Henri), pensionnaire de l'Académie, 12.
*Hercule-Commode*, statue, 19.
*Hercule* Farnèse, statue, 277.
*Hercule et Cacus*, groupe, 102.
*Hermaphrodite (l')*, statue, 19.
*Histoire du Roi*, tapisserie, 190.
Houasse (Michel-Ange), peintre, 125.
Houasse (René-Antoine), peintre, directeur de l'Académie de Rome, 24, 25, 111-132, 169.
Houasse (Suzanne), fille du précédent, 118.
Houdon (Jean-Antoine), sculpteur, 46, 299.
Hue (Jean-François), peintre, 339, 340.
Huës (J.-B. d'), sculpteur, 277.
Hurtier, architecte, 302, 317.
Hurtrelle (Simon), sculpteur, 64, 69.
Hutin (Charles), peintre et sculpteur, 223, 227, 231, 237, 238, 257, 262.
Huvé (Jean-Jacques), architecte, 308, 309.

*Impératrice de Cesi (l')*, statue, 20.
*Incendie du bourg (l')*, tableau, 84, 124.
Ingres, peintre, directeur de l'Académie de Rome, 55.
Innocent XI, pape, 74, 90.
Innocent XII, pape, 80, 83, 89, 97-99, 118-120.
*Io*, tableau, 95, 261.
*Iphigénie*, tableau, 94, 95.
Iphigénie (vase d'), 70.

*Jacob demandant Rachel*, tableau, 353.
*Jacob et les filles de Laban*, tableau, 344.
*Jacques (saint)*, statue, 160.
Jacques III d'Angleterre, 189, 190.

Janson (cardinal de), 97-99, 104, 129.
Jardin (Nicolas-Henri), architecte, 245.
*Jason*, statue, 24.
*Jason (histoire de)*, tableaux, 37, 234-238, 241, 248.
*Jean-Baptiste (saint)*, statue, 299.
Jeaurat ou Joras, peintre, 181, 186, 192, 197.
*Jésus-Christ et la Chananéenne*, tableau, 338.
*Jeux d'enfants*, tableau, 220.
Jordano, peintre, 265.
*Joueur de disque (le)*, statue, 333.
*Joueuse d'osselets (la)*, statue, 209-212, 215, 222, 337.
Jouvenet, pensionnaire de l'Académie, 12.
*Judith*, statue, 297.
Julie. V. *Joueuse d'osselets*.
*Junon*, statue, 337.
*Justice (la)*, statue, 213.
Justiniani (vigne), 209.

Labussière, sculpteur, 315, 322.
Laborde (M. de), premier valet de chambre du Roi, 307, 314, 360.
Lacroix, sculpteur, 18, 70.
Lafitte, peintre, 51.
La Gardette, architecte, 51.
Lagrenée (Louis), peintre, directeur de l'Académie de Rome, 45-48, 257, 258, 262, 327-345.

Lagrenée (Jean-Jacques), peintre, frère du précédent, 295, 296, 298, 299, 302, 303.
Lamarie (Jacques), sculpteur, 333.
Lanfranc, peintre, 222.
*Lantin*, statue, 229, 236.
*Laocoon*, statue, 18.
Larchevêque, sculpteur, 243-245, 247.
La Rochefoucauld (duc de), 21, 90, 91, 111.
La Rocheguion (duc et duchesse de), 90, 91.
Larue (de), sculpteur, 267.
La Teulière (de), directeur de l'Académie de Rome, 21, 23, 24, 73-113, 115, 123, 140.
Latraverse, peintre, 260, 265, 269.
La Trémoïlle (cardinal de), 135, 136, 143, 162, 166, 168.
Launay (de), peintre, 155, 163.
Launois (François-Jacques de), architecte, 331.
Lavallée, dit Poussin, peintre, 291, 293.
Laviron (Pierre), sculpteur, 18, 67.
Law, banquier, 172.
Leblond, consul de France, 242.
Le Brun, peintre, 1, 14, 93, 106, 150.
Lebrun, sculpteur, 289, 290, 297, 303.
Lecomte, sculpteur, 14, 63-65.
Leczinska (Marie), 186.

*Léda et Jupiter*, tableau, 261.
Lefebvre, architecte, 51, 361.
Lefèvre, peintre, 296, 303.
Legeai ou Lejay, architecte, 223, 228.
Legros (Pierre), sculpteur, 78, 86, 95, 96, 100, 102, 103, 150, 156, 159, 161, 164, 165, 169, 215, 337.
Le Lorrain (Claude), peintre, 6.
Le Lorrain (Louis-Joseph), peintre, 244, 248.
Le Lorrain (Robert), sculpteur, 99, 100.
Lemoine, architecte, 318.
Lemonnier, peintre, 318.
Lemot (François-Frédéric), sculpteur, 51, 362.
Lemoyne, peintre, 177, 227.
Lempereur, bijoutier, 286.
Lenepveu, peintre, directeur de l'Académie de Rome, 55.
Le Nôtre, dessinateur de jardins, 65.
*Léon (saint) devant Attila*, tableau, 84, 107, 124.
Lepautre, sculpteur, 73, 75-78, 86, 95, 96, 100, 102-106, 109, 115, 116, 118, 120, 121.
Le Roy (Julien-David), architecte, 251, 252, 263, 264, 291, 292.
Le Roy, horloger, père du précédent, 251.
Lespingola (François), sculpteur, 12, 60.
Lestache (de), sculpteur, 29,

33, 161-163, 166, 169, 176, 179-181, 214, 223, 230.
Le Sueur, peintre, 338, 344.
Le Sueur (Jacques-Philippe), sculpteur, 333, 337.
Létan (de), pensionnaire de l'Académie, 295, 296.
Le Thière (Guillaume), peintre, 350, 352, 356, 357, 360.
Lignières, peintre, 96, 97, 99.
Lhotisse, peintre, 14, 63.
Lhuillier, peintre, 155, 163.
Lobel (de), peintre, 177, 178, 181, 192, 193, 201, 204, 220.
Lort (l'abbé de), 121.
Lot (l'abbé du), 253.
Louis XIV, 1, 3, 8, 11, 19, 23, 24, 56, 59, 61, 74, 97-99, 104, 110, 111, 138, 140, 142, 148, 158, 160, 161, 174, 190, 303, 304.
Louis XV, 1, 174, 195, 283, 300.
Louis XVI, 342.
Louis, dauphin, fils de Louis XIV, 150, 174.
Louis, dauphin, fils de Louis XV, 241.
Louis, architecte, 282, 283.
Louvois, 20, 23, 75, 77, 79, 81-85, 89-92, 140.
Ludovisio (vigne), 59.
*Lutteurs* de Florence, statues, 19, 102.
Lutti, peintre, 175.
Luynes (cardinal de), 283, 284, 304.

Mallet, peintre, 155, 156, 161, 162.

Mancini (palais), 30, 31, 33, 44, 52, 53, 184, 185, 203, 222, 223, 354.
Mansart (Hardouin), surintendant des Bâtiments, 24, 26, 111, 121, 125, 128, 129, 138, 141, 144.
Maratti (Carlo), peintre, 68, 78, 83, 87, 125-127, 148, 149, 151, 157, 158.
Marc-Antoine, tableaux, 39, 261, 264, 266, 268, 269, 274, 276, 288, 289.
Marchand, sculpteur, 223, 227, 236.
*Mariage de sainte Cécile*, tableau, 262.
Marie, pensionnaire de l'Académie, 70.
Mariette, amateur, 8, 22, 77, 286, 287.
Marigny (de), directeur général des Bâtiments, 4, 40, 41, 266, 270, 273, 275, 276, 280, 281, 283, 294, 304, 307, 309, 311.
*Marius*, tableau, 343.
Marmeich, peintre, 301.
*Mars*, statue, 191, 199.
*Mars et Vénus*, bas-relief, 20.
Marsy (Gaspard), sculpteur, 164.
*Marsyas*, statue, 18.
Martin (J.-B.), peintre, 297.
Martin, peintre, fils du précédent, 297.
*Martyre de saint André*, tableau, 160, 352.

Masson, sculpteur, 115, 122, 124.
Médicis (vases de), 18, 68, 70.
Médicis (villa), 53, 54, 56.
Méhul, musicien, 54.
*Méléagre*, statue, 73, 75, 76, 160, 169.
*Méléagre*, tableau, 349.
Ménageot (François-Guillaume), peintre, directeur de l'Académie de Rome, 49-51, 304, 307, 340, 344, 347-363, 366.
Merandi, peintre, 93.
*Mercure*, statue, 19, 24, 176.
Mésier, architecte, 64, 65.
Meynier (Claude), peintre, 51, 361.
Michallon, sculpteur, 349.
Michel-Ange, 139, 155, 219, 222, 277, 280, 314.
Mignard, peintre, 84, 93.
Mignot (Pierre), sculpteur, 243.
*Milon de Crotone*, tableau, 360, 361.
Minerve (bibliothèque de la), 302.
*Miracle de la Messe (le)*, tableau, 232, 238.
*Moïse*, statue, 277, 314.
*Moïse apportant les Tables de la Loi*, tableau, 188.
*Moïse trouvé sur les eaux*, tableau, 107.
Molière, 32.
Moneau, sculpteur, 301.
Monet (Charles), peintre, 277, 278, 285, 286.

## TABLE ALPHABÉTIQUE. 381

Monnier (Pierre), peintre, 6, 12, 60.
Monnier, sculpteur (peut-être le même que le précédent), 19.
Monte-Cavallo (chevaux de), 8, 59.
Moreau, architecte, 245, 274, 275.
*Mort de Germanicus,* tableau, 296.
*Mort de Lucrèce,* groupe, 77.
*Mort de Lucrèce,* tableau, 338.
*Mort de Méduse,* tableau, 95.
*Mort de saint Louis,* fresque, 270, 272.
Mortemart (duc de), 68.
Mouton (Adrien), architecte, 40, 41, 301, 302, 304-306.
Mun (comte de), 313.

Naples (roi de), 271, 331.
*Narcisse,* bas-relief, 362.
*Nativité (la),* tableau, 222.
Natoire (Charles-Joseph), peintre, directeur de l'Académie de Rome, 31, 39-42, 44, 49, 177, 178, 181, 188, 192, 193, 197, 213, 252-311, 331, 354.
Natoire (Charles), 311.
Natoire (Élisabeth), 311.
Natoire (Florent), 311.
Natoire (Jean), 311.
Natoire (Jeanne), 41, 310.
Natoire (Louis), 311.
Natoire (Madeleine), 311.
Natoire (Marie), 311.

Nattier (J.-B.), peintre, 132, 141.
Nattier (Jean-Marc), peintre, 132, 133, 265.
Nattier, peintre, fils du précédent, 265, 266.
*Neptune,* buste, 193.
*N ptunesse (la),* tableau, 248.
Neveu, peintre, 104, 107.
Nicolas, peintre, 93.
*Nil (le),* statue, 76, 160.
*Niobé,* buste, 337.
Noailles (cardinal de), 121, 170.
Nourrisson (Eusèbe), sculpteur, 154, 155, 161.

Odescalchi (galerie), 165, 168, 169, 172, 173, 175.
Oppenordt ou Openhor (Gilles-Marie), architecte, 101, 104, 110, 111, 116, 165.
*Orgueil d'Aman (l'),* tableau, 230.
Orléans (duc d'), 25. V. Régent (le).
Orry, directeur général des Bâtiments, 34, 223, 231, 244, 248.
Ottone (Lorenzo), sculpteur, 76.

*Paix des Grecs (la),* groupe, 19.
Pajou (Augustin), sculpteur, 255, 260, 262, 267-269, 362.
Palladio, architecte, 110.
Pamphile (palais), 219, 296.
Pamphile (prince), 221.
*Pan et Apollon,* tableau, 124.
*Pan instruisant le jeune Olympe,* groupe, 19.

Panini (Jean-Paul), 241, 269, 280, 286, 288.
Panthéon (le), 361.
Paris, architecte, directeur intérimaire de l'Académie de Rome, 55, 351.
Parme (duc de), 30, 181, 184.
*Parnasse (le)*, tableau, 84, 124, 248.
Parrocel (Charles), peintre, 153, 163, 222.
Parrocel (Joseph-Ignace-François), peintre, neveu du précédent, 222, 228, 232.
Paul, peintre, 121, 124, 134.
Perrin (Jean-Charles-Nicaise), peintre, 334.
Pérugin (le), 59.
*Pétronille (sainte)*, tableau, 276, 330, 332.
Petitot, architecte, 245, 249.
Peyre (Antoine-François), architecte, 291, 297.
Peyre (Marie-Joseph), architecte, frère du précédent, 269, 291.
Peyron (Pierre), peintre, 318, 320, 321, 324, 325, 330.
Philippe V, roi d'Espagne, 142.
Picot, employé des Gobelins, 68.
Pie VI, pape, 333.
Pierre, peintre, 31, 48, 220, 228, 261, 319, 323, 329, 332, 342.
Pietro da Cortone, peintre, 88, 155, 181, 201, 228, 279.
Pigalle (J.-B.), sculpteur, 226, 227, 280, 289, 290.
Pigalle, sculpteur, neveu du précédent, 290.
Pio (palais et prince), 109.
Piombina (madame), 191.
*Plotine*, statue, 160.
Poerson (André), avocat, 144.
Poerson (Charles-François), peintre, directeur de l'Académie de Rome, 12, 25-31, 33, 129, 131-181, 183-187.
Poerson (madame), femme du précédent, 31, 207.
Poerson, peintre, père du précédent, 144.
Pointeau, sculpteur, 335.
Polignac (abbé, puis cardinal de), 27, 136, 142, 180, 181, 184-186, 188-190, 192, 193, 199, 201, 203, 206, 207, 210, 213.
Pologne (roi de), 134, 176, 218.
Pompadour (madame de), 276.
Portugal (roi de), 156, 157.
Possi (Stephano), peintre, 281.
Potain, architecte, 228, 242.
Poussin (le), peintre, 1, 74, 208, 296, 338.
Poussin. V. Lavallée.
Poyet, architecte, 351.
Pozzo (le P.), jésuite, auteur d'un traité de perspective, 46, 103.
*Prédication de saint Jean*, tableau, 360.
*Prélat de Mantelette (le)*, tableau, 248.
*Premier repas d'Assuérus et d'Esther*, tableau, 229.
*Priam*, tableau, 45.

*Prophète (un)*, tableau, 222.
Prou, peintre, 14.
Prou, sculpteur (peut-être le même que le précédent). 19, 20.
*Psyché et l'Amour*, groupe, 298.
*Ptolémée Philadelphe*, tableau, 13.
Puget, sculpteur, 93.
*Pyrame et Thisbé*, groupe, 19.

Quélus. V. Caylus.
Quesnel, peintre, 89.

Rabon, pensionnaire de l'Académie, 12.
Racine, 305.
Radamouski (le maréchal), 303.
Raimond, architecte, 163-166, 169.
Ramey (Claude), sculpteur, 337.
Raon (Jean), sculpteur, 6, 10, 155.
Raon (Jean-Melchior), sculpteur, petit-fils du précédent, 155, 159.
Raphaël, 8, 20, 30, 35, 60, 74, 82, 84, 85, 88, 104, 107, 108, 123-125, 131, 139, 142, 157, 173, 176, 178, 191, 203, 218, 219, 222, 228, 233, 238, 244, 259, 294, 338.
*Rapt des Sabines*, tableau, 181, 186.
*Ravissement des Sabines*, bas-relief, 20.
Reatu, peintre, 51.

Régent (le), 28, 164, 165, 174, 175. V. Orléans (duc d').
*Régulus partant pour Carthage*, tableau, 124.
Reims (archevêque de), 171.
Renard, architecte, 318.
Renaud, peintre, 318.
*Repas de Balthazar*, tableau, 198.
Restout, peintre, 246, 277.
Restout (Jean-Bernard), peintre, fils du précédent, 288, 289, 294.
Reymond ou Raymond, architecte, 304, 351.
Ribera, dit l'Espagnolet ou l'Espagnolette, peintre, 357, 360.
Ricci (Sebastiano), peintre, 94, 95.
Richelieu (duc de), 208.
Rigault (peintre), 174.
*Rivières* sculptées, 20.
Robert (Hubert), peintre, 280-282, 284-286, 288, 295, 360.
Roettiers, peintre, 216, 238.
Rohan (cardinal de), 194, 200, 203.
Romme, député à la Convention, 51, 365-367.
Ronchi, peintre, 209, 217.
Rondelet (Jean) architecte, 335.
Rosalba (la signora), peintre, 174.
Rossano (prince), 189.
Rossi (Angelo), sculpteur, 161.
Rousselet, sculpteur, 19, 70.
Ruscone (Camille), sculpteur, 160, 161.

Sacchi (André), peintre, 277.
Sacrificateur (le), statue, 19.
Sacrifice de la messe (le), tableau, 84.
Saint-Aignan (duc de), 190.
Sainte-Geneviève (église), 335.
Saint-Ignace (peintures de la chapelle de), 103.
Saint-Isidore (peintures de) 200.
Saint-Jean de Latran (statues et chapelle de), 156, 160, 161, 213.
Saint-Louis des Français (fresques et maître-autel de), 39, 255-259, 270, 272.
Saint-Luc (Académie de), 18, 28, 33, 141, 149-151, 157, 158, 164, 187, 188, 198, 226, 238, 243, 250, 251, 280, 298.
Saint-Nom (l'abbé de), 283-286.
Saint-Pierre (église et colonnade de), 165, 166.
Saint-Yves (Pierre de), peintre, 107, 109, 110, 122, 124.
Saly (Jacques, sculpteur), 232, 235, 236, 244, 245.
Sané, peintre, 291, 296.
Santerres, peintre, 174.
Sarabat (Daniel), peintre, 82, 83, 86, 93-95, 99, 100.
Sardaigne (roi de), 183.
Sarrazin (Jacques), peintre et sculpteur, 6, 59.
Sarrazin (Bénigne), peintre, fils du précédent, 6, 59.
Saussard, architecte, 163-167, 169.

Savelli (prince), 119.
Savonnerie (manufacture de la), 291.
Saxe-Gotha (prince de), 313.
Schmetz, peintre, directeur de l'Académie de Rome, 55.
Sébastien (saint), tableau, 334.
Segla (André), sculpteur, 313, 314.
Seine (Louis-Pierre de), sculpteur, 333. V. Deseine.
Sénéchal, sculpteur, 307.
Serisay. V. Derisay.
Serment de Léon III, tableau, 83, 85.
Seroux d'Agincourt, antiquaire, 323, 324, 336.
Sibylle, statue, 19.
Silence (le), tableau, 278.
Silvestre (Nicolas - Charles), peintre, 265, 272, 315.
Silvestre, peintre, fils du précédent, 272, 315.
Sisteron (évêque de), 170, 171.
Sixtine (chapelle), 280, 281.
Slodtz (Michel-Ange), sculpteur, 31, 209, 218, 219, 222, 227.
Sœur de Phaéton (une), statue, 160.
Solimen (le), peintre, 265.
Solon, tableau, 13.
Soufflot, architecte, 219, 222, 286, 292.
Spada (cardinal), 120.
Stanislas, roi de Pologne, 134.
Sublet des Noyers, surintendant des Bâtiments, 6.

Subleyras (Pierre), peintre, 44, 205, 206, 208, 209, 217, 222.
Suède (roi de), 134, 336.
*Suisse de la garde du Pape*, tableau, 248.
Suvée, peintre, directeur de l'Académie de Rome, 50, 53-55.
*Suzanne (sainte)*, statue, 227.
Suzanne (François-Marc), sculpteur, 319, 320.

Taraval (Hugues), peintre, 283, 286, 287, 291, 292, 294, 336, 339.
Taraval (Jean-Gustave), peintre, neveu du précédent, 336.
Tencin (l'abbé de), 177.
*Termes* sculptés, 18, 67, 69.
Terray, directeur général des Bâtiments, 5, 307, 309.
Tessé (M. et M$^{me}$ de), 313.
Théodoli (marquis), 238.
Théodon (J.-B.), sculpteur, 18, 23, 67, 75-77, 79, 85, 86, 88, 92, 100, 118.
*Thérèse (sainte)*, statue, 277.
Thévenin, peintre, directeur de l'Académie de Rome, 55.
Thomassin (Simon), graveur, 70.
*Tibre (le)*, statue, 76, 160.
Tierce, peintre, 313.
Tiersonnier, peintre, 245.
*Tireurs d'épine (les)*, statues, 19, 227, 337.

Titien (le), 109, 110, 181, 219-222, 303.
Tortebat, pensionnaire de l'Académie, 12.
Tournehem (de), directeur général des Bâtiments, 249, 250.
Toutain (Pierre), peintre, 14, 62, 67.
*Trajan*, tableau, 13.
Trajane (colonne), 8, 10, 44, 59, 74, 353, 354.
Trémoillière (Pierre-Charles), peintre, 31, 32, 204, 208, 216, 217.
*Trinité*, groupe, 255, 258, 259.
*Triomphe de l'Amour*, tableau, 218.
*Triomphe de Mardochée*, tableau, 227, 229.
Troy (de). V. Detroy.

Ubeleski, pensionnaire de l'Académie, 12.
*Uranie*, statue, 19.
Uzès (duchesse d'), 205.

Vaini (prince), 304.
Vallemani (cardinal), 170.
Vallery Chrétien, pensionnaire de l'Académie, 317.
Vanclève, sculpteur, 213.
Vandières (de), directeur général des Bâtiments, 39, 250, 252, 258, 261, 263, 265, 266.
Vanloo (Carle), peintre, 195, 198, 199, 200, 204, 208, 211, 261, 265, 273, 297, 329.

Vanloo (Charles-Amédée-Philippe), peintre, fils de Jean-Baptiste, 230, 232, 237, 238.
Vanloo (François), peintre, fils de Jean-Baptiste, 198, 200, 208, 209, 214.
Vanloo (Jean-Baptiste), peintre, frère de Carle, 195, 198, 214, 251.
Vanloo (Jules-César-Denis), peintre, fils de Carle, 297.
Vanloo (Louis-Michel), peintre, fils de Jean-Baptiste, 204.
Vanloo (madame), 274.
Vasi, graveur, 300, 301.
Vassé, sculpteur, 230, 232, 236.
*Vendange de Silène (la)*, tableau, 281.
*Vénitienne (la)*, tableau, 248.
*Vénus*, statues, 19, 176, 278.
*Vénus amenant l'Amour à Mercure*, tableau, 268.
*Vénus et Adonis*, tableau, 360.
Verchaf, sculpteur, 230, 231.
Verdier (François), peintre, 12, 67, 68.
Vernansal (Guy-Louis), peintre, 145-147, 151, 153.
Vernet (Carle), peintre, 334, 335.
Vernet (Horace), peintre, directeur de l'Académie de Rome, 55.
Vernet (Joseph), peintre, 304, 305.
Véronèse (Paul), 181, 185.

*Véturie*, statue, 95, 160.
*Victoire (la)*, statue, 20.
Vien (Joseph-Marie), peintre, directeur de l'Académie de Rome, 43-45, 244, 247, 249, 313-326, 345.
*Vierge* de Raphaël, 176.
*Vierge (la) et l'enfant Jésus*, tableau, 296.
Vignole, architecte, 101.
Villacerf (marquis) de, directeur général des Bâtiments, 23, 24, 79, 81, 84, 89, 95-101, 105, 106, 110.
Villeneuve, sculpteur, 132, 141.
Vincent, peintre, 50.
Vincent de Paul (saint), 201.
*Vision de Constantin*, tableau, 84.
Vitale, professeur d'architecture, 117.
Vleughels (Nicolas), peintre, directeur de l'Académie de Rome, 29-34, 178, 181, 183-223, 230, 232.
Vleughels fils, 33.
Vleughels (madame), 275.
Vouet, peintre, 144.
Voulan, pensionnaire de l'Acacadémie, 12.

Watelet (de), amateur, 292, 325.
Wille (Jean-Georges), graveur, 50.

Zénon, statue, 232, 244, 333.

# TABLE DES MATIÈRES

|  | Pages. |
|---|---|
| Préface | 1 |
| Notice historique | 1 |

Correspondance des directeurs :

| I. Lettres d'Errard et de Coypel | 57 |
|---|---|
| II. Lettres de La Teulière | 73 |
| III. Lettres de Houasse | 115 |
| IV. Lettres de Poerson | 131 |
| V. Lettres de Vleughels | 183 |
| VI. Lettres de Detroy | 225 |
| VII. Lettres de Natoire | 253 |
| VIII. Lettres de Vien | 313 |
| IX. Lettres de Lagrenée | 327 |
| X. Lettres de Ménageot | 347 |

Rapport fait à la Convention par G. Romme, et décret rendu dans la séance du 25 novembre 1792 ........ 365

Table alphabétique ........ 369

# LIBRAIRIE ACADÉMIQUE
# DIDIER ET C<sup>IE</sup>

| | |
|---|---|
| Nouvelles publications | 3 |
| Éditions in-8°. | 5 |
| Discours académiques. | 16 |
| Éditions in-12. Bibliothèque académique. | 17 |
| Bibliothèque des Dames | 29 |
| Bibliothèque d'Éducation morale. | 30 |
| Ouvrages illustrés. | 32 |
| Ouvrages de Napoléon Landais. | 33 |
| Dictionnaire de Médecine usuelle. | 33 |
| Mémoires archéologiques. | 34 |
| Trésor de Numismatique. | 35 |
| Collection de Mémoires sur l'histoire de France. | 35 |
| Journal des Savants. | 36 |
| Revue archéologique. | 36 |

## PARIS
### 35, QUAI DES AUGUSTINS, 35

1874

## EN VENTE

### LE PORTRAIT DE LA COMTESSE ALBERT DE LA FERRONNAYS

Belle gravure de FLAMENG, d'après le dessin original de M™ la marquise de Caraman
Pour les souscripteurs au *Récit d'une sœur* (édition in-8), 75 centimes
Sur grand papier, 1 fr. 25.—Épreuves d'artiste sur chine, 4 fr., et avant la lettre, 5 fr.

### LE PORTRAIT DE MADAME SWETCHINE

Gravé sur acier, 75 centimes. — Sur grand papier, 1 fr. 25.

---

### ROSA FERRUCCI, SA VIE ET SES LETTRES

Publiées par Sa Mère, traduit par l'abbé LEMONNIER.

1 volume in-8 elzévir vergé. 5 fr. — Tiré à 100 exemplaires.

---

## LES SOIRÉES DE LA VILLA DES JASMINS

PAR

Madame la marquise DE BLOCQUEVILLE

2 vol. in-8. . 15 fr.

---

### OUVRAGES SOUS PRESSE

| | |
|---|---|
| **FR. ROCQUAIN** | État de la France au 18 Brumaire. 1 vol. |
| **DANTIER** | L'Italie. Études historiques. 2 vol. in-8. |
| **PIERRE CLÉMENT** | Histoire de Colbert. 2 vol. in-8. |
| **ERN. VINET** | L'Art et l'Archéologie. 1 vol. in-8. |
| **LECOY DE LA MARCHE** | L'Académie de France à Rome. 1 vol. |
| **ERN. NAVILLE** | Maine de Biran. Pensées. 1 vol. |
| **ED. AUGER** | Histoires américaines. 1 vol. |
| **ZELLER** | L'Empire germanique au moyen âge. 1 vol. |
| **ALFRED MAURY** | Le Socialisme au XVI° siècle. 1 vol. |
| **KÉRILLER** | Le chancelier Séguier et son groupe. 1 vol. |
| **M¹¹ᵉ DESERCES** | Lettres d'une jeune Irlandaise. 1 vol. |
| **Le président GRASSET** | Madame de Choiseul et son temps. 1 vol. |
| **G. DESNOIRESTERRES** | Voltaire et les Calas. 1 vol. in-8. |
| **Mᵐᵉ THURET** | Mᵐᵉ de Sassenay. 2° édit. |
| **CH. DE RÉMUSAT** | Histoire de la philosophie anglaise 1 vol. |
| **Bᵒⁿ DE WOGAN** | Le pirate Malais. 1 vol. |
| **AMÉDÉE THIERRY** | Nestorius. 1 vol. |
| **V. DE LAPRADE** | Le livre d'un père. 1 vol. |

# LIBRAIRIE ACADÉMIQUE DIDIER ET Cⁱᵉ
### 35, Quai des Augustins — PARIS

*NOUVELLES PUBLICATIONS*

# ŒUVRES DE BERRYER
### DISCOURS PARLEMENTAIRES — PLAIDOYERS

La 1ʳᵉ série : DISCOURS PARLEMENTAIRES, est en cours de publication
5 vol. in-8 . . . . . 35 fr.
Les tomes I à IV sont en vente. — Le tome V paraîtra prochainement.
Les volumes ne se vendent pas séparément.

# HISTOIRE D'ALLEMAGNE
### Par J. ZELLER
Maître de conférences à l'École normale supérieure, etc.

1ᵉʳ VOLUME :

## ORIGINES DE L'ALLEMAGNE ET DE L'EMPIRE GERMANIQUE
PRÉCÉDÉES D'UNE INTRODUCTION GÉNÉRALE
1 vol. in-8, orné de 2 cartes géographiques . . 7 fr. 50

2ᵉ VOLUME :

## FONDATION DE L'EMPIRE GERMANIQUE
CHARLEMAGNE — OTTON-LE-GRAND
1 vol in-8, orné de 2 cartes . . . 7 fr. 50

COMPLÉMENT DES ŒUVRES DE VILLEMAIN

# HISTOIRE DE GRÉGOIRE VII
PRÉCÉDÉE D'UN DISCOURS SUR L'HISTOIRE DE LA PAPAUTÉ JUSQU'AU XIᵉ SIÈCLE
### PAR M. VILLEMAIN
2 vol. in-8. Prix . . . . . . . . . . 15 fr.

# ROME SOUTERRAINE
### RÉSUMÉ DES DÉCOUVERTES DE M. DE ROSSI
#### DANS LES CATACOMBES ROMAINES
### PAR J. SPENCER NORTHCOTE & W.-R. BROWNLOW
TRADUIT DE L'ANGLAIS, AVEC DES ADDITIONS ET DES NOTES
### PAR M. PAUL ALLARD
ET PRÉCÉDÉ D'UNE PRÉFACE PAR M. DE ROSSI
*Deuxième édition, revue et augmentée par le traducteur*
1 beau vol. grand in-8, raisin, illustré de 70 vignettes, de 20 chromolithographies et plans
**Prix : Broché, 30 fr.; en belle demi-reliure, 35 fr.**

# VOYAGE EN TERRE SAINTE
### PAR M. F. DE SAULCY
2 beaux vol. grand in-8, ornés de 15 cartes et plans et de nombreuses vignettes dans le texte.
**Deuxième édition. — 20 fr.; relié, 27 fr.**

# ROME ET LES BARBARES
#### ÉTUDES SUR LA GERMANIE DE TACITE
### PAR A. GEFFROY
PROFESSEUR A LA FACULTÉ DES LETTRES DE PARIS
1 vol. in-8. . . . 7 fr. 50

# HISTOIRE D'ALCIBIADE
### ET DE LA RÉPUBLIQUE ATHÉNIENNE
Depuis la mort de Périclès jusqu'à l'avènement des trente Tyrans
PAR
### HENRY HOUSSAYE
2ᵉ édition. 2 vol. in-8, ornés d'un beau portrait. 14 fr.

# L'ITALIE
### ÉTUDES HISTORIQUES
#### 476-1797
### PAR ALP. DANTIER
2 vol. in-8, . . . . . . . . . . . . . 15 fr.

# HISTOIRE — LITTÉRATURE — PHILOSOPHIE

## ÉDITIONS IN-8

**AMPÈRE (J.-J.)**
Histoire littéraire de la France avant et sous Charlemagne. Nouv. édit. 3 vol. in-8. . . . . . . . . . . . . . . . . . . . . . . 22 fr. 50
Formation de la langue française. Complément de l'*Histoire littéraire*. Nouvelle édition, revue et corrigée. 1 vol. in-8. . . . . . . . . . . . . 7 fr. 50
La Philosophie des deux Ampère, publiée par M. J. Barthélemy Saint-Hilaire. 1 vol. in-8. . . . . . . . . . . . . . . . . . . . . . . 7 fr. 50
La Grèce, Rome et Dante. 3ᵉ édition. 1 vol. in-8. . . . . . . . . . 7 fr. 50
La Science et les Lettres en Orient. 1 vol. in-8. . . . . . . . . 7 fr. 50

**D'ASSAILLY**
Albert le Grand. L'ancien monde devant le nouveau. 1ʳᵉ partie. 1 vol. in-8  7 fr 50
Les Chevaliers poètes de l'Allemagne. — *Minnesinger*. 1 vol. in-8. . 5 fr.

**AUBERTIN (CH.)**
Sénèque et saint Paul. Étude sur les rapports supposés entre le philosophe et l'apôtre. (*Ouvrage couronné par l'Académie française.*) 1 vol. in-8. 7 fr.

**D'AZEGLIO**
L'Italie de 1847 à 1865. Correspondance politique publiée par M. Eug. Rendu. 1 vol. in-8 . . . . . . . . . . . . . . . . . . . . . . 7 fr.

**BADER (CLARISSE)**
La Femme dans l'Inde antique. (*Ouvrage couronné par l'Académie française.*) 1 vol. in-8. . . . . . . . . . . . . . . . . . . . . . . 6 fr.

**BARANTE**
Vie de Mathieu Molé. — *Le Parlement et la Fronde*. 1 vol. in-8. . . . 6 fr.
Histoire du Directoire de la République française, *complément de l'Histoire de la Convention*. 3 forts volumes grand in-8 cavalier. . . . . . . . . . . 18 fr.
Études historiques et biographiques. 2 vol. in-8. . . . . . . . . . 14 fr.
Études littéraires et historiques. 2 vol. in-8. . . . . . . . . . . 14 fr.
Pensées et réflexions morales et politiques du comte de Ficquelmont, précédées d'une notice par M. de Barante. 1 vol. in-8. . . . . . . . . . 6 fr.
Œuvres dramatiques de Schiller, trad. de M. de Barante. Nouvelle édition revue. 3 vol. in-8. . . . . . . . . . . . . . . . . . . . . 18 fr.

**BARET (E.)**
Les Troubadours et leur influence sur les littératures du Midi de l'Europe. 1 vol. in-8. . . . . . . . . . . . . . . . . . . . . . . 6 fr.

**BARTHÉLEMY (ED. DE)**
Mesdames de France, filles de Louis XV. 1 vol. in-8. . . . . . . . 7 fr. 50
La Galerie des Portraits de mademoiselle de Montpensier : Éloges des seigneurs et dames, etc. Nouv. édit. avec notes. 1 vol. in-8. . . . . 6 fr.

**BASTARD D'ESTANG**
Les Parlements de France. Essai historique sur leurs usages, leur organisation et leur autorité. 2 forts volumes in-8. . . . . . . . . . . . . 15 fr.

**BAUDRILLART**
Publicistes modernes. 1 fort vol. in-8. . . . . . . . . . . . . . 7 fr.
Jean Bodin et son temps. Tableau des théories politiques et des idées économiques au XVIᵉ siècle. 1 vol. in-8 . . . . . . . . . . . . . . 7 fr.

**BERRYER**
Œuvres. 1ʳᵉ série. *Discours parlementaires*. 5 vol. in-8 . . . . . . 35 fr.

### BERSOT (ERN.).
**Morale et politique.** 1 vol. in-8. . . . . . . . . . . . . . . . . 6 fr.
**Essais de philosophie et de morale.** 2 vol. in-8. . . . . . . . . . . 12 fr.

### BERTAULD
**Philosophie politique de l'histoire de France.** 1 vol. in-8. . . . . . 6 fr.
**La Liberté civile.** Nouv. études sur les publicistes contemporains. 1 v. in-8. 7 fr.

### BERTRAND (ALEX.) ET GÉNÉRAL CREULY
**Guerre des Gaules. Commentaires de J. César.** Trad. nouv. avec texte. 2 vol. in-8. Le 1ᵉʳ est en vente. Prix du vol. . . . . . . . . . . . . 7 fr.

### BIMBENET (EUG.)
**Fuite de Louis XVI à Varennes**, d'après les documents judiciaires et administratifs, etc. 1 vol. in-8 avec des fac-simile. . . . . . . . . . . . . . 7 fr. 50

### J. F. BOISSONADE
**Critique littéraire sous le Iᵉʳ empire**, avec une notice par M. Naudet, de l'Institut, et une étude de M. F. Colincamp, etc. 2 forts vol. in-8 avec portrait. 15 fr.

### BONNEAU AVENANT
**Madame de Miramion.** Sa vie et ses œuvres charitables. (*Ouvrage couronné par l'Académie française*). 1 vol. in-8 orné d'un joli portrait. . . . 7 fr. 50

### BONNECHOSE (ÉMILE DE)
**Histoire d'Angleterre**, depuis les temps les plus reculés jusqu'à l'époque de la Révolution française, avec un résumé chronologique des événements jusqu'à nos jours. (*Ouvrage couronné par l'Académie française.*) 2ᵉ édit. 4 vol in-8. . 28 fr.

### BROGLIE (DUC DE)
**Écrits et Discours.** Philosophie, littérature, politique. 3 vol in-8. . . . 18 fr.

### BROGLIE (A. DE)
**Nouvelles études de littérature et de morale.** 1 vol. in-8. . . . . . 7 fr.
**L'Église et l'Empire romain au IVᵉ siècle.** — 3 parties en 6 vol. in-8. 42 fr.

### BUNSEN (C.-C. J. DE)
**Dieu dans l'histoire**, traduction de M. Dietz, avec une étude biographique par M. Henri Martin. 1 fort vol. in-8 . . . . . . . . . . . . . . . . . 7 fr. 50

### CALDERON DE LA BARCA
**Œuvres dramatiques**, traduction de M. Ant. de Latour, avec une étude, des notices et des notes. 2 vol. in-8. . . . . . . . . . . . . . . . . . 12 fr.

### CARNÉ (L. DE)
**Souvenirs de ma jeunesse**, au temps de la Restauration. 1 vol. in-8. 6 fr.
**Les États de Bretagne.** 2 vol. in-8. . . . . . . . . . . . . . . . . 12 fr.
**Les Fondateurs de l'Unité française.** Suger, saint Louis, Du Guesclin, Jeanne d'Arc, Louis XI, Henri IV, Richelieu, Mazarin. 2 vol. in-8. . . . . . . 12 fr.
**La Monarchie française au XVIIIᵉ siècle.** Études historiques sur les règnes de Louis XIV et de Louis XV. Nouv. édit. 1 vol. in-8. . . . . . . . . 6 fr.

### CHAIGNET (ED.)
**Pythagore et la Philosophie pythagoricienne.** (*Ouvrage couronné par l'Académie des Sciences morales*) 2 vol. in-8. . . . . . . . . . . . . . 12 fr.

### CHAMPOLLION LE JEUNE
**Lettres écrites d'Égypte et de Nubie** en 1828 et 1829. Nouv. édit. 1 vol. in-8 avec planches. . . . . . . . . . . . . . . . . . . . . . . . . . 7 fr. 50

### CHASLES (PHIL.)
**Voyages d'un critique à travers la vie et les livres.** Première série : Orient. — Deuxième série : Italie et Espagne. 2 vol. in-8. . . . . . . . . . 12 fr.

### CHASLES (ÉMILE)
**Michel de Cervantes.** Sa vie, son temps, etc. 1 vol. in-8. . . . . . . 7 fr.

### CHASSANG
**Le Spiritualisme et l'idéal** dans l'art et la poésie des Grecs. 1 vol. in-8. 6 fr.
**Apollonius de Tyane**, sa vie, ses voyages, ses prodiges, par Philostrate, et ses Lettres; ouvr. trad. du grec, avec notes, etc. 1 vol. in-8. . . . . . . . 6 fr.
**Histoire du Roman** dans l'antiquité grecque et latine, et de ses rapports avec l'histoire. (*Ouvrage couronné par l'Académie des inscriptions.*) 1 vol. in-8. 6 fr

### CHERRIER (DE)
**Histoire de Charles VIII**, roi de France. 2 vol. in-8. . . . . . . . . 14 fr

### CLÉMENT (CHARLES)
**Prudhon, sa vie, ses œuvres et sa correspondance.** 2ᵉ éd. 1 v. in-8. 6 fr.
**Géricault.** — *Étude biographique et critique*, avec le catalogue raisonné de l'œuvre du maître. 1 vol. in-8. . . . . . . . . . . . . . . . . . . 6 fr.

### CLÉMENT (PIERRE)
**L'Abbesse de Fontevrault**, *Gabrielle de Rochechouart de Mortemart*. 1 vol. in-8, orné d'un portrait. . . . . . . . . . . . . . . . . . . 7 fr. 50
**Enguerrand de Marigny**, *Beaune de Semblançay, le chevalier de Rohan*. Épisodes de l'histoire de France. 2ᵉ édition. 1 vol. in-8. . . . . . . . . . . . 6 fr.

### COMBES (F.)
**La Princesse des Ursins.** Essai sur sa vie et son caractère politique. 1 v. in-8. 5 fr.

### COURCY (MARQUIS DE)
**L'Empire du Milieu.** État et description de la Chine. 1 fort vol. in-8. . . . 9 fr.

### COURDAVEAUX
**Caractères et Talents.** Études de littérature ancienne et moderne. 1 vol in-8. 6 fr.
**Entretiens d'Épictète**. trad. nouvelle et complète. 1 vol. in-8. . . . . . 7 fr.
**Eschyle, Xénophon et Virgile.** 1 vol. in-8 . . . . . . . . . . . . . 5 fr.

### COUSIN (V.)
**La Jeunesse de Mazarin.** 1 fort vol. in-8. . . . . . . . . . . . . . . 7 fr.
**La Société française au XVIIᵉ siècle**, d'après le *Grand Cyrus*, roman de mademoiselle de Scudéry. 5ᵉ édit. 2 vol. in-8 . . . . . . . . . . . . . 14 fr.
**Madame de Chevreuse.** 5ᵉ édit. 1 vol. in-8, orné d'un joli portrait. . . . 7 fr.
**Madame de Hautefort.** 2ᵉ édit. 1 vol. in-8. avec un joli portrait. . . . 7 fr.
**Jacqueline Pascal.** 7ᵉ édition. 1 vol. in-8, *fac-simile* . . . . . . . . . 7 fr.
**La Jeunesse de madame de Longueville.** 7ᵉ édit. 1 v. in-8, 2 port. 7 fr.
**Madame de Longueville pendant la Fronde** (2ᵉ édit.). 1 vol. in-8 . . 7 fr.
**Madame de Sablé.** 2ᵉ édition. 1 vol. in-8, avec portrait. . . . . . . . 7 fr.
**Études sur Pascal.** 1 vol. in-8. (*Sous presse.*)
**Fragments et Souvenirs littéraires.** 1 vol. in-8 . . . . . . . . . . . 7 fr.
**Premiers Essais de Philosophie.** 4ᵉ édit. 1 vol. in-8 . . . . . . . . . 6 fr.
**Philosophie sensualiste du XVIIIᵉ siècle.** Nouvelle édit. 1 vol. in-8. 6 fr.
**Introduction à l'Histoire de la Philosophie.** Nouv. édition. 1 vol. in-8. 6 fr.
**Histoire générale de la Philosophie** depuis les temps les plus anciens jusqu'au XIXᵉ siècle. 10ᵉ édit. 1 vol. in-8. . . . . . . . . . . . . . . . 7 fr. 50
**Philosophie de Locke.** Nouvelle édition entièrement revue. 1 vol. in-8. 6 fr.
**Du Vrai, du Beau et du Bien**, 17ᵉ édit. 1 vol. in-8 avec portrait. . . . 7 fr.
**Fragments pour servir à l'histoire de la philosophie.** 5 vol. in-8. . 30 fr.
Séparément : **Philosophie ancienne et du moyen âge.** 2 vol. in-8. . 12 fr.
— **Philosophie moderne.** 2 vol. in-8. . . . . . . . . . . . . . . 12 fr.
— **Philosophie contemporaine.** 1 vol. in-8. . . . . . . . . . . . 6 fr.

### CRAVEN (Mᵐᵉ AUG.), NÉE LA FERRONNAYS
**Récit d'une Sœur.** Souvenirs de famille. 19ᵉ édition. 2 vol. in-8, avec un beau portrait. . . . . . . . . . . . . . . . . . . . . . . . . . . . . 15 fr.

### DANTIER (ALPH.)
**Les Monastères bénédictins d'Italie.** Souvenirs d'un voyage littéraire au delà des Alpes. (*Ouvrage couronné par l'Académie française.*) 2 vol. in-8. 15 fr.

### DAUDVILLE
**Physiologie des instincts de l'homme.** 1 vol. in-8. . . . . . . . . . 6 fr.

### DELAPERCHE
**Essai de philosophie analytique.** 1 vol. in-8. . . . . . . . . . . . 7 fr.

### DELAUNAY (FERD.)
**Philon d'Alexandrie.** *Écrits historiq.*, trad. et préc. d'une intr. 1 v. in-8. 7 fr

### DELÉCLUZE (E.-J.)
**Louis David**, son école et son temps. Souvenirs. 1 vol. in-8. . . . . . . . 6 fr.

### DELOCHE (MAX.)
**La Trustis et l'Antrustion** royal sous les deux 1res races. 1 vol. gr. in-8. 10 fr

### DESJARDINS (ALBERT)
**Les Moralistes** français au **XVIe siècle**. (*Ouvr. cour. par l'Acad. franç.*) 1 vol. in-8. . . . . . . . . . . . . . . . . . . . . . . . . . . . . 7 fr. 50

### DESJARDINS (ERNEST)
**Le grand Corneille historien.** 1 vol. in-8. . . . . . . . . . . . . . 5 fr.
**Alésia** (7e CAMPAGNE DE JULES CÉSAR), Résumé du débat, etc., suivi de notes inédites de Napoléon Ier sur les COMMENTAIRES DE JULES CÉSAR. In-8, avec *fac-simile*. 3 fr.

### DESNOIRESTERRES (GUST.)
**Gluck et Piccinni.** *La musique française au XVIIIe siècle.* 1 v. in-8. 7 fr. 50
**Voltaire et la Société au XVIIIe siècle.** 5 séries ou volumes : *La Jeunesse de Voltaire* (épuisé). *Voltaire à Cirey. Voltaire à la cour. Voltaire et Frédéric. Voltaire aux Délices.* Le vol. à . . . . . . . . . . . . . . . . . 7 fr. 50

### DREYSS (CH.)
**Mémoires de Louis XIV** POUR L'INSTRUCTION DU DAUPHIN. 1re édit. complète, avec une étude sur la composition des Mémoires et des notes. 2 vol. in-8. . 12 fr.

### DUBOIS (D'AMIENS) (FRÉD.)
**Éloges prononcés à l'Académie de médecine.** PARISET, BROUSSAIS, ANT. DUBOIS, RICHERAND, BOYER, ORFILA, CAPURON, DENEUX, RÉCAMIER, ROUX, MAGENDIE, GUÉNEAU DE MUSSY, G. SAINT-HILAIRE, CHOMEL, THÉNARD, etc., etc. 2 vol. in-8. 12 fr.

### DUBOIS-GUCHAN
**Tacite et son siècle**, ou la société romaine impériale, d'Auguste aux Antonins, dans ses rapports avec la société moderne. 2 beaux volumes in-8. . . . . 14 fr.
**De l'Esprit de mon temps** au point de vue moral. 1 vol. in-8. . . . . . 4 fr.

### A. DUCASSE
**Le général Vandamme** et sa correspondance. 2 vol. in-8. . . . . . . 12 fr.

### DUCLOS (H.)
**Madame de La Vallière** et **Marie Thérèse d'Autriche**, femme de Louis XIV, avec pièces et documents inédits. 2e édit., 2 vol. in-8. . . . . . . . . 10 fr

### DU MÉRIL (ÉDELST.)
**Histoire de la Comédie ancienne.** 2 vol. in-8. . . . . . . . . . . . 10 fr.

### DUMONT (ALB.)
**Le Balkan et l'Adriatique.** — *Les Bulgares et les Albanais, le Panslavisme et l'Hellénisme*, etc. 1 vol. in-8. . . . . . . . . . . . . . . . . . . 6 fr

### DURAND DE LAUR
**Erasme**, sa vie, son œuvre. 2 forts vol. in-8. . . . . . . . . . . . 15 fr.

### EGGER
**L'Hellénisme en France.** Leçons sur l'influence des études grecques sur la langue et la littérature françaises. 2 vol. in-8. . . . . . . . . . . . 15 fr.

### FABRE (A.)
**La Correspondance de Fléchier avec Madame des Houlières** et sa fille. 1 vol. in-8. . . . . . . . . . . . . . . . . . . . . . . . . . . . . 6 fr.

### FALLOUX (Cte DE)
**Madame Swetchine.** Sa vie et ses pensées, publiées par M. DE FALLOUX. 11e édit. 2 vol. in-8, ornés d'un portrait. . . . . . . . . . . . . . . . . 15 fr.
**Lettres de madame Swetchine**, publ. par M. DE FALLOUX. 3 vol. in-8. 22 fr. 50
**Correspondance du P. Lacordaire avec madame Swetchine**, publiée par M. DE FALLOUX. 1 vol. in-8. . . . . . . . . . . . . . . . . . . . 7 fr. 50
**Étude sur madame Swetchine**, par Ern. Naville. In-8. . . . . . . 1 fr. 50

### FAVRE (L.)
**Le chancelier Estienne Denis Pasquier.** Souvenirs de son dernier secrétaire. 1 vol. in-8. avec portrait. . . . . . . . . . . . . . . . . . . . 7 fr. 50

### FERRARI (J.)
**La Chine et l'Europe**, leur hist. et leurs traditions comparées. 1 vol. in-8. 7 f. 50
**Histoire des Révolutions d'Italie**, ou Guelfes et Gibelins. 4 vol. in-8. 24 fr.

**FERRI (LOUIS.)**
**Histoire de la Philosophie en Italie** au XIX° siècle. 2 vol. in-8. . . . 12 fr.
**FEUGÈRE (LÉON)**
**Les Femmes poètes au XVI° siècle**, étude suivie de notices sur M^me de Gournay, d'Urfé, Montluc, etc. 1 vol. in-8. . . . . . . . . . . . . . . . . . 5 fr.
**FLAMMARION**
**Récits de l'infini.** *Lumen, Histoire d'une comète*, etc. 1 vol. in-8. . . 6 fr.
**La Pluralité des mondes habités.** Étude où l'on expose les conditions d'habitubilité des terres célestes, etc. Nouv. édit. 1 fort vol. in-8 avec figures. . 7 fr.
**FRANCK (AD.)**
**Moralistes et Philosophes.** 1 vol. in-8. 1872. . . . . . . . . . . . . 7 fr. 50
**Philosophie et Religion.** 1 vol. in-8. . . . . . . . . . . . . . . . . 7 fr. 50
**GANDAR**
**Lettres et souvenirs d'enseignement**, publiés par sa famille, avec une *Étude* par M. Sainte-Beuve. 2 vol. in-8. . . . . . . . . . . . . . . . . . . 15 fr.
**Choix de Sermons de la jeunesse de Bossuet.** Édition critique d'après les textes, avec introduction, notes et notices. 1 vol. in-8, 5 fac-similé. . 7 fr. 50
**GEFFROY (A.)**
**Rome et les Barbares.** Étude sur la *Germanie* de Tacite. 1 vol. in-8. 7 fr. 50
**Lettres inédites de M^me des Ursins**, avec une introd. et des notes. 1 v. in-8. 6 fr.
**GERMOND DE LAVIGNE**
**Le Don Quichotte** de Fernandez Avellaneda, traduit de l'espagnol et annoté. 1 beau vol. in-8. . . . . . . . . . . . . . . . . . . . . . . . . . . 5 fr.
**GERUZEZ**
**Histoire de la littérature française jusqu'à la Révolution.** (*Ouvrage couronné par l'Académie française.*) Nouvelle édition. 2 vol. in-8. . . . . . . 14 fr.
**GODEFROY-MENILGLAISE (M^is DE)**
**Les savants Godefroy.** Mémoires d'une famille pendant les XVI°, XVII° et XVIII° siècles. 1 vol. in-8. . . . . . . . . . . . . . . . . . . . . . . . . 7 fr.
**GODEFROY (F.)**
**Lexique comparé de la langue de Corneille** et de la langue du XVII° siècle en général. (*Ouvrage couronné par l'Académie française.*) 2 vol. in-8. . . 15 fr.
**GUADET**
**Les Girondins**, leur vie politique et privée, leur proscription, leur mort. 2 vol. in-8. . . . . . . . . . . . . . . . . . . . . . . . . . . . . . . . 12 fr.
**GUÉRIN (MAURICE DE)**
**Journal, lettres et fragments**, publiés par M. Trebutien, avec une étude par M. Sainte-Beuve. 1 volume in-8. . . . . . . . . . . . . . . . . . . 7 fr.
**GUÉRIN (EUGÉNIE DE)**
**Journal et lettres**, publiés par M. Trebutien. (*Ouvrage couronné par l'Académie française.*) 2 vol. in-8. . . . . . . . . . . . . . . . . . . . . . 14 fr.
**GUIZOT**
**Sir Robert Peel**, étude d'histoire contemporaine, accompagnée de fragments inédits des Mémoires de Robert Peel. Nouvelle édition. 1 vol. in-8. . . . 6 fr.
**Histoire de la Révolution d'Angleterre**, depuis l'avènement de Charles I^er jusqu'à la mort de B. Cromwell (1625-1660). 6 vol. in-8, en 5 parties. . 42 fr.
— **Histoire de Charles I^er**, depuis son avènement jusqu'à sa mort (1625-1649) précédée d'un *Discours sur la Révolution d'Angleterre*. 8° édit. 2 vol. in-8. 14 fr.
— **Histoire de la République d'Angleterre et de Cromwell** (1649-1658). 2° édit. 2 vol. in-8. . . . . . . . . . . . . . . . . . . . . . . . . . 14 fr.
— **Histoire du protectorat de Richard Cromwell**, et du *Rétablissement des Stuarts* (1659-1660). 2° édit. 2 vol. in-8. . . . . . . . . . . . . . . 14 fr.
**Études sur l'Histoire de la Révolution d'Angleterre.** 2 vol. in-8 :
— **Monk. Chute de la République.** 5° édit. 1 vol. in-8, portrait. . . . 6 fr.
— **Portraits politiques** des hommes des divers partis : *Parlementaires, Cavaliers, Républicains, Niveleurs*. Études historiques. Nouv. édit. 1 vol in-8. 6 fr.
**Essais sur l'Histoire de France.** 10° édit. 1 vol. in-8. . . . . . . . . 6 fr.
**Histoire des origines du gouvernement représentatif et des institutions politiques de l'Europe**, etc. Nouv. édit. 2 vol. in-8. . . . . . . . . 10 fr.

### GUIZOT (suite.)

**Histoire de la civilisation en Europe et en France**, depuis la chute de l'empire romain jusqu'à la Révolution française. Nouv. édition. 5 vol. in-8. 30 fr.
**Discours académiques**, suivis des discours prononcés pour la distribution des prix au Concours général et devant diverses sociétés, etc. 1 vol. in-8. . . 6 fr.
**Corneille et son temps**. Étude littéraire, etc. 1 vol. in-8. . . . . . 6 fr.
**Méditations et Études morales et religieuses**. Nouv. édit. 1 vol. in-8. 6 fr.
**Études sur les beaux-arts en général**. 3ᵉ édit. 1 vol. in-8. . . . . . 6 fr.
**De la Démocratie en France**. 1 vol. in-8 de 164 pages. . . . . . . 2 fr. 50
**Abailard et Héloïse**. Essai historique par M. et Mᵐᵉ Guizot, suivi des *Lettres d'Abailard et d'Héloïse*, traduites par M. Oddoul. Nouv. édit. 1 vol. in-8. 6 fr.
**Grégoire de Tours et Frédégaire**. — Histoire des Francs et Chronique, trad. Nouv. édit. revue et augmentée de la *Géographie de Grégoire de Tours et de Frédégaire*, par M. Alfred Jacobs. 2 vol. in-8, avec une carte spéciale. . 14 fr.
*Cet ouvrage est autorisé par décision ministérielle pour les Écoles publiques.*
**Œuvres complètes de W. Shakspeare**, traduction nouvelle de M. Guizot, avec notices et notes. 8 vol. in-8. . . . . . . . . . . . . . . . . 48 fr.
**Histoire de Washington** *et de la fondation de la république des États-Unis*, par M. C. de Witt, avec une Introduction par M. Guizot. 3ᵉ édition, revue et augmentée. 1 vol. in-8, avec portraits et carte. . . . . . . . . . . . . 7 fr.
**Dictionnaire universel des synonymes** de la langue française, contenant les synonymes de Girard, Beauzée, Roubaud, d'Alembert, etc., augmenté d'un grand nombre de nouveaux synonymes, par M. Guizot. 8ᵉ édit. 1 vol. gr. in-8. . . 12 fr.
*L'introduction de cet ouvrage est autorisée dans les Etablissements d'instruction publique*

### GUIZOT (GUILLAUME)

**Ménandre**. Étude historique et littéraire sur la Comédie et la Société grecques. (*Ouvrage couronné par l'Académie française.*) 1 vol. in-8, avec portrait. . . 6 fr.

### HALLEGUEN (D')

**Armorique et Bretagne**. Origines armorico-bretonnes. 2 vol. in-8. . . 12 fr.

### HOUSSAYE (ARSÈNE)

**Histoire de Léonard de Vinci**. 1 vol. in-8 avec portrait . . . . . . 7 50

### HOUSSAYE (HENRY)

**Histoire d'Alcibiade et de la République athénienne**, depuis la mort de Périclès jusqu'à l'avénement des trente tyrans. 2 volumes in-8, ornés d'un beau portrait. . . . . . . . . . . . . . . . . . . . . . . . . . . . 14 fr.
**Histoire d'Apelles**. Études sur l'art grec. 1 vol. in-8. . . . . . . . 7 fr.

### HUREL (L'ABBÉ A.)

**Les Orateurs sacrés à la cour de Louis XIV**. 2 vol. in-8. . . 12 fr.

### J. JANIN

**La Poésie et l'Éloquence à Rome au temps des Césars**. 1 vol. in-8. 6 fr.

### JOBEZ (AD.)

**La France sous Louis XV** (1715-1774). 6 vol. in-8. (*Ouv. terminé.*). 53 fr.

### JULIEN (ERN.)

**La Chasse**. Son histoire et sa législation. 1 vol. in-8. . . . . . . . . 7 fr.

### JUSTE (THÉOD.)

**Le Soulèvement des Pays-Bas contre la domination espagnole**. 2 vol. in-8. . . . . . . . . . . . . . . . . . . . . . . . . . . . . . . 14 fr.
**Vie de Marnix de Sainte-Aldegonde** — 1558-1568 — 1 vol. in-8. . . 5 fr.

### LÉON LAGRANGE

**Joseph Vernet** et la Peinture au xviiiᵉ siècle, avec grand nombre de documents inédits. 1 volume in-8. . . . . . . . . . . . . . . . . . . . . 6 fr.
**Pierre Puget**, peintre, sculpteur, architecte, etc. 1 vol. in-8. . . . . 6 fr.

### LAMENNAIS

**Correspondance inédite**, publiée par M. Forgues. 2 vol. in-8. . . . . 10 fr

### LAPATZ

**Lettres de Synésius**, traduites pour la première fois et suivies d'études, etc. 1 vol. in-8. . . . . . . . . . . . . . . . . . . . . . . . . . . 7 fr.

### LAPRADE (V. DE)
**Poëmes civiques.** 1 vol. in-8 . . . . . . . . . . . . . . . . . . 6 fr.
**Questions d'art et de morale.** 1 vol. in-8. . . . . . . . . . . . . 6 fr.
**Le Sentiment de la nature avant le Christianisme et chez les modernes.**
2 vol. in-8. . . . . . . . . . . . . . . . . . . . . . . . . . . . 15 fr.

### LAVOLLÉE (RENÉ)
**Portalis,** sa vie et ses œuvres. 1 vol. in-8. . . . . . . . . . . . . 6 fr.

### LECOY DE LA MARCHE
**La Chaire française au moyen âge,** et spécialement au XIII° siècle. (Ouvrage couronné par l'Académie des inscriptions.) 1 vol. in-8. . . . . . . . 8 fr.

### LE DIEU (L'ABBÉ)
**Mémoires et Journal de l'abbé Le Dieu,** sur la vie et les ouvrages de Bossuet, publiés sur les manuscrits autographes. 4 vol. in-8. . . . . . . 20 fr.

### LÉLUT
**Physiologie de la pensée.** Recherche critique des rapports du corps à l'esprit. 2 vol. in-8. . . . . . . . . . . . . . . . . . . . . . . . . . . 12 fr.

### LEMOINE (ALB.)
**L'Aliéné devant la philosophie,** la morale et la société. 1 vol. in-8. . . 6 fr.

### LESSING
**La Dramaturgie de Hambourg,** trad. d'Éd. DE SUCKAU et L. CROUSLÉ, avec une étude par M. A. MÉZIÈRES. 1 vol. in-8. . . . . . . . . . . . . 7 fr.
**Théâtre choisi** de LESSING et KOTZEBUE, avec notices et notes; traduit par MM. de BARANTE et FRANK. 1 vol. in-8. . . . . . . . . . . . . . . . . 6 fr.

### LEZAT (L'ABBÉ)
**De la Prédication sous Henri IV.** 1 vol. in-8. . . . . . . . . . . . 5 fr.

### LITTRÉ
**Histoire de la langue française.** Études sur les origines, l'étymologie, la grammaire, etc. 4° édit. 2 vol. in-8. . . . . . . . . . . . . . . . . 14 fr.

### LIVET (CH.)
**La Grammaire française et les Grammairiens** du XVII° siècle. (Mention très-honorable de l'Académie des inscriptions.) 1 fort vol. in-8. . . . . 7 fr.

### LOPE DE VEGA
**Œuvres dramatiques.** Drames et Comédies. Trad. de M. E. BARET, avec une Étude, des notices et notes. 2 vol. in-8. . . . . . . . . . . . . . . 12 fr.

### LORGERIL (V** DE)
**Poëmes.** 1 vol. in-8. . . . . . . . . . . . . . . . . . . . . . . . 6 fr.

### LOVE
**Le Spiritualisme rationnel,** à propos des divers moyens d'arriver à la connaissance, etc. 1 vol. in-8. . . . . . . . . . . . . . . . . . . . . . 6 fr.

### J. TH. LOYSON (L'ABBÉ)
**L'Assemblée du clergé de France** de 1682, d'après des documents dont un grand nombre inconnus jusqu'à ce jour. 1 vol. in-8. . . . . . . . . 7 fr.

### MARTHA BECKER
**Matérialisme et panthéisme.** 1 vol. in-8. . . . . . . . . . . . . . 5 fr.

### MARTIN (HENRI)
**Études d'Archéologie celtique.** 1 vol. in-8. . . . . . . . . . . . . 7 fr. 50

### MARY (D')***
**Le Christianisme et le Libre Examen.** Discussion des arguments apologétiques. 2 vol. in-8. . . . . . . . . . . . . . . . . . . . . . . 12 fr.

### MATTER
**Le Mysticisme en France au temps de Fénelon.** 1 vol. in-8. . . . 6 fr.
**Swedenborg.** Sa vie, ses écrits, sa doctrine. 1 vol. in-8. . . . . . . 6 fr.
**Saint-Martin,** le Philosophe inconnu, sa vie, ses écrits, etc. 1 vol. in-8. 6 fr.

### MAURY (ALF.)
**Les Académies d'autrefois.** 2 parties:
— L'ancienne Académie des sciences. 1 volume in-8. . . . . . . . . 6 fr.
— L'ancienne Académie des inscriptions et belles-lettres. 1 volume in-8. 6 fr.

### MEAUX (V** DE)
**La Révolution et l'Empire.** Étude d'histoire politique. 1 vol. in-8. . . 6 fr.

### MÉNARD (L. ET R.)
**La Sculpture antique et moderne.** 1 vol. in-8. . . . . . . . . . . . . 6 fr.
**La Morale avant les philosophes.** 1 vol. in-8. . . . . . . . . . . . 3 fr. 50

### MÉZIÈRES (ALF.)
**Pétrarque.** Étude d'après des documents nouveaux. (*Ouvrage couronné par l'Académie française.*) 1 vol. in-8. . . . . . . . . . . . . . . . . . 7 fr. 50
**Gœthe. Les œuvres expliquées par la vie.** 2 vol. in-8 . . . . . . . . 15 fr.

### MICHAUD (ABBÉ)
**Guillaume de Champeaux** et les écoles de Paris au xiiᵉ siècle. 1 vol. in-8. 7 fr.

### MIGNET
**Éloges historiques** : *Jouffroy, de Gérando, Laromiguière, Lakanal, Schelling, Portalis, Hallam, Macaulay.* 1 vol. in-8. . . . . . . . . . . . . . . . 6 fr.
**Charles-Quint,** SON ABDICATION, SON SÉJOUR ET SA MORT AU MONASTÈRE DE YUSTE. 5ᵉ édit., revue et corrigée. 1 beau vol. in-8. . . . . . . . . . . . . 6 fr.
**Histoire de la Révolution française,** de 1789 à 1814. 11ᵉ édit. 2 vol. in-8. (*Sous presse*).

### MOLAND (LOUIS)
**Origines littéraires de la France.** Roman, Légende, etc. 1 vol. in-8. 6 fr.

### MONNIER (F.)
**Le Chancelier d'Aguesseau,** etc., avec des documents inédits et des ouvrages nouveaux du Chancelier. (*Ouvr. cour. par l'Acad. franç.*) 2ᵉ édit. 1 vol. in-8. 6 fr.

### MONTALEMBERT (COMTE DE)
**L'Église libre dans l'État libre.** 1 vol. in-8. . . . . . . . . . . . 2 fr. 50

### MORAND (F.)
**Les jeunes années de Sainte-Beuve.** 1 vol. in-8. . . . . . . . . . . 3 fr

### MORET (ERNEST)
**Quinze ans du règne de Louis XIV.** 1700-1715. (*Ouvrage couronné par l'Académie française,* 2ᵉ prix Gobert.) 3 vol. in-8. . . . . . . . . . . . . 15 fr.

### MOURIN (ERN.)
**Les Comtes de Paris.** Histoire de l'Avénement de la 3ᵉ race. (*Ouvrage cour. par l'Académie française.* 2ᵉ prix Gobert). 1 vol. in-8 . . . . . . . . . . 7 fr.

### NOURRISSON
**Tableau des progrès de la pensée humaine.** Les philosophes et les philosophies depuis Thalès jusqu'à Hegel. 3ᵉ édit. revue et augm. 1 vol. in-8. 7 fr. 50
**Philosophie de saint Augustin.** (*Ouvrage couronné par l'Académie des sciences morales.*) 2 vol. in-8. . . . . . . . . . . . . . . . . . . . . . . 14 fr.
**La Nature humaine.** Essais de psychologie appliquée. (*Ouvrage couronné par l'Académie des sciences morales.*) 1 vol. in-8. . . . . . . . . . 7 fr.
**Essai sur Alexandre d'Aphrodisias,** suivi du traité *du Destin et du Libre pouvoir,* traduit en français pour la première fois. 1 vol. in-8. . . . . . . 6 fr.

### NOUVION (V. DE)
**Histoire du règne de Louis-Philippe Iᵉʳ** (1830-1840). 4 vol. in-8. . . 24 fr

### PAPILLON (F.)
**La Nature et la vie.** Faits et Doctrines. 1 vol. in-8. . . . . . . . . 7 fr. 50

### PELLISSON ET D'OLIVET
**Histoire de l'Académie française.** Nouv. édit. avec une introduction, des notes et éclaircissements, par M. Ch. Livet. 2 gros vol. in-8. . . . . . 12 fr.

### PENQUER (Mᵐᵉ A.)
**Velléda.** 3ᵉ édit. 1 vol. in-8. . . . . . . . . . . . . . . . . . . . 6 fr.

### PERRENS
**La Démocratie en France au moyen-âge.** (*Ouvrage couronné par l'Institut.*) 2 vol. in-8. . . . . . . . . . . . . . . . . . . . . . . . . . . . 12 fr.
**Les Mariages espagnols** sous Henri IV et Marie de Médicis. (*Ouvrage couronné par l'Académie française.*) 1 vol. in-8. . . . . . . . . . . . . 7 fr.

### POTIQUET
**L'Institut national de France.** Ses diverses organisations. — Ses membres. — Ses associés et correspondants (20 nov. 1795. — 19 nov. 1869). 1 vol. in-8. 8 fr

## POUGEOIS (L'ABBÉ)

**Vansleb,** *savant orientaliste et voyageur; sa vie, sa disgrâce, ses œuvres.* 1 vol. in-8. . . . . . . . . . . . . . . . . . . . . . . . . . 7 fr.

## POUJADE (EUG.)

**Chrétiens et Turcs,** scènes et souvenirs de la vie politique, militaire et religieuse en Orient. 1 fort vol. in-8. . . . . . . . . . . . . . . . 6 fr.

## PRELLER

**Les Dieux de l'ancienne Rome.** *Mythologie romaine,* trad. par M. Dietz, avec préface de M. Alf. Maury. 1 vol. in-8. . . . . . . . . . . . . 7 fr. 50

## RAYNAUD (MAURICE)

**Les Médecins au temps de Molière.** Mœurs, Institutions, Doctr. 1 v. in-8. 6 fr.

## RÉAUME (EUG.)

**Les Prosateurs français au XVI° siècle.** 1 vol. in-8. . . . . . . . . 6 fr.

## REYNALD (H.)

**Mirabeau et la constituante.** (*Ouv. cour par l'Acad. franç.*) 1 v. in-8. 7 fr. 50

## RIBOT

**Philosophie de la Société.** Étude sur notre organisation sociale. 1 vol. in-8. 6 fr.

## ROSELLY DE LORGUES

**Christophe Colomb.** Sa vie et ses voyages. 3° édit. 2 vol. in-8, portr. . . 12 fr.

## ROUGEMONT

**L'Age du Bronze,** ou les *Sémites en Occident,* matériaux pour servir à l'histoire de la haute antiquité. 1 vol. in-8. . . . . . . . . . . . . . . 7 fr.

## ROUSSET (CAMILLE)

**Le Comte de Gisors, 1732-1758,** étude historique. 1 vol. in-8 . . . 7 fr.
**Histoire de Louvois** et de son administration politique et militaire. (*Ouvrage couronné par l'Académie française.* 1er prix Gobert.) 3° édit. 4 vol. in-8. 28 fr.
**Correspondance de Louis XV et du maréchal de Noailles.** 2 v. in-8. 12 fr.

## P. ROUSSELOT

**Les Mystiques espagnols.** 2° édit. 1 vol. in-8. . . . . . . . . . . 7 fr. 50

## SACY (S. DE)

**Variétés littéraires,** morales et historiques. 2° édit. 2 vol. in-8. . . . 14 fr.

## J. BARTHÉLEMY SAINT-HILAIRE

**Le Bouddha et sa religion.** Nouv. édition, revue et augm. 1 vol. in-8. . 7 fr.
**Mahomet et le Coran.** Précédé d'une introduction sur les devoirs mutuels de la philosophie et de la religion. 1 vol. in-8. . . . . . . . . . . . . 7 fr.
**L'Iliade d'Homère,** trad. en vers français. 2 vol in-8. . . . . . . . 16 fr.

## SAISSET (E.)

**Le Scepticisme.** — Ænésidème. — Pascal. — Kant. — Études, etc. 1 vol. in-8. 6 fr.
**Précurseurs et Disciples de Descartes.** Études d'histoire et de philosophie. 1 vol. in-8. . . . . . . . . . . . . . . . . . . . . . . . . . . 6 fr.

## SALVANDY (N. DE)

**Histoire de Sobieski** et de la Pologne. 2 vol. in-8. Nouvelle édition. . . 14 fr.
**Don Alonso,** ou l'Espagne; histoire contemporaine. Nouv. édit. 2 v. in-8. 14 fr.
**La Révolution de 1830** et *le Parti révolutionnaire.* Nouv. édit. 1 vol. in-8. 1855. . . . . . . . . . . . . . . . . . . . . . . . . . 5 fr.

## SAULCY (F. DE)

**Voyage en terre sainte.** 2 vol. grand in-8. . . . . . . . . . . . . 20 fr.
**Histoire de l'Art judaïque,** d'après les textes sacrés et profanes. 1 vol. in-8. 6 fr.
**Les Campagnes de Jules César dans les Gaules.** Études d'archéologie militaire. 1 vol. in-8, fig. . . . . . . . . . . . . . . . . . . . 7 fr.

### SAYOUS (A)

**Le Dix-huitième siècle à l'Étranger.** — **Histoire de la littérature française** en Angleterre, en Prusse, en Suisse, en Hollande, etc., depuis Louis XV jusqu'à la Révolution. (*Ouvr. cour. par l'Académie franç.*) 2 vol. in-8. 12 fr

### SCHILLER

**Œuvres dramatiques**, trad. de M. DE LARANTE. Nouv. édit. entièrement revue, accompagnée d'une étude, de notices et de notes. 5 vol. in-8. . . . . . 18 fr.

### SCHNITZLER

**Rostoptchine et Kutusof.** *La Russie en 1812.* Tableau de mœurs et essai de critique historique. 1 vol. in-8. . . . . . . . . . . . . . . . . . 6 fr.

### SCLOPIS (F.)

**Histoire de la Législation italienne**, trad. par M. CH. SCLOPIS. 2 v. in-8. 10 fr.

### SHAKSPEARE

**Œuvres complètes**, traduct. de M. GUIZOT. Nouvelle édition revue, accompagnée d'une Étude sur Shakspeare, de notices, de notes. 8 vol. in-8. . . . . 48 fr.

### SOREL

**Le Couvent des Carmes** et le Séminaire de Saint-Sulpice pendant la Terreur, 1 vol. in-8 avec planches . . . . . . . . . . . . . . . . . . . . 7 fr.

### DANIEL STERN

**Dante et Gœthe.** Dialogues. 1 vol. in-8. . . . . . . . . . . . . . 6 fr.

### STAAFF

**Lectures choisies de littérature française** depuis la formation de la langue jusqu'à nos jours. 5ᵉ édition. 5 vol. in-8 divisés en six cours. . . . . 25 fr.

### TAILLANDIER (SAINT-RENÉ)

**La Serbie.** Kara George et Milosch. 1 vol. in 8. . . . . . . . . . . . . 7 fr. 50

### THIERRY (AMÉDÉE)

**Saint Jean Chrysostome et Eudoxie.** 1 vol. in-8. . . . . . . . . . 8 fr.
**Saint Jérôme.** La Société chrétienne à Rome et l'émigration romaine en terre sainte. 2 vol. in-8 . . . . . . . . . . . . . . . . . . . . . . 15 fr.
**Trois Ministres des fils de Théodose.** Nouveaux Récits de l'histoire romaine. 1 vol. in-8. . . . . . . . . . . . . . . . . . . . . . . . . 7 fr.
**Récits de l'Histoire romaine** au vᵉ siècle. 5ᵉ édit. 1 vol. in-8. . . . . 7 fr.
**Tableau de l'Empire romain**, depuis la fondation de Rome jusqu'à la fin du gouvernement impérial en Occident. 4ᵉ édit. 1 vol. in-8. . . . . . . 7 fr.
**Histoire d'Attila**, de ses fils et de ses successeurs en Europe. Nouv. édit. revue. 2 vol. in-8. . . . . . . . . . . . . . . . . . . . . . . . 14 fr.
**Histoire des Gaulois** jusqu'à la domination romaine. 6ᵉ éd. rev. 2 v. in-8. 14 fr.
**Histoire de la Gaule** sous la domination romaine. 3 vol. in-8. Tomes I et II en vente. Le vol. à . . . . . . . . . . . . . . . . . . . . . . . 7 fr.

### TISSERAND

**Antoine Godeau**, évêque de Vence. Etude littéraire et histor. 1 vol. in-8. 6 fr.

### TISSOT

**L'Imagination.** Ses bienfaits et ses égarements, surtout dans le domaine du merveilleux. 1 vol. in-8. . . . . . . . . . . . . . . . . . 7 fr. 50
**Turgot.** Sa vie, son administration, ses ouvrages. (*Ouvrage couronné par l'Académie des sciences morales.*) 1 vol. in-8. . . . . . . . . . . . . . . 5 fr.
**Les Possédées de Morzine.** Broch. in-8. . . . . . . . . . . . . . . 1 fr.

### TOPIN (MARIUS)

**L'Homme au masque de fer.** (*Ouv. cour. par l'Acad. franç.*) 1 vol. in-8. 7 fr.
**L'Europe et les Bourbons** sous Louis XIV. (*Ouvrage couronné par l'Académie française.* Prix Thiers.) 1 vol. in-8. . . . . . . . . . . . . . . . 7 fr

### VILLEMAIN

**Histoire de Grégoire VII.** 2 vol. in-8. . . . . . . . . . . . . . . . 15 fr.
**Souvenirs contemporains** d'Histoire et de Littérature. Première partie: M. DE NARBONNE, etc. 7ᵉ édit. 1 vol. in-8. . . . . . . . . . . . . . 7 fr.
**Souvenirs contemporains** d'Histoire et de Littérature. Deuxième partie: LES CENT-JOURS. 1 vol. in-8, Nouv. édit. . . . . . . . . . . . . . 7 fr.

## VILLEMAIN (suite)

**La République de Cicéron**, traduite avec une introduction et des suppléments historiques. 1 vol. in-8.................................. 6 fr.
**Choix d'Études** SUR LA LITTÉRATURE CONTEMPORAINE : *Rapports académiques*, Études sur *Chateaubriand, A. de Broglie, Nettement*, etc. 1 vol. in-8....... 6 fr.
**Cours de Littérature française** : le *Tableau de la Littérature au XVIII<sup>e</sup> siècle* et le *Tableau de la Littérature au moyen âge*., Nouv. édit. 6 vol. in-8. 36 fr.
**Tableau de l'éloquence chrétienne** au IV<sup>e</sup> siècle, etc. Nouv. édit. 1 fort vol. in-8........................................... 6 fr.
**Discours et Mélanges littéraires** : *Éloges de Montaigne et de Montesquieu.* — *Sur Fénelon et sur Pascal.* — *Rapports et discours académiques.* Nouv. édit. 1 vol. in-8........................................ 6 fr.
**Études de Littérature** ancienne et étrangère. *Hérodote, Lucrèce, Lucain, Cicéron, Tibère et Plutarque.* — *Les romans grecs.* — *Shakspeare; Milton; Byron,* etc. Nouv. édit. 1 vol. in-8.......................... 6 fr.
**Études d'Histoire moderne** : *Discours sur l'état de l'Europe au XV<sup>e</sup> siècle.* — *Lascaris.* — *Essai historique sur les Grecs.* — *Vie de l'Hôpital.* 1 vol. in-8. 6 fr.
**Essais sur le génie de Pindare et la poésie lyrique**, etc. 1 vol. in-8. 6 fr.

## VILLEMARQUÉ (H. DE LA)

**Barzaz Breiz.** *Chants populaires de la Bretagne*, recueillis et annotés avec musique. 1 vol. in-8.................................. 7 fr. 50
**Le grand Mystère de Jésus.** Drame breton du moyen âge, avec une Étude sur le théâtre chez les nations celtiques. 1 vol. in-8, pap. de Hollande..... 12 fr.
— LE MÊME, pap. ordinaire......................... 7 fr.
**La Légende celtique et la poésie des cloîtres**, etc. 1 vol. in-8. . 6 fr.
**Les Bardes bretons.** Poëmes du VI<sup>e</sup> siècle, traduits en français avec fac-simile. Nouv. édit. 1 vol. in-8.............................. 7 fr.
**Les Romans de la Table ronde** et les Contes des anciens Bretons. Nouv. édit. 1 vol. in-8........................................ 7 fr.
**Myrdhinn ou l'Enchanteur Merlin.** Son histoire, ses œuvres, son influence. 1 vol. in-8........................................ 7 fr.

## VITU (AUG.)

**Histoire civile de l'armée**, ou des conditions du service militaire en France avant la formation des armées permanentes. 1 vol. in-8........... 6 fr.

## VOLTAIRE

**Lettres inédites de Voltaire**, publiées par MM. DE CAYROL et FRANÇOIS, avec une Introduction par M. SAINT-MARC GIRARDIN. 2<sup>e</sup> édit. augmentée. 2 vol. in-8. 12 fr.
**Voltaire à Ferney.** Correspondance inédite avec la duchesse de Saxe-Gotha, nouvelles Lettres et Notes historiques inédites, publiées par MM. Ev. DAVOUX et A. FRANÇOIS. Nouv. édit. augmentée. 1 vol. in-8............. 6 fr.
**Voltaire et le président de Brosses.** Correspondance inédite, suivie d'un Supplément etc., publiée avec notes, par M. TH. FOISSET. 1 vol. in-8. . . . 5 fr.

## WADDINGTON

**Dieu et la Conscience.** 1 vol in-8..................... 6 fr.

## WIDAL

**Juvénal et ses satires.** Études littéraires et morales. 1 vol. in-8 . . . 7 fr.

## WITT (CORNÉLIS DE)

**Études sur l'histoire des États-Unis d'Amérique.** 2 volumes :
— **Thomas Jefferson.** Étude historique sur la démocratie américaine. 2<sup>e</sup> édit. 1 vol. in-8, orné d'un portrait..................... 7 fr.
— **Histoire de Washington** et de la fondation de la République des États-Unis, avec une Étude par M. GUIZOT. 3<sup>e</sup> édit. 1 vol. in-8, portraits et carte. . 7 fr.

## ZELLER

**Origines de l'Allemagne et de l'empire germanique.** 1 volume in-8 avec cartes............................................ 7 fr. 50
**Fondation de l'Empire germanique.** 1 vol. in-8 avec 2 cartes. . . . 7 fr. 50

## DISCOURS ACADÉMIQUES

**Discours de MM.** de Loménie et J. Sandeau, à l'Académie française, le 8 janvier 1874. In-8 . . . . . . . . . . . . . . . . . . . . . . . . . . 1 fr.
**Discours de MM.** de Viel Castel et X. Marmier, séance du 27 novembre 1873, in-8 . . . . . . . . . . . . . . . . . . . . . . . . . . . . . . . . . . 1 fr.
**Discours de MM.** Littré et de Champagny séance du 5 juin 1873. In-8. . . . . . . . . . . . . . . . . . . . . . . . . . . . . . . . . . . . 1 fr.
**Discours de MM.** le duc d'Aumale et Cuvillier Fleury, séance du 3 avril 1873. In-8. . . . . . . . . . . . . . . . . . . . . . . . . . . . 1 fr.
**Discours de MM.** Rousset et d'Haussonville, séance du 2 mars 1872. In-8. 1 fr.
**Discours de MM.** Duvergier de Hauranne et Cuvillier-Fleury, séance du 29 février 1872. In-8. . . . . . . . . . . . . . . . . . . . . . . . . 1 fr.
**Discours de MM.** X. Marmier et Cuvillier-Fleury, séance du 7 décembre 1871. In-8. . . . . . . . . . . . . . . . . . . . . . . . . . . . . 1 fr.
**Discours de MM.** Jules Janin et Camille Doucet, séance du 9 novembre 1871. In-8 . . . . . . . . . . . . . . . . . . . . . . . . . . . . . . . 1 fr.
**Discours de MM.** Barbier et Silvestre de Sacy, séance du 17 mai 1870. In-8 . . . . . . . . . . . . . . . . . . . . . . . . . . . . . . . . . 1 fr.
**Discours de MM.** d'Haussonville et Saint-Marc Girardin, séance du 13 mars 1870. In-8. . . . . . . . . . . . . . . . . . . . . . . . . . . 1 fr.
**Discours de MM.** de Champagny et Silvestre de Sacy, séance du 10 mars 1870. In-8. . . . . . . . . . . . . . . . . . . . . . . . . . . . 1 fr.
**Discours de MM.** Autran et Cuvillier-Fleury, séance du 8 avril 1869. In-8. . . . . . . . . . . . . . . . . . . . . . . . . . . . . . . . . 1 fr.
**Discours de MM.** Claude Bernard et Patin, séance du 27 mai 1869. In-8. . . . . . . . . . . . . . . . . . . . . . . . . . . . . . . . . . . 1 fr.
**Discours de MM.** Jules Favre et Ch. de Rémusat, séance du 23 avril 1868. . . . . . . . . . . . . . . . . . . . . . . . . . . . . . . . 1 fr.
**Discours de MM.** l'abbé Gratry et Vitet, séance du 26 mars 1868 . . . 1 fr.
**Discours de MM.** Cuvillier-Fleury et Nisard, séance du 11 avril 1867. 1 fr.
**Discours de M.** Guizot, en réponse à celui de M. Prévost-Paradol, séance du 8 mars 1866. . . . . . . . . . . . . . . . . . . . . . . . . . . . 50 c.
**Discours de MM.** Camille Doucet et Sandeau, séance du 22 février 1866. 1 fr.
**Discours de MM.** Dufaure et Patin, séance du 7 avril 1864. In-8 . . . 1 fr.
**Discours de MM.** le comte de Carné et Viennet, séance du 4 février 1864. In-8. . . . . . . . . . . . . . . . . . . . . . . . . . . . . . . . . 1 fr.
**Discours de MM.** le prince de Broglie et Saint-Marc-Girardin, séance du 26 février 1863. In-8. . . . . . . . . . . . . . . . . . . . . . . . 1 fr.
**Discours de MM.** J. Sandeau et Vitet, séance du 26 mai 1859. In-8. . 1 fr.
**Discours de MM.** de Laprade et Vitet, séance du 17 mars 1859. In-8. . 1 fr.
**Discours de MM.** le comte de Falloux et Brifaut, séance du 26 mars 1857. In-8. . . . . . . . . . . . . . . . . . . . . . . . . . . . . . . . . 1 fr.
**Discours de MM.** Biot et Guizot, séance du 5 février 1857. In-8 . . . 1 fr.
**Discours de MM.** le duc de Broglie et Désiré Nisard, séance du 3 avril 1856. In-8. . . . . . . . . . . . . . . . . . . . . . . . . . . . . . . . . 1 fr.
**Discours de MM.** Silvestre de Sacy et de Salvandy, séance du 22 juin 1855. In-8. . . . . . . . . . . . . . . . . . . . . . . . . . . . . . . . . 1 fr.
**Discours de MM.** Berryer et de Salvandy, séance du 22 février 1855. In-8. . . . . . . . . . . . . . . . . . . . . . . . . . . . . . . . . 1 fr.
**Discours de MM.** Villemain et Guizot, à l'Académie française (séance annuelle du 25 août 1859). In-8. . . . . . . . . . . . . . . . . . . . 1 fr.

**Notice historique sur la vie et les travaux de M. Victor Cousin**, par M. Mignet, séance du 16 janvier 1869. In-8 . . . . . . . . . . . . 1 fr.
**Éloge de M. Horace Vernet**, par M. Beulé, prononcé à l'Académie des beaux-arts, le 5 octobre 1863. In-8. . . . . . . . . . . . . . . . . . . 1 fr.
**Éloge de M. Hippolyte Flandrin**, par M. Beulé, prononcé à l'Académie des beaux-arts, le 19 novembre 1864. In-8. . . . . . . . . . . . . . 1 fr.
**Éloge de M. Meyerbeer**, par M. Beulé, à l'Académie des Beaux-Arts, le 28 octobre 1865. In-8. . . . . . . . . . . . . . . . . . . . . . . . . . 1 fr.

# BIBLIOTHÈQUE ACADÉMIQUE
Format in-12.

**ALAUX**
La Raison.—Essai sur l'avenir de la philosophie. 1 vol. . . . . . . . . . 3 fr.

**AMPÈRE (J.-J.)**
Formation de la langue française. Complément de l'**Histoire littéraire de la France**. 3e édition revue et annotée. 1 fort vol. . . . . . . . . 4 fr.
Histoire littéraire de la France avant et sous Charlemagne. 3e édition revue. 3 vol. . . . . . . . . . . . . . . . . . . . . . . . . . . 10 fr. 50
La Grèce, Rome et Dante, études littéraires. 3e édit. 1 vol. . . . . . 3 fr. 50
La Science et les Lettres en Orient. 2e édit. 1 vol. . . . . . . . . 3 fr. 50
Philosophie des deux Ampère, avec Préface de M. B. Saint-Hilaire. 2e édit. 1 vol. . . . . . . . . . . . . . . . . . . . . . . . . . . . 3 fr. 50
Heures de poésie. Nouvelle édition. 1 vol. . . . . . . . . . . . . 3 fr. 50

**AUBERTIN (CH.)**
L'Esprit public au xviiie siècle. (Ouv. couronné par l'Académie française) 2e édit. 1 fort vol. . . . . . . . . . . . . . . . . . . . . . . . 4 fr.
Sénèque et saint Paul. Étude sur les rapports supposés entre le philosophe et l'apôtre. (Ouv. couronné par l'Acad. française). 2e édit. 1 vol. . . . 3 fr. 50

**AUBRYET (XAV.)**
Les Représailles du Sens commun. 1 vol. . . . . . . . . . . . . . 3 fr. 50

**AUDIAT**
Bernard Palissy. Étude sur sa vie et ses travaux. (Ouv. couronné par l'Académie française.) 1 vol. . . . . . . . . . . . . . . . . . . . 3 fr. 50

**AUDIGANNE**
La Morale dans les Campagnes. 1 vol. . . . . . . . . . . . . . . 3 fr. 5

**AUDLEY (Mme)**
Franz Schubert. Sa vie, ses œuvres. Avec le Catalogue de ses pièces. 1 vol. 3 fr.
Beethoven, sa vie, ses œuvres. Avec le Catalogue. 1 vol. . . . . . . 3 fr.

**AUGER (ED.)**
Récits d'outre-mer. 1 vol. . . . . . . . . . . . . . . . . . . . . 3 fr.

**D'AZEGLIO (MASSIMO)**
L'Italie, de 1847 à 1865. Correspondance politique publiée par Eug. Rendu. 3e édition. 1 vol. in-12. . . . . . . . . . . . . . . . . . . . 3 fr. 5

**BADER (Mlle)**
La Femme biblique, sa vie morale et sociale. 2e édit. 1 vol. . . . . 3 fr. 50
La Femme grecque. (Ouvrage couronné par l'Académie française). 2e édition. 2 vol. . . . . . . . . . . . . . . . . . . . . . . . . . . 7 f

**BABOU**
Les Amoureux de Mme de Sévigné, etc. 2e édition. 1 vol. . . . . . . 3 fr.

**BAGUENAULT DE PUCHESSE**
L'Immortalité. — La mort et la vie. 3e édit. revue. 1 vol. . . . . . 3 fr. 50

**BAGUENAULT DE PUCHESSE (GUSTAVE)**
Jean de Morvillier, évêque d'Orléans, garde des sceaux. Étude sur la politique française au xvie siècle. 2e édit. 1 vol. . . . . . . . . . . . . 3 fr. 50

**BAILLON (COMTE DE)**
Lettres d'Horace Walpole, pendant ses voyages en France. 2e édit. 1 vol. 3 fr. 50
Lord R. Walpole à la cour de France. 1725-1730. 2e édit. 1 vol. . . 3 fr. 50

**BARET**
Les Troubadours, et leur influence sur la littérature du midi de l'Europe. 3e édition. 1 vol. . . . . . . . . . . . . . . . . . . . . . . . 3 fr. 50

**BARANTE**
Études historiques et littéraires. Nouv. édit. 4 vol. . . . . . . . . 14 fr.
Royer-Collard. — Ses discours et ses écrits. Nouv. éd. 2 vol. (sous presse) 7 fr.
Histoire des ducs de Bourgogne. Nouv. édit., illustrée de vign. 8 vol. 28 fr.
Tableau littéraire du xviiie siècle. Nouv. édit. 1 vol. . . . . . . . 3 fr. 50
Histoire de Jeanne d'Arc. Édition populaire. 1 vol. . . . . . . . . 1 fr. 25

**BARTHÉLEMY (ED. DE)**
**Mesdames**, filles de Louis XV. 2ᵉ édit. 1 fort vol. . . . . . . . . . . . . 4 fr.
**La princesse de Condé**, *Charlotte Catherine de la Trémoille*, 1 vol. 3 fr. 50
**Journal d'un Curé ligueur de Paris**, etc. 1 vol. . . . . . . . . . . . 3 fr.
**H. BAUDRILLART**
**Publicistes modernes.** *Young, de Maistre, M. de Biran, Ad. Smith, L. Blanc, Proudhon, Rossi, Stuart-Mill*, etc. 2ᵉ édition. 1 vol. . . . . . . . . . . 3 fr. 50
**BAUTAIN (L'ABBÉ)**
**Philosophie des lois** au point de vue chrétien. 3ᵉ édit. 1 vol. . . . . 3 fr. 50
**La Conscience**, ou la Règle des actions humaines. 2ᵉ édit. 1 vol. . . . 3 fr. 50
**BECQ DE FOUQUIÈRES**
**Aspasie de Milet**. Étude historique et morale. 1 vol. . . . . . . . . . 3 fr. 50
**BENLOEW**
**Essais sur l'esprit des littératures**. La Grèce et son cortège. 1 vol. 3 fr. 50
**BENOIT**
**Chateaubriand**, sa vie, ses œuvres. (*Ouv. cour. par l'Acad. franç.*) 1 vol. 3 fr.
**BERSOT (ERN.)**
**Morale et politique**. 2ᵉ édit. 1 vol. . . . . . . . . . . . . . . . . . 3 fr. 50
**Essais de philosophie et de morale**. 2ᵉ édit. 2 vol. . . . . . . . . . . 7 fr.
**BERTAULD**
**La Liberté civile**. Nouvelles études sur les publicistes. 2ᵉ édit. 1 vol. 3 fr. 50
**BERTRAND (GUSTAVE)**
**Les Nationalités musicales** au point de vue du drame lyrique. 1 vol. 3 fr. 50
**BEULÉ**
**Fouilles et Découvertes**. 2ᵉ édit. 2 vol. . . . . . . . . . . . . . . . . 7 fr.
**Histoire de l'Art grec** avant Périclès. 2ᵉ édit. 1 vol. . . . . . . . . 3 fr. 50
**Phidias**. Drame antique. 2ᵉ édition. 1 vol. . . . . . . . . . . . . . . 3 fr. 50
**Causeries sur l'art**. 2ᵉ édit. 1 vol. . . . . . . . . . . . . . . . . . 3 fr. 50
**BLANCHECOTTE (Mᵐᵉ)**
**Tablettes d'une femme pendant la Commune**. 1 vol. . . . . . . . . . . . 3 fr. 50
**Rêves et Réalités**, etc. 3ᵉ édit. (*Ouv. cour. par l'Acad. franç.*) 1 vol. 3 fr.
**Impressions d'une femme**. (*Ouv. couronné par l'Acad. franç.*) 1 vol. . . 3 fr.
**BONHOMME (HONORÉ)**
**Le dernier abbé de cour**. 1 vol. . . . . . . . . . . . . . . . . . . . . 3 fr. 50
**Madame de Maintenon et sa famille**, etc. 1 vol. . . . . . . . . . . . . 3 fr.
**BOILLOT**
**L'Astronomie au XIXᵉ siècle**. Tableau des progrès de cette science jusqu'à nos jours. 2ᵉ édit., augm. d'une nouv. étude sur le *Soleil*. 1 vol. . . 3 fr. 50
**BOUILLIER (FRANCISQUE)**
**Le Principe vital et l'âme pensante**. 2ᵉ édit. revue et aug. 1 fort vol. 4 fr.
**BROGLIE (ALB. DE)**
**L'Église et l'Empire romain au IVᵉ siècle**. 3 parties en 6 vol. . . . . 21 fr.
**Nouvelles Études de littérature et de morale**. 2ᵉ édit. 1 vol. . . . . 3 fr. 50
**BUNSEN (C.-C. J. DE)**
**Dieu dans l'histoire**, trad. par Dietz, avec notice par Henri Martin. 2ᵉ éd. 1 vol. 4 fr.
**CARNÉ (Cᵗᵉ L.)**
**Souvenirs de ma Jeunesse** au temps de la Restauration. 2ᵉ édit. 1 v. 3 fr. 50
**CELLER (LUD.)**
**Les Origines de l'Opéra** et le Ballet de la Reine, 1581, etc. 1 vol. . . 3 fr.
**CÉNAC MONCAUT**
**Histoire des peuples et des États pyrénéens** (France et Espagne), depuis l'époque celtib. jusqu'à nos jours. 3ᵉ édit., augm. de l'étymologie des noms de lieux, etc. 4 vol. in-12. . . . . . . . . . . . . . . . . . . . . . . . 16 fr.
**CHAIGNET**
**La Vie et les écrits de Platon**. 1 fort vol. . . . . . . . . . . . . . . 4 fr.
**La Vie de Socrate**. 1 vol. . . . . . . . . . . . . . . . . . . . . . . . 3 fr.
**CHAIGNOLLES (J. DE)**
**La Mort**. Étude philosophique et chrétienne à l'usage des gens du monde. 2ᵉ édit. 1 vol. in-12. . . . . . . . . . . . . . . . . . . . . . . . . . 3 fr.
**CHAMBRIER (J. DE)**
**Marie-Antoinette**, reine de France. 2ᵉ édit., revue. 2 vol. . . . . . . . 7 fr.
**Un peu partout**. *Du Danube au Bosphore*. 2ᵉ édit. 1 vol. . . . . . . . 3 fr.
**CHANTEPIE (ED.)**
**Le Personnage humain** dans la nature et dans la cité. 1 vol. . . . . . . 3 fr.

**CHASLES (PHILARÈTE)**
**Voyages d'un critique à travers la vie et les livres.** 1re série, Orient. — 2e série, Italie et Espagne. 2e édit. vol. . . . . . . . . . . . 7 fr.
**CHASLES (ÉMILE)**
**Michel de Cervantes.** Sa Vie, son temps. 2e édit. 1 vol. . . . . 3 fr. 50
**CHASSANG**
**Le Spiritualisme et l'idéal** dans l'art et la poésie des Grecs. 2e édit. 1 vol. 3 fr. 50
**Apollonius de Tyane.** Sa vie, ses voyages, ses prodiges par Philostrate et ses lettres, trad. du grec, avec notes, etc. 2e édit. 1 vol. . . . . . . . . 3 fr. 50
**Histoire du Roman dans l'antiquité grecque et latine.** (*Ouvrage couronné par l'Académie des inscriptions.*) Nouv. édit. 1 vol. . . . . . . . . 3 fr. 50
**CHERRIER (CH. DE)**
**Histoire de Charles VIII,** roi de France, d'après des docum. 2e édit. 2 vol. 7 fr.
**CHESNEAU (ERNEST)**
**Les Nations rivales dans l'art.** Peinture et Sculpture. 1 vol. . . . . 3 fr. 50
**Les Chefs d'école.** — La Peinture au XIXe siècle. 1 vol. . . . . . . 3 fr. 50
**L'Art et les Artistes modernes** en France et en Angleterre. 1 vol. . . . 3 fr.
**CLÉMENT (CHARLES)**
**Géricault.** Étude biographique et critique. 2e édit. 1 vol. . . . . . . 3 fr. 50
**CLÉMENT (PIERRE)**
**L'Abbesse de Fontevrault.** G. de Rochechouart. 2e édit. 1 v., portr. 4 fr.
**Madame de Montespan.** 2e édition. 1 vol. . . . . . . . . . . . . . 3 fr. 50
**La Police sous Louis XIV.** 2e édition. 1 vol. . . . . . . . . . . . 3 fr. 50
**L'Italie en 1671.** Relation du marquis de Seignelay, etc. 1 vol. . . . 3 fr.
**Enguerrand de Marigny,** Semblançay, le Chevalier de Rohan. 2e édit. 1 v. 3 fr.
**Jacques Cœur et Charles VII.** Étude historique, etc. (*Ouv. couronné par l'Acad. française.*) Nouv. édit. 1 fort vol. . . . . . . . . . . . . . 4 fr.
**CLÉMENT (PIERRE) ET LEMOINE (ALFR.)**
**M. de Silhouette et les derniers fermiers généraux.** 1 vol. . . . . . 3 fr.
**COCHIN (AUG.)**
**Conférences et lectures.** Lincoln, Ulysse Grant, Longfellow, Mme Craven, etc. 3e édit. 1 vol. . . . . . . . . . . . . . . . . . . . . . . . . . 3 fr. 50
**COSSOLLES (H. DE)**
**Du Doute.** Introduction à l'apologie du Christianisme. 2e édit. 1 vol. 3 fr. 50
**COUSIN (V.)**
**La Société française au XVIIe siècle,** d'après le *Grand Cyrus* de Mlle Scudéry. Nouv. édit. 2 vol. . . . . . . . . . . . . . . . . . . . . . . . 7 fr.
**Jacqueline Pascal.** Premières études, etc. 6e édit. 1 vol. . . . . . . 3 fr. 50
**Madame de Sablé.** 3e édit. 1 vol. . . . . . . . . . . . . . . . . . 3 fr. 50
**La Jeunesse de madame de Longueville.** 8e édition. 1 vol. . . . . 3 fr. 50
**Madame de Longueville pendant la Fronde.** 4e édit. 1 vol. . . . . 3 fr. 50
**Madame de Chevreuse.** 4e édition. 1 vol. . . . . . . . . . . . . . 3 fr. 50
**Madame de Hautefort.** 3e édit. 1 vol. . . . . . . . . . . . . . . . 3 fr. 50
**Introduction à l'histoire de la Philosophie.** (Cours de 1828.) 1 vol. . . 3 fr. 50
**Premiers essais de philosophie.** (Cours de 1815.) Nouv. édit. 1 v. in-12. 3 fr. 50
**Du vrai, du beau et du bien.** 18e édit. 1 vol. . . . . . . . . . . . . 3 fr. 50
**Philosophie sensualiste du XVIIIe siècle.** Nouv. édit. 1 vol. . . . . 3 fr. 50
**Histoire générale de la Philosophie,** 9e édition, 1 vol. . . . . . . . 4 fr.
**Philosophie de Locke.** (Cours de 1830.) Nouv. édit. 1 vol. . . . . . 3 fr. 50
**Des Principes de la Révolution française,** etc. Nouv. édit. 1 vol. . 3 fr. 50
**CRAVEN (Mme AUG.)**
**Fleurange.** (*Ouv. couronné par l'Académie française*). 15e édit. 2 vol. 6 fr.
**Récit d'une sœur,** souvenirs de famille. (*Ouv. couronné par l'Académie française*). 27e édit. 2 vol. . . . . . . . . . . . . . . . . . . . . . . . 8 fr.
**Anne Séverin.** 12e édit. 1 vol. . . . . . . . . . . . . . . . . . . 4 fr.
**Adélaïde Capece Minutolo.** 6e édit. 1 vol. . . . . . . . . . . . . 2 fr.
**Le Comte de Montalembert.** Étude. 1 vol. . . . . . . . . . . . . 2 fr.
**DANTIER**
**Les Monastères bénédictins d'Italie.** Souvenirs, etc. (*Ouv. couronné par l'Académie française.*) 2e édition. 2 vol. . . . . . . . . . . . . . . 8 fr.
**DAREMBERG**
**La Médecine.** — *Histoire et doctrines.* (*Ouv. couronné par l'Académie française.*) 2e édit. 1 vol. . . . . . . . . . . . . . . . . . . . . . . 3 fr. 50

### DE BROSSES (LE PRÉSIDENT)
**Le Président de Brosses** en Italie. Lettres familières écrites d'Italie, en 1739 et 1740. 3ᵉ édit. 2 vol. . . . . . . . . . . . . . . . . . . . . . . . . 7 fr.
### DELAUNAY (FERD.)
**Philon d'Alexandrie.** Écrits historiques. Trad. et précédés d'une introd.. 2ᵉ édit. 1 vol. . . . . . . . . . . . . . . . . . . . . . . . . . . . 3 fr. 50
### DELAVIGNE (CASIMIR)
**Œuvres.** Théâtre et poésies. 4 vol. . . . . . . . . . . . . . . . . . . 14 fr.
### DELÉCLUZE (E. J.)
**Louis David.** Son école et son temps. Souvenirs. Nouv. éd. 1 vol. . . . 3 fr. 50
### DELORME
**César et ses contemporains.** 1 vol. . . . . . . . . . . . . . . 3 fr. 50
### DESJARDINS (ARTHUR)
**Les Devoirs.** Essai sur la morale de Cicéron. (Ouv. cour. par l'Inst.) 1 vol. 3 fr. 50
### DESJARDINS (ALBERT)
**Les Moralistes français au XVIᵉ siècle.** (Ouvrage couronné par l'Institut.) 2ᵉ édition. 1 fort vol. . . . . . . . . . . . . . . . . . . . . . . . 4 fr.
### DESJARDINS (ERNEST)
**Le Grand Corneille historien.** Nouv. édit. 1 vol. . . . . . . . . . . . 3 fr.
### DESMAZE
**Le Châtelet de Paris.** Son organisation, etc. 2ᵉ édit., revue. 1 vol. . 3 fr. 50
### DESNOIRESTERRES (G.)
**Voltaire et la Société du XVIIIᵉ siècle.** 4 séries ou vol. comme suit : 1° *La jeunesse de Voltaire.* — 2° *Voltaire à Cirey.* — 3° *Voltaire à la cour.* — 4° *Voltaire et Frédéric.* 3ᵉ édition. Le vol. . . . . . . . . . . . . . . 4 fr.
### D'HÉZECQUES (Cᵗᵉ DE FRANCE)
**Souvenirs d'un page de la cour de Louis XVI**, publiés par le Cᵗᵉ d'HÉZECQUES. 1 vol. . . . . . . . . . . . . . . . . . . . . . . . . . . 3 fr.
### DIONYS
**L'Âme.** Son existence, ses manifestations. 1 vol. in-12 . . . . . . . 3 fr. 50
### DU CAMP (MAXIME)
**Orient et Italie**, souvenirs de voyages et de lectures. 1 vol. . . . . . 3 fr. 50
### DUMONT (ALB.)
**L'Administration et la propagande prussiennes** en Alsace. 1 vol. . 3 fr.
### DUPONT (LÉONCE)
**La Commune et ses auxiliaires devant la Justice.** 1 vol. . . . . 3 fr.
### ERNOUF (BARON)
**Souvenirs de la Terreur.** Mémoires d'un curé de campagne. 1 vol. . . 3 fr.
**Les Français en Prusse**, 1807. D'après les documents contemp. 1 vol. 3 fr.
**Le Général Kléber.** Mayence, Vendée, Allemagne, Égypte. 1 vol. . . . 3 fr.
### FALLOUX (Cᵗᵉ DE)
**Madame Swetchine.** Sa vie et ses œuvres. Nouv. édit. 2 vol., ornés d'un portrait. . . . . . . . . . . . . . . . . . . . . . . . . . . . . . . 8 fr.
**Madame Swetchine.** Lettres complètes. 4ᵉ édit. 2 forts vol. . . . . 12 fr.
**Correspondance du R. P. Lacordaire et de Mᵐᵉ Swetchine.** 7ᵉ éd. 1 v. 4 fr.
**Louis XVI**, 4ᵉ édit. 1 vol. . . . . . . . . . . . . . . . . . . . . . 3 fr. 50
### FEILLET (ALPH.)
**La Misère au temps de la Fronde** et saint Vincent de Paul. 3ᵉ édit. revue 1 vol. . . . . . . . . . . . . . . . . . . . . . . . . . . . . . . 3 fr. 50
### FÉNELON
**Aventures de Télémaque** et d'Aristonoüs, précédées d'une Étude par M. VILLEMAIN. Nouv. édit., ornée de 24 vignettes. 1 vol. . . . . . . . . . . 3 fr.
### FERRARI
**La Chine et l'Europe.** Leur histoire et leurs traditions comparées. 2ᵉ édit., 1 fort vol. . . . . . . . . . . . . . . . . . . . . . . . . . . . . 4 fr.
### FERRAZ
**Philosophie du devoir.** (Ouv. couronné par l'Acad. franç.), 2ᵉ éd.1 vol. 3 fr. 50
### FEUGÈRE (LÉON)
**Caractères et Portraits littéraires du XVIᵉ siècle.** 2 vol. . . . . . . 7 fr.
**Les Femmes poètes du XVIᵉ siècle** etc. 3ᵉ édit. 1 vol. . . . . . 3 fr. 50

## FLAMMARION

**Récits de l'Infini.** — *Lumen*, etc. 4ᵉ édit. 1 vol. . . . . . . . . . 3 fr. 50
**Sir Humphry Davy.** *Les derniers jours d'un philosophe.* Ouv. traduit de l'anglais et annoté par C. Flammarion. 3ᵉ édit. 1 vol. . . . . . . . 3 fr. 50
**Dieu dans la nature.** 10ᵉ édit. 1 fort vol. avec portrait. . . . . . . 4 fr.
**La Pluralité des mondes habités**, au point de vue de l'astronomie, de la physiologie et de la philosophie naturelle. 19ᵉ édit. 1 vol. fig. . . . . 3 fr. 50
**Les Mondes imaginaires et les Mondes réels.** Voyage astronom., pittor. et Revue critique des théories sur les habitants des astres. 11ᵉ édit. 1 v. Fig. 3 fr. 50

## FOURNEL (VICTOR)

**La Littérature indépendante et les Ecrivains oubliés.** Essais de critique et d'érudition sur le xvııᵉ siècle. 1 vol. . . . . . . . . . . . . . . 3 fr. 50

## FRANCK (AD.)

**Philosophie et Religion.** 2ᵉ édit. 1 vol. . . . . . . . . . . . . 3 fr. 50

## GAILLARD (LÉOPOLD)

**Les Étapes de l'Opinion**, 1871-1872. 1 vol. . . . . . . . . . . 3 fr. 50

## GALITZIN (LE PRINCE AUG.)

**La Russie au XVIIIᵉ siècle.** Mémoires inédits sur Pierre le Grand, Catherine Iʳᵉ et Pierre III. 2ᵉ édition. 1 vol. . . . . . . . . . . . . . . 3 fr. 50

## GANDAR

**Bossuet orateur.** (*Ouv. couronné par l'Acad. franç.*) 2ᵉ édit. 1 vol. . 3 fr. 50
**Choix de Sermons de la jeunesse de Bossuet.** 2ᵉ édit. 1 vol., fac-s. 3 fr. 50

## GARCIN (EUG.)

**Les Français du Nord et du Midi.** 2ᵉ édit. 1 vol. in-12. . . . . . . 3 fr.

## GEFFROY

**Gustave III et la Cour de France.** (*Ouvrage couronné par l'Académie française.* 2ᵉ édit. 2 vol., ornés de portraits et fac-simile. . . . . . . . . 8 fr.

## GERMOND DE LAVIGNE

**Le Don Quichotte de F. Avellaneda.** Trad. avec notes. 1 vol. . . . 3 fr.

## GÉRUZEZ

**Histoire de la Littérature française** depuis ses origines jusqu'à la Révolution. (*Ouv. cour. par l'Académie française*, 1ᵉʳ prix Gobert.) 10ᵉ édit. 2 vol. . . 7 fr.

## GIDEL

**Les Français du XVIIᵉ siècle.** 1 vol. . . . . . . . . . . . . . 3 fr. 50

## SAINT-MARC GIRARDIN

**La Syrie en 1861.** Condition des Chrétiens en Orient. 1 vol. . . . . 3 fr.
**Tableau de la littérature française au XVIᵉ siècle.** 3ᵉ édit. 1 vol. . 3 fr. 50

## GOBINEAU (Cᵗᵉ DE)

**Les Religions et les Philosophies dans l'Asie centrale.** 2ᵉ édit. 1 vol. 4 fr.

## GONCOURT (E. ET J. DE)

**Histoire de la société française pendant la Révolution et pendant le Directoire.** Nouvelle édition. 2 vol. in-12. . . . . . . . . . 7 fr.

## GRIMAUD DE CAUX

**L'Académie des Sciences** pendant le siège de Paris. Septembre 1870, février 1871. 1 vol. . . . . . . . . . . . . . . . . . . . . . . 3 fr.

## GRUN

**Pensées des divers âges de la vie.** Nouv. édit. 1 vol. . . . . . . . 3 fr.

## GUADET

**Les Girondins.** Leur vie privée et publique, leur proscription et leur mort. 2ᵉ édit. 2 vol. . . . . . . . . . . . . . . . . . . . . . . 7 fr.

## EUGÉNIE DE GUÉRIN

**Journal et Fragments**, publiés par Trebutien. (*Ouvrage couronné par l'Académie française.*) 28ᵉ édition. 1 vol. . . . . . . . . . . . . . 3 fr. 50
**Lettres d'Eugénie de Guérin.** 17ᵉ édit. 1 vol. . . . . . . . . . 3 fr. 50
**Étude sur Eugénie de Guérin** par Aug. Nicolas. Broch. . . . . . . 50 c.

## MAURICE DE GUÉRIN

**Journal, Lettres et Fragments**, publiés par Trebutien, avec une Étude par M. Sainte-Beuve. 13ᵉ édit. 1 vol. . . . . . . . . . . . . . 3 fr. 50

## GUIZOT

**Histoire de la Révolution d'Angleterre**, depuis l'avènement de Charles Iᵉʳ jusqu'au rétablissement des Stuarts (1625-1660). 6 vol. en trois parties. . . . 21 fr.
**Monk. Chute de la République**, etc. Étude historique. 1 vol. . . . 3 fr. 50
**Portraits politiques** des hommes des divers partis : *Parlementaires, Cavaliers, Républicains, Niveleurs*; études historiques. 1 vol. . . . . . . . 3 fr. 50
**Sir Robert Peel**. Étude d'hist. contemp. augm. de docum. inéd. 1 vol. 3 fr. 50
**Essais sur l'Histoire de France**, etc. Nouv. édit. 1 vol. . . . . . . 3 fr. 50
**Histoire de la civilisation en Europe et en France**, depuis la chute de l'Empire romain, etc. 12ᵉ édit. 5 vol. . . . . . . . . . . . . . . . 17 fr. 50
**Corneille et son temps.** Étude littéraire suivie d'un *Essai sur Chapelain, Rotrou et Scarron*, etc. Nouv. édit. 1 vol. . . . . . . . . . . . . 3 fr. 50
**Méditations et Études morales**. Nouv. édit. 1 vol. . . . . . . . 3 fr. 50
**Études sur les Beaux-Arts** en général. Nouv. édit. 1 vol. . . . . 3 fr. 50
**Discours académiques** ; *Discours prononcés au Concours général*, etc. 1 v. 3 fr. 50
**Abailard et Héloïse**. Essai historique par M. et Mᵐᵉ Guizot, suivi des *Lettres d'Abailard et d'Héloïse*, trad. par M. Oddoul. Nouv. édit. 1 vol. . . . 3 fr. 50
**Histoire de Washington**, par M. C. de Witt, avec une Introduction par M. Guizot. Nouv. édit. 1 vol. avec carte. . . . . . . . . . . . 3 fr. 50
**Grégoire de Tours et Frédégaire**. — Histoire des Francs et chronique, trad. Nouv. édit. revue et augmentée de la *Géographie de Grégoire de Tours et de Frédégaire*, par M. Alfred Jacobs. 2 vol. . . . . . . . . . . . . . 7 fr.
Cet ouvrage est autorisé pour les Écoles publiques.
**Shakspeare. Œuvres complètes**. 8 vol. . . . . . . . . . . . . 28 fr.

### GUIZOT (GUILLAUME)

**Ménandre**. Étude historique et littéraire sur la Comédie et la Société grecques. (*Ouvrage couronné par l'Académie française*.) 1 vol. avec portrait. . . . 3 fr. 50

### A. HAYEM

**Le Mariage**. (*Mention honorable de l'Acad. des sciences morales.*) 1 v. 3 fr. 50

### HAYEM (JULIEN)

**Le Repos hebdomadaire**. (*Ouv. cour. par l'Ac. des Sciences mor.*) 1 vol. 3 fr.

### HÉRICAULT (CH. D')

**Thermidor**. *Paris et la Banlieue en 1794*. 2 vol. . . . . . . . . 6 fr.

### HIPPEAU

**L'Instruction publique aux États-Unis**. 2ᵉ édit. 1 fort vol. . . . . 4 fr.
**L'Instruction publique en Angleterre**. 1 vol. . . . . . . . . . 1 fr. 25
**L Instruction publique en Allemagne**. 1 vol. . . . . . . . . . 3 fr. 50

### HOEFER (F.)

**L'Homme devant ses œuvres**. 1 vol. . . . . . . . . . . . . . 3 fr. 50

### HOMMAIRE DE HELL (Mᵐᵉ)

**A travers le monde**. — *La vie orientale*. — *La vie créole*. 1 vol. . . . 3 fr. 50
**Les Steppes de la mer Caspienne**. 2ᵉ édition. 1 volume . . . . . 3 fr. 50

### HOUSSAYE (ARSÈNE)

**Les Charmettes**. *J. J. Rousseau et Madame de Warens*. Nouv. éd. 1 v. port. 3 fr. 50

### HOUSSAYE (HENRY)

**Histoire d'Apelles**. Études sur l'art grec. 3ᵉ édit. 1 vol. . . . . . 3 fr. 50

### HUREL (ABBÉ)

**L'Art religieux contemporain**. Étude critique. 2ᵉ édition. 1 vol. . . . 3 fr. 50
**Pêcheurs et Pêcheresses** de l'Évangile. 1 vol. in-12. . . . . . . . 2 fr.

### J. JANIN

**La Poésie et l'Éloquence à Rome** au temps des Césars. Nouv. éd. 1 vol. 3 fr. 50

### JANOLIN (CH.)

**L'Aïeul**. Du but et des principales carrières de la vie. 1 vol. . . . . 3 fr.

### JOHANET (H.)

**Une Descente aux enfers**. — Le golfe de Naples. Virgile et le Tasse. Avec une carte des enfers. 1 vol. . . . . . . . . . . . . . . . 3 fr.

### JOUBERT

**Œuvres** : *Pensées et correspondance* avec notice par P. de Raynal, et de jugements littéraires par Sainte-Beuve, Saint-Marc Girardin, de Sacy, Géruzez et Poitou. Nouv. édit. 2 vol. . . . . . . . . . . . . . . . . 7 fr.

### JOULIN (Dʳ)

**Les Causeries du Docteur**. 2ᵉ édit. augmentée. 1 vol. . . . . . . 3 fr.

### JULIEN (STANISLAS)

**Yu-kiao-li.** — *Les Deux cousines*, — roman chinois. 2 vol. . . . . . . . . 7 fr.
**Les Deux jeunes Filles lettrées.** Roman traduit du chinois. 2 vol. . . . 7 fr.

### LAGRANGE (M<sup>me</sup> DE)

**Laurette de Malboissière.** Correspondance d'une jeune fille du temps de Louis XV. 1 vol. . . . . . . . . . . . . . . . . . . . . . . . . 3 fr. 50

### LAGRANGE (LÉON)

**Pierre Puget**, peintre, sculpteur, etc. 2<sup>e</sup> édit. 1 vol. . . . . . . . . 3 fr. 50
**Joseph Vernet** et la Peinture au XVIII<sup>e</sup> siècle. 2<sup>e</sup> édit. 1 vol. . . . . . 3 fr. 50

### LA MENNAIS

**Correspondance de La Mennais**, publ. par M. Forgues. Nouv. édit. 2 v. 3 fr.

### LA MORVONNAIS

**La Thébaïde des Grèves.** — *Reflets de Bretagne*. Nouv. édit. 1 vol. 3 fr. 50

### LANNAU-ROLLAND

**Michel-Ange et Vittoria Colonna.** Étude suivie de la traduct. complète des poésies de Michel-Ange. Nouv. édit. 1 vol. . . . . . . . . . . . . 3 fr.

### LA BORDERIE (ARTH. DE)

**Les Bretons insulaires et les Anglo-saxons**, du v<sup>e</sup> au vii<sup>e</sup> siècle. 1 vol. 3 fr.

### LA PILORGERIE (J. DE)

**Campagne et Bulletins de la grande armée d'Italie** commandée par Charles VIII, d'après des documents rares ou inédits. 1 vol. . . . . . . . 3 fr. 50

### LAPRADE (VICTOR DE)

**Poëmes civiques.** 2<sup>e</sup> édit. 1 vol. . . . . . . . . . . . . . . . . . . 3 fr. 50
**L'Education libérale.** — L'Hygiène, la morale, les études. 1 vol. . . 3 fr. 50
**Harmodius.** Tragédie. 1 vol. . . . . . . . . . . . . . . . . . . . . . 2 fr.
**Pernette**, poëme. 5<sup>e</sup> édit. 1 vol. . . . . . . . . . . . . . . . . . . 3 fr. 50
**Le Sentiment de la nature** av. le christian. et chez les mod. 2<sup>e</sup> éd. 2 vol. 7 fr.
**Questions d'Art et de Morale.** Nouv. édit. 1 vol. . . . . . . . . . . 3 fr. 50

### LA TOUR (ANT. DE)

**Espagne.** Traditions, Mœurs et littérature. 1 volume . . . . . . . . 3 fr. 50

### LE BLANT (ED.)

**Manuel d'Épigraphie chrétienne**, d'après les marbres de la Gaule. 1 vol. 3 fr.

### LEBRUN (PIERRE)

**Œuvres poétiques et dramatiques.** Nouv. édit. 4 vol. . . . . . . . . 14 fr.

### LEGER (LOUIS)

**Le Monde slave.** Voyages et littérature. 1 vol. . . . . . . . . . . 3 fr. 50

### LEGOUVÉ

**Théâtre complet**, en vers. 1 vol. . . . . . . . . . . . . . . . . . . 3 fr. 50
**Histoire morale des Femmes.** 5<sup>e</sup> édition. 1 vol. . . . . . . . . . . 3 fr. 50
**Édith de Falsen**, etc. 7<sup>e</sup> édit. 1 vol. . . . . . . . . . . . . . . . 3 fr.

### LÉLUT

**Physiologie de la pensée.** Nouv. édit. 2 vol. in-12. . . . . . . . . . 7 fr.

### LEMOINE (ALBERT)

**L'Ame et le Corps.** Études de philosophie morale et naturelle. 1 vol. 3 fr. 50
**L'Aliéné** devant la philosophie, la morale et la société. 2<sup>e</sup> édit. 1 vol. 3 fr. 50

### LE MONNIER (ABBÉ)

**Rosa Ferrucci, sa vie et ses lettres.** traduct. avec introduction. 1 vol. 3 fr.

### LENORMANT (CH.)

**Essais sur l'Instruction publique**, publiés par son fils. 1 vol. . . . 3 fr. 50

### LENORMANT (FR.)

**Turcs et Monténégrins.** 1 vol. in-12. . . . . . . . . . . . . . . . . 3 fr. 50

### LÉPINOIS (H. DE)

**Le Gouvernement des papes** et les révolutions. 2<sup>e</sup> édit. 1 vol. . . . 3 fr. 50

### LESCŒUR (LE PÈRE)

**La Science du Bonheur.** 1 vol. . . . . . . . . . . . . . . . . . . . 3 fr. 50

### LESSING

**Dramaturgie de Hambourg.** Trad. de L. Crouslé et Suckau, avec une Étude par Alf. Mézières. 2<sup>e</sup> édit. 1 vol. . . . . . . . . . . . . . . . . . . 4 fr.

### J. LEVALLOIS

**Sainte-Beuve.** 1 vol. . . . . . . . . . . . . . . . . . . . . . . . . 3 fr.
**Etudes de philosophie littéraire.** 1 vol . . . . . . . . . . . . . . . 3 fr.

### LEVY (DANIEL)

**L'Autriche-Hongrie.** Ses institutions et ses nationalités. 1 vo. . . . 3 fr.

### LITTRÉ
**La Science au point de vue philosophique.** 5ᵉ édit. 1 fort vol. . . . 4 fr.
**Médecine et médecins.** 2ᵉ édit. 1 vol. . . . . . . . . . . . . . . 4 fr.
**Histoire de la langue française.** 6ᵉ édit. 2 vol. . . . . . . . . . 7 fr.
**Études sur les Barbares et le moyen âge.** 2ᵉ édit. 1 vol. . . . . 3 fr. 50

### LIVET (CH. L.)
**Précieux et Précieuses.** Caractères du xviiᵉ siècle. 2ᵉ édit. 1 vol. . . . 3 fr. 50

### LOISELEUR (J.)
**Ravaillac et ses complices,** etc. Questions historiques du XVIᵉ siècle. 1 v. 3 fr. 50

### LOPE DE VEGA
**Œuvres dramatiques.** Trad. d'Eug. Baret. 2 vol. . . . . . . . . . . . 7 fr.

### LOVE (J.H.)
**Le Spiritualisme rationel** à propos des moyens d'arriver à la connaissance, etc. 1 vol. . . . . . . . . . . . . . . . . . . . . . . . . . . . . . 3 fr. 50

### LUBOMIRSKI (PRINCE JOS.)
**Un nomade.** Safar-Hadgi. 1 vol. . . . . . . . . . . . . . . . . . . 3 fr.
**Scènes de la vie militaire en Russie.** 2ᵉ édit. 1 vol. . . . . . . . 3 fr.

### LUCAS
**Le Procès du matérialisme.** Étude philosophique. 1 vol. . . . . . . 3 fr.

### MARGERIE (A. DE)
**La Restauration de la France.** 3ᵉ édition. 1 vol. . . . . . . . . 3 fr. 50
**Philosophie contemporaine.** — Cousin. — Ravaisson. — Les Matérialistes etc. 1 vol. . . . . . . . . . . . . . . . . . . . . . . . . . . . . . . 3 fr. 50

### MARMIER (XAV.)
**Souvenirs d'un voyageur.** (Amérique-Allemagne). 1 vol. . . . . 3 fr. 50

### MARTIN (TH. HENRY)
**Les Sciences et la Philosophie.** Critique philos. et relig. 1 fort vol. 4 fr. »
**Galilée.** Les droits de la science, etc. 1 vol. . . . . . . . . . . 3 fr. 50
**La Foudre, l'Électricité et le Magnétisme** chez les anciens. 1 vol. 3 fr. 50

### MARY *** (Dʳ)
**Le Christianisme et le Libre Examen.** Discussion critique des arguments apologétiques. 2ᵉ édition. 2 vol. . . . . . . . . . . . . . . . . . . . 7 fr. »

### MATTER
**Le Mysticisme au temps de Fénelon.** 2ᵉ édit. 1 vol. . . . . . . 3 fr. 50
**Saint-Martin,** le Philosophe inconnu, etc. 2ᵉ édition. 1 vol. . . . 3 fr. 50
**Swedenborg,** sa vie, sa doctrine, etc. 2ᵉ édition. 1 vol. . . . . . 3 fr. 50

### MATHIEU
**Histoire des Convulsionnaires de St-Médard.** 1 vol. . . . . . . 5 fr.

### MAURY (ALFRED)
**Les Académies d'autrefois.** 2 vol. in-12.
— *L'ancienne Académie des sciences.* 2ᵉ édition. 1 vol. . . . . . . 3 fr. 50
— *L'ancienne Académie des inscriptions et belles-lettres.* 1 vol. . 3 fr. 50
**Croyances et légendes de l'antiquité.** 2ᵉ édition. 1 vol. . . . . . 3 fr. 50
**La Magie et l'Astrologie** dans l'antiquité et au moyen âge. 3ᵉ éd. 1 vol. 3 fr. 50
**Le Sommeil et les Rêves.** 3ᵉ édit. revue et augm. 1 vol. . . . . . 3 fr. 50

### MAZADE (CH. DE)
**Lamartine,** sa vie politique et littéraire. 1 vol. . . . . . . . . . 3 fr. »
**Les Révolutions de l'Espagne contemporaine.** 1 vol. . . . . . . 3 fr. 50

### MEAUX (VICOMTE DE)
**La Révolution et l'Empire,** 1789-1815. 2ᵉ édit. 1 vol. in-12. . . . 3 fr. 50

### MENARD
**La Sculpture ancienne et moderne.** (Ouvr. cour. par l'Acad. des Beaux-Arts. 2ᵉ édition. 1 volume. . . . . . . . . . . . . . . . . . . . . . . 3 fr. 50
**Tableau historique des Beaux-Arts,** depuis la Renaissance. (Ouvr. cour. par l'Acad. des Beaux-Arts.) 2ᵉ édition. 1 vol. . . . . . . . . . . . 3 fr. 50
**Hermès Trismégiste,** traduction et étude. 2ᵉ édition. 1 vol. . . . 3 fr. 50

### MENNESSIER-NODIER (Mᵐᵉ)
**Charles Nodier.** Épisodes et souvenirs de sa vie. 1 vol. . . . . . 3 fr.

### MERCIER DE LACOMBE (CH.)
**Henri IV et sa politique** (Ouvrage couronné par l'Académie française, 2ᵉ prix Gobert.) Nouv. édit. 1 vol. . . . . . . . . . . . . . . . . . . . . . 3 fr. 50

### MERLET (G.)

**Portraits d'hier et d'aujourd'hui.** 4 séries. — 1° *Réalistes et Fantaisistes.* 1 vol. — 2° *Attiques et Humoristes.* 1 vol. — 3° *Femmes et livres.* 1 vol. — 4° *Hommes et livres.* 1 vol. — 4 vol. à . . . . . . . . . . . . . . 3 fr

### MÉZIÈRES

**Récits de l'Invasion.** *Alsace et Lorraine.* 1 vol. . . . . . . . . . 2 fr. 50
**La Société française.** — Études morales sur le temps présent. . . . 4 fr. 25
**Pétrarque.** Étude d'après de nouveaux documents. (*Ouvrage couronné par l'Académie française.*) 2° édit. 1 vol. . . . . . . . . . . . . 3 fr. 50

### MICHAUD (L'ABBÉ)

**Guillaume de Champeaux** et les écoles de Paris au XII° siècle. 2° éd. 1 vol. 3 fr. 50
**L'Esprit et la Lettre dans la piété et la foi.** 2 vol. . . . . . . . . 6 fr

### MIGNET

**Éloges historiques,** faisant suite aux *Portraits et Notices.* 1 vol. . . 3 fr. 50
**Charles-Quint,** SON ABDICATION, SON SÉJOUR ET SA MORT AU MONASTÈRE DE YUSTE. 7° édit. 1 vol. . . . . . . . . . . . . . . . . . . . . 3 fr. 50
**Histoire de la Révolution française** depuis 1789 jusqu'à 1814. 10° édit. 2 vol. in-12. . . . . . . . . . . . . . . . . . . . . . . . . 7 fr. »

### MOLAND (LOUIS)

**Les Méprises.** Comédies de la Renaissance racontées. 1 vol. . . . . 3 fr. 50
**Molière et la Comédie italienne.** 2° édit. 1 joli vol. illustré de 20 typos. 4 fr.
**Origines littéraires de la France.** 2° édit. 1 vol. . . . . . . . . 3 fr. 50

### MONTALEMBERT

**De l'Avenir politique de l'Angleterre.** 6° édit. augmentée. 1 vol. . . 3 fr. 50

### MOREAU DE JONNÈS

**L'Océan des anciens** et les **Peuples préhistoriques.** 1 vol. . . . . 3 fr. 50

### MOUY (CH. DE)

**Don Carlos et Philippe II** (*ouv. cour. par l'Acad. franç.*). 1 vol. . . 3 fr. 50

### MAX MULLER

**Essais sur la mythologie comparée,** etc. 2° édition. 1 vol. . . . . . 4 fr.
**Essais sur l'Histoire des religions.** 2° édition. 1 vol. . . . . . . . 4 fr.

### NIGHTINGALE (MISS)

**Des Soins à donner aux malades,** etc. Trad. de l'anglais avec une lettre de M. Guizot et une Introduction par le D' Daremberg. 1 vol. . . . . . 3 fr.

### NOURRISSON (F.)

**L'ancienne France et la Révolution.** 1 vol. . . . . . . . . . . . 3 fr. 50
**Tableau des progrès de la pensée humaine** depuis Thalès jusqu'à Hegel. 4° édit. augm. 1 vol. . . . . . . . . . . . . . . . . . . . 4 fr.
**Philosophie de saint Augustin** (*ouv. cour. par l'Institut*). 2° édit. 2 vol. 7 fr.
**La Politique de Bossuet.** 1 vol. . . . . . . . . . . . . . . . . 3 fr.
**Spinosa et le Naturalisme contemporain.** 1 vol. . . . . . . . . . 3 fr.
**Portraits et Études.** Histoire et Philosophie. Nouv. édit. 1 vol. . . . 3 fr.

### D'ORTIGUE (J.)

**La Musique à l'église.** Philosophie, littérat., critique musicale. 1 vol. . 3 fr. 50

### PELLISSIER

**Précis d'histoire de la Langue française** depuis son origine jusqu'à nos jours. 2° édit. revue et augmentée de *textes anciens.* 1 vol. . . . . 3 fr

### PENGUER (M°°)

**Les Chants du foyer.** Poésies. 2° édition. 1 vol. . . . . . . . . . 3 fr. 50
**Révélations poétiques.** 2° édit. 1 vol. . . . . . . . . . . . . . 3 fr. 50

### PEZZANI (A.)

**La Pluralité des existences de l'âme** conforme à la doctrine de la Pluralité des Mondes ; opinions des philosophes anciens et modernes. 6° éd. 1 vol. . 3 fr. 50
**Philosophie nouvelle.** 1 vol. . . . . . . . . . . . . . . . . . 2 fr

### PIERRON (ALEXIS)

**Voltaire et ses Maîtres.** Épisode de l'histoire des humanités en France. 1 vol. 3 fr.

### PLUTARQUE

**Œuvres morales.** Traduction de Ricard. 5 vol. . . . . . . . . . 17 fr. 50

**PRELLER**
**Les Dieux de l'ancienne Rome.— Mythologie romaine**, traduction par L. Dietz, avec préface de M. Alf. Maury. 2ᵉ édition. 1 fort vol. . . . . . . . 4 fr.

**PRIVAT**
**Les Idoles du jour.** Roman moral. 1 vol. . . . . . . . . . . . . . 2 fr.

**PUYMAIGRE (TH. DE)**
**Chants populaires** recueillis dans le pays messin, et annotés. 1 fort vol.. 4 fr.

**RAMBAUD**
**Les Français sur le Rhin**, 1792-1804. La domination française en Allemagne. 1 vol. . . . . . . . . . . . . . . . . . . . . . . . . . . . . . . 3 fr. 50
**L'Allemagne sous Napoléon Iᵉʳ** (1804-1811). 1 vol . . . . . . . . 3 fr. 50

**RANGABÉ**
**Le prince de Morée.** Traduction autorisée. 1 vol. . . . . . . . . . . . 3 fr

**RAYNAUD (M.)**
**Les Médecins au temps de Molière.** — Mœurs. — Institutions. — Doctrines Nouv. édition. 1 vol. . . . . . . . . . . . . . . . . . . . 3 fr. 50

**RÉAUME.**
**Les Prosateurs français du XVIᵉ siècle.** 2ᵉ édit. 1 vol. . . . . . . . 4 fr.

**RÉMUSAT (CH. DE)**
**Lord Herbert de Cherbury.** Sa vie et ses œuvres, etc. 1 vol.. . . . . 3 fr. 50
**Saint Anselme de Cantorbery.** 2ᵉ édition. 1 volume. . . . . . . . . 3 fr. 50
**Bacon.** Sa vie, son temps et sa philosophie. 1 vol. . . . . . . . . 3 fr. 50
**L'Angleterre au XVIIIᵉ siècle.** Études et Portraits. 2 vol. . . . 7 fr. »
**Critiques et Études littéraires.** Nouv. édition. 2 vol. . . . . . . . . 7 fr. »

★ ★ ★

**Channing.** Sa vie et ses œuvres, préface de M. de Rémusat. 1 vol. . . . 3 fr. 50
**La Vie de village en Angleterre**, ou Souvenirs d'un exilé. 1 v. . . . 3 fr. 50

**RENDU (AMB.)**
**Souvenirs de la Mobile.** Campagne de Paris. 1 vol. . . . . . . 2 fr. 50

**REYNALD (H.)**
**Mirabeau et la Constituante.** (Ouvr. cour. par l'Acad. franç.) 1 vol. 3 fr. 50

**RONDELET (ANT.)**
**La Morale de la Richesse.** 1 vol. . . . . . . . . . . . . . . 3 fr. 50
**Du Spiritualisme en économie politique.** (Ouvrage couronné par l'Académie des sciences morales.) 2ᵉ édit. 1 vol. . . . . . . . . . . . . . . . . 3 fr. 50

**ROUSSET (C.)**
**La Grande Armée de 1813.** 1 vol. . . . . . . . . . . . . . . 3 fr. 50
**Les Volontaires.** 1791-1794. 3ᵉ édit. 1 vol. . . . . . . . . . . . 3 fr. 50
**Le Comte de Gisors.** Étude historique. 2ᵉ édition. 1 vol. . . . . . 3 fr. 50
**Histoire de Louvois** et de son administration, etc. (Ouvrage couronné par l'Académie française, 1ᵉʳ prix Gobert.) Nouvelle édition. 4 vol. in-12. . 14 fr.

**SACY (S. DE)**
**Variétés littéraires**, morales et historiques. Nouv. édit. 2 vol. . . . . 7 fr.

**SAINTE-AULAIRE (Mᵐᵉ DE)**
**La Chanson d'Antioche**, composée par Richard le Pèlerin, trad. 1 vol. 3 fr.

**SAINT-HILAIRE (BARTH.)**
**Le Bouddha et sa religion.** 3ᵉ édit. revue et corrigée. 1 vol. . . . . 3 fr. 50
**Mahomet et le Coran.** 2ᵉ édit. 1 vol. . . . . . . . . . . . . . 3 fr. 50

**SAISSET**
**Descartes, ses Précurseurs, ses Disciples.** 2ᵉ édition. 1 vol. . . . 3 fr. 50
**Le Scepticisme. Ænésidème, Pascal, Kant**, etc. 2ᵉ édit. 1 vol. . . . 3 fr. 50

**SALVANDY**
**Don Alonso**, ou l'Espagne. Histoire contemporaine. Nouv. édit. 2 vol. . . . 7 fr.

**SCHILLER**
**Œuvres dramatiques complètes.** Traduction de M. de Barante, revue par M. de Suckau. 5 vol. in-12. . . . . . . . . . . . . . . . . 10 fr. 50

**SCHNITZLER**
**La Russie en 1812.** — Rostoptchine et Kutusof. Nouv. édit. 1 vol. . . . 3 fr.

## SÉGUR
**Histoire universelle.** Ouv. adopté par l'Université. 8ᵉ édit. 6 vol. in-12. 18 fr.
— **Histoire ancienne.** Nouv. édit. 2 vol. . . . . . . . . . . . . . . . 6 fr.
— **Histoire romaine.** Nouv. édit. 2 vol. . . . . . . . . . . . . . . . 6 fr.
— **Histoire du Bas-Empire.** Nouv. édit. 2 vol. . . . . . . . . . . . . 6 fr.

## SELDEN (CAMILLE)
**L'Esprit moderne en Allemagne.** 1 vol. . . . . . . . . . . . . . 3 fr.

## SHAKSPEARE
**Œuvres complètes.** Traduction de M. Guizot. 8 vol. in-12 . . . . . . 28 fr.

## SAINT-RENÉ TAILLANDIER
**Bohême et Hongrie.** Tchèques et Magyars, etc., 2ᵉ édit. 1 vol. . . . . 3 fr. 50
**Drames et romans de la vie littéraire.** 1 vol. . . . . . . . . . . . 3 fr.

## ALEX. SOREL
**Le Couvent des Carmes** et le Séminaire Saint-Sulpice pendant la Terreur
2ᵉ édit. 1 vol. avec fig. . . . . . . . . . . . . . . . . . . . . . . 3 fr. 50

## THIERRY (AMÉDÉE)
**Histoire des Gaulois** depuis les temps les plus reculés jusqu'à l'entière domination romaine. Nouv. édit. 2 vol. . . . . . . . . . . . . . . . . . . 7 fr.
**Histoire de la Gaule** sous la domination romaine, jusqu'à la mort de Théodose.
3ᵉ édit. 2 vol. . . . . . . . . . . . . . . . . . . . . . . . . . . . 7 fr.
**Histoire d'Attila** et de ses successeurs en Europe. 4ᵉ éd. 2 v. (*Sous presse*).
**Tableau de l'Empire romain**, depuis la fondation de Rome, etc. Nouv. édit.
1 vol. . . . . . . . . . . . . . . . . . . . . . . . . . . . . . . . 3 fr. 50
**Récits de l'Histoire romaine au Vᵉ siècle.** Derniers temps de l'empire d'Occident. Nouv. édit. 1 vol. . . . . . . . . . . . . . . . . . . . . . 3 fr. 50

## THURET (Mᵐᵉ)
**Le comte d'Elcairet.** 1 vol. . . . . . . . . . . . . . . . . . . . 3 fr.

## TONNELLÉ (ALF.)
**Fragments sur l'art et la philosophie**, suivis de notes et de pensées diverses, recueillis et publiés par HEINRICH. 3ᵉ édit. 1 vol. . . . . . . . . . . 3 fr. 50

## TOPIN (MARIUS)
**L'Europe et les Bourbons sous Louis XIV.** (*Ouvrage couronné par l'Académie française.* Prix Thiers.) — 2ᵉ édit. 1 vol. . . . . . . . . . . 3 fr. 50
**L'Homme au masque de fer.** (*Ouvrage couronné par l'Académie française.*)
4ᵉ édit. 1 vol. . . . . . . . . . . . . . . . . . . . . . . . . . . . 3 fr. 50

## VALBEZEN (E. D.)
**La Veuve de l'Hetman.** 1 vol. . . . . . . . . . . . . . . . . . . . 3 fr

## VALROGER (H. DE)
**La Genèse des Espèces.** Études phil. et relig. sur les naturalistes. 1 v. 3 fr. 50

## VILLEMAIN
**La République** de Cicéron, trad. avec une introd. et des Suppl. hist. 1 v. 3 fr. 50
**Choix d'Études** sur la littérature contemporaine : *Rapports académiques. Études sur Chateaubriand, A. de Broglie, Nettement*, etc. 1 vol. . . . . . . 3 fr. 50
**Cours de Littérature française**, comprenant : le *Tableau de la Littérature au XVIIIᵉ siècle* et le *Tableau de la Littérature au moyen âge*. Nouvelle édition. 6 vol. in-12 . . . . . . . . . . . . . . . . . . . . . . . . . . . . . 21 fr.
**Tableau de l'éloquence chrétienne** au IVᵉ siècle, etc. Nouv. éd. 1 vol. 3 fr. 50
**Discours et Mélanges littéraires** : *Éloges de Montaigne et de Montesquieu. — Rapports et Discours académiques.* Nouv. édit. 1 vol. . . . . . . . 3 fr. 50
**Études de Littérature** ancienne et étrangère : Nouv. édit. 1 vol. . . 3 fr. 50
**Études d'Histoire moderne.** Nouv. édit. 1 vol. . . . . . . . . . . 3 fr. 50
**Souvenirs contemporains** d'Histoire et de Littérature. 2 vol. in-12. . 7 fr. »
— Première partie : **M. de Narbonne**, etc. Nouv. édit. 1 vol. . . . . 3 fr. 50
— Deuxième partie : **Les Cent-Jours.** Nouv. édit. 1 vol. . . . . . . 3 fr. 50

## VILLEMARQUÉ (H. DE LA)
**Barzaz Breiz. Chants populaires de la Bretagne**, recueillis et annotés
7ᵉ édit. (*Ouvr. couronné par l'Académie française.*) 1 vol. avec musique. 4 fr.
**Le Grand Mystère de Jésus**, drame breton du moyen âge, avec une Étude sur le théâtre celtique. 2ᵉ édit. 1 vol. . . . . . . . . . . . . . . . . 3 fr. 50
**La Légende celtique** et la Poésie des Cloîtres bretons. Nouv. édit. 1 vol. 3 fr. 50
**L'Enchanteur Merlin (Myrdhinn).** Son histoire, ses œuvres, son influence.
Nouv. édit. 1 vol. . . . . . . . . . . . . . . . . . . . . . . . . . 3 fr. 50

### WIDAL (A.)
**Juvénal et ses Satires.** Études littéraire et morale. 2e édit. 1 vol.. . 3 fr. 50

### WADDINGTON (CH.)
**Dieu et la Conscience.** 2e édit. 1 vol. in-12. . . . . . . . . . . . . 3 fr. 50

### WITT (C. DE)
**Études sur l'histoire des États-Unis d'Amérique.** 2 vol. in-12. . . . 7 fr.
— **Histoire de Washington** *et de la fondation de la République des États-Unis*; avec une Étude par M. Guizot. Nouv. édit. 1 vol. avec carte. . . . . . 3 fr. 50
— **Thomas Jefferson.** *Étude sur la démocratie américaine.* Nouvelle édition. 1 vol. in-12. . . . . . . . . . . . . . . . . . . . . . . . . . . . 3 fr. 50

### WOGAN (Don DE)
**Du Far West à Bornéo.** 1 vol.. . . . . . . . . . . . . . . . . . 3 fr.

### ZELLER
**Les Tribuns et les Révolutions en Italie.** 1 vol. . . . . . . . . . 3 fr. 50
**Les Empereurs romains.** Caractères et portraits historiques. 5e édition. 1 vol. in-12.. . . . . . . . . . . . . . . . . . . . . . . . . . . . 3 fr. 50
**Entretiens sur l'histoire.** — Antiquité et moyen-âge. (*Ouvrage couronné par l'Académie française.*) 2 vol. . . . . . . . . . . . . . . . . . . 7 fr.
**Entretiens sur l'histoire.** — Italie et Renaissance. 1 fort vol.. . . . . 4 fr.

### H. BAILLIÈRE
**Henri Regnault** (1843-1871). 1 vol. in-16 Elzév. avec un dessin à la plume. 2 fr. 50

\*\*\*

**Précis historique des révolutions** qui se sont succédé en France depuis 1789, jusqu'à la chute du second Empire, par un ancien avocat. 1 v. in-12. 2 fr.

## COLLECTION POUR LES BIBLIOTHÈQUES POPULAIRES
### à 1 fr. 25 et 1 fr. 50 le volume

**Le chancelier de l'Hospital**, par Villemain. 1 vol.
**Sully**, par Legouvé. 1 vol.
**Vie de Copernic**, par C. Flammarion. 1 vol.
**La Réforme électorale en France**, par Ern. Naville. 1 vol.
**Les grandes Figures nationales** et les héros du peuple, par Preseau. 2 vol.
**La Centralisation et ses effets**, par Odilon Barrot. 1 vol.
**L'Organisation judiciaire en France**, par Odilon Barrot 1 vol..
**Vie de Franklin**, par Mignet. 1 vol. in-12.
**Histoire de Jeanne d'Arc**, par M. de Barante. 1 vol. in-12.
**Shakspeare et son temps**, par Guizot. 1 vol. in-12.
**Le Cardinal de Retz**, par Marius Topin. 1 vol.
**Le Cardinal de Bérulle**, par Nourrisson. 1 vol. in-12.
**La Souveraineté nationale**, par Nourrisson. 1 vol.
**L'Instruction publique en Angleterre**, par Hippeau. 1 vol.
**Les Théories de l'Internationale**, par G. Guéroult. 1 vol.
**La Société française**, par Mézières. 1 vol. in-12.
**Mémoires d'Antoine**, par Rondelet. Edition réduite. 1 vol.
**L'Éducation homicide**, par V. de Laprade. 1 vol. in-12.
**Le Baccalauréat et les études classiques**, par V. de Laprade. 1 vol. in-12
**Les idées subversives de notre temps**, par Ch. Lorandre. 1 vol.
**Tableau du Monde physique.** Excursions à travers la science, par N. Jacquinet. Nouvelle édition revue. 1 vol. in-12. . . . . . . . . . . . . . . . 2 fr.

# BIBLIOTHÈQUE DES DAMES ET DES DEMOISELLES
### Format in-12
(Cette collection se trouve également reliée tr. dorée, rouge ou bleue. Ajouter 2 fr. pour la reliure.)

**M<sup>me</sup> CRAVEN**
Récit d'une sœur, (Ouv. cour. par l'acad. franç). 2 vol. . . . 8 fr.
Anne Séverin. 1 vol. . . . . . 4 fr.
Adelaïde Capece Minutolo. 1 v. 2 fr.
Fleurange. (Ouv. cour. par l'Acad. française. 2 vol. . . . . . . 6 fr.

**M<sup>me</sup> SWETCHINE**
Sa Vie et ses œuvres, publiées par M. de Falloux. 2 vol. avec port. 8 fr.

**MAURICE ET EUGÉNIE DE GUÉRIN**
Journal, lettres et poëmes. 3 vol. à . . . . . . . . . . . . . . 3 fr. 50

**ROSA FERRUCCI**
Sa vie et ses lettres, trad. avec une étude par M. l'abbé Lemonnier. 2<sup>e</sup> éd. 1 v. 1 . . . . . . . . . . 3 fr.

**M<sup>me</sup> D'ARMAILLÉ**
Marie-Thérèse et Marie-Antoinette. 2<sup>e</sup> édition. 1 vol. . . . . 3 fr.
Catherine de Bourbon. 1 vol. 3 fr.
La reine Marie Leckzinska. 1 v. 2 f.

**M<sup>me</sup> MARIE JENNA**
Enfants et Mères, poésies. 1 v. 3 fr.

**M<sup>lle</sup> CL. BADER**
La Femme biblique. 2 éd. 1 v. 3 fr. 50
La Femme grecque. 2 vol. . . . 7 fr.

**P<sup>sse</sup> CANTACUZÈNE**
Tante Agnès. 1 vol. . . . . . 3 fr.

**M<sup>me</sup> N. GUILLON**
L'Entrée dans le monde, simples récits. 2<sup>e</sup> édit. 1 vol. . . . . 3 fr.
Cinq années de la vie des jeunes filles. 1 vol. . . . . . . . . 3 fr.
Projets de jeunes filles. Claire Duquenois, etc. 1 vol. . . . . . 3 fr.

**ANT. RONDELET**
Le Lendemain du mariage. 2<sup>e</sup> édit. 1 vol. . . . . . . . . . . . . 3 fr.
Le Danger de plaire, etc. 1 v. 3 fr.
L'Éducation de la 20<sup>e</sup> année. Lettres de ma cousine Nathalie. 1 vol. 3 fr.

**MASSON (MICHEL)**
Les Historiettes du père Broussailles. 1 vol. . . . . . . . . . 3 fr.
Les Gardiennes. 1 vol. . . . 3 fr.
Lectures en famille. Scènes du foyer domestique. 1 vol. . . . . 3 fr.

**M<sup>lle</sup> ROGRON**
Le Choix de Suzanne. 1 vol. 3 fr.

**M<sup>lle</sup> BENOIT**
Françoise, la vocation d'une chrétienne. 1 vol. . . . . . 3 fr.

**M<sup>me</sup> FERTIAULT**
L'Éducation du cœur. Causeries et conseils d'une mère. 1 vol. . 3 fr.

**F. FERTIAULT**
Les féeries du travail. Conférences sur les travaux de dames. 1 vol. 3 fr.

**M<sup>me</sup> GAGNE MOREAU**
Mémoires d'une Sœur de charité. 1 vol. . . . . . . . . . . . . 3 fr.

**M<sup>me</sup> GABRIELLE D'ÉTHAMPES**
Isabelle aux blanches mains. Chronique bretonne. 1 vol. . . . . 3 fr.

**M<sup>lle</sup> AUG. COUPEY**
L'Orpheline du 41<sup>e</sup>. 1 vol. . . 3 fr.

**M<sup>lle</sup> GUERRIER DE HAUPT**
Marthe. (Ouv. cour. par l'Académie française). 1 vol. . . . . 3 fr.
Forts par la foi. 1 vol. . . . 3 fr.

**M<sup>me</sup> LENORMANT**
Quatre Femmes au temps de la révolution. (Ouv. couronné par l'Académie franç). 2<sup>e</sup> édit. 1 vol. 3 fr.

**EUG. MULLER**
Récits champêtres (Couronné par l'Académie franç.). 1 vol. . . 3 fr.

**HIPP. AUDEVAL**
Paris et province ; deux histoires de notre temps. 1 vol. . . . 3 fr.

**MILA (C<sup>sse</sup> DE)**
Linda. 1 vol. . . . . . . . . 3 fr.

**M<sup>me</sup> THURET**
Belle mère et belle fille. 2<sup>e</sup> édition. 1 vol. . . . . . . . . . . . . 3 fr.

**M<sup>lle</sup> THÉRÈSE ALPH. KARR**
La fille du Cordier. Histoire Irlandaise, trad. de Griffin. 1 vol. 3 fr.

**J. DE CHAMBRIER**
Marie-Antoinette, reine de France. 2<sup>e</sup> édit. 2 vol. . . . . . . 7 fr.

**M<sup>me</sup> DE WITT**
Charlotte de la Trémoille, comtesse de Derby. 1 vol. . . . . 3 fr. 50

**E. JONVEAUX**
Le sacrifice de Paul Wynter, imité de mistr. Duffus Hardy. 1 vol. 3 fr.

**M<sup>me</sup> MARIE SEBRAN**
Rouson. Histoire du village. 1 v. 3 fr.
Journal d'une mère pendant le siège de Paris. 1 vol. . . . 3 fr.

**M<sup>me</sup> KRAFFT BUCAILLE**
Le secret d'un dévouement. 1 v. 3 fr.

**AUG. DE BARTHÉLEMY**
Pierre le Peillarot (1789-1795). 1 vol. . . . . . . . . . . . . 3 fr.

**M<sup>me</sup> TASTU**
Lettres choisies de Madame Sévigné, avec notes et son éloge. (Couronné par l'Acad. franç. 1 v. 3 fr.

# BIBLIOTHÈQUE D'ÉDUCATION MORALE
**Première série à 3 fr. le vol. broché, 4 fr. 50 relié**

### Mᵐᵉ LA PRINCESSE DE BROGLIE
**Les Vertus chrétiennes.** — Les Vertus théologales et les Commandements de Dieu. Ouvrage approuvé par Mgr l'Archevêque de Paris. 2 vol. in-12, illustrés de lithographies et de vignettes.

### Mᵐᵉ DE WITT, NÉE GUIZOT
**Le Cercle de famille.** 1 vol. in-12. Orné de gravures.
**Les Petits Enfants**, contes. 1 vol. in-12, orné de gravures.
**Contes d'une Mère à ses Enfants.** 1 vol. in-12, orné de gravures.
**Une Famille à la campagne.** 1 vol. in-12, orné de lithographies, etc.
**Une Famille à Paris.** 1 vol. in-12, orné de lithographies et vignettes.
**Promenades d'une Mère**, ou les douze Mois. 1 vol. in-12, orné de lithogr., etc.
**Hélène et ses Amies**, histoire pour les jeunes filles, traduit de l'anglais. 1 vol. orné de lithographies.
**Scènes d'histoire et de famille.** (*Ouv. couronné par l'Acad. franç.*) 1 vol. in-12.

### DE GERANDO ET Bⁿᵉ DELESSERT
**Les Bons exemples**, nouvelle morale en action. — *Charité et Dévouement.* 1 vol. in-12, illustré de jolies vignettes de J. David.
—— 2ᵉ série : *Courage et Humanité.* 1 vol. in-12, illustré de jolies vignettes de J. David.

### MICHEL MASSON
**Les Enfants célèbres**, histoire des enfants qui se sont immortalisés par le malheur, la piété, le courage, le génie, etc. Nouvelle édition. 1 vol. in-12, orné de grav. et vignettes.

### ARMAND DU BARRY
**L'Alsace-Lorraine en Australie.** Histoire d'une famille d'émigrants dans le continent austral. 1 joli vol. orné de gravures.

**Deuxième série à 2 fr. le vol. broché, 3 fr. 50 relié**

### Mᵐᵉ GUIZOT
**L'Écolier**, ou Raoul et Victor. (*Ouvrage couronné par l'Académie française.* 12ᵉ édition. 2 vol. in-12, 8 vignettes.
**Une Famille**, par Mᵐᵉ Guizot, ouvrage continué par Mᵐᵉ A. Tastu. 7ᵉ édition. 2 vol. in-12, 8 vignettes.
**Les Enfants.** Contes pour la jeunesse. 10ᵉ édition. 2 vol. in-12, 8 vignettes.
**Nouveaux Contes** pour la jeunesse. 9ᵉ édition. 2 vol. in-12, 8 vignettes.
**Récréations morales.** Contes. 10ᵉ édit. 1 vol. in-12, 4 vign.
**Lettres de Famille** sur l'éducation. (*Ouvrage couronné par l'Académie française.* 5ᵉ édition. 2 vol. in-12. . . . . . . . . . . . . . . . . . . . . . 6 fr.

### Mᵐᵉ F. RICHOMME
**Julien et Alphonse**, ou le Nouveau Menton. (*Ouvrage couronné par l'Académie française.*) 1 vol. in-12, 6 lithographies.

### ERNEST FOUINET
**Souvenirs de Voyage** en Suisse, en Grèce, en Espagne, etc., ou Récits du capitaine Kernoel, destinés à la jeunesse. 1 vol. in-12 avec 6 lithographies.

### Mᵐᵉ L. BERNARD
**Les Mythologies** racontées à la jeunesse. 5ᵉ édition. 1 vol. in-12, orné de gravures d'après l'antique.

### Mˡˡᵉ C. DELEYRE
**Contes pour les enfants de 5 à 7 ans.** Nouv. édit. revue par Mᵐᵉ F. Richomme. 1 vol. in-12, avec jolies lithographies.
**Contes pour les enfants de 7 à 10 ans.** Nouv. édit. revue par Mᵐᵉ F. Richomme. 1 vol. in-12, avec jolies lithographies.

### BERQUIN
**L'Ami des Enfants.** Édition complète. 2 vol. in-12. 32 figures.

### M<sup>lle</sup> ULLIAC-TRÉMADEURE

**Les Jeunes Naturalistes.** Entretiens familiers sur les *animaux*, les *végétaux* et les *minéraux*. 5ᵉ édition. 2 vol. in-12, ornés de 32 vignettes.
**Claude,** ou le GAGNE-PETIT. (*Ouv. cour. par l'Acad. fr.*) 2ᵉ édit. 1 v. in-12. 4 vign.
**Étienne et Valentin,** ou MENSONGE ET PROBITÉ. (*Ouvrage couronné.*) 3ᵉ édition. 1 vol. in-12. 4 vignettes.
**Les Jeunes Artistes.** Contes sur les beaux-arts. Nouv. édit. 1 vol. in-12. 4 vig.
**Contes aux jeunes Naturalistes** sur les animaux domestiques. 5ᵉ édition. 1 vol. in-12. 4 vignettes.
**Émilie, ou la jeune Fille auteur.** 1 vol. in-12. 4 vignettes.

### M<sup>me</sup> A. TASTU

**Les Récits du Maître d'école** imités de César CANTU. 1 vol. in-12. 4 vignettes.
**Les Enfants de la vallée d'Andlau,** notions familières sur la religion, les merveilles de la nature, etc., par M<sup>mes</sup> VOÏART et A. TASTU. 2 vol. in-12. 8 vignettes.
**Lectures pour les Jeunes Filles.** Modèles de littérature en *prose* et en *vers*, extraits des Écrivains modernes. 2 vol. in-12, 8 portraits.
**Album poétique des jeunes Personnes,** ou CHOIX DE POÉSIES, extrait des meilleurs auteurs. 1 vol. in-12, 4 portraits.

### M<sup>me</sup> DELAFAYE-BRÉHIER

**Les Petits Béarnais.** Leçons de morale. 12ᵉ édition. 2 vol. in-12. 8 vignettes.
**Les Enfants de la Providence,** ou AVENTURES DE TROIS ORPHELINS. 6ᵉ édition, revue par M<sup>me</sup> F. RICHOMME. 2 vol. in-12. 8 vignettes.
**Le Collège incendié,** ou les ÉCOLIERS EN VOYAGE. 6ᵉ édit. 1 vol. in-12. 4 vign.

### M<sup>me</sup> ÉL. MOREAU-GAGNE

**Voyages et aventures d'un jeune Missionnaire** en Océanie, etc. 1 vol. in-12 4 lithographies.

### FERTIAULT

**Les Voix amies.** Enfance, jeunesse, raison. Poésies. 1 vol. in-12.

---

### BUFFON

**Le Petit Buffon illustré.** Histoire naturelle des *Quadrupèdes*, des *Oiseaux*, des *Insectes* et des *Poissons*; extraite de BUFFON, LACÉPÈDE, OLIVIER, etc., par le bibliophile JACOB. 4 vol. gr. in-32, ornés de 325 figures gravées sur acier. 6 fr.
— LE MÊME, avec les 325 figures coloriées avec soin. . . . . . . . . . . 10 fr.

### BERQUIN

**Œuvres complètes de Berquin,** renfermant *l'Ami des Enfants et des Adolescents, le Livre de famille, Sandford et Merton,* etc. 4 vol. in-8, format anglais, illustrés de 200 vignettes. . . . . . . . . . . . . . . . . . . . 10 fr.

### M<sup>me</sup> TASTU

**Le premier Livre de l'Enfance.** LECTURE ET ÉCRITURE. Extrait de *l'Éducation maternelle.* 1 vol. de 80 pages, grand in-8, illustré de 100 vignettes, cartonné. . . . . . . . . . . . . . . . . . . . . . . . . . . . . 2 fr.

### MICHEL MASSON

**Les Enfants célèbres.** Histoire des enfants qui se sont immortalisés par le malheur, la piété, le courage, le génie et les talents. Nouvelle édition. 1 beau vol. grand in-8, illustré de très-jolies lithographies et de vignettes sur bois. 3 fr.

### M<sup>me</sup> GUIZOT

**L'Amie des Enfants.** PETIT COURS DE MORALE EN ACTION, comprenant tous les Contes de M<sup>me</sup> GUIZOT. Nouvelle édition, enrichie de *Moralités* en vers, par M<sup>me</sup> ELISE MOREAU. 1 fort vol. grand in-8, illustré de belles gravures. . . 8 fr.
**L'Écolier,** ou RAOUL ET VICTOR. (*Ouvrage couronné par l'Académie française.*) Nouvelle édition. 1 joli vol. grand in-8, illustré de belles lithographies.. 8 fr.

## ÉDUCATION MATERNELLE

Par M** Tastu. *Simples leçons d'une mère à ses enfants*, sur la lecture, l'écriture, l'arithmétique, la grammaire, la mémoire, la géographie, l'histoire sainte, etc. Nouvelle édition, imprimée avec luxe, illustrée de 500 jolies vignett. et cart. coloriées. 1 vol. gr. in-8, papier jésus glacé. . . . . . . . . . . . . 14 fr.

## PERNETTE

### PAR V. DE LAPRADE, DE L'ACADÉMIE FRANÇAISE

Édition illustrée de 27 beaux dessins de J. Didier, gravés sur bois, et d'un beau portrait en taille-douce. 1 beau vol. grand in-8, papier vélin, glacé. 9 fr.

## CONTES ALLEMANDS DU TEMPS PASSÉ

Extraits des recueils des frères Grimm, de Simrock, de Bechstein, de Musœus, de Tieck, Hoffmann, etc., etc., avec la légende de Loreley, traduits par Félix Frank et E. Alsleben, avec une préface de M. Laboulaye, de l'Institut. 1 beau vol. gr. in-8, illustré de 25 vignettes de Gostiaux. . . . . . . . . . . . 8 fr.

## PITRE-CHEVALIER

**La Bretagne ancienne** depuis son origine jusqu'à sa réunion à la France. Nouvelle édition. 1 beau vol. grand in-8, illustré par MM. A. Leleux, Penguilly et T. Johannot, de plus de 200 belles vignettes sur bois, gravures sur acier, types et cartes coloriés. (*Épuisé*.)

**La Bretagne moderne** depuis sa réunion à la France jusqu'à nos jours. *Histoire des états et des parlements, de la Révolution dans l'Ouest, des guerres de la Vendée*, etc., illustrée par MM. Leleux, Penguilli et T. Johannot. 1 beau vol. grand in-8, orné de plus de 200 vignettes sur bois, gravures sur acier, types et cartes coloriés. . . . . . . . . . . . . . . . . . . . . . . . . . . 15 fr.

## HERBIER DES DEMOISELLES

**Traité de la Botanique** présentée sous une forme nouvelle et spéciale, contenant la description des plantes et les classifications, l'exposé des plantes les plus utiles ; leur usage dans les arts et l'économie domestique et les souvenirs historiques qui y sont attachés ; les règles pour herboriser ; la disposition d'un herbier ; etc., etc., par Ed. Audouit, édit. revue par le D$^r$ Hoefer. 1 v. in-8, *illustré* de 335 jolies vignettes coloriées. . . . . . . . . . . . . . . . . . . 10 fr.
— Le même ouvrage, 1 vol. in-12, avec les grav. noires. . . . . . . . . . 5 fr.
   —         —         grav. coloriées. . . . . . . 7 fr. 50

## ATLAS DE L'HERBIER DES DEMOISELLES

Dessiné par Delaife, gravé et colorié avec soin. Joli album in-4. . . . . . 16 fr.
— Le même, avec les gravures noires. . . . . . . . . . . . . . . . . 10 fr.

---

**La Suisse illustrée.** Description et histoire de ses vingt-deux cantons, par MM. de Chateauvieux, Dubochet, Francini, Monnard, Meyer de Knonau, H. Zschokke, etc. ; *illustrée* de 32 jolies vues gravées sur acier et carte. 1 v. gr. in-8 jésus. Nouvelle édit. . . . . . . . . . . . . . . . . . . . . . . . . . . 10 fr.

**Les Jeux anciens.** Leur description, leur origine, leurs rapports avec la religion, les arts et les mœurs, par L. Becq de Fouquières. 2$^e$ édit. illustrée de gravures sur bois d'après l'antique. 1 vol. grand in-8 . . . . . . . . . . 8 fr.

**Les villes de Thuringe**, Weimar, Erfurt, Iéna, Gotha, Cobourg, Eisenach, etc. Excursion pittoresque et historique dans l'Allemagne centrale, par Ed. Humbert, professeur. 1 vol. gr. in-8, illustré de nombreuses gravures sur bois. . 10 fr.

---

**Le Jeu de Paume.** Son histoire et sa description. Notice par Ed. Fournier, suivie d'un *traité de la Courte Paume et de la Longue Paume*, etc., etc. 1 vol. in-4, pap. de Hollande, avec 16 pl. photographiées. Cart. à l'anglaise. . 15 fr.

## OUVRAGES DE NAPOLÉON LANDAIS

**Grand Dictionnaire général des Dictionnaires français**, résumé de tous les dictionnaires, par N. LANDAIS, 14ᵉ édition, revue et augmentée d'un *Complément* de 1,200 pages. 3 vol. réunis en 2 vol. grand in-4 de 3,000 pages . . . . 36 fr.
   Ce dictionnaire contient la nomenclature exacte des mots usuels et *académiques, archaïques et néologiques, artistiques, géographiques, historiques, industriels, scientifiques*, etc., *la conjugaison de tous les verbes irréguliers, la prononciation figurée des mots, les étymologies savantes, la solution de toutes les questions grammaticales*, etc.

**Complément du Grand Dictionnaire de Napoléon Landais**, pour les onze premières éditions, par une société de savants sous la direction de MM. D. CHÉSUROLLES et L. BARRÉ. 1 fort vol. in-4 de près de 1,200 pages à 3 colonnes. . **15 fr.**

**Grammaire générale des Grammaires françaises**, présentant la solution de toutes les questions grammaticales, par N. LANDAIS. 6ᵉ édit. 1 vol. in-4. . **9 fr.**

**Petit Dictionnaire des Dictionnaires français**, par N. LANDAIS. Ouvrage *entièrement refondu*, et offrant, sur un nouveau plan, la nomenclature complète, la prononciation nécessaire, la définition claire et précise et *L'étymologie* vraie de tous les mots du vocabulaire usuel et littéraire, et de tous les termes scientifiques, artistiques et industriels de la langue française, par M. CHÉSUROLLES. 1 très-joli vol. in-32 de 600 pages. . . . . . . . . . . . . . . **1 fr. 50**

**Dictionnaire des Rimes françaises**, disposé dans un ordre nouveau d'après la distinction des rimes en *suffisantes, riches* et *surabondantes*, etc., précédé d'un *Traité de Versification*, etc., par N. LANDAIS et L. BARRÉ. 1 vol. in-32. . **1 fr. 50**

## DICTIONNAIRE UNIVERSEL DES SYNONYMES

De la langue française, par M. GUIZOT. 7ᵉ édition. 1 vol. in-8, 12 fr., relié. 15 fr.

## DICTIONNAIRE DE TOUS LES VERBES

De la langue française tant *réguliers qu'irréguliers*, entièrement conjugués, sous forme synoptique, précédé d'une théorie des verbes et d'un traité des participes, etc. d'après nos grands écrivains; par MM. VERLAC et LITAIS DE GAUX, etc. 1 beau vol. in-4. Nouv. édit. . . . . . . . . . . . . . . . . . . **10 fr.**

---

**VERGANI. Grammaire italienne** en 20 leçons, augm. de nouv. leçons par MORETTI et revue par BRUSETTI. 22ᵉ édit. in-12. . . . . . . . . **1 fr.**

## DICTIONNAIRE DE MÉDECINE USUELLE

A *l'usage des gens du monde*, des chefs de famille et des grands établissements, des administrateurs, des magistrats, des officiers de police judiciaire, et enfin de tous ceux qui se dévouent au soulagement des malades.

Par une société de Membres de l'Institut, de l'Académie de médecine, de Professeurs, de Médecins, d'Avocats, d'Administrateurs et de Chirurgiens des hôpitaux : ANDRIEUX, ANDRY, BLACHE, BLANDIN, BOUCHARDAT, BOUGERY, CAFFE, CAPITAINE, CARRON DU VILLARDS, CHEVALIER, CLOQUET (J.), COLOMBAT, COTTEREAU, COUVERCHEL, CULLERIER (A.), DELEAU, DEVERGIE, DONNÉ, FALRET, FIARD, FURNARI, GERDY, GILET DE GRAMMONT, GRAS (ALBIN), LARREY, (H.) LAGASQUIE, LANDOUZY, LÉLUT, LEROY D'ETIOLLES, LESUEUR, MAGENDIE, MARC, MARCHESSEAUX, MARTINS, MIQUEL, OLIVIER (D'ANGERS), ORFILA, PAILLARD DE VILLENEUVE, PARISET, PLISSON, SANSO (A.), ROYER-COLLARD, TRÉBUCHET, TOIRAC, VELPEAU, VÉE, etc. publié sous la direction du docteur BEAUDE, médecin inspecteur des eaux minérales, membre du Conseil de salubrité. 2 forts vol. in-4. . . . . . . . . . . . . . . . . . . **24 fr.**
Demi-reliure dos de chagrin. . . . . . . . . . . . . . . . . . . **30 fr**

## LE CORPS DE L'HOMME

**Traité complet d'anatomie et de physiologie humaine**, suivi d'un *Précis des Systèmes de* LAVATER *et de* GALL; à l'usage des gens du monde, des médecins et des élèves, par le docteur GALET. 4 vol. in-4, *illustré de plus de 400 figures dessinées d'après nature et lithographiées*. . . . . . . . . . **90 fr.**

## ÉTUDE SUR LA GÉOGRAPHIE HISTORIQUE DE LA GAULE
### AU MOYEN AGE
Par M. Max Deloche, de l'Institut. (*Ouvrage couronné par l'Académie des Inscriptions.*) 1 vol. in-4 de 540 pages, accompagné de 2 cartes . . . . . . 16 fr.

## ÉPIGRAPHIE GALLO-ROMAINE DE LA MOSELLE
Étude par Charles Robert, de l'Institut. 1re partie : Monuments élevés aux Dieux 1 vol. in-4 avec 5 planches photograv. . . . . . . . . . . . . . . . 15 fr.

## LE NORD DE L'AFRIQUE DANS L'ANTIQUITÉ
### GRECQUE ET ROMAINE
Étude historique et géographique par M. Vivien de Saint-Martin. Ouvrage couronné en 1860 par l'Académie des inscriptions et belles-lettres. 1 vol. grand in-8, accompagné de 4 cartes. . . . . . . . . . . . . . . . . 12 fr.

## LES EMPORIA PHÉNICIENS
### DANS LE ZEUGIS ET LE BYZACIUM (Afrique septentrionale)
Recherches sur leur origine et leur emplacement faites par ordre de Napoléon III, par A. Daux, ingénieur civil. 1 vol. gr. in-8, accomp. de 10 plans et vues. 10 fr.

## MÉMOIRES ARCHÉOLOGIQUES
**Études de mythologie grecque.** *Ulysse et Circé. Les Sirènes*, par J.-F. Cerquand, inspecteur d'Académie. in-8.
**Saint-Clément de Rome.** Description de la Basilique souterraine, récemment découverte, par Th. Roller. Grand in-8, avec 9 planches. . . . . . . 6 fr.
**La cathédrale de Strasbourg**, remarques archéologiques, par Alb. Dumont. Grand in-8. . . . . . . . . . . . . . . . . . . . . . . . . 1 fr. 50
**Restitution de la basilique de Saint-Martin de Tours** d'après Grégoire de Tours et les autres textes anciens, par J. Quicherat. Gr. in-8 avec pl. . . 5 fr.
**La stèle de Dhiban**, ou *stèle de Mesa*, lettres à M. de Vogué, par C. Clermont-Ganneau. In-4 avec planches. . . . . . . . . . . . . 5 fr.
**Fragments d'une description de l'île de Crète**, par Thénon. Gr. in-8. 3 fr.
**Gargantua.** Essai de mythologie celtique par H. Gaidoz. Gr. in-8. . . . 1 fr. 50
**Recension nouvelle du texte de l'Oraison funèbre d'Hypéride**, etc., par H. Caffiaux. Gr. in-8. . . . . . . . . . . . . . . . . . . . . 5 fr.
**État de la médecine entre Homère et Hippocrate**, par Ch. Daremberg. Grand in-8. . . . . . . . . . . . . . . . . . . . . . . . . . . 5 fr.
**La Médecine dans Homère**, par Ch. Daremberg. Gr. in-8 avec pl. . 5 fr.
**Cavernes du Périgord.** Notes sur les figures gravées ou sculptées d'animaux remontant aux temps primordiaux de la période humaine, par MM. Lartet et Christy. Grand in-8 avec figures. . . . . . . . . . . . . . 2 fr. 50
**Mémoires sur les provinces romaines** et sur les listes qui nous en sont parvenues, par Théod. Mommsen, avec un appendice par Ch. Müllenhoff, trad. par Em. Picot. Grand in-8 avec carte. . . . . . . . . . . . . . 5 fr.
**Carte de la Gaule de Peutinger**, avec de nouvelles observations par M. Alfred Maury. Grand in-8 avec carte. . . . . . . . . . . . . . 2 fr. 50
**Carte de la Gaule sous le proconsulat de César.** Examen des observations critiq. auxquelles cette carte a donné lieu, par Creuly. Gr. in-8 de 100 p. 2 fr. 50
**Les Voies romaines en Gaule.** Voies des itinéraires. Résumé du travail des commissions de la topographie des Gaules, par Alex. Bertrand. Gr. in-8. 2 fr. 50
**La Nouvelle table d'Abydos**, par Aug. Mariette. Gr. in-8 avec une pl. 3 fr. 50
**Sur les tombes de l'Ancien Empire** que l'on trouve à Saqqarah, par Aug. Mariette. Grand in-8, 3 planches. . . . . . . . . . . . . . 3 fr.
**Observations sur le texte de Joinville** et la lettre de Jean-Pierre Sarazin, par Ch. Conrard. Grand in-8. . . . . . . . . . . . . . . 3 fr. 50
**Nouvel essai sur les Inscriptions gauloises**, par Ad. Pictet. Gr. in-8. 3 fr.
**La Chronologie biblique** fixée par les éclipses des inscriptions cunéiformes, par J. Oppert. Grand in-8. . . . . . . . . . . . . . . . . 2 fr.
**Noms propres, anciens et modernes.** Études d'onomatologie comparée, par B. Mowat. Grand in-8. . . . . . . . . . . . . . . . . . 3 fr.
**Un poëme de la fin du IVe siècle** retrouvé par M. Léopold Delisle, recherches par M. Ch. Morel. Grand in-8. . . . . . . . . . . . . . 1 fr. 50
**Le passage d'Annibal du Rhône aux Alpes**, par l'abbé Ducis. In-8 de 110 pages. . . . . . . . . . . . . . . . . . . . . . . . . 2 fr. 50

# TRÉSOR
## DE NUMISMATIQUE ET DE GLYPTIQUE

RECUEIL GÉNÉRAL DES MÉDAILLES, MONNAIES, PIERRES GRAVÉES,
BAS-RELIEFS, ORNEMENTS, ETC.

Tant anciens que modernes, les plus intéressants sous le rapport de l'art et de l'histoire, gravé par les procédés de M. ACHILLE COLLAS, sous la direction de MM. PAUL DELAROCHE, peintre; HENRIQUEL DUPONT, graveur; CH. LENORMANT, de l'Institut, etc.

### 20 PARTIES OU VOLUMES IN-FOLIO

comprenant plus de 1,000 planches accompagnées d'un texte historique et descriptif.

### Prix : 1,260 fr.

### I
- Numismatique des Rois grecs. 1 v.
- Nouvelle Galerie mythologique 1 v.
- Bas-reliefs du Parthénon, etc. 1 v.
- Iconographie des Empereurs romains et de leurs familles. 1 v.

### II
- Histoire de l'Art monétaire chez les modernes . . . . . 1 v.
- Choix historique des Médailles des Papes . . . . . . . 1 v.
- Recueil de Médailles italiennes, XV° et XVI° siècle. . . . 2 v.
- Recueil de Médailles allemandes, XVI° et XVII° siècle . . 1 v.
- Sceaux des Rois et Reines d'Angleterre. . . . . . . . 1 v.

### III
- Sceaux des Rois et des Reines de France. . . . . . . 1 v.
- Sceaux des grands feudataires de la couronne de France . 1 v.
- Sceaux des communes, communautés, évêques, barons et abbés . . . . . . . . . . 1 v.
- Histoire de France par les Médailles :
  1° de Charles VII à Henri IV. 1 v.
  2° de Henri IV à Louis XIV 1 v.
  3° de Louis XIV à 1789. . . 1 v.
  4° Révolution française. . . . 1 v.
  5° Empire français. . . . . . 1 v.

### IV
- Recueil général de Bas-reliefs et d'Ornements. . . . . . 2 v.

---

## ŒUVRE DE DAVID (D'ANGERS)

**Collection de 125 portraits** contemporains gravés par les procédés de M. ACH. COLLAS, d'après les médaillons du célèbre artiste. Chaque portrait séparément. . . . . . . . . . . . . . . . . . . . . . . . . . . . . . . . . . . . . . 75 c.

**Portraits de Washington, de Napoléon 1er, de Louis-Philippe**, gravés d'après les procédés de M. ACH. COLLAS. In-folio, chacun . . . . . . . 5 fr.

**Bas-reliefs du Parthénon et du temple de Phigalie**, disposés suivant l'ordre de la composition originale et gravés d'après les procédés d'ACH. COLLAS. 1 joli album in-4 oblong, contenant 20 planches et un texte de 40 pages, par CH. LENORMANT de l'Institut, cartonné élégamment à l'anglaise. . . . 15 fr.

---

## NOUVELLE COLLECTION
## DE MÉMOIRES RELATIFS A L'HISTOIRE DE FRANCE

### DEPUIS LE XIII° SIÈCLE JUSQU'A LA FIN DU XVIII° SIÈCLE

Précédés de notices, etc., par MM. MICHAUD et POUJOULAT, avec la collaboration MM. Champollion, Buzin, etc.

34 vol. gr. in-8 jésus à 2 col., illustrés de plus de 100 portraits sur acier

### Prix : 300 fr.

# JOURNAL DES SAVANTS

COMPOSITION DU BUREAU :

**M. LE MINISTRE DE L'INSTRUCTION PUBLIQUE**, *Président.*

*Assistants*

M. GIRAUD, de l'Acad. des sciences morales.
M. NAUDET, de l'Académie des inscriptions et des sciences morales.
M. CLAUDE BERNARD, de l'Académie des sciences.
M. PATIN, de l'Académie française.
M. DE LONGPÉRIER, de l'Acad. des inscrip. et belles lettres.

*Auteurs*
M. CHEVREUL, de l'Académie des sciences.

M. MIGNET, de l'Acad. fr. et des sc. morales.
M. B. SAINT-HILAIRE, de l'Ac. des sc. mor.
M. LITTRÉ, de l'Acad. franç. et des inscript.
M. FRANCK, de l'Acad. des sciences morales.
M. BEULÉ, de l'Acad. des beaux-arts.
M. J. BERTRAND, de l'Acad. des sciences.
M. AB. MAURY, de l'Académie des inscript.
M. DE QUATREFAGES, de l'Acad. des scien.
M. EGGER, de l'Académie des inscriptions.
M. CARO, de l'Acad. des sciences morales.
M. LÉVÊQUE, de l'Acad. des sciences mor.

## CONDITIONS DE L'ABONNEMENT

Le *Journal des Savants* paraît chaque mois par cahiers de 8 feuilles in-4. Le prix de l'abonnement est de 36 fr. par an pour Paris, et de 40 fr. pour les départements.

Chaque année forme 1 volume. Il reste encore quelques exemplaires de la collection en 56 vol. au prix de 840 fr. On peut avoir ensemble ou séparément les années depuis 1850 jusqu'en 1872 au prix de 25 fr.

---

# REVUE ARCHÉOLOGIQUE

OU

RECUEIL DE DOCUMENTS ET DE MÉMOIRES RELATIFS A L'ÉTUDE DES MONUMENTS
A LA NUMISMATIQUE ET A LA PHILOLOGIE

## DE L'ANTIQUITÉ ET DU MOYEN AGE

PUBLIÉS PAR

MM. de Longpérier, F. de Saulcy, Alfred Maury, Ravaisson,
Renier, Brunet de Presle, Miller, Egger, Beulé,
Ed. Le Blant, Membres de l'Institut; Viollet-le-Duc, Architecte du Gouvernement;
le général Creuly, A. Bertrand, Chabouillet, de la Société
des Antiquaires de France.
A. Mariette, Devéria, Conservateurs du Musée du Louvre;
J. Quicherat, Perrot, Heuzey, Wescher, Dumont, de l'École d'Athènes, etc.

ET LES PRINCIPAUX ARCHÉOLOGUES FRANÇAIS ET ÉTRANGERS

### MODE ET CONDITIONS DE L'ABONNEMENT

La *Revue archéologique* paraît chaque mois par cahiers de 64 à 80 pages grand in-8, qui forment, à la fin de chaque année, deux volumes ornés de planches gravées sur acier et de gravures sur bois intercalées dans le texte.

**Prix : Paris : Un an, 25 fr. — Départements : Un an, 28 fr.**

Les années 1860 à 1875, formant les 26 premiers volumes de la nouvelle série, coûtent chacune 25 fr.

PARIS. — IMP. SIMON RAÇON ET COMP., RUE D'ERFURTH, 1.

# LIBRAIRIE ACADÉMIQUE DIDIER & C⁽ᵉ⁾

### CLÉMENT (CHARLES)

**Prudhon, sa vie, ses œuvres, sa correspondance.** 2ᵉ édit. 1 vol. in-8. 6 fr.
**Géricault.** — *Étude biographique et critique*, avec le catalogue raisonné de l'œuvre du maître. 1 vol. in-8 .................................................. 6 fr.

### DELÉCLUZE (E.-J.)

**Louis David**, son école et son temps. Souvenirs. 1 vol. in-8 ............ 6 fr.

### LÉON LAGRANGE

**Joseph Vernet** et la Peinture au XVIIIᵉ siècle, avec grand nombre de documents inédits. 1 vol. in-8 ..................................................... 6 fr.
**Pierre Puget**, peintre, sculpteur architecte, etc. 1 vol. in-8 ........... 6 fr.

### AUDIAT

**Bernard Palissy**, sa vie et son œuvre. (*Ouv. cour. par l'Acad. française.*) 1 vol. in-12 .................................................................... 3 fr. 50

### CHESNEAU (ERNEST)

**Les Nations rivales dans l'art.** Peinture et Sculpture. 1 vol ...... 3 fr. 50
**Les Chefs d'école.** — *La Peinture au XIXᵉ siècle.* 1 vol ............. 3 fr. 50
**L'Art et les Artistes modernes** en France et en Angleterre. 1 vol... 3 fr.

### MÉNARD

**Tableau historique des Beaux-Arts**, depuis la Renaissance. (*Ouv. cour. par l'Acad. des Beaux-Arts.*) 2ᵉ édition. 1 vol ..................... 3 fr. 50
**La Sculpture ancienne et moderne.** (*Ouv. cour. par l'Acad. des Beaux-Arts.* 2ᵉ édition. 1 vol .................................................. 3 fr. 50

### GUIZOT

**Études sur les beaux-arts en général.** 3ᵉ édit. 1 vol. in-8 ..... 6 fr.

### HOUSSAYE (ARSÈNE)

**Histoire de Léonard de Vinci.** 1 vol. in-8 avec portrait ........ 7 fr. 50

### DE BROSSES (LE PRÉSIDENT)

**Le Président de Brosses** en Italie. Lettres familières écrites d'Italie, en 1739 et 1740. 3ᵉ édit. authentique. 2 vol. in-12 ......................... 7 fr.

### SAULCY (F. DE)

**Histoire de l'Art judaïque**, d'après les textes sacrés et profanes. 1 vol. in-8. 6 fr.

### BEULÉ

**Fouilles et Découvertes.** 2ᵉ édit. 2 vol. in-12 .................... 7 fr.
**Histoire de l'Art grec** avant Périclès. 2ᵉ édit. 1 vol ............. 3 fr. 50
**Phidias.** 2ᵉ édit. 1 vol ........................................... 3 fr. 50
**Causeries sur l'Art.** 2ᵉ édit. 1 vol ............................... 3 fr. 50

### HOUSSAYE (HENRI)

**Histoire d'Apelles.** Études sur l'art grec. 3ᵉ édit. 1 vol ........ 3 fr. 50

### CHASSANG

**Le Spiritualisme et l'Idéal** dans l'art et la poésie des Grecs. 1 vol. in-8. 6 fr.

### HUREL (ABBÉ)

**L'Art religieux contemporain.** Étude critique. 2ᵉ édit. 1 vol.... 3 fr. 50

### P. ALLARD

**Rome souterraine.** Résumé des découvertes de M. de Rossi dans les Catacombes romaines, trad. de l'anglais de MM. Spencer Northcote et W.-R. Brownlow, avec des additions et des notes. 2ᵉ édit., revue et augmentée. 1 beau vol. gr. in-8, orné de chromolithogr. et de vignettes. ............................. 30 fr.

www.ingramcontent.com/pod-product-compliance
Lightning Source LLC
Chambersburg PA
CBHW050151230526
45470CB00001B/46